Une Maîtresse de Napoléon

d'après des documents nouveaux et des lettres inédites

Droits de traduction et de reproduction littéraires et artistiques réservés pour tous pays, y compris la Hollande, la Suède, la Norwège et le Danemark.

S'adresser pour traiter à M. Albin Michel, éditeur.

HECTOR FLEISCHMANN

Une Maîtresse de Napoléon

D'APRÈS DES DOCUMENTS NOUVEAUX & DES LETTRES INÉDITES

Avec une Préface de

M. JULES CLARETIE

de l'Académie Française

> « Quoi, chevalier, vous croyez que l'amour est le chemin de la vertu ?... Depuis que cette passion fatale a troublé votre repos, avez-vous envisagé d'autre jouissance que celle de l'amour ?... »
>
> NAPOLÉON BONAPARTE, *Dialogue sur l'Amour* (1791).

PARIS
ALBIN MICHEL, ÉDITEUR
10, RUE DE L'UNIVERSITÉ, 10

1908

DU MÊME AUTEUR

Les Horizons hantés (*Pages sur la Révolution*).
L'Épopée du Sacre (1804-1805), avec une préface de M. Henry Houssaye, de l'Académie Française.
Napoléon et la Franc-Maçonnerie, nouvelle édition considérablement augmentée.
La Guillotine en 1793, d'après des documents inédits des Archives Nationales.
Les Discours civiques de Danton (*Fasquelle, édit.*).
Les Œuvres révolutionnaires de Bonaparte (*Fasquelle, édit.*).
Napoléon et l'amour.
Une Maîtresse de Napoléon, avec une préface de M. Jules Claretie, de l'Académie Française.

LES DESSOUS DE LA TERREUR

Les Femmes et la Terreur (*Fasquelle, édit.*).
Anecdotes secrètes de la Terreur.
Les Filles publiques sous la Terreur, d'après les rapports de la police secrète.

L'ACCUSATEUR PUBLIC DE LA TERREUR

I. Les Réquisitoires de Fouquier-Tinville (*Fasquelle, édit.*).
II. Correspondance judiciaire et privée de Fouquier-Tinville.
III. Fouquier-Tinville intime (*à paraître*).
IV. Réhabilitation de Fouquier-Tinville (*en préparation*).

AUX

MÂNES TRAGIQUES ET FRÉMISSANTS

DE

LA VÉNUS FRANÇAISE

PRÉFACE

DE

M. JULES CLARETIE

de l'Académie Française

PRÉFACE

Mlle George est à la mode. Elle bénéficie de cette curiosité passionnée qui va vers Napoléon, et, comme eût dit Sainte-Beuve, ses « entours ». M. Frédéric Masson, le plus ardent et le plus éloquemment révélateur des historiens de l'époque impériale, préoccupé de la vie intime de ses héros comme M. Henry

Houssaye, stratège de la plume, l'est des batailles, n'a eu garde d'oublier George parmi les « femmes de l'empereur ». Et Mlle George n'était pas femme à se laisser oublier parmi les maîtresses de César. Les entrevues de la tragédienne avec le grand faiseur de tragédies en action sont devenues quasi classiques depuis la publication des *Mémoires* de George par M. Chéramy. Je sais bien qu'il y a là peut-être un peu de maquillage, pour parler comme au théâtre, et M. Pierre Berton, qui a eu la bonne fortune de *voir* la vieille reine tracer les feuillets de ses souvenirs, affirme que ce qu'il a lu jadis ne ressemble pas à ce qui est imprimé. Ce problème est bien fait pour des discussions entre historiens ou amateurs d'autographes.

J'avais tenu entre les mains ces pages manuscrites de George, avant la vente publique, et Sapin, le bon Sapin, me les avait communiquées. Cette écriture cursive, saccadée, de Mlle George donnait un caractère de réalité à la confession un peu romanesque et — comment dire ? — « arrangée ».

Ce qui est certain c'est que la belle muse

vivante de la tragédie classique, puis du drame romantique, a retrouvé un regain de gloire et ce n'est pas le livre de M. Hector Fleischmann qui pourra nuire à sa renommée. Le pittoresque et poignant historien des belles filles du temps de la Terreur — et de la guillotine qui n'épargna point les belles filles — a ajouté à ses études si attirantes sur la Révolution française ces pages excellemment documentées consacrées à la créatrice de *Marie Tudor* et de *Lucrèce Borgia*, sorte d'impératrice de la main gauche dont Hugo, qui l'avait fait applaudir en des heures de victoire, nous a décrit la vieillesse navrée.

J'aurais pu la revoir dans sa décrépitude, la pauvre femme que j'avais, étant enfant, vue s'écrouler, masse de chair, sur la scène du théâtre de Limoges, où deux acteurs ou figurants accouraient, la prenant sous les aisselles, pour la relever.

Un soir qu'aux Variétés on répétait une pièce, une opérette, *Mademoiselle George* (*Rodogune* en opérette !), un petit vieillard assis à mes côtés me dit :

— C'est de la gloire posthume, mais c'est

de la gloire à l'envers ! Ce qu'il fallait à Mlle George, c'était un chant d'épopée !

Qui parlait ainsi ? Le neveu de la tragédienne, Tom Harel, qui n'avait plus que quelques mois à vivre et était venu là applaudir le fantôme de celle qu'il avait profondément aimée.

Ce fantôme il réapparaît, mais évoqué de façon à nous rendre le sourire même et la beauté de la femme dans ce livre de M. Hector Fleischmann, dont j'achève les épreuves avec un infini plaisir et qui ajoute à la galerie napoléonienne, déjà si riche et encore enrichie depuis ces dernières années, un portrait fait de séduction et de vérité, — une toile de maître, ce livre complet et excellent, que le Musée de Bayeux pourra accueillir et placer à côté du cadre où revit là-bas la belle créature disparue ; — un volume qui prendra place dans la bibliothèque des curieux et des adorateurs posthumes de ces grandes charmeresses dont il ne resterait qu'un nom sur une pierre, si des évocateurs tels que M. Hector Fleischmann ne venaient rappeler ces charmes, ces bravos, ces amours, ces retentissantes *premières*, — si

vite passées et remplacées par les tristes *dernières*, — à la fugitive et ingrate mémoire des hommes.

Viroflay, 20 septembre 1908.

<div style="text-align:center;">

Jules Claretie,
de l'Académie française.

</div>

AVANT-PROPOS

Rien de ce qui touche l'Empereur et l'Empire ne laisse aujourd'hui indifférent le curieux ou le simple lecteur.

Peut-être, de l'écho toujours vivant et toujours grondant de l'épopée consulaire et de la ruée impériale, l'âme contemporaine se console-t-elle du morne ennui de notre vie, du vide décourageant du siècle et de la bassesse des appétits. Ces curiosités, ces goûts, ces consolations exigent du nouveau, n'en fût-il plus dans l'histoire napoléonienne. Ne faut-il point y accéder, surtout quand, comme aujourd'hui, des documents inédits, inconnus, se présentent qui, sans le vouloir, les satisfont amplement?

L'astre impérial ne fit point pâlir toutes les constellations gravitant dans son orbe. Il leur

donna, au contraire, quelque chose de plus éclatant encore, rachetant, par sa splendeur, bien des médiocrités ; pardonnant, par sa gloire, bien des trahisons.

D'avoir approché l'Empereur, et d'avoir été aimée de lui, une femme a acquis sa part d'immortalité. C'est de cette femme que nous entreprenons de reconstituer la vie extraordinaire, passionnée, mouvementée, histoire qui vaut le plus imprévu des romans. De cette Mlle George on ne se souviendrait, en vérité, que fort peu, aujourd'hui, si elle ne paraissait à nos yeux nimbée de la gloire que lui valut l'amour du Corse de Brumaire, du restaurateur de l'Empire latin.

Et, pourtant ! pourtant cette vie méritait de ne point s'enfoncer dans l'oubli ; ses échos valaient d'être recueillis, et cette longue journée avec Bonaparte à son aurore et Victor Hugo à son crépuscule, demandait à laisser traîner sur l'horizon du siècle la lueur déclinante mais tenace de son glorieux éclat.

Le hasard est un ami des curieux. Pour écrire cette vie, pour en reconstituer les phases accidentées et heurtées, brusquement, aux feux des enchères sont apparus les mémoires inédits de Mlle George.

Propriété d'une ancienne artiste, alors ou-

vreuse au théâtre Sarah-Bernhardt (1), le manuscrit fut mis en vente, le 31 janvier 1903, à l'hôtel Drouot, avec des livres, des reliques diverses, gravures, couronnes tragiques, bric-à-brac théâtral, provenant de la succession de feu Tom Harel, le neveu de Mlle George et le fils du grand Harel, le Bonaparte de ces batailles romantiques qui s'appelèrent *Lucrèce Borgia* et *la Tour de Nesle*. C'étaient de grandes feuilles d'un papier déjà jauni, recouvertes d'une écriture à l'encre bleue, heurtée, nerveuse, saccadée, évocatrice d'un déclin auquel ne manqua nulle amertume. Le manuscrit figurait au catalogue de la vente (2), sous le numéro 91, avec cette mention :

« GEORGE (Mlle), Mémoires, 220 pages (3), in fol. aut.

(1) *Le Journal*, 31 janvier 1903.
(2) *Catalogue des livres, autographes, gravures, dessins, tableaux, meubles et curiosités, provenant de Mlle George, tragédienne, et de feu M. Tom Harel, ancien directeur de théâtre, et dont la vente aura lieu Hôtel Drouot, salle n° 8, le samedi 31 janvier 1903, à 2 heures précises de l'après-midi, par M° Maurice Delestre, commissaire-priseur, 5, rue Saint-Georges, assisté de M. Léon Sapin, libraire expert, 3, rue Bonaparte. Paris, 1903.* — Ce catalogue, précieux par les prix marqués dont il est augmenté, nous fut communiqué par M. Jorel, l'érudit libraire théâtral, à qui nous en exprimons ici tous nos vifs remerciements.
(3) La *Revue Bleue* du 23 janvier 1904, qui publia des fragments, des Mémoires, les fit précéder de cette note : « Le manuscrit autographe de Mlle George comprend 170 grandes feuilles couvertes d'une écriture irrégulière. » C'est la *Revue Bleue* qui a raison contre le Catalogue de la vente.

Ces Mémoires sont inédits, mais n'ont malheureusement pas été terminés par la célèbre comédienne. Ils sont malgré cela d'un très grand intérêt pour l'histoire du théâtre sous l'Empire. Manque le feuillet 125. Mme Desbordes-Valmore s'était chargée de récrire ces Mémoires ; nous joignons quelques cahiers de son travail. »

Ces mémoires, le lecteur verra, au cours de ce livre, de quelle importance ils sont pour l'étude du caractère de Bonaparte amoureux, et quelle riche mine de souvenirs ils offrent pour le curieux de la grande époque romantique.

Rédigés par la tragédienne aux heures sombres de son déclin, les Mémoires s'arrêtent à l'année de son départ pour la Russie. A considérer le pittoresque du récit, le ton alerte des pages rédigées, on ne peut que regretter celles demeurées absentes, et que nous promettait le sommaire dressé en tête du manuscrit. Qu'on en juge :

Mon enfance. Beaucoup de détails qui sont écrit *(sic)*. Mon père, directeur de théâtre. Des acteurs de Paris en représentation, tels que Molé (1), Monvel (2). — Mlle Rau-

(1) François-René Molé, né à Paris, dans la Cité, rue Saint-Louis, le 24 novembre 1734; débute à la Comédie-Française le 7 octobre 1754; sociétaire le 30 mars 1761, parti le 1ᵉʳ septembre 1791; membre de l'Institut, 1795; mort à Paris, rue Corneille, 1, le 20 frimaire an XI (11 décembre 1802); inhumé dans sa propriété d'Antony (Seine). GEORGES MONVAL, *Liste alphabétique des sociétaires depuis Molière jusqu'à nos jours.* Paris, 1900, p. 88.

(2) Jacques-Marie Boutet, dit Monvel, né à Lunéville, le

court, chargée de faire un élève tragique, priant mon père de me laisser fixer à Paris pour les études tragiques pour le Théâtre-Français. Le gouvernement faisant 1.200 francs de pension.

Mes visites avant mes débuts, sous l'égide de Mlle Raucourt. Visites chez les ministres, la famille de Napoléon.

Mes débuts. La Comédie-Française. Visite chez la Dumesnil. — Clairon. Mes impressions sur Talma, Manuel, Molé, Contat, Mars, Didien. Les dernières soirées de Larive (1).

Le Consulat. Taylerand (2). Lucien. La mère du Premier Consul. Sa sœur Bacciochi. Joséphine. La reine Ortanse (sic). Le prince Eugène. Le prince Chimé (3).

Mes relations avec le premier Consul. L'Empire Beaucoup de détails très *délicats* sur cette *liaison*.

Voilà la partie des Mémoires manuscrits de Mlle George qu'on possède. Voici maintenant ce

25 mars 1745, débute à la Comédie-Française le 28 avril 1770, reçu sociétaire le 1er avril 1772; parti, en juillet 1781, comme lecteur du Roi de Suède et directeur de la troupe française de Stockholm; membre de l'Institut en 1795; retraité le 1er mars 1806; mort à Paris, le 13 février 1812. G. MONVAL, *ouvr. cit.*, p. 92.

(1) Jean Mauduit, dit de La Rive, entré le 3 décembre 1770 à la Comédie-Française, mourut le 30 avril 1827.

(2) « Mlle George écrit le nom de Talleyrand comme on le prononçait. » JULES CLARETIE, *Une Reine de tragédie;* le *Journal*, 7 janvier 1903. — L'empereur lui-même écrivait dans une lettre à Joseph, le 8 février 1814 : « Si Tayllerand est pour quelque chose dans cette opinion... » Baron A. DU CASSE, *Supplément à la Correspondance de Napoléon Ier*; Paris, 1887, p. 202.

(3) Lisez : *Chimay*.

dont la maladie, les soucis de ses derniers jours, ont privé l'Histoire :

> Mon départ pour la Russie. Huit jours à Vienne. Société. Prince Bargration (1). Mme de Stal (*sic*). Le prince Ligne-Cobenzel (2). Passage par Vilna.
> Mon arrivée à Saint-Pétersbourg. Mes débuts. La Reine-Mère. L'Empereur Alexandre. Son frère Constantin. Le vieux comte Strazanoff. La jeune Impératrice, et tant d'autres personnages. Cinq ans de séjour, et mon départ après la triste guerre.
> Stockholm. Mon voyage. La Reine. Le vieux Roi. Le prince Bernadotte. Mes représentations. Encore Mme de Stal.
> Je pars pour la France, traverse les armées pour arriver à Hambourg. Le général Vendal. Le thélégraphe (*sic*) annonçant mon arrivée à Dresde. Vingt-quatre heures à Brunsvick. Le roi de Vespalie (*sic*). Lui remettant des notes de la part de Bernadotte.
> Mon arrivée à Dresde. Ce soir même voir l'Empereur qui avait fait venir la Comédie-Française et qui donna l'ordre d'appeler Talma, Saint-Prix, etc., pour la tragédie.

(1) Lisez : *Bagration*.
(2) De quel Cobentzel (ou Cobenzl) Mlle George voulait-elle parler ? Le plus connu des membres de cette famille, Louis, comte de Cobentzel, ambassadeur d'Autriche en Russie et l'un des signataires du traité de Campo-Formio, mourut à Vienne le 22 février 1808. Son cousin, le comte Philippe, ambassadeur à Paris jusqu'à la veille d'Austerlitz, ne mourut que le 30 août 1810. Or le départ de Mlle George pour Vienne est de mai 1808. Il semble donc bien que ce soit de ce dernier qu'elle ait voulu parler, quoiqu'il ait vécu très retiré, après une carrière politique et diplomatique des moins heureuses.

Ma rentrée au Théâtre-Français. Réintégrée dans tous mes droits. (Pour la Russie, le duc de Vicence, ambassadeur. Ensuite le général Lauriston.)

Départ de l'Empereur pour l'île d'Elbe. Le retour des Bourbons. Le duc de Berry me faisant venir aux Tuileries pour une dénonciation. Le duc est spirituel, m'appelant : *Belle bonapartiste* ! — Oui, prince, c'est mon drapeau ; il le sera toujours ! » Entrevue avec Louis XVIII, à cause du Théâtre-Français. Deux voyages à Londres. Un seul Théâtre, avec Talma. Soirée chez l'ambassadeur de France, Osmont, le roi Georges présent. Pour un congé dépassé d'un mois, le duc de Duras en profite pour m'exclure du Théâtre-Français. J'en suis ravie. Mes sentiments de bonapartiste me valurent ce bienfait.

Je fus voyager en province. A mon retour, le comité du Théâtre-Français vint me demander à rentrer. J'en avais peu le désir ; me retrouver au milieu des tracasseries, Duchesnoy menaçant de quitter. Tout cela me décide à demander une audience à Louis XVIII, pour obtenir ma liberté et passer à l'Odéon. Le ministre de la maison du Roi, le général Lauriston, me fit obtenir une représentation à l'Opéra. Talma, Lafon, ne pouvaient y paraître, et l'on donna l'ordre de jouer *Britannicus*, le deuxième acte du *Mariage de Figaro*, joué par Perlet, Gauthier, Jenny Vertpré, Bourgoin et moi. Nous sommes très mauvaises. Mme Manville. Photor. Bénéfice de trente-deux mille francs. Je recommençai un voyage en province avec ma petite troupe. A l'Odéon. Une affreuse cabale. J'en ai raison.

Il y a à parlé (*sic*) de l'Odéon. Direction de M. Harel, sous Charles X. Là, une troupe composée de Lockroy, Ligier, Bernard, Duparay, Visentiny, Mmes Moreau-Sainti, Noblet, Delatre. Le Romantisme, 1° de *Christine*, de Frédéric Soulié ; *le Maréchal d'Encre* (*sic*) ; *Christine*, de Dumas, tragédie. *Norma*. *Fête de Néron*. Révolution

de 1830. Porte Saint-Martin. Victor Hugo. Alexandre Dumas. Bien des choses à dire. En voilà assez, n'est-ce pas, pour savoir si cela convient, oui ou non !

C'est là tout ce que Mlle George destinait à son amie, Marceline Desbordes-Valmore. Lui envoyant les premiers feuillets du manuscrit, elle lui écrivait : « Je n'ai ni style ni ortographe. Ce que c'est que l'éducation ! » Grâce au comédien Valmore, Mlle George avait fait connaissance de la triste jeune femme qui devait si divinement chanter le parfum perdu des *Roses de Saadi*. Entre ces deux femmes dont l'une avait connu toutes les ivresses du triomphe et de la gloire, et celle qui n'avait recueilli de la vie que les amertumes et les inflexibles mélancolies, une certaine intimité s'était établie. A cette époque, Marceline avait publié les *Élégies et les Romances*, les *Élégies et poésies nouvelles*, les *Pleurs*, *Pauvres Fleurs* et *Bouquets et Prières*. Cette poésie, si caractéristique du sentiment féminin de la première moitié du dix-neuvième siècle, ne pouvait pas manquer de plaire à la tragédienne, demeurée, vers la fin du second Empire, comme une épave glorieuse

Mme Desbordes-Valmore.

du Romantisme de 1830. Marceline, en outre, avait ce que Mlle George écrit si pittoresquement, de « l'ortographe ». C'est donc à elle qu'elle confia le soin de rédiger ses Mémoires, de les mettre plutôt en valeur, d'élaguer, d'ajouter, d'écrire enfin le livre qui devait, aux yeux de la postérité, montrer celle qu'avait aimée Napoléon. Mme Desbordes-Valmore accepta, elle se résigna à cette besogne complaisante par amitié ; elle, qui « ne chanta que parce qu'elle sut pleurer (1) », s'essaya à ce labeur ingrat qui ne fut point achevé. Grâces, cependant, lui soient rendues ! C'est à elle que nous devons la sauvegarde de ces précieuses feuilles de papier. Sans doute, dans la débâcle des années de ruine, la grande tragédienne déchue les eût égarées, perdues, oubliées. L'amitié de la mélancolique Marceline nous les garda et c'est avec les premiers essais de son travail, avec les premières pages des copies qu'elle en fit, que les Mémoires de Mlle George furent vendus.

« Mme Valmore, écrit M. Claretie, croit de son devoir de rendre la prose de Mlle George plus présentable. Elle la pare, elle l'apprête. Elle lui

(1) A. VAN BEVER, *Méditation sentimentale sur Desbordes-Valmore*. Paris, 1896, p. 7. — C'est à l'obligeance de M. Van Bever que nous devons de donner ici le charmant et si mélancolique portrait que fit de Marceline, Mlle Marguerite de la Quintinie.

enlève ce qui fait son charme, l'imprévu, le geste familier. C'est mieux et c'est moins bien (1). » A ce reproche littéraire, nous ne nous arrêterons pas, car c'est le manuscrit de Mlle George qui nous va

> *Du Sailleur.*
>
> Toi qui lis de nos cœurs
> prompts à se déchirer,
> Rends-nous notre ignorance,
> ou laisse nous pleurer.
>
> Marceline Desbordes Valmore

Des vers de Desbordes-Valmore.

fournir son texte original, et c'est pourquoi le lecteur y trouvera souventes fois le nom de celle à qui il était adressé. On présume aisément que l'annonce d'une vente évoquant de si glorieux

(1) JULES CLARETIE, *les Mémoires de Mlle George*, le *Journal*; 21 janvier 1903.

souvenirs, trouva sa répercussion sur les enchères. En effet, le manuscrit de Mlle George fut vivement disputé par des collectionneurs, des amateurs, des historiens. Ce fut M. Cheramy qui, au prix de 1.870 francs, l'emporta sur ses concurrents, avec une joie bien légitime (1). C'est grâce à son obligeance que les Mémoires de la maîtresse de Napoléon seront connus (2). Cette même vente révéla un autre manuscrit que le catalogue définit en ces termes :

N° 87. — GEORGE (Mlle). Entrevue de Napoléon et de Mlle George au château de Saint-Cloud, 3 pages in-fol. Obl. Détails très intimes. Ces notes sont adressées à Mme Desbordes-Valmore, elle lui dit : « Je n'ose pas laissé (sic) lire des détails à votre cher Hippolyte. »

Ces trois pages, acquises elles aussi par M. Cheramy, atteignirent le prix de 490 francs. Le lecteur les trouvera plus loin.

Avec de pareils documents, éclairés par les témoignages des contemporains, il est à peu près possible de reconstituer les diverses phases de la

(1) « Il fallait voir de quels regards l'acquéreur, M. Cheramy, prenait possession de ce précieux butin. » GUSTAVE BABIN, *Écho de Paris*, 1er février 1903.

(2) En effet, au moment où nous donnons le bon à tirer de ce livre, nous apprenons que M. Cheramy publie le manuscrit de la tragédienne. On ne peut que l'en louer.

liaison amoureuse de Bonaparte et de la tragédienne. C'est par eux que nous connaîtrons un des secrets de l'alcôve consulaire, et après tant d'autres contributions à l'étude de la psychologie napoléonienne, ce sera un témoignage dont on ne pourra ni contester le piquant, la valeur et l'authenticité. Chose curieuse ! il s'est révélé cent ans après la liaison ; il a attendu un siècle pour être recueilli et fixé désormais parmi les meilleurs des souvenirs sur Bonaparte intime.

*
* *

Nous ne saurions clore les quelques notes un peu sèches de cet avant-propos, sans rendre hommage ici à la courtoisie, la complaisance et l'amitié de ceux qui nous apportèrent leur concours pour cette étude. Dire que M. Jules Claretie, le ferme et digne administrateur de la Comédie-Française, s'est prodigué en la circonstance, c'est répéter un lieu commun. Chacun de ceux que l'histoire, dans ses moindres détails, préoccupe et intéresse, sait quelle amabilité M. Jules Claretie met au service d'une merveilleuse érudition. Pour nous il a évoqué le souvenir d'une George déchue, pour nous il a ouvert les Archives de la Comédie-Française, sans se lasser de ce que nos demandes

pouvaient avoir d'importun. Dans le même hommage nous nous devons de joindre M. Armand d'Artois, Parisien averti, qui a beaucoup vu et admirablement retenu. Grâce à lui aussi ce livre est riche en notes diverses, en documents variés, et de George à son déclin, il nous a communiqué un croquis qui est une véritable eau-forte à la Félicien Rops. M. L. Henry Lecomte ne saurait être oublié ici. Ses collections, véritablement uniques, avec lesquelles peu de bibliothèques sauraient rivaliser, nous ont livré leurs curiosités et leurs trésors. Caricatures, pamphlets, autographes, une inépuisable complaisance nous a permis de les feuilleter, de les admirer, et nous n'avons, sous leur verre protecteur, oublié les lauriers fanés de Virginie Déjazet, que pour admirer le poignard de Frédérick Lemaître, brandi au soir de la première de *Lucrèce Borgia*. Enfin, les indications et les références données par M. Henry Lyonnet, le savant rédacteur du *Dictionnaire des Comédiens Français*, nous ont été précieuses pour éclaircir divers points qui, sans elles, seraient demeurés obscurs pour nous. Tous ont collaboré à cette œuvre avec une amabilité dont nous leur gardons le reconnaissant souvenir.

*
* *

Un dernier mot. D'aucuns se seront peut-être étonnés de ne nous avoir point vu sacrifier à l'usage qui veut qu'on écrive *Georges* au lieu de *George*. Par l'étude des documents autographes que nous possédons, ou qu'on nous communiqua, nous nous sommes convaincus, avec MM. Lecomte et Lyonnet, et malgré Victor Hugo, Dumas, Jules Janin et autres contemporains de la tragédienne, que *George* était l'orthographe de son pseudonyme et qu'elle-même ne signa jamais autrement. C'est pourquoi, et pour réagir contre une habitude qui altère la vérité, nous avons pris le parti de rétablir, partout où elle était défectueuse, l'orthographe exacte. Si, de ce livre, dont Mlle George est, dans l'ombre napoléonienne, l'héroïne tragique et amoureuse, elle ne recueille que ce bénéfice, ne sera-ce point déjà quelque chose dont se pourront apaiser ses mânes, désolées et éplorées d'avoir été si vite bénéficiaires d'un oubli, dont elles n'étaient point tout à fait dignes ?

<div style="text-align:right">Hector Fleischmann.</div>

1906-1908.

LIVRE PREMIER

DES TRÉTEAUX FORAINS
A LA COMÉDIE-FRANÇAISE

Dessin à la manière étrusque, de Bergeret.
(*Musée de Sèvres.*)

I

UN DIRECTEUR DE PROVINCE, SON THÉATRE SA TROUPE ET SA FILLE

Dans une quiète somnolence de ville provinciale, aux bords de l'Aure aux vagues courtes et bleues, dort Bayeux. Hors les murs c'est la campagne grasse et molle du vert Calvados. Les paysages y ont ce charme languide des pays heureux; une brise, déjà marine, baigne les prairies aux

hautes herbes, et, coupant les prés, les champs, les labours, les eaux ruisselantes prennent déjà leur course vers la mer. C'est là que, peu d'années

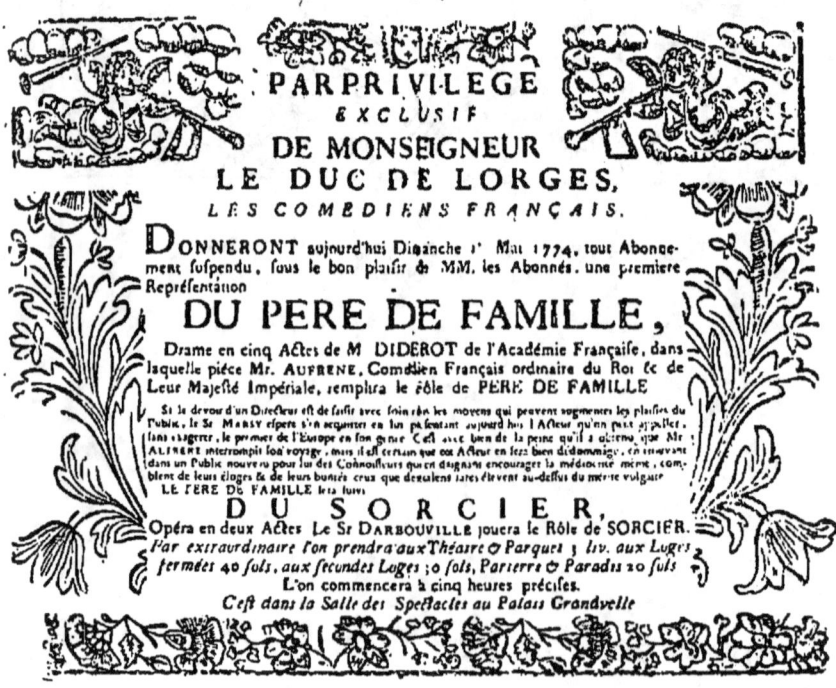

Une vieille affiche de théâtre (1774).

avant la Révolution, était venu s'établir le sieur George Weimer (1). Qui était-il ? D'où venait-il ?

(1) « Weimer, que l'on écrivait aussi Wemmer. » HENRY LYONNET, *Dictionnaire des Comédiens Français* ; fasc. 48, art. *George*. Cet article, illustré de six gravures, a été tiré à part à cent exemplaires en une charmante brochure. C'est ce texte, pareil cependant à celui du *Dictionnaire*, que nous suivons et que nous citons au cours de ce volume.

Ce sont là des points sur lesquels on manque de témoignages affirmatifs ou complets.

C'était, a-t-on dit, un ancien maître-tailleur du régiment de Lorraine en garnison à Caen. Affirmation qu'on ne saurait raisonnablement contredire, mais qu'on peut admettre. Quoi qu'il en soit, maître-tailleur ou non, George Weimer délaissa bientôt les culottes militaires et les vestes à basques courtes et à brandebourgs, pour se lancer dans une carrière qu'on ne s'attendait guère à lui voir choisir. Il s'improvisa chef d'orchestre et directeur de théâtre, car en ces temps heureux du théâtre primitif de la province, on cumulait sans inconvénients sérieux. Le *Roman Comique* n'était point devenu déjà une légende et le « serre les couverts ! Voilà les comédiens qui passent » ! de Scarron, s'autorisait souventes fois de par les déportements des fils de Thalie errante. On se réclamait encore de l'exemple de Molière, et le ci-devant maître-tailleur se trouva avoir ce point de ressemblance avec le Comique, en faisant de Mme Weimer, l'Armande Béjart de sa troupe.

Le nom de famille et de théâtre de Mme Weimer, était Verteuil (1). Eugène de Mirecourt, qui semble

(1) Un de ses neveux, nommé, lui aussi, Verteuil, était déjà, en 1856, secrétaire général de la Comédie-Française. « C'était

l'avoir connue, disait d'elle que c'était « une soubrette aimée de la ville et du théâtre, qui tenait des rôles avec une intelligence parfaite ». Et il ajoute, louant dans sa brochure et la mère et la fille : « Très petite de taille, elle se montrait sur les planches vive et gracieuse (1). » Telle était l'étoile, la vedette, de la troupe de George Weimer, alors qu'il dirigeait le théâtre de Bayeux. La province n'était pas difficile, à cette époque, sur le choix des artistes. Aussi le succès de Mme Weimer-Verteuil fut-il d'autant plus vif qu'on n'était guère habitué à applaudir des comédiennes un peu plus que médiocres.

Weimer alliait heureusement les soucis directoriaux avec les devoirs conjugaux. Ce fut à Bayeux que la soubrette devint enceinte.

La naissance de celle qui devait être la grande tragédienne du Consulat et de l'Empire, a été contée par Mirecourt avec son brio et sa fantaisie des meilleurs moments. Le morceau est charmant :

un petit vieillard charmant », nous a dit de lui M. Armand d'Artois, qui le connut.

(1) Eugène de Mirecourt, *les Contemporains*, 2ᵉ série : *Mlle George*, avec un portrait et un autographe. Paris, Gustave Havard, éditeur, rue Guénégaud, 15 ; 1856, pp. 8, 9.

« On pouvait dire : « C'est une charmante petite femme », écrit George de sa mère dans son manuscrit.

« Nous sommes dans une petite ville de Normandie par un soir d'hiver, écrit-il, et cela commence comme le plus noir des romans de 1830. Louis XVI règne encore, mais déjà de sourds grondements annoncent la tempête qui doit éclater sur le monarque et sur la France. Nos provinces alarmées ont vu partir leurs notables que le roi vient d'appeler au secours de son trône ; les esprits sont agités, la crainte bouleverse les âmes. »

Ceci c'est l'introduction, Mirecourt prend soin, on le voit, de préparer l'esprit du lecteur à une angoissante nouvelle, à un dramatique incident. Comme il ne prétend pas user de l'ironie, il continue en ces termes :

« C'est dire qu'il n'y avait pas foule ce soir-là, au théâtre de Bayeux. Pourtant on y jouait *Tartufe* et la *Belle Fermière*. Au milieu de la seconde pièce on remarque tout à coup de l'agitation parmi les musiciens. Quelqu'un s'est approché de M. George Weimer, chef d'orchestre. Ce qu'on lui a dit à l'oreille l'émeut si fort, que son archet perd la tramontane et manœuvre d'une façon désordonnée. Le pauvre homme bat la mesure de travers, égare ses instrumentistes et jette par-dessus la rampe des notes absolument fausses aux chanteurs éperdus. On l'interroge, il ne répond pas. A chaque seconde son trouble

augmente. Bref, il n'y tient plus, abandonne sa place et s'élance hors de l'orchestre.

Rumeur générale.

Est-il malade, sa tête déménage-t-elle, ou bien vient-il d'apprendre qu'une révolution éclate à Paris ?

Le public n'écoute plus les artistes.

On envoie aux informations rue Teinture, où loge M. Weimer, et le messager, rapportant le mot de l'énigme, prend sur lui de dire aux spectateurs pour calmer leur inquiétude :

— Ce n'est rien, messieurs. La mère et l'enfant se portent bien (1). »

On serait mal venu de prendre ce joli récit au pied de la lettre. Il a fourni à Mirecourt un de ses effets habituels, c'est là son unique raison. En effet, un détail facilement contrôlable si les autres ne le sont guère, va nous montrer la fantaisie de l'auteur du récit. La scène, c'est le mot propre, se place au début de l'année 1787, en février exactement, le 23. Ce soir-là on joue la *Belle Fermière*. C'est une pièce de Julie Candeille, celle qui fut la maîtresse de Vergniaud, l'aima, l'oublia et trahit sa grande mémoire (2). Or, cette pièce,

(1) E. DE MIRECOURT, *vol. cit.*, pp. 6, 7, 8.
(2) Sur les relations de Julie Candeille avec Vergniaud voir notre volume : *les Femmes et la Terreur*, liv. I, chap. II (Fasquelle, édit.).

c'est en 1793 qu'on en a eu la primeur, à Paris, au Théâtre-Français, où, entrée depuis le 19 septembre 1785, Julie Candeille est sociétaire. A la date du 23 février 1787, la comédienne a exactement dix-neuf ans, six mois et vingt-trois jours, et ne songe certes pas à cette pièce qui ne sera jouée que sept ans plus tard, alors que l'éclat de sa beauté met, à défaut de talent, son nom sur l'affiche comme auteur de *Catherine ou la Belle Fermière*.

Faut-il encore souligner la fantaisie de Mirecourt ? *Ab uno disce omnes*. C'est pour lui que Virgile semble avoir flûté la sentence sur son rustique pipeau pastoral.

Une fille est donc née à George Weimer. C'est un vendredi.

Le lendemain le baptême a lieu, et voici l'acte qu'on dresse de la cérémonie, à la paroisse Saint-Exupère (1) ?

Non, charmant Mirecourt, à la paroisse Saint-Patrice (2).

(1) E. DE MIRECOURT, *vol. cit.*, p. 10.
(2) *Extrait du Registre des baptêmes et mariages de la paroisse Saint-Patrice de Bayeux pour l'année 1787*. — Cette copie nous a été communiquée par le maire de Bayeux. Nous tenons à souligner l'obligeance qu'il apporta à nous satisfaire en cette circonstance.

Bapt. de Marg. Joséphine Wemmer Le samedy vingt-quatre de février mil sept cent quatre-vingt-sept a été par nous vicaire de Saint-Patrice baptisée une fille née d'hier du légitime mariage de George Wemmer et de Marie Verteuil, demeurant en cette paroisse, laquelle a été nommée Marguerite Joséphine par Marguerite Munier (1), demeurant à Caen, assistée de Jean Louis Guillaume Morin, demeurant en notre sus. d. paroisse, présence du d. Georges Wemmer, père de l'enfant, de François Liégard, toillier, et Jacques Liégard, custos de notre sus. d. paroisse, lesquels ont signé avec les nous et les sus d. parrein et marreine.

Signé : J. L. Guillaume Morin ; M. Munier ; J. Liégard ; G. Wemmer ; F. Liégard ; La Brèque, vic. de Saint-Patrice.

Le verre à la main, devant des chapons ruisselants, à la mode normande, on fête cette naissance, et, le soir, George Weimer, rassuré, tranquillisé, mène, avec un nouvel entrain, l'orchestre qui accompagne la pièce du jour. Laquelle ? On ne

(1) « Elle était la fille du légitime mariage de George Weimer et de Marguerite Munier, tous deux sans profession désignée, demeurant à Caen », écrit M. Henry Lyonnet, *vol. cit.*, pp. 5, 6. Il y a là une double erreur (de transcription sans doute), que la lecture de l'acte ci-dessus suffit à démontrer. La mère n'était pas Marguerite Munier, mais bien Marie Verteuil. La profession des parents n'est pas indiquée, mais il est dit : « demeurant en cette paroisse ». Marguerite Munier demeurait bien à Caen, sa profession n'était pas signalée, mais ce n'était que la marraine, et non la mère.

sait, mais certes pas la *Belle Fermière*, et pour cause.

Quelques semaines plus tard, toute molle et lasse encore de sa récente maternité, la petite Mme Verteuil remontait sur les humbles tréteaux forains de son mari, coiffait le bonnet aux ailes légères de la soubrette et trottait sur les planches en jupes courtes et en souliers bas. Mais c'était pour la troupe la dernière période de sa splendeur et de son succès. De jour en jour ses recettes baissaient d'une manière inquiétante. Il y fallait mettre bon ordre, d'autant plus que la petite Marguerite-Joséphine avait un frère et une sœur cadette, et que tous trois exigeaient des soins et des dépenses.

Un beau matin on plia bagage et on alla à Amiens tenter une fortune plus heureuse et plus clémente. Il semble, de fait, que la vie y ait été moins dure aux Weimer qu'à Bayeux, car pendant près de quinze ans le père demeura à la tête du théâtre, acharné à la poursuite du succès, condamné, de par les charges familiales, à un dur labeur. Il avait à lutter dans la petite ville contre la Terreur mise à l'ordre du jour dans les départements par les conventionnels en mission. Les préoccupations politiques absorbaient davantage là les habitants qu'à Paris, où le Jardin-Égalité

fourmillait de filles publiques et les théâtres de spectateurs. Le tonnerre révolutionnaire avait, en province, un autre écho qu'à Paris. Ici le système révolutionnaire avait blasé le peuple de par ses plus terribles manifestations, là on vivait dans l'attente des événements, avec une secrète angoisse secouant cette paix provinciale. Thermidor et sa réaction passés, on se reprit à respirer. Le Directoire promit la paix, après Zurich. La guillotine était reléguée dans le hangar du bourreau. La France était livrée aux avocats que Brumaire allait chasser. La petite Marguerite-Joséphine avait grandi. La fièvre dramatique, l'opium de la scène étaient en elle.

A vivre parmi les héros et les héroïnes des tragédies romaines, parmi les galants amoureux de la Comédie du siècle finissant, elle en prit les goûts et les habitudes. Son tour était arrivé à alléger les charges de la famille, à constituer, aux côtés de sa mère que la rude main de l'âge touchait déjà, une attraction, un numéro de spectacle.

Ce fut à l'âge de douze ans (1) que son père la

(1) C'est l'âge que fixe, dans un article bien fait, la *Biographie des hommes vivants ou histoire par ordre alphabétique de la vie publique de tous les hommes qui se sont fait remarquer par leurs actions ou leurs écrits; ouvrage entièrement neuf, rédigé par une société de gens de lettres et de savants.* Paris, Michaud, octobre 1817; t. III, p. 257. Ce même article est

fit débuter, l'estimant encore trop jeune pour la préparer à l'Opéra auquel il la destinait. Sur les tréteaux paternels elle joua donc les *Deux petits Savoyards*, *Paul et Virginie* (1), le *Jugement de Pâris*. Cependant, au dire de Mirecourt, ses débuts furent plus précoces. « A cinq ans, écrit-il, elle joue les *Deux Chasseurs et la Laitière* avec un sucrier au lieu d'un pot sur la tête, tant elle est petite. » Si la laitière a cinq ans, on peut se demander avec curiosité quel âge avaient les chasseurs, ses partenaires ?

Le succès de ces débuts nous est, naturellement, inconnu. « Enfant de la balle », ainsi que s'exprime l'argot des coulisses, la petite Marguerite-Joséphine avait, sans doute, des qualités, mais mal guidées, heurtées, négligées. La province se contente de peu. Amiens se contenta de cela, oubliant devant la joliesse de l'enfant, ce que pouvait avoir de défectueux son éducation théâtrale.

textuellement reproduit, à quelques mots près, dans la *Galerie historique des contemporains ou nouvelle biographie, dans laquelle se trouvent réunis les hommes morts ou vivants, de toutes les nations, qui se sont fait remarquer à la fin du dix-huitième siècle et au commencement du dix-neuvième, par leurs écrits, leurs actions, leurs talents, leurs vertus ou leurs crimes.* Mons ; Leroux, libraire, 1827 ; 3e édition, t. V, pp. 119, 120.

(1) « Le drame de *Paul et Virginie* fut un des triomphes de Marguerite George enfant. » E. DE MIRECOURT, *vol. cit.*, p. 11.

De plus graves occupations retenaient Weimer père. Déjà, à cette époque, la Comédie-Française se déplaçait volontiers, organisant des tournées dans les provinces, apportant à des populations pleines de bonne volonté, le spectacle de tragédies ou de comédies jouées par d'illustres sociétaires. A Amiens, comme autre part, les acteurs de Paris s'en venaient en représentation, et nous avons vu que George signalait parmi eux, dans le sommaire de ses mémoires, le nom de Molé et de Monvel, le nouvel auteur des *Victimes cloîtrées*. Sans doute ces attractions constituaient alors un certain bénéfice pour George Weimer, car il leur louait avec plaisir sa salle. Peut-être en avait-il besoin. « Mon père faisait d'assez tristes affaires à Amiens », a dit sa fille. Cela, elle n'a aucune fausse honte à l'avouer, et on ne saurait lui contester, à défaut du mérite littéraire de ses Mémoires, celui de leur sincérité. Elle ajoute : « Nous étions pauvres, très pauvres. » Telle était donc la situation de la famille Weimer quand, vers la fin de 1801, l'actrice Raucourt vint donner à Amiens une représentation de *Didon*.

Ce qu'elle était à cette époque et quel genre de renommée était la sienne, nous le dirons bientôt. Pour l'instant Raucourt arrivait furieuse, vociférante, du coche d'Arras. Il lui était arrivé une

aventure plaisante qui l'exaspérait, faisait étinceler d'une fureur non encore éteinte ses beaux yeux.

Dans l'ancienne capitale de l'Artois elle avait joué *Athalie*, et pour Joas on lui avait donné un petit imbécile, fils d'un acteur de la troupe. Arrivé à la scène VII du second acte, alors qu'Athalie, drapée dans sa robe de deuil et de haine, interroge l'enfant :

— *Comment vous nommez-vous ?*

Le jeune Joas avait candidement répliqué :

— Je m'appelle Nicolas Branchu, madame !

Inutile de conter ici l'hilarité de la salle. Raucourt avait planté là le Grand Temple d'Hierosolyma, Nicolas Branchu et sa nourrice, les prêtres et les lévites, et avec le souvenir de cet outrage à sa gloire, débarquait à Amiens, hostile, coléreuse, crispée.

Cette fois, dans *Didon*, il lui fallait une jeune fille pour jouer Élise. Allait-on lui donner un Nicolas Branchu en jupes ? Weimer se chargea de la rassurer. Il lui proposa Marguerite-Joséphine, alors âgée de quatorze ans. Méfiante, et à bon droit, Raucourt la fit répéter. Ce lui fut une révélation. Dans la jeune fille « grande et forte, ayant vingt ans pour l'intelligence (1), » belle déjà

(1) E. DE MIRECOURT, *vol. cit.*, p. 16.

de cette beauté romaine, un peu froide, un peu lourde, mais si majestueuse, que devait aimer le Premier Consul, dans cette fille d'acteur de province, Raucourt reconnut la promesse d'un glorieux avenir, la haute et grande flamme de la passion tragique. Presque à son déclin elle recherchait une élève capable de perpétuer sur la scène qu'elle illustra, les traditions dramatiques auxquelles elle avait fait honneur. Ce désir était devenu une obsession chez elle. Grâce, sans doute, à l'influence de François de Neufchâteau, l'auteur de *Paméla*, devenu ministre en sortant des prisons de la Terreur, elle avait obtenu une bourse de 1.200 francs destinée à l'élue de son choix. Cette élève tant cherchée, elle la tenait ici, sur les tréteaux d'un petit théâtre de province. Son enthousiasme fut fort vif, c'est ce qu'assure George elle-même, et rien n'empêche de le croire, surtout quand on considère ce que fit Raucourt pour son élève.

— Monsieur Weimer, je vous enlève votre fille ! Je l'emmène à Paris ! Je ferai les frais de son éducation, je dispose en sa faveur de 1.200 francs de pension !

« Nous étions pauvres, très pauvres. » Nous avons recueilli cet aveu de George. Que pouvait objecter raisonnablement son père à ce raisonne-

LA QUEUE A LA PORTE DU THÉATRE.
(*Lithographie de Boilly*).

ment sans réplique ? Cette proposition, en flattant sa vanité, lui faisait entrevoir la perspective d'une diminution de ses charges. Comme actrice, Marguerite-Joséphine pouvait être remplacée, sans inconvénient aucun, par la cadette, et puis, 1.200 francs, c'était une somme bien belle qui miroitait aux yeux du pauvre directeur. Raucourt promettait de faire de sa fille « un bel oiseau de tragédie (1) », il n'hésita pas, et accepta aussitôt.

Pour Marguerite-Joséphine c'était le rêve : Paris !

Le Consulat avait, avec les lauriers d'Italie et les palmes d'Égypte, ramené la paix, le luxe, tout ce qui fait la joie, le plaisir, l'agrément d'une ville où le plaisir fut toujours la suprême loi. Cette existence merveilleuse, dont les acteurs de passage lui apportaient les éclatants échos, où sonnaient les fanfares militaires et les rires de la joie, l'élève de Raucourt allait la voir, l'approcher, la goûter. Aux yeux de l'artiste foraine miroitait la promesse de la Comédie-Française, consécration du talent, marche-pied de la gloire, tremplin de la fortune.

Le lendemain Raucourt emmenait la fille et sa

(1) HENRY LYONNET, *vol. cit.*, p. 6.

nourrice, et joignait au convoi cette petite Verteuil, la mère, déjà fanée, ridée, exilée de la scène, et toute surprise de se trouver en coche, en route pour Paris et la gloire.

Croquis de David.

II

UN PROFESSEUR ÉQUIVOQUE

Une sorte de légende, tenace comme le sont toutes les légendes, s'est créée autour des débuts de Raucourt. Les uns, comme Didot, en font une des quatre filles d'un minable et calamiteux barbier de Dombasle ; les autres (1) la font naître, à Nancy, d'un comédien ambulant et d'une fille au service du roi de Pologne, et les uns et les autres commettent une égale erreur. La vérité est à la fois moins pittoresque et plus simple. Le 3 mars 1756, elle naquit rue de la Vieille-Boucherie, de François Saucerotte, bourgeois de Paris, et d'Antoinette de La Porte, et fut baptisée sous les noms de Marie-Antoinette-Josèphe. Le registre des

(1) Gilbert Stenger, *le Théâtre sous le Consulat*, I, 1904.

baptêmes de la paroisse Saint-Séverin fixe désormais ce point de son histoire.

Élève de la Clairon et du fameux Brizard, elle débuta le 23 décembre 1772, à la Comédie-Française, dans ce rôle de *Didon* que nous lui avons vu jouer sur les planches modestes du père Weimer.

Le succès de ces débuts fut éclatant. La Cour et la ville se donnaient rendez-vous au Français pour admirer cette merveille dont La Harpe disait : « C'est la tête de Vénus et la jambe de Diane. » Nous trouvons un écho de ce succès dans les *Mémoires* de Bachaumont : « La fureur du public pour voir la nouvelle actrice des Français redouble chaque jour, écrit-il. Elle a joué dans *Mithridate* le rôle de Monime avec un succès extraordinaire encore (1). » Les princesses amoureuses et plaintives, elle devait bientôt les délaisser pour les grandes reines tragiques, Cléopâtre, drapée dans sa pourpre orientale ; Médée, enveloppée de la lueur d'or de la céleste Toison ; Phèdre, sous son manteau de fureur luxurieuse ; Hermione, rugissante sous le ciel d'Épire ; Agrippine, parmi les aigles de la Rome néronienne ; Jocaste, imprécatoire et fatale ; Macbeth, éternelle lamentatrice de l'éternelle tache

(1) *Mémoires de Bachaumont*, janvier 1773.

sanglante. Dans Athalie on lui trouvait un « débit fier et imposant (1) ». Cette louange de 1809 lui fut un reproche en 1776. On n'était point accoutumé à voir les tragédiennes apporter cette vigueur, cette âpreté, cette rudesse dans l'interprétation des grandes héroïnes passionnées. De là une absence de sensibilité, de tendresse, d'émotion. « Les cordes sensibles ne vibraient que médiocrement en elle » (2), a-t-on dit. On ne la trouvait qu'imposante. Elle « n'avait pas le don des larmes (3). » Ce fut là surtout le leit-motiv des reproches. C'était une reine, ce n'était point une amoureuse (4).

La postérité aurait pu se borner à recueillir cette opinion unanime, sans la discuter, si les contemporains ne s'étaient point chargés de l'expliquer. Et, en effet, cette rudesse, cette absence d'émotion et de tendresse, cette sorte de « férocité dramatique », avaient leur cause majeure dans la vie privée de Raucourt.

(1) *Journal de l'Empire*, 1^{er} mars 1809.
(2) E. DE MIRECOURT, *vol. cit.*, p. 19.
(3) *Id.*
(4) Pourtant ce jeu de Raucourt trouva des défenseurs fougueux. On en sera convaincu à la lecture d'une petite brochure in-8, de huit pages, parue en germinal an VI, sous le titre de *Mlle Raucourt traitée comme elle le mérite, par une jeune dame*. C'est, outre une curieuse apologie de Raucourt, un tableau piquant du théâtre de l'époque.

« Ses formes masculines et athlétiques ne contribuèrent pas médiocrement, écrit un de ses biographes, à la faire soupçonner d'habitudes peu propres à faire partager à sa personne l'estime qu'on ne refusait plus à son talent (1). »

Une affiche de théâtre de 1786

Ces habitudes on les devine aisément, et une anecdote de Legouvé en fournit la clef.

Un soir, l'auteur du *Mérite des Femmes* monte à la loge de Raucourt, et frappe à l'huis.

(1) *Galerie historique des contemporains...* etc., t. VIII, p. 19.

La tragédienne est nue et s'imagine qu'une femme demande à entrer.

Legouvé se nomme.

— Oh ! ce n'est que vous, riposte-t-elle, alors vous pouvez entrer.

N'est-ce point là toute la psychologie de Raucourt ?

Chose curieuse, de ces mœurs, son époque lui tint rigueur. En ces temps où la plus élégante des dépravations tenait le haut du pavé, où les petites maisons, dans le genre de celle du marquis de Sade, servaient de temple et d'autel à toutes les bonnes déesses de la Volupté, ce temps reprocha à Raucourt de se souvenir qu'à Lesbos, dans les bois de pins noirs et de verts oliviers des Cyclades, la grande Sapphô avait enseigné la loi de l'amoureuse amitié.

Cette loi était devenue la sienne et voici de quelle manière elle la mettait en pratique :

« Femme singulière que celle-là, pour ne pas dire monstrueuse. Comment aurait-elle exprimé des sentiments qu'elle ne connut jamais ? C'étaient d'étranges passions que les siennes. On a parlé de ses amours. Ils ont traversé ceux de plus d'un pauvre garçon, bien qu'elle ne les disputât pas à leurs maîtresses. Elle eut successivement, et non pas avec des hommes, des liaisons aussi intimes

que celles d'Armide avec Renaud, ou d'Angélique avec Midas, s'isolant comme ces héroïnes de toute société et faisant ménage avec l'objet de sa prédilection. Dans ce ménage, elle affectait le rôle de maître de la maison et se plaisait à en revêtir le costume. Lorsque des relations de théâtre m'appelaient chez elle, où demeurait alors une jeune femme à qui l'on reprochait de n'avoir plus d'amant, vingt fois j'ai retrouvé ma Lucrèce en redingote et en pantalon de molleton, le bonnet de coton sur l'oreille, entre sa commensale qui l'appelait *mon bon ami* et un petit enfant qui l'appelait *papa* (1). »

Évidemment, ce petit enfant appelant Raucourt *papa*, c'était exagéré, mais enfin Arnault peut être suspect en cette affaire (2).

Nous pouvons donc en appeler au témoignage

(1) Louïs-Vincent Arnault, *Souvenirs d'un sexagénaire.*

(2) Alexandre Dumas, père, dans ses *Mémoires* (troisième série), a presque entièrement repris ce passage d'Arnault, et en ces termes : « Mlle Raucourt, presque aussi grecque que la Lesbienne Sapho... Sapho-Raucourt jouissait d'une réputation, dont elle ne cherchait pas le moins du monde à atténuer l'originalité. Le sentiment que Mlle Raucourt portait aux hommes était plus que de l'indifférence, c'était de la haine. Celui qui écrit ces lignes a sous les yeux un manifeste signé de l'illustre artiste qui est un véritable cri de guerre poussé par Mlle Raucourt contre le sexe masculin... Et cependant, chose singulière, malgré ce dédain pour nous, Mlle Raucourt dans toutes les circonstances où

de George, et ce témoignage, sans le vouloir d'ailleurs, nous édifiera complètement. Lors des premiers soirs de son arrivée à Paris, la fille du directeur d'Amiens s'en va, en compagnie de sa mère, au théâtre. Toutes deux assistent aux adieux de l'acteur Larive dans l'*Orphelin de la Chine* (1). Raucourt jouait dans la pièce. Or, que dit George à cette occasion ?

« Raucourt dans le rôle d'Idame. C'est de la maternité au plus haut degré, et Mlle Raucourt était plus elle-même dans les rôles savants. Elle avait le costume exact, c'était bien fait, elle ressemblait trop à Jameti, on ne distinguait vraiment pas le sexe (2). »

On ne distinguait vraiment pas le sexe ! Cela, c'est une femme demeurée, avec raison, reconnaissante à Raucourt, qui le déclare. Doit-on s'étonner alors de la voir appelée par Brissot: « La

le costume de son sexe ne lui était pas indispensable, avait adopté celui du nôtre... ayant près d'elle une jolie femme qui l'appelait « mon ami », et un charmant enfant qui l'appelait « papa ». Nous avons connu la mère, qui est morte en 1832 ou 1833, nous connaissons encore l'enfant, qui est aujourd'hui un homme de cinquante-cinq ans. »

(1) George dit de cette soirée : « Ce fut la dernière représentation de Larive qui, cette fois, fut affreusement traité, bafoué même. Il perdait la mémoire, le pauvre, il ne savait plus ce qu'il faisait, ce spectacle faisait mal. »

(2) Manuscrit de Mlle George.

Raucourt (1) ! » et de voir Bachaumont noter ce fait, sans en rechercher la cause : « Mais ce qu'il y a d'incroyable, c'est qu'à ses talents sublimes, elle joigne un cœur pur au point de se refuser aux propositions les plus séduisantes. » Quant à cette proposition séduisante, la voici : « On prétend qu'un amateur lui offre jusqu'à 100.000 livres pour son p......e (2). »

Nous savons maintenant le pourquoi du refus de Raucourt. Elle avait eu cependant des amants, et parmi eux on cite cet élégant faiseur de calembours qu'était le marquis de Bièvre, qui fut le premier en tête. Raucourt l'ayant planté là, il s'en consola aisément, et promena par les boudoirs de Paris son dernier jeu de mot.

— Ah ! se lamentait-il, l'ingrate a ma rente !

On conçoit aisément que ces mœurs amoureuses étaient bien faites pour inspirer les libellistes. Nous n'en voulons pour preuve que ce pamphlet scandaleux, outrageusement illustré, et dont le titre est tout le programme : *La liberté de Mlle Raucour (sic) à toute la secte anandrine assemblée au foyer de la Comédie-Française* (3).

(1) Brissot, *Mémoires*, chap. VI.
(2) Bachaumont, *ouvr. cit.*
(3) *A Lèche-C..., et se trouve dans les coulisses de tous les théâtres, même chez Audinot.* Paris, 1791, in-18, 36 pages. —

Ce qu'un contemporain traduisait plus simplement par cette apostrophe : « Un honnête homme que son malheur rendrait l'époux d'une pareille magicienne serait bien patient s'il ne la jetait pas par la fenêtre (1). ».

C'est de cette femme, qu'on n'estimait pas et qu'on admirait toujours (2), que George allait devenir l'élève. En se décidant si brusquement à l'adopter, Raucourt n'espérait-elle pas en faire ce que le bon Arnault périphrase par « une commensale » ?

Nous savons que George à quatorze ans était d'une beauté précoce, déjà forte pour son âge, « valant vingt ans », ainsi que le disait son père. Il faut confesser que c'est là un point délicat à élucider. Raucourt ne fut-elle que ravie et enthousiasmée par le jeune talent de George et fut-elle véritablement désintéressée en se chargeant de son éducation artistique ? Quoi qu'il en soit, ce ne devait point être le modèle des vertus que la jeune fille devait trouver chez elle et dans son entou-

Audinot était, on le sait, directeur du théâtre de l'Ambigu-Comique au boulevard du Temple, et ses acteurs étaient des enfants de huit à dix ans. C'est de lui que parle Delille dans son vers :

Chez Audinot l'enfance attire la vieillesse.

(1) GILBERT STENGER, *ouvr. cit.*
(2) *Id.*

rage. Les Mémoires de George nous diront quel genre de vie menait Raucourt et dans quel milieu se préparèrent ses débuts à la Comédie-Française. A la vérité, cette Raucourt-là nous apparaît sensiblement différente de celle que nous dépeignent les pamphlets et les lettres et souvenirs intimes des contemporains. Faut-il s'en étonner ? Nous ne le pensons point, car si George a beaucoup vu, elle a beaucoup oublié, par reconnaissance pour Raucourt. *On ne distinguait vraiment pas le sexe.* Ce sont les seuls mots par lesquels, involontairement, elle confirme ces « mœurs reconnues, à la vérité, pour être plus qu'irrégulières (1) ». Ce qui peut faire croire que dans l'enthousiasme de Raucourt, l'admiration dramatique eut une large part, c'est que George ne fut jamais accusée de sacrifier sur l'autel paré des violettes sapphiques (2).

(1) *Galerie historique des contemporains...*, etc., t. VIII, p. 19.
(2) Nous nous devons, toutefois, de donner ici un témoignage contraire, celui du général-major de Löwenstern, qui vit George lors de son séjour en Russie où elle s'était liée avec la princesse Gallyzin, née Wsevoloschky. Parlant de cette dernière, Löwenstern écrit : « C'était une belle femme, très extravagante ; un esprit tourné vers une originalité ridicule. Elle avait entièrement secoué le joug de l'opinion. Huit jours après son mariage elle s'était séparée de son mari, et on prétend, comme fille. Elle n'a jamais eu d'amant et méprisait trop notre sexe. Mais, sans s'en apercevoir, elle avait pris la tournure des hommes, leur costume, sans pour cela exclure le jupon. Elle s'engouait pour les femmes,

Si elle fut pour Raucourt une bonne et fidèle élève, elle ne le fut point jusque-là, et c'est tant mieux, car les attaques de Bonaparte n'eussent peut-être pas été couronnés d'un aussi facile succès. Ç'aurait été un grand dommage, et ce livre eut, après la vie de George, perdu un de ses plus curieux et piquants chapitres. Louons-en les Muses tragiques ! George, en apprenant, l'a échappé belle !

comme nous le faisons, et elle abusait de leur confiance et de leur abandon avec moins de scrupule que nous n'aurions pu le faire. Sa première passion a été pour Mme Ouvaroff, jeune et belle femme, mais d'une dépravation rare... Elle en était amoureuse, éprise. » Voici, maintenant, après la principale héroïne, l'anecdote relative à George. La scène se passe à une fête donnée par la princesse Metchersky dans sa propriété de Kamenoï Ostroff : « Mlle George était invitée. La princesse Gallyzin l'avait introduite. La nuit était très noire et la société s'étant réunie dans les jardins, le feu d'artifice commença. Les moments de grande clarté produite par les fusées où d'autres artifices me firent apercevoir deux femmes couchées dans un bosquet qui se firent des caresses si tendres que je fus un moment tenté de croire que c'était un couple amoureux. Ma curiosité une fois piquée, je ne quittai plus des yeux ce bosquet et je profitai des moments où un artifice l'éclaira encore et je vis, enfin je vis Mlle George représenter Iphigénie, et la princesse Achille. Dès ce moment, le secret de la princesse fut dévoilé pour moi et son aversion pour les hommes ne m'étonna plus. Je fus discret, et voilà ce qui me valut son amitié. » *Mémoires du général-major russe baron de Löwenstern* (1776-1858), t. I, pp. 171 et suiv.

III

L'ÉDUCATION THÉATRALE, AMOUREUSE ET SENTIMENTALE

Au petit matin le coche d'Amiens fait son entrée à Paris. A la barrière on visite les passe-ports ; les gendarmes consulaires inspectent le visage de chaque voyageur. C'est qu'on redoute dans Paris l'entrée d'un de ces féroces chouans, complices de Cadoudal qui a juré de tuer le Corse, de l'abattre sur le front de bandière de ses troupes, à la revue d'un décadi.

Un ennemi du premier Consul.

Mais dans la diligence où George sommeille, les

yeux bouffis, lasse de tant de heurts et de tant de cahots, il n'est rien de suspect. La porte se referme, le fouet du postillon claque, et la lourde patache se remet en marche sur le rude pavé du faubourg. Dans le matin blême et louche, la grande ville se réveille, se secoue. Des coqs chantent sur les fumiers dans les cours des nourrisseurs. Des fenêtres bâillent sur des chambres en désordre. Caracos volants, seins lâchés, cheveux noués à la diable, des filles bavardent déjà sur le pas des portes. On regarde passer la diligence crottée et boueuse, chavirant les malles, les bourriches et les paquets, sur son impériale. Le jour n'hésite plus au ciel et monte au delà des toits où luisent les tuiles bleues mouillées de la rosée nocturne. Le faubourg dépassé, le coche gagne le cœur de la ville, dépasse Saint-Eustache où grouillent les manants et les rustres de Bourg-Égalité, de Mesnil-Montant, de Suresnes et de Vaugirard, autour de leurs paniers gonflés de légumes. Ce monde vociférant et chicaneur s'écarte, en maugréant, devant la voiture, invective le postillon et se gare de son coup de fouet cinglant. Rue Mazet. C'est une voie noire, étroite, pleine de bruit et d'aigres odeurs. Un grand vantail bée là sur une cour encombrée de diligences, sonore de cris de valets, pleine du bourdonnement des voyageurs

venus pour prendre le coche, hâter un envoi, ou recevoir un parent, un ami, qu'amène, du fond d'une lointaine ville départementale, la voiture publique.

George, sa mère et sa nourrice, sont là, seules. Raucourt les a quittées, au début du voyage, pour continuer la route dans son carrosse. La tragédienne aime ses aises. Dans ce grand Paris qui leur est inconnu, où les jette la diligence, les trois femmes semblent perdues. Comme des naufragées, elles se serrent autour des épaves de leurs bagages, et, dans cette cour tumultueuse, les chevaux à l'abreuvoir s'ébrouent, les valets hurlent, les voyageurs s'interpellent, et personne ne se préoccupe des trois provinciales effarées, brisées du voyage, et les yeux un peu gros des larmes du premier exil.

Elles se décident cependant, empoignent leurs paquets et gagnent la rue. Dans les maisons obscures, lépreuses, penchées sur la rue comme pour s'abattre sur le passant, elles tentent de discerner l'auberge qui leur sera hospitalière et accueillante, et qui, aux prix modiques, n'entamera pas considérablement le maigre et pauvre pécule, que la petite Mme Verteuil serre dans sa main crispée.

La rue Mazet dépassée, les voici dans la rue de Thionville, ci-devant Dauphine. Les porteurs

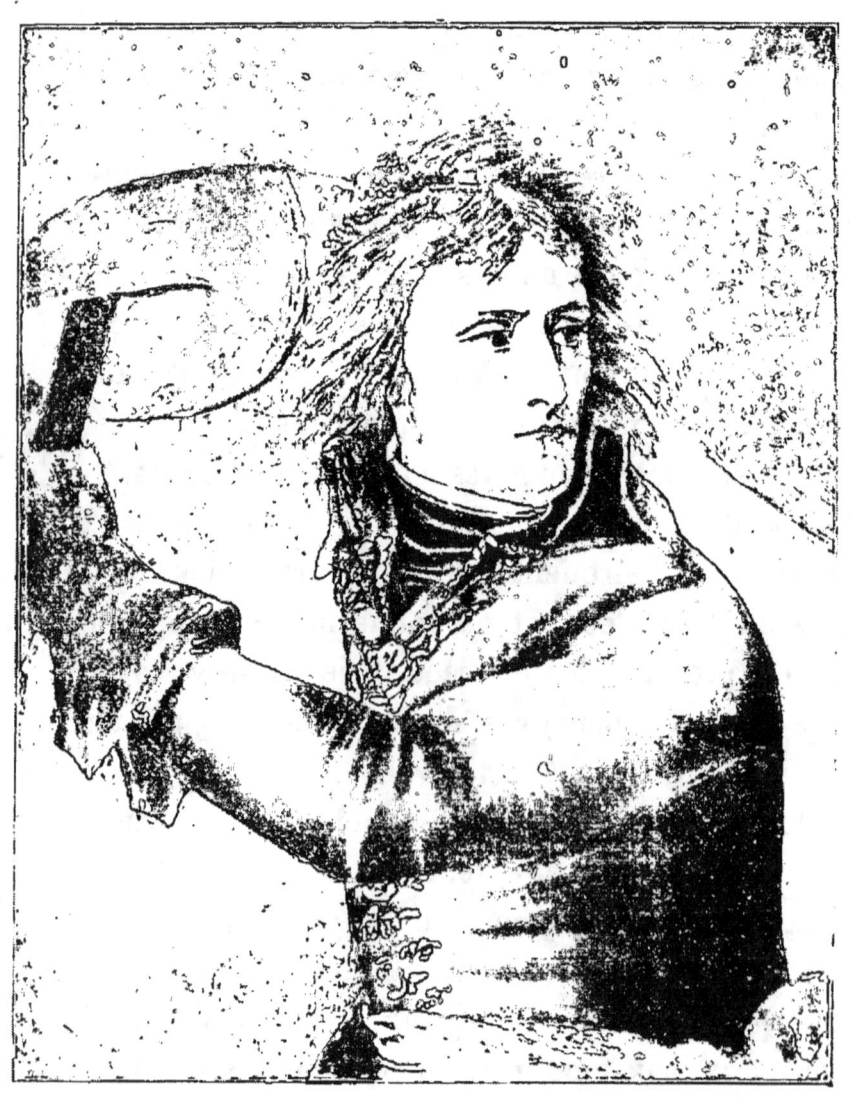

BONAPARTE AU PONT D'ARCOLE.
(*Tableau du baron Gros. — Musée du Louvre*).

d'eau, les marchands d'herbes potagères, les vendeurs d'orviétan, les crieurs de journaux, tout cela encombre la rue, tapage, grouille, ondule, circule. George et sa mère sont prises par le flot de la foule qui les pousse, les jette presque à la porte de l'Hôtel de Thionville. C'est le refuge espéré, cherché. Elles s'y précipitent, heureuses enfin d'échapper à cette hydre formidable qui s'étire par les rues du Paris à son réveil.

Hôtel de Thionville. C'est là que les trois femmes s'installent, c'est là qu'elles demeureront jusqu'au jour où un commencement de bien-être leur permettra une chambre meublée à l'*Hôtel du Pérou* — du Pérou ! — rue Croix-des-Petits-Champs, puis un petit entresol, bas et obscur, rue Sainte-Anne, au coin de la rue du Clos-Georgeot. Certes, leur vie dans ce garni modeste sinon pauvre, manquera longtemps de charme pour celle qui voit luire dans ses rêves les chandelles de ses débuts à la Comédie-Française. Mais cette vie, elle et sa mère la supporteront courageusement, avec cette coquetterie des femmes dont l'unique orgueil est de *paraître*. Elles sont pauvres, leur nourriture est souvent celle des paniers de légumes que, par diligence, le père Weimer envoie d'Amiens, la nourrice va laver le linge de la famille à la rivière, la mère use ses tristes yeux sur le travail

ingrat qu'exigent les robes élimées, c'est la gêne, le besoin, c'est tout cela, et plus encore, mais elles vont à la Comédie-Française !

Les heures qu'elles passent à leur fauteuil de balcon, la fille lorgnée par les galants et les élégants, ne rachètent-elles pas les autres heures d'une vie pénible et difficile ? Mais cela c'est l'histoire de toutes les débutantes, et c'est l'histoire de George.

Dès le lendemain de son arrivée, elle fut prendre sa première leçon chez Raucourt.

La tragédienne habitait alors aux Champs-Élysées, la Chaumière dont Mme Tallien avait fait, au lendemain de Thermidor, le palais de l'Allée des Veuves. C'était une demeure à la fois rustique et princière où le style reflétait, si on peut dire, la littérature de Jean-Jacques Rousseau. Ce n'étaient que bosquets, charmilles, lacs en miniature, vallées de Lilliput, montagnes d'étagère, le tout semé dans un beau jardin à l'anglaise. Aux alentours, ces alentours que remplace aujourd'hui l'avenue Montaigne, s'étendaient des cultures maraîchères qu'arrosait, par de petits canaux artificiels, la Seine proche. C'était pour venir habiter dans cette demeure, où défila le beau monde des ruffians, des agioteurs, des politiciens et des crapules de la réaction thermidorienne, cour ordi-

naire de la fille Cabarrus, que Raucourt avait quitté, à la Barrière Blanche, son superbe palais dont on a décrit avec luxe le « beau salon aux boiseries sculptées et dorées, aux glaces magnifiques, aux portes à panneaux de glace, au plafond en ovale et superbement peint (1) ». C'est là, dans ce séjour fait pour la volupté de la vie, que, dans la nuit du 3 au 4 septembre 1793, Raucourt avait été arrêtée.

On connaît les événements. En pleine Terreur, la Comédie-Française demeurée royaliste — seigneurs de l'ancien régime, qui entreteniez les comédiennes, n'y fûtes-vous pour rien ? — s'était avisée de représenter une pièce réactionnaire, *la Paméla*, du citoyen François, alors déjà de Neufchâteau. Cris, sifflets, ce fut là l'ordinaire tapage qui accueillit *Paméla*. Le Comité de Salut public s'inquiéta et rendit un arrêt ordonnant la fermeture du théâtre et l'emprisonnement des comédiens. Le 3 septembre, Barère, l'Anacréon de la guillotine, demandait à la Convention l'exécution de cet arrêt. Dans la nuit, les comédiens allaient aux Madelonnettes, les comédiennes à Sainte-Pélagie. Ce n'étaient là que des logis provisoires. Quelques semaines plus tard on transférait les uns à

(1) E. et J. DE GONCOURT, *Histoire de la société française sous le Directoire.*

Picpus et les autres à la maison de suspicion des Anglaises de la rue des Fossés-Saint-Victor. C'était là que Raucourt s'était liée avec une dame de Ponty, « personne très distinguée, fille d'une première dame d'autours de la reine Marie-Antoinette », dit George. Au physique, Mme de Ponty était petite, frêle, élégante, avec ce je ne sais quoi de l'ancien régime que le nouveu dédaigna ne pouvant se l'assimiler complètement. Raucourt et elle, rassemblées par les hasards de la vie en commun, devinrent vite amies, au point que, libérée, l'actrice offrait à l'aristocrate ruinée par la Révolution, un gîte, la table, et le reste à sa convenance. A quel titre, pour quelles fonctions, Raucourt installa-t-elle Mme de Ponty chez elle ? Cela est assez vague, mais on le devine facilement. Une femme du monde dans le besoin, élégante, jolie, trouve toujours de quoi s'occuper utilement dans une maison à grand train comme l'était alors celle de Raucourt. « Ses goûts étaient peu d'accord avec l'existence qu'elle avait acceptée, écrit cependant George ; elle avait tout perdu, la nécessité entraîne... Comment satisfaire à ses habitudes de grande dame sans la main amie que Mlle Raucourt lui avait tendue ? Tout cela est triste et navrant. Passons. » Oui, passons, car on a peur de trop bien deviner le rôle de la petite Mme de Ponty

auprès de Raucourt *tout entière à sa proie attachée.*

La société qui fréquentait la tragédienne était élégante. Il s'y rencontrait le prince de Hénin, Mme de Talleyrand, Mme Tallien, déjà séparée de celui qui avait étranglé Robespierre. Elle était reçue, en outre, dans les salons du plus élégant des directeurs, le ci-devant vicomte de Barras à qui Mme Tallien prodiguait alors les moins vénales de ses amoureuses caresses. « Mlle Raucourt que j'avais reçue dans le temps au Directoire en sa qualité d'artiste de premier ordre, » écrit Barras dans ses Mémoires (1). Le fait que les habitués du salon de Barras faisaient bon accueil à la grande impure, à la lesbienne, scandale du régime disparu, prouve assez quelle était cette société et de quelle tolérance elle faisait montre. Le sourire qu'elle avait accordé à Joséphine de Beauharnais, elle ne pouvait pas le refuser à la masculine Raucourt.

George revint assez troublée de sa première leçon. Sa protectrice lui avait fait lire dans *Cinna* le rôle d'Émilie. « Elle me le lut ensuite : c'était bien certainement une grande artiste très savante,

(1) *Mémoires de Barras, membre du Directoire,* publiés avec une introduction générale, des préfaces et des appendices par Georges Duruy; 1896, t. IV, chap. III, p. 162.

mais, pour une jeune fille, la voix un peu rauque (1) et très peu harmonieuse ne me séduisit point. Je croyais qu'il fallait, si je voulais parvenir, prendre cette voix et j'y trouvais une impossibilité qui me désolait. Attendons, dis-je à ma mère, je verrai peut-être plus clair. » Et elle attendit. La vie continua pour elle avec ses petites batailles quotidiennes et obscures, ses luttes sournoises. Un beau jour son frère débarqua à l'hôtel du Pérou. Il se sentait, lui aussi, une vocation artistique et il rêvait de faire de la musique sa carrière. Tout en suivant les leçons du grand Kreutzer, il s'appliquait à faire des cachets. Une fortune inespérée lui survint : il fut mandé pour donner des leçons de musique aux enfants de l'ambassadeur de Hollande. Le pauvre garçon rapportait triomphalement ses modestes gains à l'hôtel du Pérou. Et George et sa mère allaient toujours à la Comédie-Française où Raucourt leur avait obtenu leurs entrées.

C'est un piquant et judicieux tableau que nous fait George, dans son manuscrit, de la troupe des Français sous le Consulat. Nous allons avoir

(1) « ... Un organe sonore, qui, toutefois, dans les dernières années qu'elle passa au théâtre, devint rauque au point d'en être choquant. » *Galerie historique des contemporains*, t. VIII, p. 19.

l'occasion d'y revenir. Ces représentations, où triomphait le génie lyrique et hennissant de Talma, la laissaient, le soir, dans sa triste chambre d'hôtel, défaillante et angoissée. Elle se disait, et rappelle ses mots :

— Impossible ; comment peut-on faire pour arriver là ? Essayons, sans espoir ; courage, pauvre petite fille ! toute la famille attend ; si tu réussis, tu les rendras heureux. Courage donc, j'en aurai, je travaillerai !

Et « je poursuivais mes études avec rage », dit-elle.

Les habitués des Français n'avaient pas été sans remarquer la présence fidèle de cette belle jeune fille, au masque tragique d'une si noble coupe. Quand elle arrivait avec sa mère, un léger mouvement se manifestait dans la salle, partait du parterre pour monter jusqu'aux loges. Toutes les lorgnettes se braquaient sur la beauté immobile de l'inconnue. Bientôt son nom se chuchotta.

— C'est l'élève de Mlle Raucourt, disait-on ; elle lui donne des leçons pour la remplacer.

— Vraiment ? mais elle est trop jeune (1) !

Et confuse de la promesse de cette neuve gloire, George dit : « J'étais rouge comme une cerise, je

(1) Manuscrit de Mlle George.

n'osais plus bouger. » Ce fut bien autre plus tard, quand cette gloire commença à se manifester d'une façon plus éclatante. Aussitôt qu'elle était assise, le parterre applaudissait, et déjà des acclamations saluaient la beauté de celle dont on ignorait encore la puissance du génie tragique. Ces manifestations, c'est modestement que George les explique, en disant : « On s'occupait beaucoup du théâtre... ensuite c'était un événement que le début d'une élève de Mlle Raucourt...».

Elle restait coi devant ces applaudissements.

L'ancienne soubrette de Bayeux, mieux payée que quiconque pour en apprécier toute la valeur, s'étonnait de la gêne de sa fille.

Et celle-ci de lui dire, tandis que crépitaient les bravos inattendus :

— Mais, maman, j'ai donc quelque chose de ridicule ?

La petite Mme Verteuil, toute rouge d'émotion, répondait :

— Eh ! non, mais salue donc !

Et, au commandement maternel, George de saluer.

« Ah ! véritablement, j'étais au supplice ! » a-t-elle confessé depuis.

Elle était particulièrement assidue aux représentations de son professeur. Nous savons ce

qu'elle pensait d'elle dans le rôle d'Idame, de l'*Orphelin de la Chine*. La pièce achevée, George et sa mère montaient saluer Raucourt dans sa loge. C'est une page charmante de ses Mémoires.

Je devais naturellement assister aux représentations de Mlle Raucourt, et, après la tragédie, me rendre dans sa loge ; c'était de rigueur à cette époque. On avait beaucoup de respect et de déférence pour les grands talents. Ce n'était ni le respect ni la déférence qui devait me guider ; plus que cela, la reconnaissance m'imposait un devoir que je remplissais avec joie et bonheur ! Il y avait toujours nombreuse société dans cette loge, il fallait être présentée à chaque personne. J'étais très timide : « Allons, mon enfant, montrez-vous donc, ôtez ce vilain chapeau qu'on vous voie ! » J'avais fait une grande maladie avant mes débuts, qui avait causé la perte de mes cheveux ; on fut obligé de me raser la tête ! Mlle Raucourt avait l'affreuse fantaisie de me montrer dans cet état, elle s'amusait de ma honte, elle me trouvait superbe comme cela... J'étais affreuse. Ah ! que je la maudissais de son admiration pour ma tête rasée !

Et le lendemain on retournait allée des Veuves.

En assumant l'éducation théâtrale de George, Raucourt avait accepté une charge qui lui dut paraître lourde souventes fois. En effet, nous le savons, une société nombreuse fréquentait chez elle. Il lui fallait concilier les plaisirs de la vie élégante aux devoirs de sa charge de sociétaire (1).

(1) Raucourt avait été reçue sociétaire lors de sa rentrée à

Le moyen entre ce temps de donner des leçons !
Ces leçons, de nombreuses visites les venaient
interrompre. Le prince de Hénin semblait assidu
au soin de les venir troubler. Raucourt, flattée
dans son orgueil, par la beauté et les progrès de
son élève, saisissait l'occasion au vol :

— Prince, vous allez entendre mon élève. Mon
enfant, mets-toi là, et répète bien (1).

« L'enfant était de fort mauvaise humeur, dit
George, et tremblait comme la feuille, mais il fallait obéir. »

Ainsi les leçons allèrent, un peu cahin-caha, coupées, interrompues, inachevées, heurtées, incomplètes. Un tel état de choses ne pouvait raisonnablement et sans graves inconvénients pour l'avenir
de George et les minimes ressources de sa famille,
continuer longtemps. C'est alors que cette charmante Mme de Ponty se piqua de rappeler Raucourt aux devoirs de sa promesse.

L'actrice venait d'acheter, à deux lieues d'Orléans, une propriété appelée La Chapelle, dont
« elle était folle ». A vrai dire, c'était un véritable château, avec des étangs, une chasse, des
parterres immenses, et ce dans un de ces admirables

la Comédie-Française, le 11 septembre 1779, après un voyage
en Russie.

(1) Manuscrit de Mlle George.

paysages qui, du noble et doux Vendômois où Ronsard chanta la Française Hélène, se prolongent au delà de la molle et lente Loire.

Le château acheté, il ne se passa guère de semaine sans que Raucourt courût les routes de l'Orléanais. En songeant aux leçons perdues, Mme de Ponty s'exaspérait. Enfin, un jour, elle se décida à brusquer les choses.

— Fanny, dit-elle à Raucourt (car elle l'appelait Fanny. Pourquoi ? Nous l'ignorons). Fanny, à quoi songez-vous donc ? Cette pauvre petite ne débutera jamais au train dont vous y allez. Il faut en finir, je n'aime pas la campagne, mais par amitié pour Mme George et pour la petite, je me décide à partir pour la Chapelle, je les emmènerai. Là, au moins, nous vous tiendrons et n'accepterons plus vos mauvais prétextes (1).

Mme de Ponty avait trop raison pour que Raucourt songeât à protester. Sans doute comprit-elle sa part de responsabilité dans un avenir dramatique qu'elle-même avait pressenti et dont elle avait prédit l'éclat. Depuis les quelques mois que George était à Paris, sur son désir, par son invitation, son éducation dramatique n'avait point fait de sérieux progrès. Si désireuse de la compléter

(1) « Cette chère petite femme se sacrifiait pour nous, » ajoute le manuscrit de Mlle George.

aujourd'hui, George devait, plus tard, reconnaîtr[e]
l'inutilité de cette éducation, la vanité de ce[s]
leçons. Ce qu'elle en a dit, voici plus de cinquant[e]
ans, est encore d'actualité aujourd'hui, et combie[n]
de débutantes, prises par la névrose des planche[s]
pourraient faire leur profit de ces lignes de cel[le]
qui fut peut-être la plus magnifique incarnatio[n]
de la spontanéité dramatique, dans les annales d[e]
la scène française ?

Des leçons de déclamation ! s'écrie George, ceci m[']
toujours paru dérisoire. Comment un maître peut-il pe[n]
ser changer la nature d'un élève ? On peut guider, ma[is]
donnera-t-on de l'âme à qui n'en a pas, et du cœur ? No[n]
Donnera-t-on de la noblesse ? Non. Vous donnerez de [la]
raideur, apprendre à marcher peut-être, mais donner[a-]
t-on la démarche du désordre ? Non. De la passion ?
apprendre à faire des gestes, la physionomie, tout ce[la]
dérive de ce que vous éprouvez, des sentiments qui s[e]
passent en vous. Comment apprendre cela ? Est-ce qu[e]
dans le monde on apprendra les gestes ? Vous commence[z]
une conversation, le sujet vous intéresse, vous vous an[i]
mez à mesure, vous gesticulez, juste votre physionom[ie]
reflète ce que vous éprouvez. A côté, vous avez une per
sonne qui ne s'impressionne de rien, qui écoute froide
ment. Dites-lui d'avoir de la physionomie, elle sera gro
tesque, voilà tout. Non, la leçon est si ridicule ! De[s]
conseils, des exemples à l'appui de ce que vous indique[z]
pour développer une nature. On peut apprendre à lir[e]
mais à jouer, non !

Mais en cette année 1802, George était loin d[e]

penser de cette manière. Elle gémissait en secret de la paresse de Raucourt, bénissait de son intervention Mme de Ponty et bouclait son paquet de hardes, devant que de monter dans la voiture de la tragédienne.

Un matin le carrosse aux belles portières vernies et peintes de guirlandes de fleurs brûla le pavé ci-devant du Roi, devenu la route Consulaire, et, sous la promesse riante d'un clair germinal, gagnait la Touraine où le château de la Raucourt attendait ses « commensales ».

IV

LE ROMAN COMIQUE AU CHATEAU

« Aimez vos femmes et vos châteaux ! », ce vieux cri des grands seigneurs philosophes de 1789, le Consulat l'avait remis à la mode. Dans ces demeures de plaisance où s'exerçait le style néo-grec de MM. Percier et Fontaine, la société politique et militaire, ou simplement élégante, renouait la chaîne des charmantes traditions de l'ancien régime. L'ère des fêtes champêtres recommençait, remise au goût du jour par la femme du Premier Consul à la Malmaison. Cette vie de château, à l'aurore du Consulat, n'était point celle qu'on peut imaginer de nos jours. On ne se sentait pas arraché de Paris, campé dans une demeure sans toutes ses aises, assailli des mille petits inconvénients qui résultent d'un départ qu'on sait n'être point définitif. C'était alors la vie large,

luxueuse, bruyante, fiévreuse, Paris transplanté dans un beau paysage tourangeau ou berrichon. La demeure était vaste, — car le bourgeois aux ressources médiocres ne connaissait pas « les quinze jours de bains de mer » d'aujourd'hui, — le domestique nombreux, la société telle qu'on la connaissait dans la capitale. Dans ces résidences princières, accrochant encore à leurs façades, les blasons blessés et démolis des anciens seigneurs traqués en 93, dans ces châteaux, dont s'honoraient les provinces, étaient venus, tour à tour, mourir l'écho et le grand fracas des victoires de 1800. Le nom de Marengo, de Hohenlinden, avait résonné là sur des lèvres surprises de les connaître. Là, George devait sentir, pour la première fois, son cœur s'éveiller à la renommée de Bonaparte.

La Chapelle était une de ces demeures. Le jardin en était merveilleux, plein de fleurs penchées dans la chaleur du midi, de plantes curieuses que Raucourt avait des joies naïves et enfantines à découvrir. Elle y passait de longues heures à greffer les arbres, les arbustes. « Elle greffe à ravir, mais trop longtemps, » disait George, car une fois encore, pour l'amour des fleurs et de la greffe, les leçons de déclamation étaient oubliées. Quand ce n'était point la greffe, c'étaient des parties

sur l'eau. A défaut de ces parties, la chasse. Oui, Raucourt chassait. C'était d'ailleurs la terreur de George, car son professeur émettait la prétention de l'emmener à travers bois. « Des fantaisies qui ne m'allaient guère, » disent ses Mémoires. Il lui fallait bien cependant s'y soumettre, et c'est une scène de comédie au moins plaisante, qui débute par un agréable portrait de la chasseresse :

> Elle prenait un fusil, son chien, sa carnassière, et la voilà partie en petite jupe blanche qui venait juste aux genoux. C'était la Diane antique, et avec des jambes aussi belles que les siennes, et des pieds longs et fins, ravissants ; la voilà chassant dans son parc, en plein soleil sur le nez.

Ce n'est là que le prologue, mais la scène vaut le prologue. C'est George qui conte :

> Elle me dit : « Viens avec moi, tu verras comme tu t'amuseras! » Moi qui n'ai jamais eu des goûts guerriers (j'avais mis masculins, mais je crois que c'était trop direct) (1), je tremblais de tous mes membres ! « Non, je vous prie, ne m'emmenez pas, j'aurais une peur affreuse, je le sens bien ; moi je n'aime pas la chasse ! — Poltronne ! — Madame, laissez-moi avec maman et Mme de

(1) C'est là une phrase qui prouve que Mlle George savait parfaitement à quoi s'en tenir sur les goûts amoureux particuliers de Raucourt. Elle hésite à l'écrire, non point parce qu'elle ignore ces choses, mais parce que la reconnaissance lui commande d'oublier et de glisser sur les détails des mœurs dont elle a été le témoin.

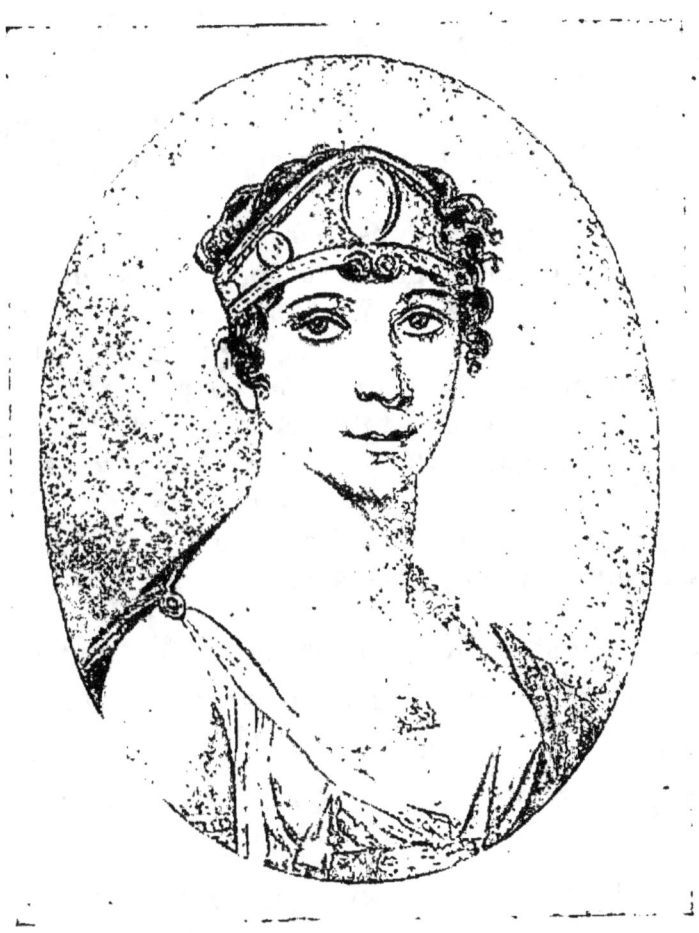

DUCHESNOIS.
(*Gravure de Momal*).

Ponty, j'étudierai, j'aime mieux cela. — Allons donc, il ne faut pas être pusillanime. Si tu es si craintive, comment feras-tu pour débuter devant une salle comble ?

Tout ceci est vrai, mais bien enfantin ; mais vous m'avez dit de mettre toutes mes bêtises et je n'en chômerai pas ! hélas ! (1).

Je la suis donc, cette implacable Diane. A chaque coup de feu je tombais par terre, avec les pauvres petits lapins.

Ne me disait-elle pas cette belle chasseresse, quand elle croyait avoir bien ajusté, de courir après, et de lui rapporter cette pauvre petite bête ? « Ah ! pour ceci, Madame, non ! Je me révolte, je ne puis vous obéir, je ne reviendrais pas d'abord ; vous attendriez longtemps votre lapin, on me trouverait morte ! » Elle riait aux éclats, elle était vraiment bonne, Mlle Raucourt. Tous ces souvenirs ne peuvent intéresser personne, je le sais bien, mais j'ai de la joie au cœur en les retraçant. Qu'on est heureuse, mon Dieu, à quatorze ans !

L'anecdote est menue, certes, mais elle ne vaut précisément que par le charme de la franchise, par le comique involontaire de la situation. Et n'est-ce pas, en outre, un croquis alerte et neuf de la vie intime de Raucourt ? Cette familiarité, cette simplicité, cette bonté, George prend à tâche d'y insister, et il n'est pas jusqu'à une partie « aux quatre coins » qui ne lui en fournisse l'occasion.

(1) Note pour Mme Desbordes-Valmore, qui peut faire croire que c'est sur son instigation que Mlle George écrivit ses Mémoires.

« Mlle Raucourt, dit-elle en parlant de ces jeux dans la cour du château, Mlle Raucourt se mettait à ces folies, elle était là sans façon, et tout aussi rieuse et enfant que moi, elle se prêtait à cela avec une bonhomie et un entrain charmants. Elle avait tant d'esprit, cette femme, elle était si amusante, quand elle contrefaisait son monde ! » On est bien prêt de partager le plaisir de George.

Ainsi s'écoulait la vie heureuse des habitantes de La Chapelle, quand, au milieu de ces poules en paix, survint un coq. Sans doute, ses dommages ne devaient point être considérables, étant donné le goût amoureux de Raucourt.

Ce fut l'acteur Lafon (1). Beau garçon, alors

(1) Pierre Rapenouille, dit Lafon, débuta à la Comédie-Française le 8 mai 1800. La même année, en septembre, il fut nommé sociétaire, et le demeura trente ans, car il ne prit sa retraite que le 1ᵉʳ avril 1830. Il mourut à Bordeaux le 10 mai 1846. Au début de ses Mémoires, Mlle George trace de lui ce portrait qu'on veut croire ressemblant : « Je vis enfin le beau Lafon, l'acteur en grande vogue, dont les débuts avaient été si brillants que Talma en conçut quelques inquiétudes. Orosmane (*c'est le rôle qu'il jouait quand Mlle George le vit pour la première fois*), c'était plutôt un joli homme, de traits très délicats, le nez un peu en l'air, de petits yeux noirs mais très brillants et fins, de l'élégance dans toute sa personne; bel organe, parlant bien amour, des larmes, de l'enthousiasme, une chaleur très entraînante, jeu très éclatant, mais point de profondeur, peu de composition, c'était un feu d'artifice qui éblouissait, qui produisait des applaudissements très chaleureux. Lafon plaisait beau-

dans la force de l'âge — il avait vingt-neuf ans — il était depuis deux saisons la coqueluche des admirations féminines au Théâtre-Français. De concert avec Raucourt, il avait décidé de donner quelques représentations à Orléans, et il était venu s'installer à demeure à La Chapelle. Payé, sans doute, pour ne point ignorer [l'inutilité d'une cour masculine auprès de Raucourt, il fit ce que tout autre galantin eût commencé par faire : il se rabattit sur George. Le manuscrit de l'élève raconte plaisamment — et complaisamment — l'aventure. Voici le morceau :

Le beau Lafon me fit la cour, il faisait le sentimental. Il y avait un bois charmant, il s'arrangeait de manière à m'éloigner un peu de la société ; je me laissais conduire, je l'avoue franchement : nous nous arrêtâmes un jour devant une belle grosse pierre formant une espèce de rocher

Là le beau Lafon me fit une déclaration honnête, me jurant qu'il ferait tout pour m'obtenir en mariage.

— Je vous fais le serment, me dit-il, comme s'il parlait à Zaïre, devant le rocher que nous appellerons le rocher d'Ariane.

— Vous me faites peur, Monsieur Lafon, puisque c'est sur le rocher qu'Ariane mourut de chagrin d'avoir été abandonnée par Thésée.

coup aux femmes, son genre de talent séduisait avec juste raison, il était vraiment ravissant... Son succès dans le genre chevaleresque était bien légitime et bien mérité. »

— Ma chère petite amie, ceci est bien différent. Thésée était un libertin et Lafon est un honnête homme.

C'était bouffon ; j'en ai bien ri avec lui. Nous restâmes un peu trop de temps à ce qu'il paraît ; la société avait regagné la maison, on sonnait le dîner, et nous nous mîmes à courir. On était à table, jugez. J'étais très sotte, très rouge. Ma mère me fit une mine affreuse, Mlle Raucourt fit froide figure à Lafon, et lui reprocha de m'avoir attardée.

— Mon cher camarade, cela n'arrivera plus, je l'espère.

Triste dîner, il y avait des mets excellents, mais je ne mangeais point, tant j'avais frayeur de me retrouver seule avec maman, qui était très sévère. Cette bonne petite Mme (de) Ponty riait, faisait tout pour ramener un peu de chaleur dans la conversation. On joua le soir aux petits jeux, il vint des visites ; on oublia cette mésaventure pour se livrer aux rires les plus joyeux du monde. On pria ma petite mère de me pardonner mon étourderie. Le bon accord fut rétabli. Lafon poursuivait son idée de mariage, mais mon charmant Gascon (1) ne voulait point brusquer, il attendrait mes débuts. Garçon prudent, mon gendre ! Il voulait me donner le temps, disait-il, de la réflexion Il fit bien, mon Orosmane du Midi ; je réfléchis, et me convainquis que le mariage n'était point de mon goût. Je me sentais déjà d'un caractère indépendant. Pauvre Lafon ! avec ses habitudes bourgeoises, qu'aurait-il fait de moi ?

Signature de l'*Orosmane du Midi*.

(1) Il était, en réalité, Périgourdin, étant né, le 1er septembre 1773, à Lalinde.

Bon Dieu ! et qu'aurais-je fait de lui ? Le chevalier de la triste figure, je crois !

Cette page ne laisse pas d'être déconcertante. Il est certain que du retard de Lafon et de George au dîner, Raucourt conçut quelque jalousie. Son bref et sec : « *Mon cher camarade, cela n'arrivera plus, je l'espère !* » est significatif à cet égard. Non pas qu'elle eût quelques vues sur Lafon, son passé amoureux est là pour le démentir, mais n'était-ce point plutôt dans son affection — quelle qu'elle fût — pour George, qu'elle se sentait atteinte ? Sans doute avait-elle deviné la cause du retard de ses deux hôtes à sa table, mais ce serait mal la connaître et méconnaître à la fois son caractère, que de penser que l'unique souci de son bon renom d'hôtesse fût la cause de son mécontentement.

Mais ce récit a une autre importance encore. Il nous fixe, à peu près avec certitude, sur le premier amour de George. Qu'elle fut attirée vers Lafon, bel homme, elle-même le confesse, et surtout homme à bonnes fortunes, ce qui n'est jamais pour déplaire aux femmes, cela est hors de doute. Au ton du récit on peut cependant s'y tromper. La raillerie et l'ironie de George déroutent quelque peu la certitude en cette affaire, et on pourrait douter de ses sentiments pour Lafon.

L'aima-t-elle ? Non, dit le passage que nous venons de citer ; oui, riposte celui que voici :

Qu'on est heureuse, mon Dieu, à quatorze ans ! Tout vous paraît vrai, vous voyez tout en beau, vous croyez à l'amitié, au dévouement, à l'amour ! Je croyais à l'amour de mon beau Lafon, qui me paraissait le beau idéal.

Voilà l'aveu formel, indiscutable. Mais poursuivons :

Quand il me parlait, quand, dans nos jeux du soir, ma main rencontrait la sienne, mon sang se refoulait vers mon cœur, je ne respirais plus ! Plus tard, on voit qu'après tout est faux, tout est calcul : l'amitié, c'est bien rare, le dévouement plus rare encore, oh ! oui, bien plus rare. L'amour, oui, il vous fait illusion, il vous fait vivre, il vous torture, vous brise le cœur bien souvent, mais il vous anime ! C'est quelque chose ! on ne vit pas dans le calme plat, mais je pense que ce qu'il y a de vraiment vrai c'est l'amour maternel. Cher Lafon, plus de promenades ; plus de causeries ; des regards, de gros soupirs, puis l'espoir qui fait vivre.

Cela, ces dernières lignes, ce sont les déclamations sentimentales, et peu littéraires, de la littérature romantique, de la femme vieillie, déchue, de la tragédienne qui remue au fond de son cœur et de sa mémoire, les cendres éteintes déjà de son souvenir. Mais ce qu'il importe d'en retenir, c'est l'aveu même de l'amour, les circonstances qui l'accompagnèrent.

« *Je croyais à l'amour de mon beau Lafon.* »
Cela est net et ne supporte pas le doute. On peut donc assurer que celui que George appelle « l'Orosmane du Midi » fut son premier amour. Bientôt, en des bras plus glorieux, elle allait l'oublier, lui et ses serments devant le rocher d'Ariane, tandis que Lafon, par un contraste piquant, devenait l'amant de la belle Pauline Bonaparte.

*
* *

Le séjour à La Chapelle eut une conséquence plus sérieuse pour George. Là, Raucourt se décida à parachever son éducation dramatique, à la préparer définitivement à la carrière élue. Elle avait imaginé de faire jouer la comédie par son élève, devant « toutes les notabilités d'Orléans, les gens d'esprit du canton, les poètes des environs ». Ce fut pour ces braves gens une révélation où peut-être se mêlait quelque enthousiasme de commande pour la châtelaine.

— Comment, disaient-ils en admirant l'élève, elle n'a pas quatorze ans ?

— Et elle va jouer Clytemnestre ?

— Mais c'est prodigieux (1) !

Vêtue de vieux oripeaux de Raucourt, coiffée d'un ancien diadème « en paillon », George débuta à La

(1) Manuscrit de Mlle George.

Chapelle par le rôle d'Hermione dans *Andromaque*.

Et chacun de louer le professeur du talent naissant de l'élève, de lui promettre le plus grand succès.

« Cette prédiction réveillait enfin Mlle Raucourt. Elle sentit qu'il fallait sérieusement s'occuper de moi ; son amour-propre était en jeu. » Ces éloges furent donc le stimulant nécessaire pour la tragédienne. « Aussi les auditions ne manquaient pas, » dit George.

Une fièvre de travail s'empara d'elle. Tour à tour les grandes héroïnes tragiques se lamentèrent dans le boudoir de La Chapelle. Jocaste secoua les haillons sanglants du lamentable Œdipe ; Médée brandit le glaive ruisselant ; Cléopâtre l'Égyptiaque ouvrit ses bras avec l'envergure du condor sacré ; Athalie, comme une louve traquée, hurla vers la vision des palais saccagés, et, les mains pourpres encore du meurtre du Roi des Rois, échevelée, dominatrice, droite dans sa robe de massacre et de splendeur, Clytemnestre attesta les Dieux de la juste rigueur de son énorme vengeance.

Ainsi l'été passa. Vendémiaire ruissela aux pressoirs de la Touraine riche en vignobles, et les premières pluies de brumaire ramenèrent à Paris les hôtes de Raucourt.

George était prête à affronter les chandelles de la Comédie-Française.

V

TALMA ET SA TROUPE

Comme un dieu tonnant, enveloppé du tourbillon des grands cris tragiques, des haines, des majestés, des violences, Talma domine le théâtre du Consulat. C'est lui qui, au lendemain de la scission des Comédiens Français de la rue de Richelieu, en 1791, a reconstitué le théâtre avec ses camarades Dugazon, Grandmesnil, Vestris, Desgarcins, Candeille et Lange. Grâce à lui une scène a été conservée à la tragédie civique pour l'enseignement du peuple. La gloire contemporaine de M. de Max ou de M. Mounet-Sully, est assez comparable à celle qui sacra Talma dès les premiers jours de la Révolution. Certes, au début, il avait déconcerté les amateurs et la critique, dédaignant toute tradition, négligeant toute convention, faisant à sa guise, évoquant les héros à sa

manière. « Il faisait comme il l'entendait, et il entendait tout avec génie, » dit George. C'était bien l'acteur représentatif de son époque, celui dont Chateaubriand pouvait écrire : « Qu'était-il donc Talma ? Lui, son siècle et le temps antique (1). » Jamais Oreste, Achille, les rois, les héros et les dieux, n'avaient été évoqués avec un plus saisissant réalisme, avec une puissance plus surprenante. Hamlet et Othello annonçaient par lui le Romantisme. Le voyant dans *Iphigénie en Tauride*, George s'écrie :

Voilà de la belle tragédie ! que d'émotions ! quelle figure, mon Dieu ! quelle fatalité sur cette tête, quel talent qui vient vous remuer dans les entrailles, que de terreurs, que de véritables larmes mélancoliques et déchirantes ! Toute cette figure se décompose, toutes les fibres tremblent. Il pâlit, et c'est une pâleur livide et suante. Où va-t-il chercher ses effets terribles ? C'est du génie, et c'est vrai ! On voit Oreste, on s'identifie avec lui, on éprouve tout ce qu'il éprouve. Ah ! ce n'est pas de la diction... est-ce que la passion peut avoir de la diction ? est-ce que les hallucinations d'Oreste peuvent avoir de la diction ? Non. Talma, c'est le sublime. C'est toutes les passions poétiques et humaines incarnées dans cet homme (2).

(1) Chateaubriand, *Mémoires d'outre-tombe*.
(2) Lors de la vente de George, en 1903, on mit aux enchères un sachet contenant des cheveux de Talma, accompagné d'une note autographe de la tragédienne : « Talma ne fut point un acteur, il fut un poète. » Autographe et cheveux

Ah ! Talma, si tu pouvais sortir de ton linceul, on viendrait des quatre coins du monde pour t'entendre, même de l'Amérique où l'on n'aime pas, dit-on, la tragédie. Pauvre tragédie, où es-tu ? Qu'es-tu devenue ? Il parlait la tragédie, lui : il ne causait pas, ce qui est bien différent. Ce n'était pas du Marivaux, c'était bien Corneille, Racine. Je sortis malade après cette ineffable soirée.

Ce témoignage nous est donné par une femme qui, sortant du théâtre après la comédie, dit : « J'étais en sortant de cette soirée folle de la comédie. La tragédie ! ah ! j'en voulais peu, je vous proteste ! »

George, on l'a vu, comme la plupart des contemporains, fut frappée par cette puissance tragique. « Quelle fatalité sur cette tête ! » s'écrie-t-elle. Un vieillard qui connut Talma a dit à M. Mounet-Sully : « Tous les nuages de la fatalité étaient sur son front (1) ! » Mme de Staël donne ce témoignage : « La terreur saisissait à deux pas de lui (2). »

On peut dire de Talma que ce fut l'acteur hé-

furent vendus 23 francs. Ils étaient portés sous le n° 92 au Catalogue, p. 11.

(1) MOUNET-SULLY, *Talma et le Théâtre au temps de l'Empire;* Conférence prononcée à la Société des Conférences, le vendredi 21 février 1908 ; *Revue Hebdomadaire*, n° 10, 7 mars 1908, p. 100.

(2) MME DE STAEL, *De l'Allemagne.*

roïque par excellence. La vérité qu'il mit dans ses costumes, ses attitudes qui rappelaient les belles statues de l'antiquité (1), le réalisme enfin de ses évocations, tout cela collabora à la puissance des spectacles. Désormais, avec lui, la tragédie devenait un enseignement civique auquel Napoléon allait convier sa cour et ses guerriers. En Talma, il reconnaissait le plus puissant professeur d'héroïsme, et de là, sans doute, vint cette amitié entre les deux hommes. Sur ces lauriers, si noblement cueillis, le tragédien se reposait quand Lafon débuta. Le succès de « l'Orosmane du Midi » fut à ce point éclatant que Talma s'en inquiéta.

— Je ne suis pas fâché, mon cher, lui dit le Premier Consul, des petits ennuis que vous cause le beau Lafon. C'est un stimulant dont vous aviez besoin. Vous dormiez, il va vous réveiller (2).

Il s'était réveillé, et magnifiquement. Colonne et soutien du Théâtre-Français de la République(3), il était le véritable chef de cette troupe illustre où

(1) Mme de Stael, *ouvr. cit.*

(2) « C'est Talma qui m'a raconté cette anecdote. » Manuscrit de Mlle George.

(3) C'est le titre que conserva la Comédie, de 1799 à 1804, après avoir pris successivement ceux de Théâtre-Français de la rue de Richelieu, Théâtre de la Liberté et de l'Égalité, et Théâtre de la République, de 1792 à 1798.

TALMA.

Fleury, Vanhove, Saint-Phal, Saint-Prix et Molé reculaient vers le passé, tandis qu'il marchait vers l'avenir. C'est autour de lui que gravitaient ces comédiennes et ces tragédiennes avec lesquelles George allait avoir à se mesurer. Parmi ces dernières, la plus redoutable était Marie-Anne-Florence Bernardy Nones, dite Fleury. Sociétaire depuis onze ans, elle remplaçait souvent Raucourt dans ses principaux rôles, sans toutefois atteindre à la puissance de son jeu. Les portraits qui sont

Signature de la femme de Talma.

demeurés d'elle sont loin d'être flatteurs. Maigre, sèche, jalouse, elle était la plus mauvaise langue du théâtre. Quoique acharnée à se perfectionner, elle ne put jamais égaler Raucourt et l'entrée de George à la Comédie fut le signal définitif de sa décadence. Elle se retira cinq ans plus tard (1).

(1) George qui la vit jouer dans *Andromaque*, dit d'elle : « Mlle Fleury dans Hermione. Physique ingrat, pas de moyens, mauvaise tenue, quelque chose de pauvre dans toute sa personne, mais une voix agréable, beaucoup de

C'était la seule, avec Duchesnois, sur laquelle nous reviendrons, que le répertoire tragique pouvait donner comme rivale à l'élève de Raucourt. Des autres actrices elle avait peu à craindre, leur emploi différant essentiellement de celui qu'elle devait occuper.

Mlle Vanhove, la seconde femme de Talma (1), ne fit jamais grand effet dans la tragédie, « le drame convenant mieux à son talent mélancolique (2) ». Iphigénie et Zaïre furent pourtant parmi les rôles qu'elle joua avec succès et un poète de l'époque crut pouvoir la comparer, en un mauvais quatrain, à la Champmeslé et à Gaussin (3) :

Des talens de la science, autrefois si vantés,
Nous admirons en vous la gloire héréditaire :

cœur et de chaleur, disant admirablement bien; avec toutes ses qualités elle avait plus à lutter qu'aucune autre : la première apparition lui était défavorable; mais, à mesure qu'elle parlait, on ne pouvait rester froid; elle entraînait, elle ne larmoyait pas, elle pleurait bien. Hermione ne s'harmonisait pas avec ces qualités... Elle pouvait être victime, mais ne pas en faire. »

(1) Femme divorcée du musicien Petit, dont elle se sépara le 26 août 1794, Charlotte Vanhove épousa le 16 juin 1802, à la mairie du X⁰ arrondissement, Talma, divorcé lui aussi avec Louise-Julie Careau. Charlotte avait alors trente et un ans, étant née à La Haye le 10 septembre 1771. Son père était Charles-Joseph Vanhove, sociétaire de la Comédie. Elle mourut, mariée en troisièmes noces au comte de Châlot, le 11 avril 1860, et fut inhumée au cimetière du Mont-Parnasse.

(2) Manuscrit de Mlle George.

(3) C'est de Gaussin qu'un critique écrivait : « Peu d'intel-

La nature est votre art ; et vous ressuscitez
Champmelé pour Racine, et Gaussin pour Voltaire (1).

Quant au reste, avec une voix touchante et monotone, dit George, elle était jolie, fraîche et agréable. En charmes, Thérèse-Étiennette Bourgoin, les pouvait disputer à Charlotte Vanhove. « Sa tête ronde, son air ingénu, son sourire malin, ses beaux yeux clairs et qu'on eût dit chastes, son verbe haut, ses plaisanteries épicées, » telle la décrit M. Frédéric Masson (2). Et c'est vrai. Qu'on regarde ce portrait que nous possédons d'elle, c'est tout cela, et plus encore. C'est sur les planches de la Gaieté, et en qualité de danseuse qu'elle avait débuté : ses pirouettes et ses jetés-battus la menèrent à la Comédie-Française. Ses belles relations, puissantes et efficaces, y étaient pour

ligence, peu d'art, mais une voix et une figure célestes. Le parterre était plein de ses amants. » GEOFFROY, *Cours de littérature*. — Parmi ses amants était Bouret, ce fameux fermier général, qui se ruina splendidement et mourut d'une façon mystérieuse le 10 avril 1777.

(1) *Almanach littéraire ou Étrennes d'Apollon, recueil de productions en vers; faisant suite aux Étrennes d'Apollon, qu'a rédigées pendant vingt ans Daquin de Château-Lion, par C. J. B. Lucas-Rochemont, membre de la société libre des Belles-Lettres de Paris*. A Paris, de l'Imprimerie de Suret, rue Hyacinthe, n° 522; an IX, 1801, p. 137.

(2) FRÉDÉRIC MASSON, *Napoléon et les Femmes (l'Amour)*. Paris, 1897, p. 132.

LE TOMBEAU DE DUCHESNOIS AU PÈRE-LACHAISE.

beaucoup. Le ministre Chaptal « s'affichait avec

Une lettre de Talma.

la demoiselle, mettait les journaux à ses ordres, et se donnait en spectacle à Paris (1) ». Véron a

(1) FRÉDÉRIC MASSON, *vol. cit.*, p. 132.

raconté les origines de cette liaison d'une manière piquante :

« Dans sa jeunesse le baron Capelle était simple employé au ministère de l'Intérieur, sous le comte Chaptal. Il rencontra, un jour, dans l'antichambre du chef de bureau des théâtres, une jeune personne, dont les beaux yeux étaient mouillés de larmes, et dont les vêtements avaient subi un certain désordre. Il s'approche, il s'enquiert, et reconnaît Mlle Bourgoin. Elle venait de débuter au Théâtre-Français (1).

— Que vous est-il arrivé ?

— Je sors du bureau de M. Esménard (2), qui vient de se conduire envers moi avec la plus effrayante brutalité.

A mesure qu'elle racontait, ses larmes cessaient de couler, et elle regardait avec émotion son inattendu protecteur.

— Encore, ajoutait-elle d'une voix douce, si cet Esménard était moins laid !

Le jeune Capelle raconta l'anecdote au comte Chaptal, et le ministre de l'Intérieur se laissa entraîner à faire de la science et de la chimie

(1) Thérèse Bourgoin débuta le 13 septembre 1799. C'est la date que donne M. GEORGES MONVAL, dans sa *Liste alphabétique des sociétaires*, p. 14.

(2) L'auteur du *Poème de la Navigation*.

pendant plusieurs années avec cette séduisante actrice. En peu de temps, elle devint sociétaire (1). »

Elle ne le devint, en réalité, que trois ans plus tard, en mars 1802. Mais si le prologue de l'aventure est amusant, l'épilogue ne l'est pas moins.

Soit caprice amoureux, soit désir de ramener le vieux Chaptal à une plus saine conception de sa dignité ministérielle, Napoléon se chargea de mettre fin à la liaison. Un soir, tandis qu'il travaillait avec Chaptal, on annonça Mlle Bourgoin. Mieux que personne Chaptal savait ce que pareille annonce, à cette heure de la nuit, pouvait signifier. Il prit son portefeuille, quitta la place et envoya sa démission. Le lendemain, Lucien Bonaparte était ministre de l'Intérieur.

Signature de Mlle Volnais.

En réalité, Napoléon n'usa point de la complaisance de celle qui appelait Chaptal « papa clystère (2) ». On peut donc croire que ce fut une façon ironique et cavalière de demander au ministre sa démission. L'autre fut pipé au jeu et l'empereur eut en

(1) VÉRON, *Mémoires d'un bourgeois de Paris*, t. I, p. 129.
(2) BARRAS, *ouvr. cit.*, t. III, p. 175.

Mlle Bourgoin, la plus rancunière, la plus vindicative et la plus jolie de ses ennemies.

Comme elle prétendait mener de front la comédie et la tragédie, jouer *Iphigénie* et les *Femmes savantes*, elle fournit aux poètes et aux rimailleurs du temps le sujet de faciles antithèses. Le plus curieux et le plus déplorable des exemples qu'on en peut citer, est celui de cet Armand Ragueneau, qui opéra en son honneur, dans l'*Annuaire dramatique* de 1807 :

Ces vers prouveront moins mon talent que mon zèle,

disait-il avec raison, et il continuait :

Et tu mérites mieux. Mais quelle Déité
Ici-bas eut jamais hommage digne d'elle ?
 Dans plus d'un chef-d'œuvre vanté,
 Du vrai beau vainement je cherche le modèle ;
 Rien n'est parfait hors ta beauté :
 Pardonne donc si ma lyre rebelle
Mêle de durs accords aux durs sons de ma voix,
Lorsque l'art impuissant célèbre une immortelle,
 Et qu'en toi seule j'en vois trois ;
 Oui, trois... deux Muses, une grâce.
 D'abord c'est Melpomène en pleurs,
A l'aspect d'un poignard sa bouche qui se glace,
Exhale en longs soupirs de plaintives douleurs.
 Mais pour nous séduire et nous plaire,
Exciter la gaieté ; subjuguer tous les cœurs
C'est Thalie au Parnasse, Euphrosine à Cythère (1).

(1) *Annuaire dramatique ou Étrennes théâtrales*, 3ᵉ année,

Ce n'était donc point cette jolie fille rieuse, sensuelle, évaporée et grivoise (1), qui, jusqu'à sa mort (2), demeura l'amie de George et qu'elle rejoignit en Russie, qui pouvait constituer une dangereuse rivale pour elle.

Ce n'était point davantage Mlle Mars, sociétaire depuis 1799, l'incarnation la plus radieuse de la Comédie, et que George salue en des lignes enflammées :

> Ah ! Mademoiselle Mars comme je vous sentis tout de suite ! Quelle ingénuité ! Que je fus émue ! Qu'elle me parut ravissante ! Des yeux si expressifs, si veloutés, le

contenant l'indication des diverses agences des spectacles pour tous les théâtres de la France et de l'étranger; les noms et demeures de tous les directeurs, acteurs, danseurs, musiciens et employés quelconques de tous les théâtres de Paris; les répertoires de tous les théâtres; la date de la représentation de toutes les pièces restées au répertoire des principaux, et leur travail pendant l'année 1806; les noms des auteurs de toutes les pièces, morts ou vivants, les noms et résidences des Correspondants des deux agences de Paris chargées de percevoir les droits des auteurs dans les villes de France. Avec le portrait de Mlle Bourgoin, qui n'avait jamais été publié. Ouvrage dédié et présenté à elle par les éditeurs; 3ᵉ année, à Paris, chez Mme Cavanagh, libraire, passage des Panoramas, n° 5, 1807.
— Sur cet annuaire (p. 78), Mlle Bourgoin est indiquée comme habitant rue de Belle-Chasse, n° 22.

(1) « ... Célèbre par ses bons mots grivois, un peu à la façon de Mlle Arnould. » Th. Iung, *Lucien Bonaparte et ses Mémoires*, t. II, p. 262.

(2) Elle mourut à Paris le 11 août 1833, âgée de 52 ans, et fut inhumée au cimetière du Père-La Chaise.

sourire envahissant, cette vraie ingénuité qui ne baissait pas les yeux, qui ne faisait pas la modeste, elle ne comprenait pas ! Cette salle tout entière attachée sur elle, ces rires qu'elle excitait par cette naïveté honnête et séduisante. Ah ! ma chère Mars, jamais on n'atteindra cette perfection, vous en avez emporté le secret dans la tombe (1), elle restera bien scellée, vous avez eu vos détracteurs, admirable actrice, mais en quittant cette terre vous avez dû dire : « Cherchez, vous ne trouverez pas. »

Et Mlle Mars laissait loin derrière elle Mlles Volnais et Devienne. La première était une ingénue larmoyante (2), « jolie personne, des yeux noirs magnifiques, un peu courte de sa personne, une tournure un peu empâtée, mais sa tête était théâtrale ». C'est là l'avis de George. Le critique Geoffroy traduisait plus brièvement ses sentiments : « Bouquet prêt à s'épanouir ! » s'écrie-t-il. Au surplus, elle avait à l'époque des débuts de George, seize ans. De ses origines modestes (son père était danseur de corde), elle conservait une sorte de timidité naturelle. A la veille de ses débuts, dans un souper galant, l'acteur Dazincourt

(1) Retraitée le 31 mars 1841, Anne-Françoise-Hippolyte Boutet, dite Mlle Mars (cadette), mourut six ans plus tard, le 20 mars, au n° 13 de la rue Lavoisier. Son tombeau est au Père-La Chaise.

(2) « Elle pleurait beaucoup ; à cette époque toutes nos premières étaient par trop sensibles : c'était le désespoir de Talma, il avait bien raison. » Manuscrit de Mlle George.

lui avait donné ce nom de Volnais qu'elle devait illustrer.

Aussi simple, aussi timide, était Jeanne-Françoise-Sophie Thévenin, dite Devienne.

> Devienne qui fait disparaître
> L'art qu'elle cache sous des fleurs !

s'exclame un poète admirateur. Elle excellait dans les soubrettes, et ce n'était point cet emploi-là qui pouvait porter ombrage à George. Aussi la loue-t-elle sans réserve, presque à l'égal de Mlle Mars :

Mlle Devienne, femme de chambre véritablement ; cette chatte si maligne, si familière avec sa maîtresse, mais toujours parfumée et mesurée ; la mise d'alors était très charmante et très simple et coquette pour les soubrettes ; toujours de jolis bonnets ; jamais en cheveux, des manches longues, à coude, la poitrine couverte de mouchoirs garnis et qui laissaient deviner tout, mais qu'on ne voyait pas, ce qui ne manquait pas de charme, de charmants tabliers garnis ; toujours des gants : tout cet ensemble était fort élégant, je vous assure.

Aussi ne manquait-elle pas d'adorateurs. Parmi eux, au premier rang, avait brillé pendant la Terreur, ce Beffroy de Reigny, que *Nicomède dans la lune ou la Révolution Pacifique*, avait rendu célèbre, en 1790, sous le pseudonyme de Cousin Jacques. Son admiration et sa tendresse pour

Mlle Devienne s'étaient exprimées d'une manière pour le moins plaisante. Sur un imprimé de certificat de secours, il lui avait décerné un amoureux brevet où la galanterie cédait aimablement le pas à la politique :

« *Nous, Membres du Comité civil de la section du* (1) Mail *certifions que la citoyenne* Jeanne Françoise Thévenin, dite Devienne, actrice du Théâtre-Français, *réfugiée de* Cythère, *district* des Grâces, *Département* des plaisirs *est domiciliée dans l'arrondissement de la section* du cœur du Cousin Jacques, qui l'aime à la folie, *et que, par ces motifs, il a droit aux secours décrétés par l'article* 3129 *de la Loi du* 27 *Vendémiaire troisième année de la République* cythérienne, en vertu de laquelle loi toute réfugiée doit paiés (*sic*) tribut à celui qui la reçoit.

Fait au Comité Civil des amours à Paris, le 25 nivose an IV.

Tels étaient les compliments dont les poètes

(1) Les parties en italiques sont imprimées dans l'original. Cette pièce fut publiée pour la première fois dans la *Revue*

régalaient à cette époque heureuse les comédiennes qui les écoutaient.

C'étaient là encore les temps où brillaient les derniers feux de Louise Contat. Nulle carrière dramatique fut plus heureuse, nulle carrière amoureuse plus mouvementée. Le comte d'Artois, au témoignage de Montgaillard (1), fut longtemps le plus heureux et le plus exploité de ses favoris. A l'appui de ses dires, il cite cette libertine et scandaleuse anecdote :

« Le comte d'Artois arrive un soir chez Mlle Contat, haletant de désirs, et veut jouir à l'instant de ses droits : « C'est impossible, lui dit la double sirène, il y a des obstacles dérimants, et Votre Altesse ne me touchera point aujourd'hui. » Aussitôt les larmes de couler, et le désespoir de Mlle Contat d'éclater en sanglots. « Qu'est-ce donc, cher ange, qu'avez-vous, et quel malheur est arrivé ? Calmez-vous, je vous en conjure ; vos peines sont les miennes, il n'est rien au monde que je ne

des documents historiques d'Étienne Charavay, 2ᵉ série, t. I, 1879, pp. 98, 99. — Nous en avons donné un fac-similé dans notre ouvrage sur *les Filles publiques sous la Terreur, d'après les rapports de la police secrète*, p. 256.

(1) *Souvenirs du comte de Montgaillard, agent de la diplomatie secrète pendant la Révolution, l'Empire et la Restauration*; publiés d'après des documents inédits par Clément de Lacroix. Paris, 1895, pp. 134, 135, 136.

fasse pour votre bonheur... mais aussi, pourquoi vous opposer à mes empressements, lors que votre tendresse pour moi les cause et les excuse ; » et en disant ces mots, le petit-fils de Henri IV redoublait d'efforts pour vaincre la résistance qu'on lui opposait. Enfin, après quelques minutes d'une attaque et d'une défense également vives, Mlle Contat relève ses cotillons et dit au prince avec l'accent le plus théâtral : « Voilà, mon-

Signature de Louise Contat.

seigneur, l'état où me réduisent mes créanciers ; délivrez les prisonniers, qu'ils soient satisfaits, et la place est toute aux amours. » S. A. R. s'arme de ciseaux et fait tomber la fine enveloppe qui ferme le tendre asile des plaisirs, des bordereaux s'en échappent et tombent sur le tapis, le comte y jette les yeux et s'écrie : « Quoi, ce n'est que cela ? Soyez tranquille, demain toutes vos inquiétudes auront cessé. »

« Il y avait 80.000 francs de dettes sur les bordereaux enfermés dans ce secrétaire d'une nouvelle

espèce, et pour les faire payer, la Contat s'était avisée d'un expédient qu'elle jugeait infaillible. Il ne fut plus question que des amours, tant le prince avait promis de les mettre à l'abri des créanciers ; effectivement, il envoya dans les vingt-quatre heures, à l'inimitable, à la fine courtisane... un arrêt de surséance dans la meilleure forme possible. Le fait est à citer, car le comte d'Artois n'était pas généreux, il donnait par accès et par petites sommes, quoique d'une prodigalité inouïe à certains égards (1). »

Parmi les autres amants de la créatrice du *Mariage de Figaro*, Montgaillard cite le duc de L..., le vicomte Louis de Narb... et le chevalier de Bar... Il omet de joindre à la liste René-Auguste-Augustin, marquis de Maupeou, dont elle eut un fils, tout comme elle en eut trois enfants de ses autres

(1) C'est encore Montgaillard qui conte, en ces termes, la rupture de la comédienne et du prince : « Mlle Contat se dégoûtait visiblement de son royal amant, lorsqu'il la surprit, au milieu d'une nuit qu'elle lui avait refusée, entre les bras d'un de ses valets de pied. « Vous n'êtes qu'une c..., dit le comte d'Artois à la « mère des amours » (surnom dont il l'avait gratifiée); on doit rougir de vous avoir connue » ; toute liaison fut rompue et quant au valet de pied, on n'entendit plus parler de lui dans le monde. Dix ans après son invention de ses *bordereaux d'en bas*, Mlle Contat ne se pardonnait point encore d'avoir été jouée de la sorte, mais cette aventure lui avait donné une prudence dont rien au monde n'était capable de la faire dévier. » *Vol. cit.*, p. 335.

amants (1). La Révolution la priva de ceux dont elle aimait les manières aristocratiques, et comme ses mœurs ses amours s'encanaillèrent. Au comte d'Artois succéda le boucher Legendre, ce cordelier fougueux, démagogue de la rue et du club, qui cacha l'Ami du Peuple, traqué par le Châtelet de Paris, dans sa cave. Au prince et au boucher avaient succédé de moins fameux amants, mais quand George la vit, elle était demeurée cependant « cette grande dame de la cour » et elle lui trouvait, ce qui était alors le secret de sa vogue :

Un amant de Contat : Le boucher Legendre.

(1) Contat eut du comte d'Artois une fille, Amalric Contat, née à Paris en 1788, croit-on. Elle débuta à la Comédie-Française le 4 février 1805, fut, la même année, reçue sociétaire à quart de part, et quitta le théâtre le 1ᵉʳ avril 1808, pour épouser M. J.-F. Abbema. Elle mourut très âgée, à Rimini, en Italie, en 1865. — Sa tante, Marie-Émilie Contat, sœur cadette de Louise, fit partie elle aussi de la Comédie-Française où elle débuta le 5 octobre 1784. L'année suivante, le 1ᵉʳ mars, elle fut reçue à l'essai et nommée sociétaire la même année le 20 novembre. Elle quitta le théâtre le 1ᵉʳ avril 1815 pour se retirer dans le Loiret, à Nogent-sur-Vernisson, où elle mourut le 26 avril 1846, âgée de soixante-quinze ans.

« cette magnifique insolence, ces grandes manières, ce ton leste, cette aisance sans façon, ce laisser-aller sans minauderie, cette comédie si spirituelle, le sourire enchanteur, cette gaieté franche du grand monde (1) ». Sept ans après les débuts de George, elle quittait la Comédie-Française, pour épouser, le 26 janvier 1809, Paul-Marie Claude de Forges Parny, qui, à son titre de ci-devant capitaine de cavalerie, alliait celui de frère du poète Parny. Elle devait peu de temps jouir de sa retraite. En 1813, le 9 mars, elle mourait au n° 56 de la rue de Provence, d'une mort affreuse pour cette coquette de haut ton, rongée, dévorée par un effroyable cancer.

Telle était la troupe féminine de la Comédie-

(1) Les Goncourt écrivent d'elle, ce qui confirme le dire de George : « OEil qui parle, regard qui mord, la voix séductrice, la dignité aimable, l'aisance, la facilité du maintien, la science des riens, l'admirable convenance du ton, le jeu parfait, l'habitude du salon, l'air et le geste, et le dire et le parfum de la grande dame ! et ce sel et cet enjouement ! et ces changements, l'épigramme, le papillotage, le sentiment; une diction d'impromptu, et toute cette âme tirée de l'esprit, et cet art enfin qui cache l'art ! Contat devenue belle et restée jolie ! Contat que les années ont faite majestueuse et laissée charmante ! l'héritière, l'exemple, le souvenir, le modèle unique du goût, de la délicatesse, de la décence mondaine qui suivait tout l'ancien monde dans sa vie et le détail de sa vie, dans la causerie et dans le salut, dans la révérence et la comédie de l'éventail. » *Histoire de la société française sous le Directoire.*

Française à la veille des débuts de George. Est-ce à dire que rien ne venait déparer cette admirable compagnie ? « Il y avait des acteurs bien ridicules, » dit George. Et elle les cite. A quoi bon répéter ici leurs noms ? Il s'agit simplement de voir avec quelles qualités allaient avoir à lutter les qualités de George. A bien considérer, dans cette troupe pauvre en tragédiennes, pas de tragédienne à redouter, si ce n'est celle qui, en amour comme au théâtre, allait demeurer la rivale de George et que George, dès qu'elle apparut, ne vainquit peut-être pas, mais qu'elle fit reculer, — et qui recula vers l'oubli où gît aujourd'hui sa vaine mémoire.

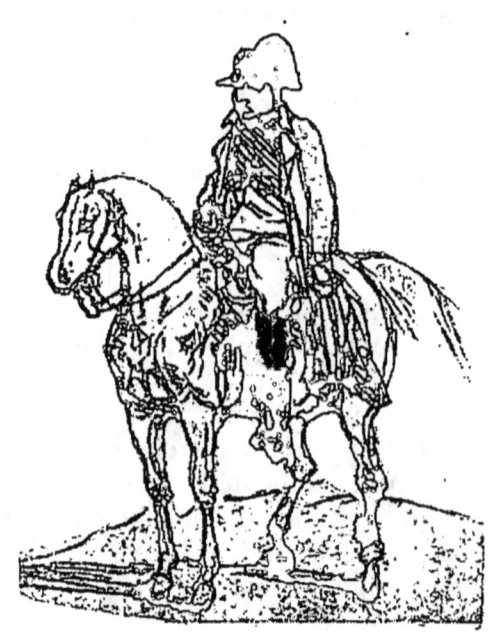

L'Empereur ! par Charlet.

VI

LA « FILLE A PARTIES » RIVALE

Le 3 août 1802, avait débuté à la Comédie-Française, dans le rôle de Phèdre, une actrice laide, noire de peau, maigre et âgée de vingt-cinq ans. C'était Catherine-Joséphine Rafuin (1), dite Mlle Duchesnois. Laide, cela elle l'était incontestablement. Si les journaux, avec quelque galanterie, passaient sous silence la chose, c'était pour reconnaître, comme le *Courrier des spectacles*, qu'elle avait « une taille avantageuse, beaucoup d'âme et de chaleur, ainsi qu'une intelligence parfaite ». On ne s'acccordait à lui trouver que trois choses parfaites : les dents, les yeux, la voix. C'était quelque chose alors ; ce serait peu aujour-

(1) « Nom changé plus tard en celui de Rafin. » HENRY LYONNET, *Dictionnaire des comédiens français (ceux d'hier)* fasc. 37, p. 584, art. *Duchesnois*.

d'hui. Le nez particulièrement était déplaisant. C'est la partie de sa personne qui trouve le moins grâce devant la critique d'Alexandre Dumas, qui l'approcha. « Mlle Duchesnois, écrit-il, avait eu, toute sa vie, à lutter contre la laideur ; elle ressemblait à ces lions de faïence qu'on met sur les balustrades ! elle avait surtout un nez dont le sifflement répondait à l'ampleur. En revanche, elle était merveilleusement faite, et son corps eût pu rivaliser avec celui de la Vénus de Milo. Aussi adorait-elle le rôle d'Alzire, qui lui permettait de se montrer à peu près nue (1). » Sans nous attarder à ce que cette dernière allégation peut avoir de vrai, il nous faut reconnaître l'unanimité des contemporains à l'égard de cette laideur. Alphonse de Lamartine qui, lors d'une visite à Talma, en 1818, rencontra Duchesnois, vit en elle une femme « grande, maigre, pâle, très laide, aux longs cheveux noirs, roulés en bandeaux comme un diadème sur son front (2) ».

De basse origine (son père était marchand de chevaux et sa mère tenait un cabaret au hameau du Marquis, sur la route de Mons) Duchesnois avait cette vulgarité prolétaire qui se trahissait

(1) ALEXANDRE DUMAS, *Mes Mémoires*. Paris, 1863, t. IV, chap. LXXXIX, p. 27.
(2) LAMARTINE, *Cours familier de littérature*.

chez elle par une laideur générale, et chez George, si parfaitement harmonieuse, par ce que Bona-

> J'ai reçu votre lettre, M. je ne puis qu'être flatté de votre obligeance, de la manière bienveillante et bonne avec laquelle vous me traitez ; mais que voulez vous que je réponde à une des expressions que je ne puis même comprendre je suis sensible, dites-vous oui sans doute... et surtout à l'amitié que vous m'avez [in]spirée témoigné, mais l'amour dont vous parlez si bien je ne le connais pas. ne m'en voulez donc pas si je ne vous réponds que par les assurances de mon inviolable attachement et de ma reconnaissance.
>
> J. Duchesnoy

Réponse de Duchesnois à une lettre d'amour d'un adorateur inconnu.

parte appelait les « abattis canailles ». Cette vulgarité, cet air de pauvreté commune qui était aussi, nous l'avons vu, l'apanage de Mlle Fleury, rien

ne put la racheter, si ce ne fut la flamme de son jeu, l'ardeur, le sentiment qu'elle apportait à l'interprétation de ses héroïnes. Cela faisait un peu oublier que Phèdre était autre chose qu'une servante ou une laveuse de vaisselle. Cela Duchesnois le fut. A Valenciennes, « elle entra en service », dit M. Henry Lyonnet. Combien de temps y resta-t-elle ? On ne sait, et peu importe, au surplus. Elle savait à peine lire, malgré les soins d'une brave dame de son village natal, Saint-Saulves, près Valenciennes. Cette éducation ne lui pouvait promettre un brillant avenir. Aussi la voit-on résignée à son sort, se mettre couturière après avoir laissé là le torchon, et s'appliquer avec un louable courage à assurer sa vie difficile avec une stricte honnêteté. Honnêteté forcée, soit, car les galants ne pourchassent pas cette pauvre et triste fille qui, toute sa vie, en demeurera réservée et repliée sur elle-même, défiante et peureuse devant les hommes. « Elle est très digne avec les hommes, écrit Mme de Beaumont au chancelier Pasquier, très respectueuse avec les femmes. Cette conduite n'est certainement pas celle d'une bête. » En effet, car si on peut nier la beauté de la rivale de George, on ne saurait lui contester son intelligence. « Une intelligence parfaite, » dit le *Courrier des spectacles*. Il faut le répéter.

Par suite de quelles circonstances arriva-t-elle
à Paris et fut-elle dirigée vers le théâtre ? C'est
là un point qu'on n'a guère élucidé, peut-être à
cause de l'ombre qui entoure ces premières années
de Duchesnois. On a dit qu'elle avait pris goût au
théâtre en jouant sur une scène d'amateurs, on a
même fixé la date de ces modestes débuts : 10 jan-
vier 1797 (1). Elle aurait eu alors vingt ans. La
chose est probable, et de peu d'importance d'ail-
leurs, mais ce qui l'est davantage c'est le témoi-
gnage que nous apporte M. Frédéric Masson,
avec une précision de détails qui indique la garantie
de sources certaines et indiscutables.

« Vers les commencements du Consulat, écrit-
il, un jeune élégant, qui vient d'enterrer un oncle,
emmène ses amis fêter sa nouvelle fortune dans
une maison de campagne aux environs de Saint-
Denis. On déjeune, puis on essaie de chasser ;
bientôt l'on s'ennuie. » On envoie chercher alors,
dans une maison connue de la chaussée d'Antin,
de ces personnes complaisantes et toujours dispo-
sées à faire un bon repas. Chacun choisit sa cha-
cune. Une fille reste sans partenaire, tous disant :
« Elle est trop laide ! » Elle a pourtant de très
beaux yeux, une taille faite à ravir, un grand

(1) HENRY LYONNET, *ouv. cit.*, p. 584.

air de bonté, et dans la physionomie une sorte de tristesse des dédains subis qui la rend intéressante. On joue aux barres dans le parc. Elle court comme une biche, et, sous ses légers vêtements, ses mouvements sont souples et gracieux. Sa voix est musicale et tendre, son esprit semble plus cultivé et plus intellectuel que celui de ses compagnes. Un des jeunes gens qui sont là se prend de pitié, cause avec la fille, la recueille, parle d'elle à Legouvé, qui a la curiosité de la voir, lui fait dire des vers et s'étonne à son tour.

Legouvé lui donne des avis, la produit chez Mme de Montesson, où elle rencontre le général Valence (1), lui assure la protection de Mme Bonaparte et obtient qu'elle débute aux Français. Elle joue *Phèdre* pour la première fois le 16 thermidor an X (2). Mais il est chez la femme des

(1) Cyrus-Marie-Alexandre de Timbrune-Thimbronne, comte de Valence, général sous Dumouriez, mis hors la loi par la Convention après la trahison de son chef, sénateur en 1805, commandeur de la Légion d'Honneur, pair de France sous la première Restauration, pair de France pendant les Cent-Jours, mis à la retraite le 4 septembre 1815. Il avait épousé la fille de Mme de Genlis. En disgrâce auprès des Bourbons il s'occupa activement de réformer la maçonnerie écossaise dont il était Grand Commandeur pour la France. Ce fut lui qui présida en cette qualité la pompe funèbre maçonnique à la mémoire des F.·. F.·. Kellermann, Lefebvre, Masséna, Perignon et Beurnonville, le 29 juin 1821. Il mourut en février de l'année suivante.

(2) Elle avait en réalité débuté le 12 juillet 1802 sur la

souvenirs que rien n'abolit, et, des temps où elle était servante, des temps où elle était fille à parties, Mlle Duchesnois avait gardé une sorte de mélancolie craintive, l'appréhension de ces syllabes si souvent entendues : « Elle est trop laide (1). »

On conçoit aisément que les biographes contemporains de Duchesnois aient passé sous silence les origines de sa carrière, et il faut avouer que l'anecdote contée par M. Frédéric Masson éclaire d'un jour, à la fois singulier et nouveau, les années demeurées obscures pour nous dans la vie de la rivale de George. M. Henry Lyonnet, si parfaitement documenté, passe l'aventure sous silence, et nous-même, ce fut pour la première fois, dans *Napoléon et les Femmes*, que nous la trouvâmes relatée. Comment l'expliquer, si ce n'est par le besoin d'une vie devenue trop difficile, par une lassitude de vertu inutile, par l'obligation du pain — quelque fût le moyen nécessaire pour le gagner ? Mais de ses années de prostitution, presque clandestine, Duchesnois ne garde que cette tristesse des filles aux débuts rebelles ; elle n'affiche jamais le luxe, le goût de la dépense, de la

scène de Versailles, se soumettant ainsi à un usage séculaire, et qui ne fut abandonné que peu après.
(1) FRÉDÉRIC MASSON, *vol. cit.*, pp. 129, 130, 131.

splendeur, et c'est là le seul point par lequel elle est supérieure à George, si c'est une supériorité, de conserver le culte, les goûts, et les traditions, de la médiocrité de ses premières années. Une singulière faveur accueillit les débuts de Duchesnois. « Elle n'apporte sur la scène, écrit un contemporain, aucun des avantages physiques trop recherchés, trop admirés dans les années qui précédèrent la Révolution. Sa taille est avantageuse, et non pas extraordinaire, ses proportions sont heureuses, mais n'ont rien de séduisant, et sa figure a besoin d'être animée par l'expression de la passion pour paraître, non pas belle, mais soutenable à la scène (1). » Un autre ajoute : « On est entraîné par l'illusion au point de trouver de la grâce ou de la noblesse dans ses traits, qui d'abord avaient presque offusqué les yeux (2). » Et M. Lyonnet conclut : « A propos de ce début dans *Phèdre*, on raconte que Talma, électrisé par le ton et l'accent de sa nouvelle partenaire, se surpassa lui-même et ne fut jamais si effrayant dans le rôle d'Oreste. » C'est là un mauvais conte qu'on peut récuser, surtout de la part de ceux qui virent Oreste dans *Phèdre* et confondirent le fils de Thésée avec le fils d'Agamemnon. Mais ce pre-

(1) *Cit.* par M. Henry Lyonnet.
(2) *Ibid.*

-mier succès fut durable. *Phèdre* avec Duchesnois eut une carrière jusqu'alors inconnue. On joua huit soirs consécutifs la tragédie de Racine. La ville et la nouvelle cour y furent. C'étaient des applaudissements et des acclamations sans fin, qui n'étaient pas sans indisposer les autres acteurs de la troupe. Ce fut au comble que leur exaspération fut portée le soir où, sur l'injonction du public, Naudet se vit forcé de mettre une couronne au front de la débutante.

« Mme de Rémusat, rangée sous sa bannière, vantait « sa voix touchante qui faisait pleurer » ; c'est, dit-on, pour elle que fut inventée l'expression « avoir des larmes dans la voix (1) ». Mais George n'était point là encore, et la victoire allait changer de camp et le laurier de front.

*
* *

Duchesnois avait trouvé mieux que des admirateurs : elle avait trouvé un critique et quel

(1) C. D'ARJUZON, *Mme Louis Bonaparte*; Paris, s. d., p. 111. — Ce on-dit est faux, du moins en ce qui concerne Duchesnois. Pour la première fois Grimod de la Reynière a relaté le mot, disant : « C'est d'elle que l'on a dit : elle a des larmes dans le voix », et il parlait de Charlotte Vanhove, la femme de Talma. Comment concilier ce propos avec la critique : « C'est une actrice dont le haut comique, surtout, ne peut se passer dans l'état actuel de la Comédie-Française ? » *Mercure de France*, n° CLXXIX, 17 frimaire an XIII (samedi 8 décembre 1804.)

critique ! Sous le Consulat le feuilleton dramatique était déjà une puissance, et cette puissance, l'ancien abbé Geoffroy, devenu maître d'école sous la Terreur et critique sous le Directoire, cette quasi-royauté, il l'exerçait tyranniquement. Une caricature de l'époque nous le montre coiffé du bonnet doctoral, orné du rabat, armé de serpents et possédant deux visages. La caricature ne le calomniait point.

C'était, si l'on peut dire, une manière de Sarcey de son temps, mais un Sarcey moins honnête que celui que l'art dramatique eut le bonheur de perdre, il y a quelques années. Impossible d'imaginer une âme de pion, de cuistre, d'universitaire, dirions-nous aujourd'hui, plus attachée à son dogme, plus fidèle à sa mauvaise foi (1). Son succès de critique lui était venu de ce grossier sens commun, qui passe, de nos jours encore, pour de l'esprit en certaines feuilles. Sa médiocrité de jugement, son indigence critique, on était tenté de les excuser par les plaisanteries dont il les enguir-

(1) « L'or, au surplus, n'était pas le seul moyen de s'assurer son affection; des dons d'une autre nature ne le trouvaient pas moins accessible, et plus d'une réputation fut due à l'empressement avec lequel un humble adorateur avait su déposer sur l'autel des offrandes dignes de la gourmandise du dieu. » *Galerie historique des contemporains...* etc., t. V, p. 112.

landait. Les événements contemporains, la calomnie, les allusions et les sous-entendus, tout participait à cette sorte de critique, dont le moins qu'on puisse dire est que, maintenant, on ne la souffrirait plus d'une seule fois.

Luce de Lancival, le poète à la jambe de bois,

Le critique des Débats.

l'auteur d'*Hector*, tragédie héroïque qui lui valut une pension, a consacré à ce Geoffroy un poème : *Folliculus*, où Mme Geoffroy, *Follicula*, joue elle aussi son rôle. Il y prétendait, en vers dignes d'un meilleur sujet :

> Qu'aux jours où nos amis viennent du vieux Nestor
> Nous souhaiter les ans, et bien d'autres encor,
> Aux jours où les filleuls aiment tant leurs marraines,
> Jours de munificence où, sous le nom d'étrennes,
> Chacun de son voisin attend quelques tributs
> Et d'une honnête aumône accroît ses revenus,
> Il revend au rabais, ou plutôt à l'enchère,
> Le superflu des vins, et de la bonne chère
> Dont l'accablent le zèle et l'effroi des acteurs,
> Et que Follicula, pour qui les directeurs
> De schalls et de chapeaux renouvellent l'emplette,
> Se fait, pendant deux mois, marchande à la toilette.

Ces singulières mœurs constituaient, on s'en est aperçu, un simple chantage à l'égard des acteurs. C'était là le seul secret du succès des uns,

de la défaveur des autres. « Semblable, écrit un de ces biographes, à ces divinités malfaisantes, qui se laissent désarmer par des offrandes, il régla ses faveurs sur les libéralités de ses favoris, et les premiers produits de cette spéculation ayant passé son attente, il s'affranchit désormais de toute considération étrangère à ses intérêts pécuniaires. Ce fut alors qu'on le vit prodiguer, sans pudeur et sans mesure, les plus pompeux éloges à la médiocrité la plus vulgaire qui voulait et pouvait payer convenablement, tandis qu'il accablait de sarcasmes le talent véritable, trop peu favorisé de la fortune pour pouvoir acquitter ce honteux tribut, ou trop fier pour s'y soumettre. C'est ainsi qu'il abreuva de dégoût le plus grand acteur tragique de la France et peut-être de l'Europe... » C'est de Talma qu'il s'agit dans cette dernière phrase. En effet, à relire la série d'articles qu'il lui consacra dans le *Journal des Débats*, à propos de l'interprétation d'*Andromaque*, de *Britannicus*, d'*Othello*, d'*Iphigénie en Aulide*, de *Venceslas*, de *Nicomède*, de *Pompée*, de *Manlius*, de *Macbeth*, d'*Athalie*, d'*Hamlet* et de *Polyeucte*, à feuilleter ces papiers jaunis, on a comme un haut-le-cœur devant la mauvaise foi et la bassesse du critique devant l'effort le plus admirable qui, peut-être, jamais fut tenté sur la scène française. Mais

ce n'était pas à un débutant timide que le censeur aigri s'attaquait. C'était à l'homme qui, avec Naudet, jadis, sous la Révolution, avait fait le coup de poing pour des idées politiques qui lui étaient chères, et qui se trouvait prêt encore à défendre ce qui était l'honneur de sa vie et la gloire de son nom. L'expérience fut cruelle pour Geoffroy. Un soir, à la Comédie-Française, une porte de loge claqua, et deux gifles claquèrent sur les joues du critique. C'était Talma qui mettait fin au petit jeu du *Journal des Débats*. Geoffroy raconta l'affaire à sa façon, attesta les Dieux que le silence et le mépris seraient son unique vengeance. Ne fit-il pas mieux que de continuer la polémique ?

C'était là l'homme qui avait salué l'avènement de Duchesnois. Le paya-t-elle ? La chose est peu probable, et sans souligner ce que le fait a de délicat et de pénible à élucider, disons que du moins Geoffroy espéra le prix de ses éloges. Duchesnois, nous le savons, était dans une situation de fortune peu brillante, tout sacrifice pécuniaire en faveur d'une publicité utile, sans doute, lui était interdit. Mais, lui assurant la gloire, Geoffroy lui assurait son inévitable conséquence : la fortune. Peut-être sema-t-il pour récolter ?

Son attitude dans le duel dramatique de George

et de Duchesnois est significative. Dès les débuts de la première, il déserte les drapeaux de la seconde et ravit à celle-ci les couronnes qu'il lui accorda pour les décerner à la nouvelle étoile. George était belle, sculpturale, joie du regard, sa fortune paraissait à Geoffroy devoir être plus rapide, plus brillante que celle de Duchesnois qui eut toujours devant elle l'obstacle de sa laideur.

Et, plume et feuilleton, la main tendue, il se rangea parmi les admirateurs de George. Elle pouvait se passer de ces compromettants hommages (1).

(1) Geoffroy mourut le 26 février 1814.

VII

LA VÉNUS FRANÇAISE

> « Cet admirable bétail humain. »
> FRÉDÉRIC MASSON.

Au Théâtre-Français, qu'un railleur estimait, « plus riche encore en beautés qu'en talens (1) », la beauté de George fut une révélation. Le fait est aussi indiscutable que la laideur de Duchesnois. « Superbe femme ! » dit Lucien, qui peut parler en connaissance de cause (2). Mais c'est chez Geoffroy qu'il faut chercher les plus extrêmes des louanges.

Ayant salué sa « réputation extraordinaire de beauté », il souligne les luttes et les bagarres qui se sont livrées à la porte du Théâtre, au soir

(1) *Journal de l'Empire*, 1ᵉʳ mars 1809.
(2) TH. IUNG, *ouv. cit.*, t. II, p. 261.

des débuts de l'élève de Raucourt, et il se demande avec simplicité : « Faut-il être surpris qu'on s'étouffe pour une aussi superbe femme ? » En venant enfin à la description elle-même de cette beauté, il fait appel à tous ses souvenirs classiques pour la dépeindre : « Sa figure réunit aux grâces françaises la noblesse et la régularité des formes grecques. Sa taille est celle de la sœur d'Apollon, lorsqu'elle s'avance sur les bords de l'Eurotas, environnée de ses nymphes, et que sa tête s'élève au-dessus d'elles (1). »

C'est aussi le cri de Mirecourt : « Belle comme l'antique !... Une taille de reine et une beauté splendide (2) ! » C'est avec moins de rhétorique que le critique du *Mercure de France* s'attache à cette beauté : « Une taille élevée et élégante, dit-il, des bras, dont les mouvements naturels sont pleins de grâce, la tête parfaitement placée, une figure régulièrement belle, et pourtant agréable (3).

M. Frédéric Masson, lui-même, qui la blasonne d'un mot, dont la cruauté se veut louangeuse, dit : « Chez George si belle à dix-sept ans, la

(1) « Cet implacable critique n'admettait pas le talent sans la beauté. » E. DE MIRECOURT, *vol. cit.*, p. 25.
(2) *Ibid.*, pp. 21, 25.
(3) *Mercure de France*, frimaire an XI.

tête, les épaules, les bras, le corps, tout était à peindre, hormis les extrémités, les pieds surtout (1). » Sans relever cette dernière allégation, exacte, on l'imagine, on peut affirmer que les mains de George ne déparaient pas ses admirables bras « dont le modèle est perdu depuis Phidias (2) », dira Mirecourt. Et il ajoutera : « cette main de reine ». De M. Armand d'Artois, qui approcha la tragédienne vieillie, écroulée, méconnaissable, nous avons entendu ce cri : « Ah ! ses mains !... Ses admirables mains !... » Ses mains, dans la débâcle de sa splendeur, dans la ruine de sa triomphante et triomphale beauté, elle n'avait conservé que ce prestige, ce reste de ce corps qui fut une merveille. Cela demeurait d'elle, impérissable, tout ce qui restait de ce que l'Empereur avait aimé. Sur ces mains que les lèvres de Napoléon baisèrent, ces mains qu'il serra dans les siennes, Théophile Gautier broda les plus lyriques de ses phrases.

A la gloire de celle qui incarnait le romantisme, de la déesse vivante des batailles livrées autour d'un nom et d'une œuvre, de la tragédienne demeurée altière et dominatrice, au-dessus des ruines impériales, il dédiait ce poème où,

(1) Frédéric Masson, *vol. cit.*, p. 134.
(2) E. de Mirecourt, *vol. cit.*, p. 95.

dans l'or du moule, il coulait le masque impérissable de la femme. « Mlle George, écrivait Gautier, ressemble, à s'y méprendre, à une médaille de Syracuse ou à une Isis des bas-reliefs éginitiques. L'arc de ses sourcils, tracé avec une pureté et une finesse incomparables, s'étend sur

Un fragment du rôle d'Agrippine dans Britannicus, *écrit par Mlle George.*

deux yeux noirs pleins de flammes et d'éclairs tragiques ; le nez, mince et droit, coupé d'une narine oblique et passionnément dilatée, s'unit avec son front par une ligne d'une simplicité magnifique ; la bouche est puissante, aiguë à ses coins, superbement dédaigneuse comme celle de Némésis vengeresse, qui attend l'heure de démuseler son lion

CARICATURE DU CONSULAT SUR LE DUEL GEORGE-DUCHESNOIS ET LA PARTIALITÉ DE GEOFFROY.

aux ongles d'airain. Cette bouche a pourtant de charmants sourires, épanouis avec une grâce toute impériale, et l'on ne dirait pas, quand elle veut exprimer les passions tendres, qu'elle vient de lancer l'imprécation antique ou l'anathème moderne. Le menton, plein de force et de résolution, se relève fermement, et termine, par un contour majestueux, ce profil qui est plutôt d'une déesse que d'une femme. Une singularité remarquable du col de Mlle George, c'est qu'au lieu de s'arrondir intérieurement du côté de la nuque, il forme un contour renflé et soutenu qui lie les épaules au fond de la tête sans aucune sinuosité. L'attache des bras a quelque chose de formidable par la vigueur des muscles et la violence du contour. Un des bracelets d'épaules ferait une ceinture pour une femme de taille moyenne. Mais ils sont très blancs, très purs, terminés par un poignet d'une délicatesse enfantine et par des mains mignonnes, frappées de fossettes, de vraies mains royales faites pour porter le sceptre et pétrir le manche du poignard d'Eschyle et d'Euripide (1). »

Cela, cette eau-forte, Gautier la burinait au

(1) *Les Belles femmes de Paris*, par des hommes de lettres et des hommes du monde ; Paris, 1839. — Cet article a été réédité dans *Portraits contemporains* ; Paris, 1874, et repris par Mirecourt, *vol cit.*, pp. 93, 94, 95.

déclin de George, qu'eût-ce été s'il eût pu le faire à ses débuts ?

Cette lourdeur qui, dans sa vieillesse, devint le triste et cruel châtiment de sa beauté défunte, ne s'accusait point encore en elle. La jeune force de son adolescence la laissait svelte, dégagée, souple, libre et impériale. C'était du marbre vivant, ridé des veines bleues ondulant sous la peau lisse, couvert de cette sorte de lueur que dégagent les chairs pâles. C'était une femme digne du lit consulaire, où le désir furieux du Corse allait la faire monter, c'était, unique, souveraine et sans rivale, la Vénus française.

VIII

LA BATAILLE D' « IPHIGÉNIE EN AULIDE »

Le 8 frimaire an XI (1), grandes bagarres aux portes du Théâtre-Français. L'affiche annonce :

IPHIGÉNIE EN AULIDE, *tragédie en cinq actes de* RACINE, *avec MM. Saint-Prix, Talma... et Mmes Fleury, Vanhove... pour les débuts de Mlle George.*

Dès midi, la foule s'est portée rue de Richelieu (2). Interminable, énorme, houleuse et vociférante, la queue s'allonge aux guichets du Théâtre. Brusquement, le guichet ferme : il n'y a plus de place. Alors c'est un long cri qui monte au-dessus de la foule. Cela s'éteint, cela recommence, gonfle son orage et la garde a fort à faire pour maintenir

(1) 28 novembre 1802.
(2) Manuscrit de Mlle George.

quelque désordre qui ne soit trop violent. Quand, vers quatre heures et demie, les artistes arrivent, on est forcé de faire déblayer par la garde, la porte de leur entrée. C'est George qui note ce détail, et il montre quelle foule envahissait les abords du Théâtre-Français. Mais ceux qui attendent prennent enfin leur mal en patience, mangent les provisions apportées, se restaurent avec celles que des marchands ingénieux font circuler sur des plateaux. Soudain, dressant toutes les oreilles, un nom prend son vol :

Signature de Bonaparte donnée pendant la campagne d'Egypte, au Caire, en 1798.

Bonaparte... Qu'est-ce donc ? On s'informe. Bonaparte assistera ce soir à la représentation avec Joséphine. Et l'enthousiasme éclate. C'est que Bonaparte est en ce moment l'homme qui incarne la République rénovée, arrivée à son complet épanouissement, prête à accepter la discipline impériale. C'est lui qui, à Amiens, dictera la paix à l'Angleterre qui l'outrage, qui l'accable de caricatures sanglantes et impérieuses, qui solde la conspiration bretonne, pour frapper l'homme qui représente le jacobinisme triomphant. Pour voir

le héros du jour, cette mince silhouette aiguë serrée dans l'uniforme sobre brodé d'or, à l'écharpe tricolore, au bicorne noir « orbe de quelque obscur soleil » monté sur l'horizon de Marengo et sur le ciel d'Égypte, pour contempler le *mécanicien de la victoire*, le *géomètre des batailles*, on oublie la fatigue de l'attente, l'ardeur de la bagarre aux guichets, et pour la première fois, un même désir et un même enthousiasme, mêle sur les lèvres de la foule qui va les acclamer, le nom de George et de Bonaparte.

Les heures s'écoulent. Enfin les portes s'ouvrent. Alors c'est une ruée furieuse où les poings entrent en jeu, où on écrase, où on s'écrase, où la bousculade est générale, où la lutte crispe les visages et disperse ses coups. « Les hommes se battaient, écrit un journaliste, les femmes bravaient le danger pour leur plaisir et poussaient des cris épouvantables qui n'attendrissaient personne. Les curieux ne sont pas sensibles (1). » La porte d'entrée surtout subissait le plus rude choc, « dont il ne tiendrait qu'à moi, dit le rédacteur des *Débats*, de faire une description tragique (2) ».

(1) *Mercure de France*, déjà cité.
(2) « On n'avait pas pris des mesures assez justes pour contenir la foule que devait attirer un début si fameux.

Qu'une telle fièvre animât la foule, n'était-ce point là le plus éclatant hommage rendu à la beauté de George? Pareils aux Troyens qui moururent pour Hélène de Sparte au beau visage, les Parisiens de 1802 se battirent pour la débutante, s'écrasèrent devant des portes closes, piétinèrent des heures et s'étranglèrent enfin pour s'ouvrir un passage.

*
* *

C'est ici qu'il nous faut recommencer à accueillir les souvenirs de George. Elle a fixé les détails de cette soirée avec la plus grande précision, et c'est en suivant presque ligne à ligne son manuscrit, que nous allons pouvoir reconstituer les péripé-

Toute la garde était occupée aux bureaux où les billets se distribuent, tandis que la porte d'entrée, presque sans défenseurs, soutenait le plus terrible siège; là, se livraient des assauts dont il ne tiendrait qu'à moi de faire une description tragique, car j'étais spectateur et même acteur involontaire. Les assaillants étaient animés et par le désir de voir une actrice nouvelle et par l'enthousiasme qu'excite une beauté célèbre. C'est dans ces occasions que la curiosité n'est plus qu'une passion insensée et brutale; c'est alors que le goût des spectacles et des arts ressemble à la férocité et à la barbarie. Les femmes étouffées poussaient des cris perçants, tandis que les hommes, dans un silence farouche, oubliant la politesse et la galanterie, ne songeaient qu'à s'ouvrir un passage aux dépens de ce qui les environnait. » *Journal des Débats*, 10 frimaire an XI (1er décembre 1802).

ties de la bataille d'*Iphigénie en Aulide*. Raucourt la présenta, au retour de La Chapelle, à l'Assemblée générale de la Comédie. Ce fut « un accueil maternel », dit George. Il s'explique assez facilement par l'hostilité des comédiens contre Duchesnois que la protection de Joséphine imposa. Un autre grief contre l'ancienne fille à parties était ce succès persistant qui l'accueillait, et Naudet, en particulier, se sentait humilié de ce couronnement auquel le parterre l'obligea. George, cependant, attribue cet accueil « à l'amitié et aux égards que l'on avait pour Mlle Raucourt ». Et elle ajoute, entre parenthèses : « Les égards et les bonnes façons étaient d'usage. » On l'avait bien fait voir à Duchesnois !

Au lendemain de cette présentation commencèrent, en présence de Raucourt et de quelques sociétaires, les répétitions d'*Iphigénie*. Le rôle de Clytemnestre était réservé à George, et ce fait prouve, une fois de plus, à quel point cette jeune fille de quinze ans était formée et femme déjà, pour assumer la terrible charge de la grande mère imprécatoire. En ce temps, Lafon, ce Lafon que nous avons vu conter fleurette à George à La Chapelle, Lafon était titulaire du rôle d'Achille où il brillait plus par sa belle prestance que par ses qualités tragiques. Soit que Raucourt s'y op-

posât, par rancune de l'aventure de jadis avec son élève, soit que Talma l'ait particulièrement sollicité, le rôle d'Achille ne fut pas confié à Lafon. Ce fut Talma qui le prit. Eriphyle fut donné à Mlle Fleury, et Iphigénie à Charlotte Vanhove. Saint-Prix se chargea d'Agamemnon.

Les répétitions allèrent bon train. Raucourt, plus nerveuse, plus agitée que son élève. « J'ignorais le danger, je riais et m'amusais de tout, » note George. Et, pour preuve, elle raconte que, la veille de ses débuts, revenant de la rue Taitbout à la rue des Colonnes, elle frappa et sonna à toutes les portes. Les braves bourgeois, ainsi troublés dans leur quiétude et leur nocturne repos, eussent été, on le présume, fort surpris de savoir qu'une Clytemnestre de quinze ans, célèbre le lendemain, les régalait ainsi de ses gamineries. George s'excuse en disant : « Je n'avais plus que quelques heures de cette existence de joie et d'indifférence, pour m'enfoncer tout entière dans la vie agitée. »

Le soir de ses débuts était donc arrivé et toutes les issues de la Comédie étaient encombrées (1). La mère de George avait accompagné sa fille au théâtre. On n'attendait plus que Raucourt. Elle

(1) « C'est vrai, chère madame Valmore; je ne mens pas. » Manuscrit de Mlle George.

vint enfin, soutenue par la petite Mme de Ponty et une femme de chambre. Le professeur s'était foulé le pied. « Mais cette femme courageuse ne voulut pas me quitter, elle se fit porter dans ma loge, son médecin vint la panser ; elle était bien touchante, je pleurais beaucoup. »

— Allons, mon enfant, calme-toi ! ce n'est rien, je ne souffre pas, disait Raucourt.

Elle avait fait plus que de montrer du courage, elle avait montré de la prudence. En effet, par ses soins, quatre cents billets de parterre avaient été distribués à des amis sûrs. Tout le ban, l'arrière-ban de ses admirateurs, et ceux de George, avaient pris place dans la salle comme dans une forteresse inexpugnable. Sous la noble et majestueuse lumière des lustres (1), ils campaient, comme vingt-huit ans plus tard devaient y camper les Jeune-France de la bataille d'*Hernani*.

Le frère et la sœur de George étaient là ; lui au parterre, elle à l'orchestre, « essayant tous les

(1) « *Quelques réflexions lumineuses sur les lumières de nos spectacles*. — THÉATRE DE LA RÉPUBLIQUE. — Une lumière majestueuse y répand un jour égal sur tous les points : les loges, qui s'y meublent souvent de nos plus belles femmes, offrent à l'œil enchanté un ensemble noble, et digne de ce religieux respect que nous devons tous à la mémoire des Racine, des Corneille, des Crébillon et des Voltaire !!!! » (*sic*). *Almanach littéraire...* etc., déjà cit., pp. 162, 163.

vieux gants de ma mère pour faire le plus de bruit possible en applaudissant, » confesse la débutante, tout émue à ce lointain souvenir familial.

En attendant l'arrivée du Premier Consul et de Mme Bonaparte, on se désignait les illustrations des lettres, de l'élégance, du grand monde. Le bel ami de Raucourt était là, le prince de Hénin ; l'ancien préfet Castéja ; le fils de la Dugazon ; le directeur de l'Ambigu ; le duc de Fitz, « tous amis dévoués, » et, se carrant dans son fauteuil, le menton enfoui dans le triple tour de linon de sa cravate maculée de tabac, le maître chanteur, le fourbe, le puissant, le critique Geoffroy.

Puis soudain un cri :

— Lui !... Le Consul !...

Il était là, l'homme de Rivoli et de Brumaire, les lèvres minces et serrées, droit dans son frac aux éclatantes broderies, appuyé sur son épée, le profil net et un peu pâle sur le fond sombre de la loge. A côté de lui, parmi le nuage rose de ses légères mousselines, vive et langoureuse à la fois, fardée, alanguie et souriante, était la veuve du guillotiné du 5 thermidor an II, la ci-devant Beauharnais. Bonaparte dans sa loge (1), au Théâtre-

(1) Une lettre de l'acteur Fleury au banquier Perregaux, à la date du 5 germinal an VIII, nous apprend que le prix de la loge du Consul à la Comédie-Française était de

Français, n'était-il pas le vivant exemple de l'héroïsme magnifié par le poète ? N'assistait-il pas là à son spectacle, à sa déification, à son apothéose ? Quand, au lendemain de l'épopée du retour de l'Ile d'Elbe, ayant repris la France comme une maîtresse heureuse de racheter son aveugle infidélité et l'ayant serrée sur son cœur, il assiste à la représentation d'*Hector* à la Comédie, n'est-

Un autographe de Bonaparte en 1785.

ce pas lui qu'on reconnaît dans le vers et qu'on acclame au-dessus du rythme :

Enfin il reparaît. C'est lui !... C'était Achille !...

3.960 livres. — *Catalogue d'autographes Étienne Charavay*, n° 89, mars 1888.

Ce soir donc il était venu, apportant la consécration de sa présence aux débuts de George. Aussitôt arrivé, la représentation commença. « A la première entrée de Mlle George, écrit-on, le public saisi d'admiration s'est rappelé la dernière débutante (1) que la nature n'a fait belle que par son âme, et les plus vifs applaudissements ont accueilli la Clytemnestre française, à coup sûr plus parfaite que ne le fut jamais l'épouse d'Agamemnon (2). »

George dit elle-même, et avec raison : « Mon entrée fut accueillie avec faveur, j'eus le bonheur d'obtenir un grand succès dans ma première scène. » Malgré la salle comble et la présence de Bonaparte, sa peur était légère (3). Mais au fur

(1) Duchesnois.
(2) *Mercure de France*, déjà cité.
(3) Dans une autre partie de ses Mémoires, Mlle George parle encore de la peur qui la saisissait sur la scène : « J'avais, quand je devais répéter, des peurs horribles : je ne dormais ni ne mangeais, la bouche sèche, tous les agréments qui résultent de la peur. « Bah ! me disait-on, tu mens quand tu nous parles de tes frayeurs, les commençants ne craignent rien, à peine s'ils comprennent ce qu'on leur démontre : ce sont de petits perroquets ! » — « Merci ! il faut donc être stupide pour oser. Eh bien, moi, madame, maman vous le dira, à cinq ans je tremblais comme une feuille, au point que maman était obligée de rester près de moi dans la coulisse, en m'humectant les lèvres d'eau sucrée. Ah ! par exemple, quand une fois j'étais devant le public, c'était une tout autre petite fille, les applaudissements

et à mesure que l'acte avançait, cette peur devint plus intense, et ce fut bien pis quand éclatèrent les premiers sifflets. Un vent de bataille souffla dans la salle. Le parterre sembla se soulever, bondir. En réalité, ce n'était pas George qu'on sifflait, mais Talma. « Les partisans de Lafon étaient courroucés de n'avoir pas leur Lafon, » remarque George (1). Mais ces sifflets avaient troublé l'atmosphère sympathique. La lutte allait commencer. Des applaudissements saluèrent cependant la tirade du quatrième acte :

Vous ne démentez pas une race funeste...

Mais les rumeurs commencèrent au vers :

Avant qu'un nœud fatal l'unit à votre frère...

« La malveillance fut assez cruelle. » George recommença le vers et les mêmes rumeurs grandirent. Les premières bagarres secouèrent le parterre. « On en venait aux mains. » Cependant

m'enivraient, et alors je ne pensais plus qu'à mon personnage. Du reste, j'ai toujours été très poltronne; que de fois, avant d'entrer en scène, me sentant paralysée par la peur, ai-je demandé à Dieu de m'envoyer de suite un accident qui m'empêchât d'entrer ! Un accident... en vérité, je souhaitais la mort... »

(1) « Comme Talma a pris sa revanche dans ce même rôle qui devint pour lui un de ses plus beaux ! » Manuscrit de Mlle George.

Bonaparte applaudissait, « désavouant cette cabale ». De sa loge, Raucourt (1) criait à son élève :

— Recommence !

Et elle recommençait parmi les sifflets, les cris, les applaudissements crépitant des quatre coins de la salle. Agamemnon, se penchant vers elle, lui murmurait :

— C'est bien, mon enfant, ils veulent vous intimider, ne cédez pas.

A chaque vers l'orage crevait ; la troisième reprise décida du succès. Cette fois dans la clameur enthousiaste, les protestations sombrèrent. C'en était fini de la cabale, du moins pour ce soir-là.

En somme, que reprochait-elle à George ? De venir après Duchesnois, de montrer moins d'âme qu'elle, de paraître trop l'élève de Raucourt, « d'être comme elle un ouvrage de l'art (2) » au lieu de la nature, et de rappeler « la manière souvent ingénieuse, savante même, mais presque toujours factice de Mlle Clairon (3) ». En réalité, cette

(1) « On la porta dans une petite loge d'avant-scène qui donnait sur le théâtre. » Manuscrit de Mlle George. « Raucourt qui assistait à la représentation dans une loge du manteau d'arlequin. » E. DE MIRECOURT, *vol. cit.*, p. 26.

(2) REGNAULT-WARIN, *Mémoires sur Talma* (édition d'Alméras). Paris, 1904, p. 207.

(3) Regnault-Warin, *vol. cit.*

minorité, fidèle à Duchesnois, prétendait ne pas admettre la suprématie de la beauté. Pourtant, nous l'avons vu, cette beauté était incontestable. « Jamais, peut-être, on n'a vu une plus belle femme sur la scène française, écrit un critique, et Mlle Raucourt, elle-même, si vantée à ses débuts en 1773, ne nous parut pas aussi belle alors que l'est aujourd'hui son élève (1). » A cela les détracteurs ripostaient en reprochant à George une jambe trop forte, un défaut de prononciation, une sécheresse de jeu. L'avenir seul pouvait décider qui, des deux rivales, l'emporterait sur l'autre.

Les amis de George se retrouvèrent dans sa loge. Plusieurs d'entre eux avaient eu leurs habits déchirés dans la bagarre, leurs chapeaux perdus, leurs cannes brisées. Charles, le frère de George, avaient ses mains toutes en sang, et Kreutzer, son professeur, était lui-même en piteux état.

« Mais, dit George, il était si artiste, si chaleureux ! »

Comme si la chaleur et l'art autorisaient son spencer à s'en aller en lambeaux !

Acteurs et amis, chacun se félicitait.

— Quelle belle soirée, Raucourt !

— Oui, oui, elle a été chaude ; cette petite dia-

(1) *L'Opinion du parterre ou revue de tous les théâtres de Paris.* Paris, Martinet, in-12, an XI.

blesse n'a pas perdu la tête, et il y avait de quoi.

Sentencieusement, le vieil acteur Monvel récita à la triomphatrice de la soirée :

A vaincre sans péril, on triomphe sans gloire !

Les visites succédaient aux visites.

Contat, elle aussi, était venue; la Dugazon, la Saint-Aubin, de l'Opéra, s'empressaient autour de Raucourt.

Le Premier Consul avait envoyé s'informer de sa foulure ; Lucien Bonaparte dépêchait un ami complimenter George, — nous verrons bientôt qu'il avait pour ce d'excellentes raisons. Et les couloirs regorgeaient toujours d'innombrables admirateurs. La bataille terminée, on se félicitait de la victoire. Les envieux s'en mêlaient, brouillant tout, émettant les avis les plus contradictoires. George cite quelques-uns de leurs propos. Les uns lui disaient :

— Tu as été très bien, mon enfant, mais à ton second début, évite de copier ton professeur.

Et les autres :

— Fais toujours comme te dira Mlle Raucourt ; prends garde à ta démarche, ne lève pas trop les bras, laisse-toi aller à ton inspiration, cela vaut mieux ; livre-toi à ta nature, ne joue pas trop en dehors.

Et encore :

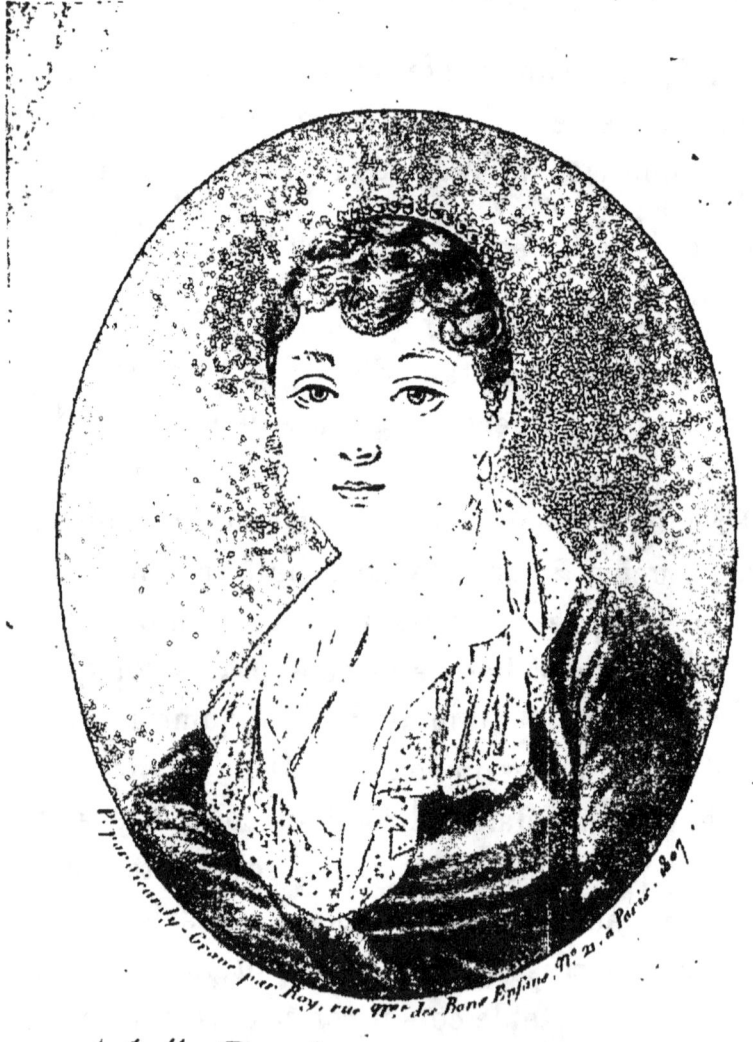

UNE AMOUREUSE ENNEMIE DE NAPOLÉON :
THÉRÈSE-ÉTIENNETTE BOURGOIN, DE LA COMÉDIE FRANÇAISE.

DES TRÉTEAUX FORAINS A LA COMÉDIE-FRANÇAISE

— N'aie pas peur, il vaut mieux dépasser le but que de ne pas l'atteindre (1).

Enfin la Dugazon mit tout le monde d'accord en emmenant souper combattants et triomphatrices.

Ce dut être un fier souper, car George avoue qu'elle en revint rompue et que son père jura de souper désormais chez lui.

(1) « Voilà trop d'avis pour que mon inexpérience puisse choisir le bon. Mais, en vérité, j'étais étourdie.. C'était un véritable casse-tête chinois. » Manuscrit de Mlle George.

Croquis de David.

IX

LE CONTE DU PRINCE CHARMANT
ET LA LÉGENDE DU PRINCE SOUPIRANT

Avant que d'aborder la question des relations amoureuses de George, il nous faut pénétrer dans sa vie privée, montrer l'envers de cette gloire qui agitait Paris, mettait l'injure à la bouche des journalistes et l'épée au poing des militaires (1). Elle-même s'est chargée de nous en fournir les détails les plus circonstanciés et ici encore nul guide n'est plus sûr qu'elle-même. Nous l'avons laissée installée avec sa mère, son frère et sa nourrice à l'hôtel du Pérou. Elle y habitait encore à l'époque

(1) « ... Mlle Raucourt, Mlle Vestris, Mlle Fleury, Mlle George, Mlle Duchesnois, Mlle Volnais, Mlle Bourgoin. Les débuts de ces quatre dernières étaient tout récents et agitaient encore toutes les factions de la société de Paris. » *Mémoires de Mme la duchesse d'Abrantès*; t. III, pp. 369, 370.

de ses débuts à la Comédie-Française. C'est là que son père était descendu pour la soirée du 28 novembre. Peu de jours plus tard, il regagnait Amiens, occupant ses loisirs à faire un recueil d'articles consacrés à la tragédienne, sous le titre : « *Les opinions et les éloges des journaux de Paris sur les débuts de ma fille George Weimer* (1). »

Après son départ, l'ambition venant avec le succès, George et sa mère songèrent à s'installer dans leurs meubles. « Oui, en vérité, dans nos meubles. » Le nouveau domicile qu'elles choisirent était situé rue Sainte-Anne, au coin de la rue du Clos-Georgeot. C'était un petit entresol obscur et étroit, en face d'un maréchal-ferrant (2). Dans la même maison logeait Mme Germont, alors couturière de Mme Bonaparte. Les ateliers étaient situés au premier étage au-dessus de l'entresol. Le rez-de-chaussée servait de remise à des voi-

(1) Ces deux recueils, vendus 200 francs à la vente Harel-George, à M. Couët, archiviste de la Comédie-Française, étaient portés au Catalogue sous le n° 67 (p. 8) avec cette désignation : « Opinions et éloges des journaux de Paris sur les débuts de Mlle George à la Comédie-Française en 1802, 2 vol. in-fol. et in-8, mar. roug. fil. et orn. sur les plats. »

(2) « Charmant voisinage ! qui charmait mon sommeil et me rendait le service de me faire lever deux ou trois heures plus tôt. » Manuscrit de Mlle George.

tures que louait une dame Arsène. La maison était pleine, en haut, du rire frais et clair des couturières ; en bas, du hennissement des chevaux, de l'aigre cri des essieux, que dominait, à quelques pas de là, le retentissant marteau du maréchal ferrant. L'entresol se composait de trois pièces et d'un cabinet noir. Le tout prenait jour sur la rue par quatre fenêtres cintrées.

« Dieu veuille qu'on ne les jette pas à bas ! » souhaitait George dans sa vieillesse. On les a jetées bas, mais au lendemain de sa mort. L'ameublement de ces pièces était sommaire. L'une d'elles, pompeusement appelée le salon, avait un meuble de crin noir. C'était là que se tenait ordinairement la mère. La pièce comportait une alcôve où elle couchait. Après la représentation le salon devenait chambre à coucher. Au milieu de la pièce il y avait une petite table. La salle à manger était décorée avec la même sobriété. Dans la chambre de George s'ouvrait un cabinet obscur garni d'un canapé et d'une table. « J'appelais ce petit trou mon boudoir, » dit-elle. La commode de sa chambre à coucher demeura pour elle une relique. Peu de temps avant sa mort elle la possédait encore et, en notant ce détail, elle ajoutait : « En vérité, c'est un souvenir. » Souvenir de ses jeunes années, des jours où elle mangeait avec délices la salade

de lentilles à l'huile que préparait sa nourrice (1).
Souvenir de cette vieille maison où son heureuse
jeunesse rêva tous les triomphes, et qu'elle devait
quitter pour les obtenir.

George fut vite familière avec les autres habitants de la maison. Elle conservait de Mme Arsène, la loueuse de voitures, un souvenir attendri.
« Chère femme, elle m'a servie longtemps. » En
quoi consistaient les services de Mme Arsène ?
On ne sait. Mais sa sympathie la portait surtout
à l'atelier de Mme Germont. Là elle rencontrait
des jeunes filles de son âge, celles qui devaient
être les mères de la Lisette de Béranger, de Mimi-Pinson, les aïeules des petites amies des poètes du
temps de la Bohême. « Je m'amusais beaucoup
avec ces demoiselles ouvrières, » dit George. Les
soirs, alors qu'elle ne jouait point à la Comédie-Française, elle les attendait au bas de l'escalier.
Heureuses, jacassantes, libres enfin, la robe de
linon nette et le bonnet sur le haut bout du chignon, les ouvrières se précipitaient en avalanche
dans le vieil escalier obscur de la maison. Leur
troupe rieuse entraînait Clytemnestre et de compagnie elles gaminaient dans la rue. « Nous courions et jouions aux quatre coins. » Sans doute

(1) Manuscrit de Mlle George.

allaient-elles aussi tirer la sonnette aux portes closes, comme le fit George à la veille de ses débuts (1). La chose ne pouvait pas aller sans quelque scandale. C'était un beau sujet d'indignation pour les commères du quartier. George ne faisait point mentir la légende réprobatrice des artistes et des acteurs. Raucourt en eut-elle connaissance lors d'une visite ou l'informa-t-on, charitablement, des déportements de son élève ? Toujours est-il que « la mèche a été découverte », note pittoresquement George, qui, par la même occasion, confesse avoir été vertement réprimandée par sa mère et Raucourt.

L'élégiaque M. Alphonse de Lamartine ne soupira pas plus mélancoliquement son « Adieu, derniers beaux jours ! » que George son « Adieu, demoiselles ouvrières ! » Plus de galopades rieuses dans la rue nocturne parmi l'envol froufroutant des jupes d'organdi ! Plus de jeux dans l'ombre des porches, plus de rires sans cause, rires du simple et innocent plaisir ! C'en était fini. Et, affligée encore, après tant d'années, George note : « Il a fallu se tenir en artiste et s'ennuyer. »

Fût-ce pour la distraire qu'on lui donna « le luxe indispensable » d'une femme de chambre ?

(1) « Chose affreuse, scandaleuse, je le dis à ma honte... » Manuscrit de Mlle George.

On ne le pense pas. Ici, une fois encore, le désir de *paraître* était en cause, et puisque c'est la chose difficile et pénible à avouer, George trouvera une autre raison pour l'expliquer, raison qui vaut d'ailleurs n'importe quelle raison. Elle écrit :

> Je vivais bien simplement, j'allais à mon théâtre à pied par cet affreux passage Saint-Guillaume ; on m'avait donné pourtant le luxe d'une femme de chambre, luxe indispensable. Je n'aurais jamais consenti à voir ma mère dans les coulisses me tenir mon verre d'eau, elle ne l'aurait pas voulu non plus. Elle ne venait jamais dans les coulisses : elle avait sa loge et s'y tenait toute la soirée. Je trouve si humiliant et si déplacé de voir une mère aux côtés de sa fille ; cela donne matière à des interprétations fort sales, c'est ma façon de voir à moi.

Et on peut confesser que cette manière de voir là, n'est point mauvaise en effet.

Cet éloignement de Mme Verteuil des coulisses ne l'empêchait point toutefois de recevoir et d'éconduire — c'était son devoir, dit sa fille — toutes les propositions galantes qui parvenaient à George. « Au milieu de tout ce bruit, de tous ces beaux succès, il fallait se tenir sur ses gardes. Vous comprenez que bien des tentatives furent faites, bien des déclarations, comment en aurait-il été autrement ? Au théâtre, on a toujours des adorateurs ; belles ou laides on en est assailli. » Cependant toutes les précautions de Mme Ver-

teuil allaient échouer, tous ses plans de défense allaient être vains. Sous les fleurs un serpent se glissait vers le beau fruit interdit.

Si on ne peut dire que Lucien Bonaparte fut le premier amant de George, on peut du moins le reconnaître comme le premier amant connu, et

Une invitation à souper de Lucien Bonaparte

dont il soit fait mention dans la chronique scandaleuse. Les relations des agents secrets du comte de Provence, à Paris, sous le Consulat, affirment nettement ces amours (1). Sans doute, ce ne sont

(1) Comte Remacle, *Bonaparte et les Bourbons; relations secrètes des agents de Louis XVIII à Paris sous le Consulat (1802-1803)* publiées avec une introduction et des notes. Paris, 1899, in-8.

point là des sources indiscutables, des informations rigoureusement exactes, car fort souvent le commérage, la calomnie, le on-dit, occupent une grande place dans les rapports, mais on peut bien croire qu'ils ne sont point imaginés de toutes pièces pour amuser le libertinage du royal émigré. En effet, George elle-même parle assez longuement de Lucien, sans s'avouer sa maîtresse, naturellement, mais les détails qu'elle donne sur ses relations avec lui permettent d'en éclairer les dessous.

Lucien, à cette époque, ayant vingt-sept ans, est un amant fort estimable. Outre ses titres d'ancien président du Conseil des Cinq-Cents, de ministre de l'Intérieur, il a celui, tout-puissant, d'être le frère du Premier Consul. C'est, en outre, un beau garçon et un grand parleur. Au collège d'Aix, où il a fait de courtes études, il s'est bourré le cerveau de citations latines ; il est féru de l'histoire romaine ; il s'imagine Brutus, au point que, nommé garde-magasin des subsistances à Saint-Maximin, en 1793, il adopte ce nom, devient Brutus Bonaparte, et pousse le goût de l'antiquité jusqu'à débaptiser Saint-Maximin et à dater ses lettres de Marathon. Son activité jacobine n'y connaît point de bornes. Il pérore au club qu'il a fondé, il arme une garde nationale bizarre et

épouse la fille de son aubergiste. Thermidor arrive ; avec Maximilien de Robespierre s'éteint l'éloquence jacobine. Lucien Brutus est arrêté, écroué (1). La prison s'ouvre cependant pour lui. Il n'a rien perdu de sa pétulance bavarde. Les succès du frère vainqueur en Italie le mènent au Conseil des Cinq-

(1) A propos de cette captivité de Lucien, un Catalogue d'autographes de M. Charavay a donné, voici plusieurs années déjà, une lettre en italien de lui, adressée au représentant Chiappe. Cette lettre, curieuse à plus d'un titre, n'a jamais été reproduite, croyons-nous. Elle méritait pourtant d'être conservée. Nous en donnons ici le texte intégral traduit sur l'original italien :

« Des prisons d'Aix, 3 thermidor.

« Citoyen représentant,

« Du fond d'une prison, où j'ai été traîné hier, je me jette à vos pieds.

« J'ai été emprisonné par mesure de sûreté, d'après l'arrêté des représentants Chambon et Guérin, sur l'ordre de la municipalité de Saint-Maximin, où je fus membre du comité.

« Mais je donnai ma démission trois mois avant le 9 thermidor ; mais dans le pays il ne se commit jamais d'homicide légal, et on ne fit pas payer de contributions forcées. Seulement, d'après la loi tyrannique de ce temps, il y eut huit personnes incarcérées, comme vous savez, qui sont aujourd'hui à la municipalité. Donc, non le délit, mais des circonstances malheureuses, sont cause de mon emprisonnement.

« Cependant, citoyen représentant, à chaque instant nous craignons de voir renouveler le massacre des prisons.

« Je repose sur le matelas, sur la paille, teints du sang des victimes assassinées il y a trois mois... Sans argent, je vois

Cents. Le 18 Brumaire le trouve président, il dégringole de la tribune, mais c'est pour aider au coup de force militaire. Le Consulat le voit ministre, il est riche, en faveur, possède hôtel et se paye des comédiennes. C'est ainsi que George lui tombe dans les bras. A vrai dire, s'il en faut croire l'allemand Reichardt, on l'y a quelque peu aidé. *On* ? Et il cite le nom de Raucourt. Quelle créance accorder à ses dires ? Faut-il les rejeter sans examen, ou les adopter sans réfutation ? Il semble assez difficile de se décider pour l'une ou pour l'autre de ces solutions. Quelle qu'elle soit, voici ce que conte Reichardt, qui, ne l'oublions point, était un contemporain. Donc, suivant lui,

ma femme, ma fille malheureuses; dépourvues de tout et affligées... Mes frères étant éloignés, je me trouve abandonné... Vous me restez seul dans cette disgrâce. Ah ! sauvez-moi de la mort ! Conservez un citoyen, père, époux, fils, infortuné et non coupable ! ! ! Puisse dans le silence de la nuit mon ombre pâle errer autour de vous, et vous attendrir... Écrivez à Isnard, ou sauvez-moi vous-même.

« Je suis inspecteur des charrois; je ne pouvais légalement être arrêté : mon service en souffre.

« Si vous me faites mettre en liberté, je courrai avec ma femme à l'armée d'Italie, embrasser vos pieds et vous offrir pour toujours la vie que vous m'aurez conservée; je languis... j'attends...

« Ma mère vous fera passer cette lettre; elle me fera passer la réponse. Ah ! sauvez-moi.

« Votre malheureux concitoyen,

« LUCIEN BONAPARTE. »

Lucien s'étant pris de goût pour la débutante s'en ouvrit à Raucourt. Connaissait-il Raucourt ? Cela est certain, d'abord parce que Lucien était aussi répandu que Raucourt dans le monde élégant et joyeux du Consulat et que leur rencontre dans un même salon, autour d'une même table de jeu, ou dans le foyer d'un même théâtre, ne pouvait avoir rien que de très possible ; ensuite, parce que George elle-même dit, dans une partie de ses Mémoires : « Il (*Lucien*) parla même avec toute la délicatesse possible de ses projets à Mlle Raucourt. » Hâtons-nous de le dire, George n'insinue en aucune façon que ces projets sont ceux que lui attribue Reichardt. Ceci établi, poursuivant ces ouvertures, Raucourt les aurait accueillies complaisamment, et, entre elle et Lucien, un traité aurait été stipulé, spécifiant la remise de George à la discrétion du frère du Consul contre cent mille livres et une rente viagère de dix mille livres au profit de Raucourt (1). C'est cette précision apportée pour les chiffres qui permet d'en douter. Ensuite, comment seraient-ils parvenus à la connaissance du public ? Ce sont-là des marchés dont ordinairement aucune des parties en cause

(1) A. LAQUIANTE, *Un hiver à Paris sous le Consulat* (1802-1803), d'après les lettres de J.-F. Reichardt, Paris, in-8, p. 351.

ne se vante, et pour cause. Était-il impossible ?
Peut-on le supposer réel ? Ici on peut répondre
avec plus de certitude. La moralité de Raucourt,
nous la connaissons, nous savons quel genre de
vertu était le sien ; Lucien, à son tour, n'a rien
laissé ignorer de sa manière de comprendre les
plaisirs de la vie et les agréments de l'amour. Les
antécédents des personnages ont leur valeur dans
les arguments de Reichardt. Mais, marché ou non,
George en passa par où le désirait Lucien. D'assez
longs fragments lui sont consacrés dans le manus-
crit de la tragédienne. « Lucien Bonaparte, que je
voyais toujours chez sa sœur, Mme Bacchiocci (1),
où je me rendais presque chaque matin, » avoue-
t-elle. Or, non plus que la complaisance de Pau-
line (2), on n'ignore celle d'Elisa pour les amours
de ses frères. Leurs salons servaient de lieu de
rendez-vous, et puisqu'il en fut ainsi avec l'Empe-

(1) Marie-Anne-Élisa Bonaparte épousa, le 5 mai 1797, Félix Bacciochi. Son mari ayant reçu les principautés de Piombino et de Lucques, elle se trouva grande-duchesse de Toscane.

(2) Sur cette complaisance à l'égard des amours de Napoléon, voir : Mlle AVRILLON, *Mémoires*, t. II, p. 130; STANISLAS GIRARDIN, *Journal et Souvenirs*, t. II, p. 339; Maréchal DE CASTELLANE, *Journal* (1804-1862), t. I, chap. III, p. 85. C'est Mlle Avrillon qui dit à ce propos : « La princesse Pauline s'entourait autant qu'elle le pouvait de personnes fort belles et fort complaisantes pour l'Empereur. »

reur pour Mlle Mathis, lectrice de Pauline, pourquoi ne pas croire qu'il en fut de même de Lucien pour George ? Mais enfin, George a beau insinuer la défense, il est des faits, qu'elle cite elle-même, et qui ne font que plaider en faveur de la liaison.

Nous avons vu Lucien envoyer ses compliments à la tragédienne au soir de ses débuts. Le lendemain ce fut bien mieux. C'est George qui parle : « Lucien m'envoya un beau nécessaire en vermeil et cent louis en or. C'était à me rendre folle ; je dansais autour de mon nécessaire ; quant à l'argent, je n'en avais que faire, c'était pour maman (1). »

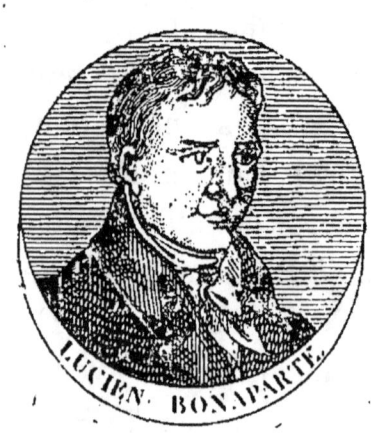

(1) « Maman » du moins en trouva l'emploi. George, parlant de ces cent louis, dit dans ses Mémoires : « J'avais très envie d'une paire de bracelets en cheveux de je ne sais qui, et dont les fermoirs étaient composés de deux grosses roses. J'avais vu ces bracelets chez un petit bijoutier borgne ; ils coûtaient une somme fabuleuse : 200 francs, il n'y fallait pas songer ! Sur les 100 louis du Prince Lucien, ma mère fut me les acheter, et les mit, sans me prévenir, dans mon nécessaire, que je visitais au moins dix fois par jour. Je vous laisse à penser qu'elle (sic) fut ma joie. Ces deux petits bracelets, les ai-je gardés longtemps ! ils me coûtaient un argent fou en coton, je les changeais tous les jours... »

Que voici bien contredit Alexandre Dumas ! C'est un défenseur à outrance de la vertu de George, et puisqu'il entend chuchoter le nom de Lucien, il prétend tirer l'affaire au clair, la préciser et la faire rentrer dans le néant dont la calomnie l'a fait sortir. Pour ce faire, il n'a rien de mieux que d'accabler Lucien, le Lucien aux nécessaires de vermeil. « Lucien s'était fait présenter, dit-il, Lucien faisait sa cour, non pas à la manière d'un prince (*peste ! combien de nécessaires et de louis eût-il donc fallu ?*) mais à la manière d'un étudiant. (*Cent louis, pour un étudiant ?... Passons.*) Lucien n'était pas riche ; force lui fut donc de s'attacher au cœur. Malheureusement Lucien n'était pas et ne fut jamais un preneur de villes (1). »

Le docteur Cabanès, qui réédite sérieusement cette histoire (2), ne semble pas vouloir saisir la puérilité. George elle-même semble avoir pris à cœur d'en démontrer la grosse naïveté et de souligner l'ignorance où était l'auteur de *Christine à Fontainebleau* de la situation de fortune de Lucien. Elle y revient à trois reprises différentes. Nous

(1) ALEXANDRE DUMAS, *le Constitutionnel*, 16 décembre 1847.
(2) DOCTEUR CABANÈS, *Napoléon était-il épileptique ?* La *Revue*, 15 avril 1906 ; réédité dans les *Indiscrétions de l'Histoire*, t. III, p. 224 et suiv.

venons de voir la première ; nous allons rencontrer les deux autres.

Mais, hélas, ce bon Lucien (*l'eût-il été, ô Dumas, sans le nécessaire et les louis?*) partit pour l'Italie ; il venait de se marier ; lui veuf, épousait une veuve (1). Ce mariage fut cause, je crois, de son départ. Un protecteur très chaud du moins pour moi, privée aussi de ses bons conseils pour la tragédie qu'il aimait avec passion (2). Je crois que, malgré son amour pour sa nouvelle épouse, il avait un peu de goût pour moi ; il parla même avec toute la délicatesse possible de ses projets à Mlle Raucourt (3). On voulait me mettre dans une maison à *moi*, me donnant tous les maîtres possibles ; on en parla même à ma mère, ma pauvre mère si fière et si distinguée : c'était mon avenir assuré. On me mena, même, sous un prétexte, voir cette maison ; on finit par

(1) Mme Jouberthou, la femme d'un banquier failli. On sait que ce fut la cause de sa disgrâce, et que l'Empereur, n'étant point parvenu à lui faire rompre cette union, ne la lui pardonna jamais.

(2) Lucien qui avait acheté, en 1799 (voilà bien la pauvreté d'étudiant dont parle Dumas !) la propriété du Plessis-Chamant, y avait installé un théâtre dont les représentations étaient fort suivies. On y jouait le *Cid*, *Mithridate*, *Alzire*, *Zaïre*, *Bajazet*. Lucien interprétait lui-même les principaux rôles. Il « déclamait avec une grande perfection », dit la duchesse d'Abrantès dans ses *Mémoires*. C'était Lafon qui était chargé de la mise en scène. Chateaubriand était un des habitués du Plessis-Chamant. Il avoue dans les *Mémoires d'outre-tombe* : « J'étais contraint d'aller dîner au Plessis. » Mme Jouberthou y habitait déjà.

(3) C'est à ces négociations que se rapporte la phrase de George que nous avons soulignée.

me dire qu'elle serait à moi, mais que je devais l'habiter seule. Ah ! bien, oui, que me fait votre maison sans les miens ; mais j'y mourrais ! Je n'en veux pas, je refuse et de très grand cœur.

Il semble difficile de ne point deviner là-dessous de louches marchandages, et le rôle de Raucourt en cette affaire peut faire paraître moins exagéré qu'on ne l'imagine le traité scandaleux dont parle Reichardt. On n'installe pas sans quelque dessein caché et secret, seule, loin de ses parents, une jeune fille dans une maison qu'on lui offre. Ce n'est point en ce cas une reconnaissance qu'on demande, mais une obligation qu'on exige.

George, le devinant bien, refusa. Elle ne devait point toujours refuser.

Cependant le jour du départ de Lucien avec Mme Joubethou arriva. La veille il adressa à George un nouveau nécessaire en vermeil — il en était décidément prodigue ! — dans la théière duquel luisaient cent beaux louis neufs. Pour un soupirant qu'on veut nous faire croire doucement évincé, c'est beaucoup de cadeaux. Ce fut l'invitation aux adieux de Lucien. George les raconte :

— Tiens, maman, voici des pièces d'or, prend-les

bien vite. Ah! qu'il est bon, hein, ce M. Lucien de penser à sa petite protégée. Je vais aller le remercier.

Le lendemain, à midi, je fus reçue. Il me dit :

— Chère enfant, c'est trop peu de chose, je voulais faire plus, vous rendre indépendante et heureuse.

On devine dans ces mots le regret de la belle maison payée par Lucien, offerte par Raucourt et refusée par George.

Mais George n'a pas l'air de comprendre l'allusion, et elle riposte, ou naïve, ou rusée, on ne sait guère avec les femmes :

— Mais je suis très heureuse, moi.

— Oui, pour le moment; mais pensez que tout cela est fragile; vous êtes jeune, songez à l'avenir, le public est capricieux, tâchez de vous rendre indépendante, afin de vous retirer si vous éprouvez un revers.

Il m'avait pris par le bras et me faisait parcourir son jardin, en me faisant la morale. Il avait bien raison. Il me mena à ma voiture qu'il avait fait avancer à la grille, qui donnait rue de l'Université. Il y avait encore là, au même endroit, une pompe. Je n'y passe jamais sans donner un coup d'œil sur cette grande grille et sans donner un souvenir de reconnaissance au Prince Lucien. Il partit le lendemain. Je lui promis de lui écrire tout ce qui m'arriverait. Je le fis pendant quelque temps, puis plus du tout. J'étais ingrate, je me le suis reproché, mais trop tard, comme cela arrive. Le passé, on l'oublie trop vite, on ne peut plus y revenir, il est trop tard. Hélas, ce mot : trop tard, est affreux.

Ces cadeaux, cet attachement, tout cela on

l'attribue, et George elle aussi n'y manque pas, au goût de Lucien pour la tragédie. C'est une complaisante fille que la tragédie, et elle a l'endos facile. Mais on ne saurait raisonnablement s'accommoder de ces raisons, et la psychologie n'a rien à voir dans ce cas fort simple. Lucien en s'en allant, en amant honnête et galant, avait laissé son « petit cadeau » à George.

George semblait destinée à ces aventures princières. La seconde, mieux connue que la première, eut pour héros le prince Sapieha (1), et pour entremetteurs le chevalier de Veuil, et la tante de George. Cette tante était tombée inopinément rue Sainte-Anne, attirée sans doute par l'éclat de la renommée naissante de sa nièce, et désireuse de trouver sa part au gâteau de la fortune fami-

(1) Mirecourt qui orthographie le nom *Sappia*, reproche à Alexandre Dumas de l'écrire : *Zappia*. « C'est à tort, dit-il, car les noms propres, en matière historique, ont une orthographe. » Mirecourt peut prendre sa part du reproche qu'il adresse à Dumas, car ce n'est ni *Zappia* ni *Sappia* qu'il faut l'écrire, mais *Sapieha*. C'est l'orthographe qu'adopte George, c'est aussi celle à laquelle se résout la *Gazette de France*, n° 8, dans une information du 8 janvier 1807 : « *Varsovie, 22 décembre.* — Les princes Radziwill et Sapieha, et le comte Potocki, font auprès de S. M. l'Empereur et Roi le service de chambellans. »

liale. C'était une sœur de Mme Verteuil, marraine de George cadette, au surplus « très bonne, très coquette et assez légère, inconséquente, et pas le moins du monde sévère ». George semble l'avoir assez bien jugée, dans quelques lignes parfaites, mais où manque la définition du véritable rôle de la tante. Ce rôle nous allons voir ce qu'il fut dans l'aventure du prince Sapieha. Voici d'ailleurs le morceau de George :

Je l'aimais beaucoup, c'est tout simple ; à elle je disais ce que je n'aurais pas osé dire à ma mère; puis elle me flattait. Décidément, on aime la flatterie. Quand je jouais, ma mère me faisait mille observations; elle avait bien raison, ma mère ! Ma tante me trouvait toujours superbe, elle avait bien tort, ma tante ! mais elle me faisait plaisir. Puis elle me racontait tout ce qu'elle entendait dire. Hélas ! elle mentait sans doute, elle faisait mal, mais elle me faisait plaisir ! Ma mère, au contraire, me disait : « J'entendais dire que tu devrais prendre garde à ta démarche, que tes sorties étaient mauvaises, quelquefois trop de précipitation dans ton débit, que cela te rendait parfois « la mâchoire lourde » ; elle avait raison, ma mère, mais cela ne me faisait pas plaisir. La flatterie perfide vous perd, et on l'aime, on s'éloigne toujours du bien pour se rapprocher du mal. Ce qui devait me rapprocher de ma mère, m'en éloignait, ce qui devait m'éloigner de ma tante m'en rapprochait; par ses éloges exagérés elle attirait ma confiance. (1) »

(1) Et George conclut : « Oh ! comment, si jeune, comprendre et faire la part du bien et du mal ? »

La gourgandine avait à merveille choisi la glu de son piège. Elle devait brillamment réussir dans cette entreprise et donner, cette fois, une leçon d'habileté à Raucourt dont l'échec, pour le compte de Lucien, ne lui était certes pas inconnu.

Voyons d'abord comment Dumas, l'apologiste consacré de George, conte la chose. Cette fois encore la fantaisie ne lui fera pas défaut.

« Le prince s'était informé à la Comédie-Française. Il avait appris que la débutante était sage (1), et, partant, pauvre. Alors il lui avait pris une idée véritablement princière : C'était de faire sans rétribution aucune, pour une fille pauvre et sage, ce que l'on fait d'ordinaire pour des filles riches et débauchées. Il lui fit meubler un appartement et lui en apporta la clef.

« Et ce qu'il y a de plus beau dans le procédé, c'est que le prince donnait sa parole d'honneur que cette clef était la seule. A cette époque où quelques restes de grandeur se débattaient encore contre l'industrialisme naissant, on acceptait comme on donnait. Le lendemain, George et sa famille étaient installées rue des Colonnes (2), dans

(1) Inutile de répéter que Dumas considère l'aventure avec le frère du Premier Consul comme non avenue.

(2) Outre que l'appartement meublé offert par le prince Sapieha n'était point situé rue des Colonnes, voici la liste des demeures successives de George : De 1804 à 1806, rue

l'appartement du prince Zappia. La jeune tragédienne trouva sur la table du boudoir une corbeille complète, contenant cachemires, voiles d'Angleterre, bijoux, etc.

« Et le prince avait dit vrai : non seulement, il n'avait pas de seconde clef de l'appartement, mais encore il n'y entra jamais sans se faire annoncer (1). »

Voilà le témoignage de Dumas. Mirecourt, qui se pique de le réfuter, est plus explicite, et son anecdote a un autre tour que celle du grand brasseur de drames.

« C'était un grand seigneur, dans l'acception la plus large donnée à ce mot, écrit-il du prince Sapieha. Trouvant on ne peut plus étrange qu'une femme admirée de la capitale entière eût un

Saint-Honoré, n° 334; de 1807 à 1808, rue de la Place-Vendôme, n° 26; en 1814, rue de Richelieu, n° 12; de 1815 à 1816, rue de Castiglione, n° 2; en 1817, rue Duphot, n° 15; en 1821, rue Taitbout, n° 23; en 1822, rue de Clichy, n° 33; en 1825, rue Taitbout, n° 33; en 1826, rue de l'Odéon, n° 25; en 1830, rue Madame, n° 25; de 1831 à 1835, boulevard Saint-Martin, n° 14, et rue du Helder, n° 11; en 1849, rue de la Victoire, n° 46; rue Basse-du-Rempart, n° 44; en 1866, rue du Ranelagh, n° 3. C'est là qu'elle mourut.

(1) ALEXANDRE DUMAS, *art. cit.* — « L'anecdote est parfaitement authentique », écrit cependant le docteur Cabanès qui reproduit fidèlement les assertions de Dumas, sans cette fois, suivant son excellente habitude, les contrôler et les confronter avec d'autres témoignages.

logement presque misérable et des toilettes mesquines, il se fait annoncer chez la jeune tragédienne.

— Mademoiselle, lui dit-il, je suis extrêmement riche, et j'ai beaucoup de peine à dépenser mes revenus. C'est véritablement me rendre service que de m'y aider un peu.

Voyant la surprise de la jeune fille, et lisant quelque défiance dans son regard, il ajouta :

— Ne suspectez point ma démarche, considérez-moi comme un père. Vous êtes ici fort mal logée, mademoiselle, et j'ai pris sur moi de vous choisir un appartement meilleur. En voici l'adresse avec la clef.

— Mais je n'accepte pas... c'est impossible, monsieur ! cria George.

— Impossible ! pourquoi donc ? Cinquante mille francs de meubles, des diamants, quelques cachemires... une misère ! Cela s'accepte fort bien d'un homme embarrassé de ses deux millions de rente, et qui n'ambitionne, mademoiselle, que l'honneur d'être votre ami. Serrez-moi la main au théâtre, le premier soir où vous jouerez Clytemnestre, et je serai payé au centuple... je suis votre humble serviteur !

Le prince salua profondément, prit sa canne, son chapeau, sortit. Jamais hommage rendu au

talent d'une femme ne fut plus désintéressé, pl
original, plus sincère (1). »

Ces deux témoignages, contradictoires dans l
détails, ne le sont en réalité point, quant au for
On n'en retient que l'excessive générosité du prin
Sapieha. Elle s'y montre avec une simplicité, u
spontanéité, qui en fait tout le charme. Du moi
c'est ce qu'il semble. La vérité est moins idylliq
et moins romanesque et cette fois encore c'(
George qui va réfuter les allégations de ses a]
logistes.

Ses Mémoires, on le conçoit, font la part as:
large au prince Sapieha. Ici comme là il appar
nimbé de cette exquise charité, de la simplic
de sa générosité. George, qui aime quelquef(
la précision, souvent même, ne recule pas — pe
être bien parce qu'elle n'en devine pas tor
l'importance — devant des détails particulièi
ment savoureux. Grâce à elle, nous avons
silhouette et la psychologie d'un personnage à p
près inconnu : le grand seigneur-procureur.

C'est le cas du vieux chevalier de Veuil.
personnage fréquentait assidûment le foyer et l
couloirs de la Comédie-Française. « Il y était sa
cesse en observation », dit George. Mais c'(

(1) E. DE MIRECOURT, vol. cit., pp. 34, 35, 36.

tout le croquis qu'il faut citer. Il est silhouetté avec esprit :

> Il se faisait le cicerone de tout étranger de marque qui arrivait ; il menait vie joyeuse, le cher chevalier, il avait voiture. Comment suffisait-il à cette existence ? On ne sait. Mais enfin il était reçu partout. On est si indifférent à Paris, si facile. Vous venez en voiture, vous avez un ruban quelconque à votre boutonnière, vous êtes un homme comme il faut, allons, c'est convenu, on vous reçoit. Il venait me rendre visite à ma loge, accompagné presque toujours d'un beau Monsieur couvert de crachats, étranger toujours. Le vieux marquis les présentait tous au cercle du comte de Livry, cercle où l'on jouait. Sans doute que le vieux marquis avait le titre et les émoluments d'introducteur.

George touche là le point délicat. Sous le vernis aristocratique on devine le vieux ruffian, manière d'aventurier comme la Révolution en acclimata beaucoup à Paris. Ils y ont fait souche, et s'appellent aujourd'hui grecs, rastaquouères, ou pis encore. Il est incontestable que ce prétendu chevalier de Veuil, servait de rabatteur pour le tripot du sieur de Livry. Il y amenait, sous prétexte d'une jolie société à visiter, des dupes complaisantes. Nous allons voir qu'il se chargeait aussi de mener chez les filles, les gourgandines de théâtre, ou simplement chez les femmes qui pouvaient plaire au client étranger. Il demanda à George la permission de lui rendre ses devoirs chez elle. « Il

était très bien élevé, le vieux marquis, » observet-elle en passant, et comme pour l'excuser. L'aigrefin se rend donc rue Sainte-Anne, et, habitué à d'autres salons qu'à celui qui sert de chambre à coucher à Mme Verteuil, s'étonne de cette médiocrité, alors qu'il y a tant de messieurs distingués qui ne demanderaient pas mieux que de... etc. Mais cela c'est l'antienne connue, et le refrain coutumier des coquins de la manière du sieur de Veuil.

Voici donc le visiteur étonné. George note le dialogue.

— Eh bien ! oui, Monsieur, c'est comme cela, je me trouve très bien.

— Ah ! miséricorde ! Quel tapage ! mais on ne s'entend pas !

— Calmez-vous, c'est mon voisin le maréchal, qui, malheureusement pour vos oreilles si délicates, a beaucoup de pratiques aujourd'hui. C'est bien fâcheux, j'en suis désolée, mais moi j'y suis faite.

— Mais vous ne pouvez pas rester ici ?

— J'y reste, à moins que vous n'ayez un palais à m'offrir. Jusque-là je ne me sépare pas de mon maréchal-ferrant. Je l'aime !

— Chère demoiselle, il faut être jeune comme vous pour supporter un pareil vacarme !

— Je le supporte, et j'en ris.

— Je venais vous prier de recevoir le prince Sapieha, homme distingué qui adore les artistes et qui cherche leur société. Il va toutes les fois à vos représentations, et il sera très heureux d'être admis auprès de vous.

— Pourquoi pas ? Si ma mère le permet. Nous recé-

vons beaucoup de monde, mon voisin le maréchal peut vous le dire ; je puis donc recevoir le prince Sapieha.

C'est ainsi que les négociations furent entamées. Dumas et Mirecourt ont aplani la chose en les supprimant simplement. La mère de George était assez hésitante. Elle ne se pressait pas de permettre la visite de ce Prince charmant et soupirant, admirateur des artistes et, pour le particulier, de sa fille. Alors la tante entre en jeu. Veuil a une puissance dans la place, et la tante joue convenablement le rôle qu'on lui assigné dans cette comédie. « Ma tante poussait beaucoup à cette réception, » dit George. Et sans s'imaginer faire de l'ironie, elle ajoute simplement : « Elle aimait peut-être les Polonais. »

Car il était Polonais, ce prince tombé du ciel. C'était le temps où le nom de Polonais n'était point encore une injure. On était, grâce à la Lodoïska mise de mode par Louvet et son *Faublas*, Polonais avec grâce, on était Polonais avec distinction, avec noblesse. Pour l'amour du Polonais, les nymphes et les odalisques du ci-devant Palais-Égalité vous sautaient au cou avec une charmante et désarmante familiarité.

Or donc, le Prince était Polonais. C'était un titre en faveur de la curiosité de la petite Mme Verteuil, qui, à la suite de son mari et de son théâtre

forain, n'avait eu guère l'occasion de voir beaucoup de grands seigneurs et d'approcher maint Polonais. Et elle aussi, pour l'amour du Polonais, eut le désir de voir le Prince. Il vint.

« C'était, effectivement, un homme tout à fait distingué... »

Pouvait-il en être autrement d'un Polonais ?

«... Grand, mince, une physionomie charmante, élégant sans affectation, très simple, ce qui dénote toujours le grand seigneur ; il resta peu, ne m'accabla pas de compliments, ce qui est encore très distingué et d'un homme d'esprit, obtint la permission d'être reçu le lendemain. »

Il était dans la place ; le loup était dans la bergerie. La tante et le ruffian avaient gagné la moitié de leur commission.

Comme il y était autorisé, le Polonais — la petite Mme Verteuil le trouvait décidément charmant — revint le lendemain. Il apportait, négligemment, en grand seigneur et en homme d'esprit toujours, quelques menus cadeaux : un superbe cachemire rouge, un voile d'Angleterre et des bijoux. Ceci fit ouvrir l'œil à Mme Verteuil. Elle eut un mot délicieux :

— Monsieur, si c'est à l'artiste que vous offrez ces cadeaux, elle les recevra comme artiste.

Et le Prince dit :

— A l'artiste, naturellement.

Ce n'était point un imbécile.

Dès lors, la glace rompue, il fut de la maison. On l'accueillait avec un évident plaisir et ses visites se multipliaient rue Sainte-Anne. Le chevalier de Veuil exultait; la tante jubilait. « Le prince Sapieha, vraiment grand seigneur, s'était pris pour moi, non pas d'amour, certes, mais bien d'un véritable attachement. Il me voyait comme une enfant qui s'amusait de tout. » C'est ainsi que George se croit devoir expliquer l'affaire. Il lui semble trop simple d'avouer : il était Polonais, riche, amoureux ; je lui cédai. Non, il lui faut une explication qui puisse faire croire qu'elle est entrée vierge dans le lit de Bonaparté, et qu'au Minotaure consulaire elle a sacrifié une vertu assez austère pour résister aux nécessaires de vermeil, aux théières lourdes de louis, de Lucien, et aux cachemires, aux bijoux, à l'appartement du prince Sapieha. Elle a beau écrire, avec la plus louable, mais aussi la plus naïve persévérance : « Oh ! les hommes, ils vous aiment et vous trompent ! Peut-être aussi était-ce en tout bien tout honneur qu'il voulait me rendre heureuse... c'est possible ; cela se voit, c'est rare, mais enfin cela se voit, et j'en vais donner la preuve. » Cette preuve on vient de la voir. A quoi bon la donner, puisque un mois

plus tard, George et sa famille prenaient poss[ession] sion de l'appartement offert par le prince?

— Vous ne pouvez pas rester dans ce p[etit] logement, lui avait dit le prince Sapieha ; ch[angez] chez-en un, il le faut; ne vous occupez pas [du] reste !

Ce « reste » la tante, elle toujours, elle enc[ore] allait s'en occuper.

C'est naturellement elle qui, de nouveau, en[tre] en scène. Revenons au manuscrit de George :

Ma tante se mit en course, et rue Saint-Hon[oré] n° 334 (1), en face de l'hôtel de M. Lebrun, troisi[ème] Consul, on me fit venir, pour voir un appartement [au] premier étage avec un grand balcon. Oh ! pourvu qu[e je] ne jette pas en bas cette belle maison, et mon cher b[al]con, mon premier luxe ! Appartement de 2.400 fra[ncs] avec écuries et remises !

— Ah ! ma tante, que c'est beau ! mais pas de meub[les,] pas de chevaux !

— Sois tranquille, je suis chargée de tout !

— Par qui ?

— Par le prince Sapieha.

— Oui, par le prince Sapieha. C'est très bien, m[ais] je ne l'aime pas, je ne veux donc rien accepter.

— Il le sait, mais cela lui est égal ; il veut que tu s[ois] bien, comme tu le mérites.

— Il ne veut pas autre chose... à la bonne heure.

(1) M. Henry Lyonnet, au contraire, indique, vol. cit., p. [...] le n° 1493, comme l'habitation, dans la rue Saint-Honoré, [de] Mlle George, de 1804 à 1806.

Outre les meubles, les chevaux et les voitures, George trouva dans la somptuosité des armoires à la mode antique, des costumes, des trousseaux complets. Il y avait là les chemises de batiste à manches gaufrées, brodées par Mlle l'Olive, la lingère de la Cour Consulaire ; les jupons en mousseline des Indes ; les transparents de marceline ; les chaussures de satin rose, noir ou blanc ; les mouchoirs ourlés d'une rivière de jours et festonnés de valenciennes ; les canezous légers et ouatés du réveil ; les manteaux de lit doublés de marceline ; les cachemires des Indes ; les fourreaux de dentelle de Malines ; les écharpes lamées d'argent et d'or, tout ce qui constituait le luxe des grandes élégantes du Consulat. Ainsi parée, George n'avait plus rien à envier à celles que, par un euphémisme au moins étrange, on appelait les femmes du monde. Nous nous sommes, aujourd'hui, chargés de rabattre la moitié de ce titre sans offense.

Ici encore, elle éprouve le besoin de se justifier :

Il paraîtra très singulier peut-être de rencontrer tant de magnificence désintéressée. Cela existe et a existé pour moi, et sans doute pour bien d'autres. N'avons-nous pas vu des personnages qui, dans leur testament, ont fait des legs à des artistes ? Le prince Sapicha a fait de son vivant des largesses, ce qui est encore plus grand, et plus noblement généreux ! Il ren-

dait heureux de suite. Il vaut mieux se faire bénir
son vivant qu'après sa mort. C'est moins égoïste :
qu'il donnait, il ne l'avait plus, tandis que ne don[ne]
qu'après sa mort, c'est de la générosité avare.

Le mot de la fin est joli. En sa faveur on [ne]
sent pas le courage de chicaner la belle femme
faute sur la pauvreté de ses arguments.

Qu'avait-elle besoin de se défendre ? Ah ! o[ui]
nous savons, elle voulait être celle-là qui s'ét[ait]
refusée à tous, puissants, riches, beaux, pour [se]
donner à l'Empereur par amour pour l'Empere[ur].
Pour cela il ne faudrait point qu'une note de mo[u-]
chard, à la date du 16 novembre 1803, vint no[us]
dire : « Mlle George a fait récemment une gran[de]
perte. Le prince Sapieha est parti pour retourner [en]
Pologne ; il lui donnait, dit-on, 5.000 francs p[ar]
nuit ; fallût-il en diminuer la moitié, cela fais[ait]
encore un profit assez honnête (1). »

On voit que la générosité du prince Sapie[ha]
n'avait duré que quelques mois. Il regagnait [sa]
Pologne natale et laissait le champ libre à Bon[a-]
parte.

Son accès de vertu avait été bref. Paris l'av[ait]
vite blasé, malgré son *Panorama moral* de la r[ue]
de Richelieu où, pour deux francs, il était loisi[ble]
de contempler de jolies filles nues en des pos[es]

(1) Comte REMACLE, *vol. cit.*

PORTRAIT ORIGINAL AVEC ENVOI DE M^{lle} GEORGE.
(*Collection Hector Fleischmann*).

lascives (1), malgré ses livres érotiques achetés sous le manteau à la police (2) ; le succès de la *Courtisane amoureuse et vierge* (3), ne l'avait point retenu. Mlle George avait-elle été trop vertueuse ou pas assez ?

Il laissait les beaux repas où le bourgogne, le frontignan, le malaga, le chypre, le syracuse, le vin du cap de Bonne-Espérance et le vin de rota, étaient en honneur ; il dédaignait les danses à la mode dans les salons rouverts depuis la Terreur, l'écossaise, l'anglaise, le fandango, la gavotte, et la mont-ferrine ; le Cosaque méprisait les redingotes courtes, « couleur marron », des hommes, à triple collet, leur pantalon de nankin, leurs chapeaux ronds, leurs bottes collantes ; les cheveux coupés à la Titus avec, inclinés sur la tempe gauche, des turbans sommés d'épis, les robes « vert d'Égypte » à courtes tailles et à longues jupes, des élégantes, honneur de Longchamp, dans leurs

(1) Quesné, *Confessions*, t. II, p. 136.

(2) « On revendait cher aux libraires les livres obscènes qui avaient été saisis, et qui étaient presque tous imprimés à Lille avec la connivence du préfet. » H. Forneron, *les Émigrés et la société française sous Napoléon I^{er}*, avec une introduction par M. Le Trésor de la Roque. Paris, 1890, in-8, chap. IV, p. 2.

(3) *La Courtisane amoureuse et vierge, ou Mémoires de Lucrèce, écrits par elle-même, rédigés par le citoyen Lesuire*. Paris, 1802, 2 tomes, in-12.

calèches en forme de corbeilles, attelées à la d'A
mont, étaient sans charmes pour lui. Dans les neig
de Varsovie il tenta de les oublier, jusqu'au jour c
au lendemain de Friedland, il se fit le chambellan
son rival dans le cœur de George, de son succe
seur dans son lit. Mais en 1807, où donc était-elle
Vénus française dont un sourire et une larme
la Walewska éclipsaient l'éclat, la radieuse et i
périale beauté? Et qu'était-elle encore pour le Maî
à qui elle n'avait pu donner le change, com
elle l'espéra pour sa gloire et pour la postérit

L'Empereur! par Charlet.

LIVRE II

LA FEMME QUI COUCHA AVEC L'EMPEREUR

I

BORGIA OU DON JUAN ?

Les incidents des amours de Napoléon, ces amours elles-mêmes, sont aujourd'hui à peu près connues dans leurs moindres détails. Ce qui demeure obscur davantage, c'est la psychologie amoureuse de l'Empereur. Il y a là en soi quelque chose de déconcertant, tant lui-même s'est appliqué à dérouter l'opinion publique et la postérité. Jeune, alors qu'il connaît la tristesse des exils en des écoles militaires provinciales, il estime que « sans la femme il n'est ni santé ni bonheur (1) ».

(1) NAPOLÉON BONAPARTE, *Discours présenté à l'Académie de Lyon* (1791).

De quelle femme entend-il parler ? De l'épouse, assurément. Sa présence au foyer régularise les passions, apporte la collaboration au bien-être. Mais le rôle que ce Bonaparte de 1789 et de 1791 voit pour la femme, c'est un rôle purement physique. Le mot « santé » n'est point une image littéraire pour lui. Partant de ce principe, il ne peut que proscrire l'amour. Quand, à Auxonne, il en parle avec son camarade Des Mazis, c'est pour le condamner de toutes ses forces : « Je fais plus que nier son existence, lui dit-il, je le crois nuisible à la société, au bonheur individuel des hommes. Enfin, je crois que l'amour fait plus de mal que de bien, et que ce serait un bienfait d'une divinité protectrice que de nous en défaire et d'en délivrer les hommes (1). » Pourquoi parle-t-il ainsi ? Quelle désillusion lui met ces mots cruels à la bouche ? A-t-il eu des amours contrariées et s'en venge-t-il en déclamant contre l'amour ? Non, mais dans son métier où l'honneur est au-dessus de tout, il sait ce que fait faire l'amour, il sait quel ferment de destruction et de trahison il apporte dans les âmes les mieux trempées. « Quoi, chevalier, écrit-il dans son *Dialogue sur l'amour*, vous croyez que l'amour est le chemin de la vertu ?...

(1) Th. Iung, *Bonaparte et son temps*, t. I, p. 75.

Depuis que cette passion fatale a troublé votre repos, avez-vous envisagé d'autre jouissance que celle de l'amour ? » Or, un gentilhomme ne saurait honorablement porter l'épée qu'en ayant le respect de la vertu. N'entendez point là qu'il prétend imposer et s'imposer la règle de la continence. « N'ayez que des passades et point des maîtresses, » lui fait écrire, dans une lettre apocryphe, un pamphlet de 1814 (1). Et, chose curieuse, que toute sa vie amoureuse démontre, le pamphlet a raison contre l'Empereur. La femme, si elle n'est point l'épouse, c'est-à-dire celle en qui repose l'honneur du foyer et le destin de la race, ne saurait être qu'un instrument de plaisir méprisable. Ce sentiment il l'appliquera avec toutes les maîtresses que le hasard ou le caprice mettront sur sa route. Une seule en sera exceptée, Mme Walewska. Pourquoi ? Parce qu'elle lui a donné un fils et qu'il songe à l'hérédité (2). Instruments

(1) *Rêve ou vision de Bonaparte, le lendemain de l'accouchement de l'Impératrice Marie-Louise; confidence qu'il en a faite à D...* (Duroc) *et à S...* (Savary.), *suivi de sa correspondance avec son frère Jérôme, remplie de détails curieux et restés secrets jusqu'à ce jour.* [Anonyme]. Londres et Paris, chez les marchands de nouveautés; 1814, in-8, 37 pages.

(2) « Il eut des maîtresses et les aima rapidement et sans phrases. Il ne se laissa jamais dominer par elles. Il ne leur consacra pas trop de temps. » HENRI D'ALMÉRAS, *Une Amoureuse : Pauline Bonaparte*, p. 351. — « On a prétendu qu'il

d'amour, les femmes sont, comme l'amour, nuisibles. « Un peuple livré à la galanterie a même perdu le degré d'énergie nécessaire pour concevoir qu'un patriote puisse exister, » écrit-il dans un de ses manuscrits (1). Or, pour qui conçoit rien de plus haut, rien de plus digne du plus large effort que l'amour de la patrie, tout ce qui pourrait l'entraver est condamnable. Un peuple perverti et débauché perd la notion du patriotisme. Voilà sa théorie.

Ce mépris de la femme ne va pas sans quelque brutalité. Lieutenant en second d'artillerie, avec 71 livres et 5 sols de solde par mois, il se promène par un soir de novembre, en 1787, au Palais-Royal. Alors, comme sous la Terreur, c'était l'énorme lupanar où plus de six mille filles battaient l'estrade, racolant le client. Bonaparte y vient, pour une expérience philosophique, dit-

traitait toujours les femmes en despote; que, si belles, si attrayantes qu'aient été ses maîtresses, il n'avait jamais été l'esclave d'aucune d'elles. » Comte d'Hérisson, *le Cabinet noir* ; Paris, 1887, p. 127. — « Devant lui la femme n'était qu'une machine privée de la faculté de vouloir. » *Les Femmes galantes de Napoléon; secrets de cour et de palais*. Londres et Genève, 1863; imprimé chez Falle, place Royale à Jersey, t. II, p. 27.

(1) Frédéric Masson et Guido Biagi, *Napoléon inconnu papiers inédits* (1786-1793) accompagné de notes sur la jeunesse de Napoléon (1769-1793) ; Paris, 1895, t. I, p. 185.

il (1). On va voir laquelle. Il aborde une fille, lie conversation avec elle, et entre eux s'engage ce dialogue :

— Vous aurez bien froid, comment pouvez-vous vous résoudre à passer dans les allées ?
— Ah ! monsieur, l'espoir m'anime. Il faut terminer ma soirée.
— Vous avez l'air d'une constitution bien faible. Je suis étonné que vous ne soyez pas fatiguée du métier.
— Ah ! dame ! monsieur, il faut bien faire quelque chose.
— Cela peut-être, mais n'y a-t-il pas de métier plus propre à votre santé ?
— Non, monsieur, il faut vivre.
— Il faut que vous soyez de quelques pays septentrionaux, car vous bravez le froid.
— Je suis de Nantes, en Bretagne...
— Je connais ce pays-là... Il faut, Mademoiselle, que vous me fassiez le plaisir de me raconter la perte de votre p......
— C'est un officier qui me l'a pris.
— En êtes-vous fâchée ?
— Oh ! oui, je vous en réponds (2).

(1) Frédéric Masson et Guido Biagi, *ouvr. cit.*, t. I, p. 179.
(2) *Ibid.*, p. 182. — Ce manuscrit de Bonaparte porte en tête cette mention : « *Jeudi, 22 novembre 1787, à Paris, Hôtel de Cherbourg, rue du Four-Saint-Honoré.* » Il a été publié pour la première fois par M. Frédéric Masson dans la revue *les Lettres et les Arts*, réédité dans *Napoléon et les Femmes : l'Amour*, pp. 3, 4, 5 et 6, et republié enfin dans *Napoléon inconnu*, t. I, pp. 181, 182 et 183.

L'expérience, si expérience il y a, est une de celles familières à Jean-Jacques, le Jean-Jacques des *Confessions*. En ce moment Rousseau est le grand homme de Bonaparte. C'est de lui qu'il s'inspire. C'est lui qu'il suit. C'est, sans doute, en songeant à la brutalité de ce dialogue, que M. Frédéric Masson, qui le commente de la manière la plus profonde et la plus perspicace, dit : « Surtout il est timide et cela le rend brutal (1). » Voyons donc si cette excuse de la timidité peut toujours avoir la même valeur (2). On connaît le fameux dialogue entre lui et Mme de Staël, rapporté par Arnault.

— Quelle femme aimeriez-vous le plus, général ? demande Corinne.

(1) FRÉDÉRIC MASSON, *Napoléon et les Femmes*, conférence prononcée à la société des Conférences, le 28 février 1908.

(2) George cependant nie, quant à elle, cette brutalité en amour. « On a fait à l'Empereur une réputation de brusquerie, dit-elle. Calomnie jointe à tant d'autres, à tant de mensonges, qui faisaient hausser les épaules ; aussi en lisant ces souvenirs, que de gens diront : « Bah ! tout ceci n'est pas croyable, elle brode. » Croyez ou ne croyez pas, chers lecteurs, à vous permis. J'écris la vérité vraie. Je ne l'embellis point et n'invente point. Je raconte ce que l'Empereur était, pour moi du moins, doux, gai, et même enfant. Les heures près de lui passaient sans les compter, le jour venait nous étonner. Je m'éloignais et désirais revenir. Mon retour ne tardait guère. Les jours me paraissaient longs et mortels. Tout le monde savait ce que je désirais tant cacher. » Manuscrit de Mlle George.

— La mienne, dit-il laconiquement.

— C'est tout simple, mais laquelle aimeriez-vous le plus ?

— Celle qui saurait le mieux conduire son ménage.

— Cela, je le conçois aussi, mais laquelle regarderiez-vous comme la première des femmes ?

— Celle qui ferait le plus d'enfants, madame.

Et il lui tourne le dos.

D'amour il n'est point question ici. C'est encore la théorie de l'épouse primant la maîtresse. Plus tard, quand on lui présente, revenue de l'émigration, la duchesse de Fleury, dont on connaît les galanteries, il lui demande à brûle-pourpoint :

— Aimez-vous toujours les hommes ?

Et, elle de répondre :

— Oui, Sire, quand ils sont polis (1).

La brutalité de la question masque-t-elle ici la timidité ? N'est-elle point posée par l'homme qui a prié la fille perdue du Palais-Royal, de lui conter les péripéties de la perte de sa virginité ? N'est-ce point toujours le même mépris qui lui fait dire : « Il faut que les femmes ne soient rien à ma cour ; elles ne m'aimeront point, mais j'y gagnerai du repos (2) ? » Il a pour elles qui ne sont point à ses

(1) Mme Lebrun, *Mémoires*, t. I, p. 177.
(2) Mme de Rémusat, *Mémoires*.

yeux des épouses parfaites, par conséquent dignes de tous les respects, des mots de corps de garde. Un jour, alors qu'un domino a conté à un bal chez la reine de Naples, les fredaines de la femme d'un général, le général court se plaindre véhémentement à l'Empereur. Et lui de dire : « Hé, je n'aurais pas le temps de m'occuper des affaires de l'Europe, si je me chargeais de venger tous les cocus de ma cour (1). » C'est là tout ce qui reste de l'ancien lieutenant d'artillerie. Cependant s'il en a conservé les principes en amour, il ne s'applique plus, avec la même persévérance, à les mettre en pratique. Alors qu'il a dit : « Sans femme il n'est ni santé ni bonheur, » il a cherché à se marier, convaincu de la stricte et rigoureuse vérité de sa théorie. Après diverses tentatives infructueuses il est parvenu à réaliser son désir. Peu importe que la femme choisie prenne à cœur de faire mentir ses principes et de se rendre indigne de sa confiance. Il est marié, cela suffit. Donc santé et bonheur. Mais alors, brusquement semble-t-il, l'amoureux, l'amant, qu'il n'a pas voulu être en dehors de la légalité de la volupté, brusquement, cet amant se réveille en lui. Il s'est lassé de vivre très retiré, comme au lendemain de Campo-For-

(1) COUSIN D'AVALON, *Bonapartiana*. Paris, 1829, pp. 58, 59.

« Ce qui attend Bonaparte à son débarquement en Angleterre. »
(Caricature anglaise de l'époque, par Gillray.)

mio (1) ; le sénatus-consulte du 16 thermidor an X l'a nommé consul à vie, et les événements lui ont appris, depuis l'Égypte, qu'il vaut mieux que l'indifférence amusée de Joséphine. C'est le temps où « son cœur battait vivement sous le regard d'une femme, » dit l'épouse de Junot ; c'est le temps où son mot : « L'amour doit être un plaisir, non pas un tourment, » est confirmé par son ordre du jour à l'armée : « Le Premier Consul ordonne : qu'un soldat doit vaincre la douleur et la mélancolie de ses passions » ; c'est le temps encore où on recueille chez lui quantité de maximes : « En amour comme en guerre, pour conclure il faut se voir de près, » et aussi : « Qui ne sait que la seule victoire contre l'amour c'est la fuite ? » Pourtant, à quoi bon ? Ne s'ingénie-t-il pas, par contre, à démontrer la véracité de Chaptal, déclarant : « Jamais l'amour n'est entré dans ses liaisons (2). »

Il en sera ainsi jusqu'au jour où il tiendra, abandonnée, ployée, et gémissante, Mme Walewska dans ses bras, mais nous savons alors quelle puissante raison fait violence à son cœur rebelle.

(1) Lettre inédite du général Leclerc à Joseph Bonaparte ; Quartier général de Milan, 1ᵉʳ nivôse an VI ; 1 page in-4. *Catalogue d'autographes Eugène Charavay*, avril 1894.

(2) COMTE CHAPTAL, *Mes Souvenirs sur Napoléon*, pp. 350, 351.

Pour lui la femme est demeurée jusqu'alors plus désir que caprice. Désir d'une peau blanche et rose dans l'exil égyptien; et c'est Pauline Fourès, la modiste; désir d'une ardeur qu'il imagine passionnée, au lendemain de Marengo; et c'est la Grassini, chanteuse. Mais, par une contradiction qui fera toujours le charme et le piquant de cette vie extraordinaire et orageuse, le désir n'est que caprice. Cela dure un an, trois mois, huit jours. Ce ne sont pour lui que des passantes, ces maîtresses toujours consentantes, et une fois encore nous pouvons rappeler le pamphlet et sa phrase : « N'ayez que des passades et point de maîtresses. » On lui en connaît trois à l'époque de la liaison avec George. C'est la Grassini, ramenée d'Italie; la petite Fourès, laissée en Égypte; et Mme Branchu, la cantatrice, ravie pour une nuit à l'Opéra. Le reste, si toutefois reste il y a, n'est que menu fretin, en tous points indigne de mention. Comme ce menu fretin, les trois maîtresses ont passé. Aucune d'elles n'a pu se flatter d'avoir été plus qu'une servante d'amour. Aucune n'a eu quelque influence. Déjà il était le Maître. « Né obscur, a-t-on écrit avec raison, il conserva assez le respect du pouvoir suprême pour ne pas l'avilir. On ne vit pas sous son règne les concubines avoir une action, si minime fût-elle, dans les conseils de la

politique, pas même avoir une influence quelconque dans la répartition des privilèges ou emplois, dont disposait le monarque (1). » Tel, il ne tolère ni ingérence, ni irrespect. Il est déjà celui qui, le 24 mai 1808, écrira à Talleyrand, prince de Bénévent, vice-grand électeur, à Valençay: « Mon cousin, le prince Ferdinand en m'écrivant m'appelle *mon cousin*. Tâchez de faire comprendre à M. de San-Carlos que cela est ridicule et qu'il doit m'appeler simplement *Sire*. ». Qui traite ainsi les princes, ne saurait mieux traiter les femmes, surtout quand on n'ignore pas ce pour quoi il les considère.

Il les veut souples, dociles à son plaisir, discrètes, — elles ne le sont guère toujours ! — et intimement convaincues qu'elles sont aimées que pour cela et les agréments de leurs corps (2). Tant pis pour elles si elles ne trouvent point la part assez large. On le verra pour George.

(1) Arthur Lévy, *Napoléon intime*, 1897, p. 175.

(2) *A l'Impératrice,*

« Berlin, 6 novembre 1806, 9 heures du soir.

« J'ai reçu ta lettre où tu me parais fâchée du mal que je dis des femmes. Il est vrai que je hais les femmes intrigantes au delà de tout. Je suis accoutumé à des femmes bonnes, douces, conciliantes, ce sont celles que j'aime, si elles m'ont gâté, ce n'est pas ma faute, mais la tienne... » *Correspondance de Napoléon Ier*, t. XVI, p. 600.

Mlle GEORGE A L'ODÉON.

Ces considérations établies, on peut se demander quelle était exactement la mentalité amoureuse de Napoléon. Était-ce « l'Italien du quinzième siècle, un contemporain des Borgia et des Machiavel » que Taine se refusait à juger pour ce, « d'après les règles de la morale contemporaine » ? Était-ce, au contraire, un Don Juan de corps-de-garde, brutal en amour, soumettant les femmes à son caprice, par le prestige de sa dignité ? On ne saurait raisonnablement se contraindre à partager cette opinion. A considérer la vie amoureuse de l'Empereur dans son ensemble, il faut confesser que nul plus que lui, n'eut le respect du foyer et de l'épouse. A quoi sert-il d'opposer les noms de la Grassini, de Pauline Fourès, de Mme Branchu, de George, d'Éléonore Denuelle de la Plaigne, de Mlle de Vaudey, de Mlle Mathis, de Mlle Lacoste, de Mme Gazzani, de Mlle Guillebeau, de Mme Walewska, d'autres encore ? Toutes ces liaisons, ces passades, se placent entre 1799 et 1809. Dès la campagne d'Égypte, Bonaparte a su à quoi s'en tenir à l'égard de Joséphine. Il n'a rien ignoré de

ses parties fines, en compagnie du joli M. Charles, à la Malmaison et dans les loges grillées des petits théâtres de la capitale. Le bruit de ce qui court les salons, les ruelles et les cafés, lui est arrivé aux rives du Nil, où aujourd'hui le général Menou bat en retraite et achève la perte de l'Égypte. Les Bonaparte, toujours ligués contre les Beauharnais, ne lui ont rien laissé ignorer des incartades de Joséphine. Un moment il parle de divorce et sa colère épouvante Junot. Puis il tente d'oublier, et c'est le règne de Pauline Fourès qui commence. Désormais la voie est ouverte, grâce à la trahison de la créole, à la trahison conjugale de Bonaparte. Il sait maintenant ce qu'il a épousé : une femme galante du Directoire, amie de la fille Cabarrus avec qui elle a roulé, de lit en lit, jusqu'à celui de Barras. L'honneur du foyer aboli, pourquoi Bonaparte lui devrait-il encore quelque respect ? Du moins, met-il à l'adultère une certaine pudeur, ce que Joséphine se garde bien d'imiter. Il en sera ainsi jusqu'au divorce. Alors, quand une fille d'Autriche, de sang impérial, gardée par ses dames et défendue par le cérémonial, attestera aux yeux de l'Europe l'honneur du foyer de Napoléon et des Napoléonides, alors, c'en sera fini des passades. Plus de comédiennes, plus de lectrices, plus de filles. Ayant trouvé — du moins

il le pense ! — la femme digne de perpétuer sa race, l'Empereur se fera un devoir de respecter la foi conjugale. Et ce sera le triomphe des théories qu'il rédigeait à Auxonne.

De 1799 à 1809, il a des circonstances atténuantes. Il en rejettera le bénéfice en 1810 et jusqu'à Sainte-Hélène il démontrera son respect pour le foyer et l'épouse. Du moins, dans cette période de dix ans, a-t-on pu le considérer comme un libertin ? Non, sans doute. « Il n'avait rien d'un débauché et s'il acceptait les occasions qui s'offraient, on ne saurait dire qu'il les recherchât (1). » Cependant, pour avoir, comme chez George, recherché ces occasions, on ne saurait lui en tenir rigueur. Nous avons dit pourquoi. C'était déjà l'époque où la créole se fanait, où ses quarante et un ans la rendaient jalouse, acariâtre. Lui, a trente-trois ans. La force de l'âge lui fait battre au cœur un sang doublement violent et chaleureux : d'être jeune et d'être Corse. Puis, il sait que sa « vieille femme n'a pas besoin de lui pour s'amuser (2) ». Les remords de celle qui, le dédaignant général (3), s'accroche à lui désespéré-

(1) FRÉDÉRIC MASSON, *conf. cit.*
(2) Lettre de Napoléon au prince Eugène, Saint-Cloud, 14 avril 1806. *Correspondance de Napoléon Ier*, t. XII, p. 285.
(3) Annonçant son mariage à une amie, Joséphine écrivait :

ment lorsqu'il a ceint le laurier césarien, ces regrets, ces larmes d'un repentir où il y a peut-être encore de la comédie, tout cela lui semble tardif et désormais inutile. La chair parle en lui, et la chair est impérieuse. Pourquoi, au corps merveilleux de George dévêtue et offerte à son désir, préférerait-il la peau déjà ridée, fanée et jaune, de celle qui a été la fille à plaisir de M. Charles ? Il n'hésite pas. Il a choisi. S'il méprise le jouet, il ne méprise pas la volupté.

Borgia ou Don Juan, pour cela ?

Non.

Homme, simplement, et Corse.

« Voilà le plus beau de mes rêves évanouis, on m'avait prédit que je serais reine de France. Comment cela serait-il possible, puisque j'épouse le dernier des généraux de la République ? » Cit. par THÉODORE GOSSELIN, *Histoire anecdotique des salons de peinture depuis 1673.* Paris, 1881, p. 111.

II

LES QUATRE NUITS DE SAINT-CLOUD
RACONTÉES PAR M^{lle} GEORGE

I

PROLOGUE

L'histoire de la liaison du Premier Consul et de Mlle George, contée souvent, mais brièvement, ne le fut jamais dans tous ses détails. Dans cet amour on n'a pas été sans voir le goût de Napoléon pour la tragédie. Ce goût, cette passion, il l'eut incontestablement. Le théâtre Feydau qu'il fréquentait assidûment en 1795, ne lui avait pas désappris le chemin du Théâtre de la République.

Cette vertu qu'il vantait à son camarade Des Mazis, il lui était loisible de l'exalter là, de sa place de parterre, au rythme des grands vers

majestueux de la tragédie française. Il y mettait une sorte de passion, la seule qu'il se soit jamais sentie pour la littérature. Lui qui, en maître, réglementait tout, reconnaissait là la supériorité du poète, s'inclinait devant son rôle. Lors de son entrevue avec Gœthe, il dit : « Il faudrait que la tragédie fût l'école des rois et des peuples : c'est le point le plus élevé auquel un poète puisse atteindre. » Rare et admirable aveu ! A lui « la tragédie apparaît grave, noble et forte. Nulle vulgarité en elle. Il y écoute parler ses pareils : les rois, les héros et les dieux. Il s'y écoute parler lui-même, car c'est ainsi, et en cette langue, qu'il devra s'exprimer devant la postérité quand le recul des temps permettra que l'on mette sa vie sur la scène (1). » De là sa ferveur pour Corneille.

Corneille ! Il lui apparaît comme une sorte de héros digne de la pourpre royale, comme le premier après le souverain dans la hiérarchie de l'État. Que ne peut le poète pour le prince ! Grâce à Corneille, à Racine, le nom de Louis XIV s'auréole dans l'Histoire d'une immortelle splendeur. Désarmé devant la pierre tombale du père de *Cinna* (2), Napoléon, du moins, prétend l'ho-

(1) FRÉDÉRIC MASSON, *Napoléon et les Femmes* : *l'Amour*, p. 127.

(2) « Le Consul aimait beaucoup la tragédie de *Cinna* »,

norer dans sa postérité. Il apprend la situation misérable où se trouvent les descendants du grand homme, et il ordonne la rédaction d'un décret en leur faveur, à lui soumettre. Il reçoit cette proposition :

Nous accordons à la demoiselle Catherine Corneille, fille de Louis-Ambroise, et à la demoiselle Marie-Alexandrine, fille de Jean-Baptiste-Antoine, toutes deux descendant en ligne directe de Pierre Corneille : 1° à la première, une pension annuelle et viagère de 300 francs ; 2° à la seconde, également une pension annuelle et viagère de 300 francs.

Il trouve l'aumône mesquine et misérable au point de répliquer péremptoirement :

DÉCISION

Ceci est indigne de celui dont nous ferions un Roi. Mon intention est de faire baron l'aîné de la famille, avec une dotation de 10.000 francs ; je ferai baron l'aîné de l'autre branche avec une dotation de 4.000 francs, s'ils ne sont pas frères. Quant à ces demoiselles (1), savoir

et encore : « *Cinna* était son ouvrage favori. » Manuscrit de Mlle George.

(1) Le 15 juillet 1816, une des descendantes de Corneille écrivait au comte de Pradel, ministre de la maison du Roi, pour lui faire connaître que la représentation du 6 juin 1816, au théâtre de l'Opéra, accordée par Louis XVIII à son bénéfice, n'avait rapporté net pour elle que 4.000 francs. Elle ajoutait : « Je vois avec la plus vive douleur, que l'on croit avoir fait tout en ma faveur, et je n'ai pu, avec cette

leur âge et leur accorder une pension telle qu'elles puissent vivre (1).

Lui qui dit que « la tragédie échauffe l'âme, élève le cœur, peut et doit créer les héros, » méprise ceux qui ne tâchent qu'à amuser. « Je gage qu'il n'aurait pas fait de Molière un chambellan, » dit Fleury (2). Ce goût pour l'héroïsme cornélien, il prétend l'imposer au peuple, à son peuple, à la France. Pour ce il trouve des moyens propres à exciter en même temps l'enthousiasme.

Au milieu des représentations des tragédies, brusquement apparaît le commissaire de police, ceint de son écharpe. La scène s'arrête, les acteurs se rangent, et le commissaire lit les bulletins de la Grande Armée, et, dans le silence de la salle,

misérable représentation que payer une partie de mes dettes. Je ne les ai pourtant contractées que pour nourrir et élever les rejetons d'un homme dont la mémoire commande quelque intérêt. Je n'ai rien négligé pourtant pour réveiller l'attention royale... Cependant je suis toujours dans la détresse !... Je prends soin d'un neveu de vingt ans à qui je fais faire son droit; j'en ai un autre, il faudrait qu'il fût au collège, et ce qui me décire (sic) l'âme, c'est de voir que le sort de mes pauvres nièces n'est pas encore assuré d'une manière digne de notre ayeul : cette idée m'anéantie ! (sic). Elles savent pourtant qu'elles descendent du grand Corneille : cette pensée en élevant leur âme rend leur sort que plus malheureux. » *Catalogue d'autographes Laverdet* ; avril 1862, p. 39, n° 325.

(1) *Correspondance de Napoléon I*er, t. XXV, p. 140.
(2) *Mémoires de Fleury, de la Comédie-Française (1789-1822)*, p. 354.

s'envolent ces noms obscurs encore : Eylau, Friedland, Tilsitt, Essling, Wagram, que l'histoire recueille (1). Et la représentation continue, mêlant ainsi l'épopée présente à l'épopée antique, rejoignant César et Napoléon, l'Empereur romain et l'Empereur français. Il a l'orgueil — déçu ! — de croire que sa prodigieuse destinée, que sa gloire lourde de lauriers, peut inspirer le Corneille nouveau, le Corneille de son siècle. D'avance il lui est tout acquis.

A M. de Champagny.

Posen, 12 décembre 1806.

Monsieur Champagny, la littérature a besoin d'encouragements. Vous en êtes le ministre ; proposez-moi quelques moyens pour donner une secousse à toutes les différentes branches des belles-lettres, qui ont de tout temps illustré la nation (2).

La médiocrité des poètes de l'Empire lui semble une insulte à sa gloire, à l'honneur de la nation. Pour un mauvais couplet d'Opéra, deux lettres nobles et furieuses :

A M. Cambacérès.

Berlin, 21 novembre 1806.

Si l'armée tâche d'honorer la nation tant qu'elle le peut, il faut avouer que les gens de lettres font tout pour

(1) Manuscrit de Mlle George.
(2) *Correspondance de Napoléon I*er, t. IX, p. 85.

la déshonorer. J'ai lu hier les mauvais vers qui ont é
chantés à l'Opéra. En vérité, c'est tout à fait une dérisio
Comment souffrez-vous qu'on chante des impromptus
l'Opéra ? Cela n'est bon qu'au Vaudeville. On se plai
que nous n'avons pas de littérature, c'est la faute du m
nistre de l'Intérieur. Il est ridicule de commander u
églogue à un poète comme on commande une robe
mousseline. Le ministre aurait dû s'occuper de faire pi
parer des chants pour le 2 décembre (1).

A M. de Champagny.

Berlin, 21 novembre 1806.

Monsieur Champagny, j'ai lu de mauvais vers chant
à l'Opéra. Prend on à tâche, en France, de dégrader l
lettres, et depuis quand fait-on à l'Opéra ce qu'on f
au Vaudeville, c'est-à-dire des impromptus ? S'il falla
deux ou trois mois pour composer ces chants, il falla
les employer. La littérature étant dans votre départ
ment, je pense qu'il faudrait vous en occuper, c
en vérité, ce qui a été chanté à l'Opéra est par tr
déshonorant (2).

Tant de soins devaient rester vains. Seul
théâtre répondait à de si hautes et si belles esp

(1) *Correspondance de Napoléon Ier*, t. IX, p. 689.
(2) *Ibid.*

rances, et faute de trouver un Corneille, dont faire un roi, Napoléon trouva un Talma, dont il fit son ami, et George dont il fit sa maîtresse.

II

première nuit (1)

C'est à George qu'il appartient de conter cette liaison. Elle l'a fait avec un luxe de détails et une précision dont on saisit toute l'importance, quand on sait que, aux jours de déchéance, cette liaison lui semblait le plus beau fleuron de sa couronne. Nous n'interviendrons pas dans son récit. Aussi bien importe-t-il d'en conserver toute la saveur et tout le pittoresque. A ceux qui le lui pourraient reprocher elle peut répondre que, fixant une page d'histoire, elle ne s'est guère préoccupée de la littérature.

*
* *

Je venais de jouer *Iphigénie en Aulide* (Clytemnestre). Le Consul assistait à la représentation. En rentrant chez moi, je trouvai le premier valet de chambre du Consul,

(1) M. Frédéric Masson, *vol. cit.*, p. 134, place cette première visite à la date de nivôse an X, et non an XI, comme le fait écrire une coquille typographique, à M. Lyonnet, *vol. cit.*, p. 9.

Constant, qui venait me prier, de la part du Consul, de permettre que l'on vînt me prendre le lendemain, à huit heures du soir, pour me rendre à Saint-Cloud ; que le Consul voulait me complimenter lui-même sur mes succès (1). — Je fus saisie d'une manière affreuse, moi qui, quelques jours avant, manifestais au Prince (2) le désir ambitieux de parler au Consul. On m'offre cette occasion, et je me trouve pétrifiée. Étais-je contente ? En vérité, non, et dans ce moment j'étais fort désireuse de grandeurs ! Que vais-je faire ? que répondre à ce Constant qui était là avec sa figure réjouie et qui paraissait fort étonné de l'immobilité de la mienne ? Moi qui ne pensais jamais au prince Sapieha, j'y pense alors ; lui, si excellent, si grand seigneur, qui m'offre tout ce que je peux désirer, qui est très amusant, qui a d'excellentes manières, qui ne demande qu'à baiser le bout de mes doigts, qui me laisse parfaitement libre, et dans ma tranquille innocence, chose bien convenue entre nous et bien respectée ! Que pouvais-je désirer, mon Dieu ? rien. Eh bien, si, j'avais besoin d'être ingrate, et allais l'être en effet. Je l'avoue, la curiosité l'emporta, l'amour-propre, peut-être, que sais-je, moi ?

Je réponds à Constant :

— Dites au Premier Consul, Monsieur, que j'aurai l'honneur de me rendre demain à Saint-Cloud. Vous

(1) Alexandre Dumas, racontant l'aventure à sa manière, la place après une représentation d'*Andromaque* : « Un soir, ou plutôt une nuit, après une représentation d'*Andromaque*, la femme de chambre d'Hermione entra toute effarée dans la loge de sa maîtresse en disant que le valet de chambre du Premier Consul était là. » On voit que George, au contraire, dit expressément que la visite de Constant eut lieu chez elle, après une représentation d'*Iphigénie en Aulide*. C'est donc bien George qu'il importe de croire.

(2) Le prince Sapieha.

pourrez venir me prendre à huit heures, mais pas chez moi, au théâtre.

Au théâtre! pourquoi? Je n'en sais rien. Pour me compromettre tout de suite, sans doute. Sotte vanité qui venait honteusement s'emparer d'une pauvre jeune fille!

J'étais triste après avoir congédié Constant. Je passai une nuit toute d'agitation, j'étais mécontente de moi. Mais que vais-je lui dire, moi, au Consul? Que me veut-il? D'ailleurs, il pouvait bien venir chez moi. Décidément cette entrevue me trouble et je suis bien tentée de ne pas y aller à son Saint-Cloud? Malgré toutes ces réflexions, je calculais comment il faudrait m'habiller. En blanc ou en rose? Une belle toilette ou un joli négligé! Bah! je verrai cela demain. Je vais dormir, à la fin; mon Dieu, pourquoi le Consul a-t-il la fantaisie de me voir? Il est maître, on ne peut le refuser. C'est juste, ce n'est pas ma faute, je ne pouvais pas refuser. Ainsi, dormons.

A huit heures je sonnai ma femme de chambre.

— Eh bien! Clémentine, je n'ai pas fermé l'œil, j'avais envie de vous sonner pour causer. Voyons, parlez, que vais-je mettre pour aller là?

— Ah! mademoiselle, que vous êtes de mauvaise humeur! Il y en a tant d'autres qui voudraient être à votre place!

— Tu crois cela, toi? C'est joli!

— Oui, oui, mademoiselle, si la Volnais, la Bourgoin, voire, même Mlle Mars, pouvaient être appelées à votre place, elles seraient ravies. Songez donc ce que c'est que le Premier Consul! Si vous ne le comprenez pas, c'est que vous êtes tout à fait une enfant.

Cette Clémentine était une servante maîtresse, très fine et très rusée. Elle piquait mon amour-propre par vanité, elle allait au but. Pauvre humanité!

La journée me parut d'une longueur démesurée; je ne

pouvais rester en place ; j'allais au Bois de Boulogne, je revenais chez mon parfumeur, chez ma marchande de modes ; au théâtre, je rencontrai mon bon Talma.

— Qu'as-tu donc? Tu as l'air d'une folle. Je te dis bonjour, tu ne me réponds pas, tu me pousses pour passer. Es-tu malade? ou en veux-tu au régisseur ?

— C'est vous, Talma, qui êtes fou de me dire ce que vous dites, je n'ai rien.

Fleury (1), me prit par les mains, le vilain moqueur.

— Voyons, regardez-moi, vous êtes rouge comme une cerise aujourd'hui, vous ordinairement pâle comme le lys de la vallée. Êtes-vous en colère ? Voyez donc, Contat; ne lui trouvez-vous pas l'air étrange, un air de conquête? Hé ! hé ! il y a quelque chose !

Ah ! mon Dieu, saurait-on déjà ? Qu'est-ce qu'ils me veulent donc, tous ces gens-là ?

— J'ai mal à la tête, est-ce que je ne puis avoir mal à la tête ? Vous avez bien la goutte, vous, monsieur Fleury, qui vous moquez de moi; eh bien, est-ce que vous êtes de bonne humeur, quand vous avez la goutte ?

— Oh ! qu'elle est méchante ! Ne lui parlons plus; elle est en train de nous maltraiter tous, même son bien-aimé Talma. Embrassons-la pour la punir et sauvons-nous.

Charmant et aimable Fleury ! Il était toujours marquis, même dans ses pantoufles et dans sa robe de chambre.

(1) Abraham-Joseph Bénard, dit Fleury, né à Chartres le 27 octobre 1750, débuta à la Comédie-Française le 7 mars 1774, et fut reçu sociétaire le 12 mai 1778. Il partagea la captivité de ses camarades emprisonnés après les incidents de *Paméla*, rentra avec eux à la Comédie-Française et ne prit sa retraite que le 1er avril 1818. Décédé dans le Loiret, à Valençay, le 3 mars 1822, il fut inhumé à Orléans. Ses Mémoires ont été rédigés par l'acteur Lafitte.

Je rentrai vite chez moi ; il me semblait que j'avais un écriteau sur le dos où l'on avait écrit mon rendez-vous. Enfin six heures.

— Allons, Clémentine ; habillez-moi : un négligé blanc en mousseline, rien sur la tête, un voile de dentelle, un cachemire, voilà tout.

Je vais aller au théâtre pour passer les deux heures mortelles.

— Venez avec moi ; vous m'avertirez quand Constant sera là.

Je m'installe dans une loge pour être bien là seule.

Volnais vient m'y trouver. Que le bon Dieu la bénisse

Quel ennui ! On jouait *Misanthropie et Repentir* (1), je ne l'oublierai jamais.

— Verrez-vous tout le spectacle, George ?
— Non, et vous ?
— Non plus, j'ai affaire à neuf heures.

(1) Drame adapté par Mme Molé de l'allemand. Il fut représenté pour la première fois par les comédiens français le 28 décembre 1798. Le succès en fut prodigieux, et inspira plusieurs parodies parmi lesquelles on peut citer : *Cadet-Roussel mysanthrope et Manon repentante*, par AUDE ; *la Veille des noces ou l'Après-souper de Misanthropie et Repentir*, par DORVO ; *A tout péché miséricorde*, par DEMANTORS et CHAZET, etc.

— Bon, elle aussi.

— Où allez-vous donc dans une toilette si riche ? Y a-t-il un bal quelque part ?

— Non, je vais en soirée. Vous avez une parure bien éclatante. (J'avoue que je préférais la mienne ; elle était plus simple.) Pauvre Volnais ! Elle allait chez son brave gouverneur, le général Junot. Cette parure faisait présager un mauvais goût de l'adorateur. Cette liaison a duré assez de temps ; elle lui a flanqué sur le dos des enfants qu'il n'a jamais faits, mais que Michelot (1) a pris soin de fabriquer (2).

Clémentine vint :

— On vous attend.

— Ah ! Clémentine, que je voudrais revenir chez moi !

Je trouvai Constant au bas de l'escalier de l'entrée des artistes. Nous allâmes prendre la voiture conduite par le fameux César, qui heureusement aimait à se rafraîchir ce qui, le jour de la machine infernale rue Nicaise, sauva l'Empereur et l'Impératrice qui se rendaient à l'Opéra, car notre César, étant un peu trop désaltéré, mena ses chevaux avec une telle rapidité que le coup affreux fut manqué (3).

(1) Pierre-Marie-Nicolas, dit Théodore Michelot, sociétaire de la Comédie-Française le 1ᵉʳ octobre 1811 ; il avait débuté, suivant l'usage, à Versailles, le 10 mars 1805. Il ne quitta la Comédie-Française que le 1ᵉʳ avril 1831 et mourut à Passy le 18 décembre 1856. Sa tombe est au cimetière Montmartre.

(2) « Ceci pour toi, mon cher Valmore. » Note du manuscrit de Mlle George.

(3) Dans les *Mémoires de Constant, premier valet de chambre de l'Empereur, sur la vie privée de Napoléon Iᵉʳ ; sa famille et sa cour*, la légende de l'ivresse du cocher César, qui s'appelait d'ailleurs, Germain, est nettement démentie. Le rédacteur de ces Mémoires dit : « Le cocher qui conduisit si heureusement le Premier Consul s'appelait Germain. Il

LA FEMME QUI COUCHA AVEC L'EMPEREUR 193

Nous voilà partis. Ce qui se passa en moi pendant la route, il m'est impossible de le décrire. Mon cœur battait à me briser la poitrine. Je ne causais pas, allez. De temps à autre, je disais à Constant :

— Je meurs de peur, vous feriez bien de me reconduire chez moi et de dire au Premier Consul que je me suis trouvée indisposée. Faites cela et je vous promets de revenir une autre fois.

— Ah ! oui, je serais bien reçu !

— Mais quand je vous dis, monsieur, que j'ai une peur tellement forte que je ne pourrai dire un mot ; que je serai glacée, et que votre Premier Consul me jugera pour la plus grande bête qu'on ait jamais vue. Savez-vous que j'en serai fort humiliée ?

Ce Constant riait de tout son cœur, ce qui me parut assez impertinent.

— Rassurez-vous, vous verrez combien le Consul est bon ; vous serez bien vite remise de votre frayeur. Soyez donc tranquille, il vous attend avec une vive impatience, etc. Ah ! nous voilà arrivés ! Allons, mademoiselle, rassurez-vous.

Nous traversons l'orangerie, puis nous arrivons devant la fenêtre de la chambre à coucher donnant sur la terrasse, où Roustan nous attendait. Il soulève le rideau,

l'avait suivi en Égypte, et, dans une échauffourée, il avait tué de sa main un Arabe sous les yeux du général en chef qui, émerveillé de son courage, s'était écrié : « Diable ! voilà un brave ! C'est un César ! » — Le nom lui en était resté. On a prétendu que ce brave homme était ivre lors de l'explosion. C'est une erreur que son adresse même dément d'une manière positive. » On sait que Joséphine n'était point dans la voiture du Premier Consul. Ce soir du 3 nivôse an IX (21 septembre 1800) l'Opéra donnait, par ordre, *la Création*, d'Haydn.

13

ferme la fenêtre sur moi, passe dans une autre pièce. Constant me dit :

— Je vais prévenir le Premier Consul.

Me voilà seule dans cette grande chambre : un immense lit au fond et en face les croisées, de grands rideaux de soie verte, un grand divan agrandi; estrade en face de la cheminée. De grands candélabres, chargés de bougies allumées, un grand lustre. Eh! mon Dieu! c'est éclairé comme un jour de bal! est-ce effrayant? rien ne peut échapper aux regards, une tache de rousseur serait vue. Tout est grand ici, pas le moindre petit coin mystérieux où l'on puisse se dérober, tout est à découvert, c'est trop beau pour moi! Mettons-nous dans cette bergère. Là, entre le lit et la cheminée, je serai un peu cachée, on ne m'apercevra pas de suite. Ah! cela me rassure : puis, mon voile baissé, je serai plus hardie.

J'entends un petit mouvement. Ah! comme le cœur me bat!

C'est lui. Le Consul entre par la porte qui était de l'autre côté de la cheminée, porte donnant dans la bibliothèque (1).

Le Consul était en bas de soie, culotte satinée blanc (2),

(1) « Tous ces détails vous paraîtront bien futiles, ma chère Marceline; je pense pourtant qu'il faut les donner. » Note du manuscrit de Mlle George.

(2) Sur un mémoire pour le troisième trimestre de 1808, de Chevalier, tailleur particulier de l'Empereur, on trouve le prix de ces culottes de Bonaparte : « Deux culottes de pou-de-soie blanc, doublées en toile royale, 108 francs. » Document publié par ALPH. MAZE-SENSIER, les Fournisseurs de Napoléon Ier et des deux Impératrices, d'après des documents inédits tirés des Archives nationales, des Archives du ministère des affaires étrangères et des Archives des manufactures de Sèvres et des Gobelins. Paris, 1893, p. 25.

uniforme vert, parements et collets rouges, son chapeau (1) sous le bras. Je me levai. Il vint à moi, me regarda avec ce sourire enchanteur, qui n'appartenait qu'à lui, me prit par la main et me fit asseoir sur cet énorme divan, leva mon voile, qu'il jeta par terre sans plus de façon. Mon beau voile, c'est aimable s'il marche dessus ! Il va me le déchirer, c'est fort désagréable.

— Comme votre main tremble ! Vous avez donc peur de moi, je vous parais effrayant ; moi, je vous ai trouvé bien belle, hier, madame, et j'ai voulu vous complimenter. Je suis plus aimable et plus poli que vous, comme vous voyez.

— Comment cela, monsieur ?

— Comment ? je vous ai fait remettre 3.000 francs après vous avoir entendue dans *Émilie*, pour vous témoigner le plaisir que vous m'aviez fait. J'espérais que vous me demanderiez la permission de vous présenter pour me remercier. Mais la belle et fière Émilie n'est point venue.

Je balbutiais, je ne savais que dire.

— Mais je ne savais pas, je n'osais prendre cette liberté.

— Mauvaise excuse ; vous aviez donc peur de moi ?

— Oui.

(1) Poupard et Cie.

Palais du Tribunal, galerie côté de la rue de la Loi, 32.

Fourni pour le service personnel de Sa Majesté l'Empereur et Roi :

 Deux chapeaux castor à 60 francs . . 120 francs.
 Le repassage d'un chapeau et fourni
 une coëffe piquée en soie. 6 francs.
 Le repassage 6 francs.
 Paris, 19 août 1808.

— Et maintenant ?
— Encore plus.

Le Consul se mit à rire de tout son cœur.

— Dites-moi votre nom ?
— Joséphine-Marguerite.
— Joséphine me plaît : j'aime ce nom, mais je voudrais vous appeler Georgina, hein ! Voulez-vous ? Je le veux.

(Le nom m'est resté dans la famille de l'Empereur)

— Vous ne parlez pas, ma chère Georgina ?
— Parce que toutes ces lumières me fatiguent, faites-les éteindre, je vous prie, il me semble qu'alors je serai plus à l'aise pour vous entendre et vous répondre.
— Ordonnez, chère Georgina.

Il sonne Roustan :

— Éteins le lustre. Est-ce assez ?
— Non, encore la moitié de ces énormes candélabres.
— Fort bien, éteins. A présent y voit-on trop ?
— Pas trop, mais assez (1).

Le Consul, fatigué quelquefois de ses glorieuses et graves préoccupations, semblait goûter quelque plaisir à se trouver avec une jeune fille qui lui parlait tout simplement. C'était, je le pense, nouveau pour lui.

— Voyons, Georgina, racontez-moi tout ce que vous avez fait ; soyez bonne et franche, dites-moi tout.

Il était si bon, si simple, que ma crainte disparaissait.

— Je vais vous ennuyer, puis comment dire tout cela ? Je n'ai pas d'esprit ; je vais très mal raconter.

(1) « Chère Mme Valmore, tous ces détails vous semblent bien enfantins, mais ils sont vrais, très mal racontés par moi ; mais par vous, ils seront charmants. Il faut tant de goût, tant de délicatesse ; vous possédez tout cela, vous ! » Note du manuscrit de Mlle George.

— Dites toujours.

Je fis le récit de ma très petite existence, comment je vins à Paris, toutes mes misères.

— Chère petite, vous n'étiez pas riche, mais à présent comment êtes-vous ? Qui vous a donné ce beau cachemire, le voile, etc. ?

Il savait tout. Je lui racontai toute la vérité sur le prince Sapieha.

— C'est bien ; vous ne mentez pas ; vous viendrez me voir, vous serez discrète, promettez-le-moi (1).

Il était bien tendre, bien délicat, il ne blessait pas ma pudeur par trop d'empressement, il était heureux de trouver une résistance timide (2). Mon Dieu ! je ne dis pas qu'il était amoureux, mais bien certainement je lui plaisais. Je ne pouvais en douter. Aurait-il accepté tous mes caprices d'enfant ? Aurait-il passé une nuit à vouloir me convaincre ? Il était très agité pourtant, très désireux de me plaire, il céda à ma prière qui lui demandait toujours grâce.

— Pas aujourd'hui. Attendez, je reviendrai, je vous le promets.

Il cédait, cet homme devant lequel tout pliait. Est-ce peut-être ce qui le charmait ? Nous allâmes ainsi jusqu'à cinq heures du matin (3). Depuis huit heures c'était assez.

(1) « ... George, au contraire, il y tient, il y insiste, seulement : « Je m'en suis repenti, dit-il, quand j'ai su qu'elle parlait. » Repentir, comme chef d'État, car comme homme, l'image qu'il a gardée d'elle l'impressionne encore. » FRÉDÉRIC MASSON, *vol. cit.*, pp. 133, 134.

(2) Cependant, au dire de M. FRÉDÉRIC MASSON, *vol. cit.*, p. 134, le Premier Consul, dès cette première visite, l'aurait cinglée de cette phrase : « Tu as gardé tes bas, tu as de vilains pieds. »

(3) « Hermione entrait à Saint-Cloud à minuit et demi ; elle

— Je voudrais m'en aller.

— Vous devez être fatiguée, chère Georgina. A demain ; vous viendrez.

— Oui, avec bonheur, vous êtes trop bon, trop gracieux pour que l'on ne vous aime pas... et je vous aime de tout mon cœur.

Il me mit mon châle, mon voile. J'étais loin de m'attendre à ce qu'il allait arriver à ces pauvres effets. En me disant adieu, il vint m'embrasser au front. Je fus bien sotte, je me mis à rire et lui dit :

— Oh ! c'est bien, vous venez d'embrasser le voile du prince Sapieha.

Il prit le voile, le déchira en mille petits morceaux ; le cachemire, fut jeté sous ses pieds (1), puis j'avais au col une petite chaîne, qui portait un médaillon des plus modestes, de la cornaline, au petit doigt une petite bague plus modeste encore, en cristal, où Mme de Ponty avait mis des cheveux blancs de Mlle de Raucourt (2). La petite bague fut arrachée de mon doigt, le Consul la brisa sous son pied. Ah ! il n'était plus doux alors. Je fus interdite et me disais :

— Quand tu me reverras, il fera beau !

Je tremblais. Il revint tout gentiment près de moi.

— Chère Georgina, vous ne devez rien avoir que de moi. Vous ne me bouderez pas, ce serait mal, et j'aurais mauvaise opinion de vos sentiments, s'il en était autrement.

en sortait à six heures du matin. » ALEXANDRE DUMAS, le *Constitutionnel*, 16 décembre 1847.

(1) « Elle en sortait victorieuse comme Cléopâtre ; comme Cléopâtre, elle avait tenu le maître du monde à ses genoux. Seulement le maître du monde, jaloux comme un simple mortel, avait mis en lambeaux le cachemire du prince Zappia. » AL. DUMAS, *art. cit.*

(2) Raucourt avait à cette époque (1803) quarante-sept ans.

On ne pouvait pas en vouloir longtemps à cet homme : il y avait tant de douceur dans sa voix, tant de grâce, qu'on était forcée de dire :

— Au fait, il a bien fait (1).

— Vous avez bien raison. Non, je ne suis pas fâchée, mais je vais avoir froid, moi.

Il sonna Constant.

— Apporte un cachemire blanc et un grand voile d'Angleterre.

Il me conduisit jusqu'à l'orangerie.

— A demain, Georgina, à demain.

Voici littéralement ma première entrevue avec cet homme immense.

Constant ne me dit rien, il faisait bien. Je n'étais pas disposée à faire conversation avec lui. Il tombait de sommeil et ne fit qu'un somme durant la route. Je ne dormais pas, moi. Je trouvais le Consul très séduisant, mais assez violent. C'est une existence toute d'esclavage que je vais me donner : pas la moindre liberté à espérer et j'aime beaucoup mon indépendance ! Retournerai-je demain, comme je l'ai promis ? Je suis dans une incertitude. Il me plaît, je le trouve si bon, si doux avec moi. Puis, sais-je bien si ce n'est pas un caprice ? Il serait fort triste et fort humiliant d'être quittée. La nuit porte conseil, attendons. En arrivant chez moi, Constant me dit :

— A ce soir, huit heures, madame, je viendrai vous prendre.

— Je ne suis pas décidée ; venez à trois heures, je verrai. Dites au Consul que je me trouve un peu fatiguée, que je ferai mon possible pour ne pas manquer à la promesse que je lui ai faite. »

(1) « Sur ma tête, tout cela est vrai. » Note du manuscrit de Mlle George.

Et ainsi se termina, suivant Mlle George, sa première nuit à Saint-Cloud (1).

III

DEUXIÈME NUIT

Le lendemain :

« Talma vint me voir. Je disais tout à mon bon Talma.

— Comment, tu hésites ? mais tu es donc folle ? Vois quelle position pour toi ! Tu ne connais pas, enfant que tu es, le Premier Consul. Honnête homme d'abord ; j'ignore quelle sera la durée de son goût pour toi. Mais je suis certain qu'il sera toujours excellent. On n'abandonne pas une jeune fille qui, malgré toutes les séductions qui l'entourent, n'a pas faibli — tu me l'as dit et je le crois.

— Vous avez raison de me croire, bon Talma, pourquoi vous mentirais-je (2) ? Mais voyez-vous, Talma, c'est

(1) « Le lendemain, tout Paris connut le voyage de la tragédienne. » E. DE MIRECOURT, *vol. cit.*, p. 40.

(2) « Chère bonne, vous voyez combien il est délicat de dire : pas encore failli. Enfin il faut bien que l'on sache que c'était mon premier pas, cause de la continuité de cette illustre liaison. Je suis bête aujourd'hui à manger du foin. Tout cela me paraît d'un plat désespérant. Heureusement que l'esprit, la poésie et le cœur sont chez vous pour faire de ces riens des choses charmantes. Mais je n'ai pas le sol, et l'imagination travaille pour savoir où en trouver. Voilà mon sort. » Note du manuscrit de Mlle George. — Ces der-

justement parce que c'est mon premier pas, que je suis très effrayée. De là, voyez-vous, dépend ma destinée. Je raisonne, allez ; je ne suis pas si enfant que vous le croyez. Le Consul est bon, oui, je vous l'accorde, j'en suis certaine. Mais c'est le Premier Consul, et moi une cabotine ! Lui ne pense qu'à la gloire ; croyez-vous, que la gloire aille avec l'amour ? Non, moi je veux que l'on soit amoureux de moi. Je serai bien heureuse, n'est-ce pas, si j'aime enfin le Consul, de n'être près de lui que par ses ordres, quand cela lui plaira ! Voyons, Talma, c'est l'esclavage, ai-je raison ?

— Et bien, alors, marie-toi.

— Joli conseil que vous me donnez là ! je crains l'esclavage et vous voulez que je me marie (1) ?

niers mots indiquent clairement que c'est le dénûment qui poussait la tragédienne vieillie à tirer parti de ses souvenirs.

(1) George dit que l'Empereur lui-même, plus tard, lui conseilla, lui ordonna presque le mariage. Le passage vaut d'être cité :

« — Georgina, vous ne me plaisez pas ce soir... Je crois que je ferai bien de vous marier.

(Je ne me rappelle pas si je vous ai parlé de cette proposition qui m'a été faite ; je la répète peut-être encore. Qu'importe !)

— Me marier ! moi ? Et à qui donc, mon Dieu ?

— Soyez tranquille, je vous donnerai à un général. Vous quitterez le théâtre, bien entendu, et vous vivrez honorablement.

— Cette proposition que vous me faites est sérieuse ?

— Très sérieuse.

Je fus blessée jusqu'au fond du cœur... Ma résolution fut bien vite arrêtée.

— Je vous demande mille fois pardon de vous désobéir, mais je ne veux pas me marier ; je ne puis plus me marier. Quand vous avez eu le caprice de m'appeler près de vous...

— Tiens, veux-tu que je te dise? Tu iras ce soir à Saint-Cloud, c'est ta destinée, suis-la donc ; si tu n'y vas pas, tu feras quelques sottises qui te seront bien plus funestes.

— Tenez, c'est vrai. J'irai, car je sens que je l'aime. Dînez avec moi, Talma, si vous n'avez rien de mieux à faire ; nous parlerons de lui, vous qui l'avez beaucoup connu ; car vous le voyez souvent chez sa femme, cette gracieuse et charmante Joséphine.

— Oui, je l'ai beaucoup vu. Je te conterai cela une autre fois. Je ne puis dîner avec toi, ma chère amie, à mon grand regret, mais ma femme m'attend.

— Mariez-vous donc ; c'est plus honnête, c'est vrai mais quelquefois bien gênant ! On se marie par amour, je le pense du moins ; quand on n'est plus amoureux, il faut se souvenir qu'on l'a été. Vous vous en souvenez, Talma. C'est encore quelque chose ; on doit des égards à sa femme, cela n'est pas chaud, mais cela est honnête.

— Où donc as-tu appris tout cela ?

— En voyant des gens mariés ! Allons, cher Talma, partez, il est tard. Mes compliments à Madame. A demain. Nous jouons *Cinna*, la représentation tient-elle toujours ?

— Jusqu'à présent.

— Tant pis, mais il faut faire son devoir.

A huit heures, Constant entrait dans la cour ; il était

— Le caprice ? dit-il.

— Eh ! mon Dieu, oui ! le caprice !... j'étais artiste, je resterai artiste ! Moi, prendre un mari de convention ? Ah ! s'il s'en trouve un assez complaisant pour jouer ce rôle, convenez qu'on ne peut aimer ni estimer un pareil homme !

— Tu as raison, Georgina ; tu es une brave fille.

Je parlai ainsi à l'Empereur, sans gêne, sans fatuité, vingt fois. » Manuscrit de Mlle George.

venu à trois heures prendre les ordres. Me voilà encore en tête à tête avec ce bon et joyeux serviteur. La conversation pendant la route fut très laconique, mon côté du moins. Constant avait beau me dire :

— Le Consul est enchanté de vous, il vous trouve charmante, il vous attend avec encore plus d'impatience...

Je restais fort silencieuse en me disant :

— Le Consul cause donc avec son valet de chambre. Au fait, pourquoi pas ? Je cause bien avec Clémentine ; la familiarité du Consul avec son valet de chambre est une distraction, voilà tout ! Puis il lui est dévoué.

Hélas il ne l'a pas été le misérable (1) !

Le Consul m'attendait :

— Bonjour, Georgina, sommes-nous de bonne humeur ?

— Oui, toujours pour vous.

C'était vrai : il était vraiment séduisant, son sourire céleste, ses manières si douces ; il vous attirait, vous fascinait.

— Eh bien, Georgina, vous m'avez dit la vérité : cette petite bague que j'ai brisée sous mon talon venait bien de Mlle Raucourt, les autres objets de votre beau prince Sapieha ; vous lui avez déjà fait dire sans doute de cesser ses visites et ses prodigalités ?

— Non, je vous avouerai franchement que je n'y ai pas songé.

(1) Louis-Constant Wairy, valet de chambre de l'Empereur, l'abandonna, en 1814, à Fontainebleau, après avoir reçu une gratification de 50.000 francs. Le 29 septembre 1832, il demandait un emploi de concierge à Saint-Cloud à Louis-Philippe, ajoutant : « Vous n'aurez pas, sire, de serviteur plus dévoué. » (*Collection de feu M. Paul Dablin.*) C'est lui, on le sait, que l'Empereur appelait familièrement : *Monsieur le drôle* !

— C'est bien, ne vous en préoccupez pas. Il le comprendra, vous ne le verrez plus.

Je me dis en moi-même :

— Pauvre Prince, te voilà bien récompensé.

Il n'avait pas d'amour pour moi, son cœur ne sera pas froissé, mais il aura le droit de me croire bien ingrate ; et pourtant ce n'est pas ma faute et je ne puis blâmer le Consul ; il a raison. Tout homme délicat agirait ainsi. Hélas ! sera-ce mon bonheur ? Espérons, suivons aveuglément cette route quelle qu'elle puisse être ! Le Consul fut plus tendre que la veille, plus pressant ; mon trouble était palpitant, je n'ose dire ma pudeur, puisque j'étais venue de ma propre volonté ; il m'accablait de tendresses, mais avec une telle délicatesse, avec un empressement rempli de trouble, craignant toujours les émotions pudiques d'une jeune fille qu'il ne voulait pas contraindre, mais qu'il voulait amener à lui par un sentiment tendre et doux, sans violence. Mon cœur éprouvait un sentiment inconnu, il battait avec force, j'étais entraîné malgré moi. Je l'aimais, cet homme si grand, qui m'entourait de tant de ménagements, qui ne brusquait pas ses désirs qui attendait la volonté d'une enfant, qui se pliait à ses caprices.

— Voyons, Georgina, laisse-toi aimer tout entière ! Je veux que tu aies une entière confiance. C'est vrai, tu me connais à peine ; il ne faut qu'une minute pour aimer, on sent tout de suite le mouvement électrique qui vous frappe en même temps. Dis-moi, m'aimes-tu un peu ?

— Certainement je vous aime, non seulement un peu, j'ai peur de vous aimer beaucoup et d'être alors fort malheureuse. Vous avez trop de grandes choses en vous, pour que votre cœur ressente une tendresse bien vive pour ce qui n'est pas la gloire. Les pauvres femmes sont prises et bien vite oubliées ; pour vous, c'est un joujou

qui vous amuse un peu plus, un peu moins, et quoique vous soyez le Premier Consul, je ne veux pas être votre joujou.

— Mais si vous êtes mon joujou préféré, vous ne vous en plaindrez pas, j'espère. Pas de méfiance, Georgina, vous me fâcheriez.

— Eh bien, je reviendrai demain.

— Vous voyez comme je suis faible de consentir à vous laisser partir sans m'avoir donné une preuve d'abandon, qui ne nous laisse plus étrangers l'un à l'autre. Partez donc, Georgina ; à demain.

— Ah ! j'oubliais, je joue *Cinna*.

— Tant mieux, j'assisterai à la représentation. Soyez bien belle ; après *Cinna* la voiture vous attendra.

— Mais je serai fatiguée.

— Allons, Georgina, cette fois, je veux vous voir après *Cinna*, et vous céderez à mon désir où je ne vous verrai jamais.

— Je viendrai.

J'avais de grosses larmes dans les yeux.

— Tu pleures, tu vois bien que tu m'aimes un peu, folle.

Il essuya mes grosses larmes, m'embrassa et me dit :

— A demain, ma chère Georgina.

Et ainsi se termina, suivant Mlle George, sa deuxième nuit à Saint-Cloud.

IV

TROISIÈME NUIT

Le lendemain :

On joua effectivement *Cinna*, rien n'avait été changé. A sept heures un quart, j'entrais en scène et le Consul n'était pas arrivé. C'est pour me punir qu'il n'est pas là. Eh bien, s'il ne vient pas, je n'irai pas demain à son Saint-Cloud ; je ne suis pas une esclave, je m'appartiens bien, je suis à moi, à moi seule, Dieu merci ! Ah ! que j'ai bien fait de résister ! C'était un caprice, rien de plus.

Mon cher Consul, vous voyez que j'ai ma volonté aussi et que, quoique très petite fille, je sais ne pas courber la tête devant la puissance. Tant mieux, je suis libre et je respire plus librement.

Et je sentais que j'étouffais en débitant mon monologue. Débiter, c'est le mot, j'étais détestable, absurde, et la fière Émilie était fort humiliée. Il est inouï, tout ce qui peut se passer dans la tête d'une artiste, tout en jouant, tout en étant le personnage, en apparence du moins. Car d'autres pensées viennent vous assaillir, font de vous une machine ; on fait sa charge et l'on trompe parfois le public.

A la fin de mon monologue, j'entends une rumeur dans la salle et des applaudissements frénétiques : c'était le Consul. Ah ! combien je respirais avec bonheur ! On cria : « Recommencez ! », ce qui arrivait toujours quand le Premier Consul était en retard. Je recommençai, cette fois le cœur rempli de joie et d'ivresse, mais tout entière à mon personnage. Le bon public devait dire :

— A la bonne heure, il paraît que la présence de notre

grand homme l'inspire plus que cette salle comble.

Le Consul aimait beaucoup la tragédie de *Cinna*.

La représentation de cet ouvrage était magnifiquement jouée par Talma et Monvel ! Monvel, si simple dans Auguste, si noble ! On parle de diction. Ah ! c'est lui qui connaissait le secret d'émotionner sa diction ! Comme il parlait Corneille, cet homme ! Sans organe, presque sans voix, on l'entendait de partout. Aussi quel silence admiratif quand il était en scène !

Qu'il était tragique, simple et, dans son monologue du IV° acte, quand Evandre venait de lui découvrir la trahison de Cinna, et que, dans le monologue, il récapitulait toutes les actions et qu'il finissait par dire :

> Rentre en toi-même, Octave,
> Et souffre des ingrats après l'avoir été.

Après l'avoir été était dit dans un sentiment indéfinissable. Il y avait dans ces deux mots tous ses remords : c'était d'un effet tragique. Et encore dans ce même monologue, quand il se relève et qu'enfin il veut se venger de cet ingrat, il avait un retour sur lui-même, en disant :

Mais quoi ! toujours du sang et toujours des supplices !

Du sang était dit avec un'étouffement et une expression de dégoût sur les lèvres ; il se laissait tomber dans un fauteuil et il disait d'une manière si fatiguée, si épuisée :

> Ma cruauté se lasse (1).

(1) « Chère Valmore, je n'ai pas *Cinna* sous main; vous l'aurez dans votre mémoire d'artiste et vous arrangerez cela en homme (*sic*) de goût qui se connait en belles choses. Je crois qu'il est heureux d'intercaler ces détails artistiques entre ma troisième visite à Saint-cloud. » Note du manuscrit de Mlle George.

Et la scène qui ouvre le V⁰ acte entre Auguste et Cinna. Il entrait le premier, très agité, Cinna le suivait. Les fauteuils étaient posés à l'avance: Monvel prenait son fauteuil d'une main tremblante :

> Prends un siège, Cinna...

et sur l'hésitation de Cinna, il recommençait :

> Prends...

Quel effet prodigieux ! Ah ! j'étais là, palpitante, tout oreilles comme tout le public du reste. Et les vers qui suivaient le fameux : Prends :

> Sur toute chose
> Observe exactement la loi que je t'impose.

Dès le commencement de cette scène, son débit était bref, serré et pourtant impétueux. Quand il rappelait à Cinna les faveurs dont il l'avait comblé et lui disait :

> Tu t'en souviens, Cinna, et veux m'assassiner.

Cinna, qui veut alors se relever, était retenu par Monvel :

> Tu tiens mal ta promesse.
> Sieds-toi...

Rendre l'effet est impossible. Et quand il lui citait tous les conjurés, qu'il les comptait sur ses doigts, ces doigts magiques dont la flamme sortait de chaque phalange. Compter sur ses doigts, sans exciter le rire, faire frémir tout le monde au contraire, c'est pousser l'art au delà de toute imagination ; et après avoir démontré à Cinna toutes ses bassesses, toutes ses ingratitudes, quand il finissait cet éloquent dialogue en lui disant :

> Parle, parle, il est temps.

FRONTISPICE DE LA PREMIÈRE ÉDITION DE LA "MARÉCHALE D'ANCRE".

Je ne pense pas qu'il soit possible à aucun comédien d'atteindre une perfection semblable, aussi vraie, aussi intelligente et tout cela sans un cri, sans une exagération ! Ah ! Monvel sublime, ta réputation est bien au dessous de ton immense talent. L'injustice dominera donc toujours ! Talma, dans ce personnage pusillanime, incertain, brave cependant mais faible, qui marchait sous l'influence de sa passion pour Émilie, et qui agissait contre les sentiments de son cœur ; que sa première entrée était belle, à Talma ! Tout ce beau et interminable récit était fait d'une voix basse s'animant par degrés, mais toujours à voix basse. Quelle physionomie ! Toutes ses fibres tremblaient. Ceci était d'un effet si épouvantablement vrai, que j'ai bien souvent vu des femmes se retourner de frayeur. C'est, je crois, du talent, mais ceux qui ne l'ont pas vu n'y croiront pas ; ils ont raison, ils ne l'ont pas vu et ne le verront pas. Les vieilles traditions sont aujourd'hui tournées en ridicule (à l'impossible nul n'est tenu.) Comment parler des couleurs à un aveugle ?

Ce soir là — et la présence du Consul y était pour beaucoup — l'effet de la représentation était magnifique. Je ne parle pas de moi, mon Dieu, au milieu de ces merveilleux et immenses talents, de ces géants, je me tenais de mon mieux pour ne pas faire ombre au tableau. J'eus donc la flatteuse récompense de mes efforts. Mais il m'arriva, au V⁰ acte, un applaudissement auquel j'étais loin de m'attendre, au vers :

Si j'ai séduit Cinna, j'en séduirai bien d'autres (1).

(1) « Un tonnerre d'applaudissements éclata du parterre aux combles. Toute la salle battit des mains, en se tournant vers la loge du Premier Consul, et le vainqueur des Pyramides ne parut pas insensible à cette ovation d'un nouveau genre. » E. DE MIRECOURT, *vol. cit.*, pp. 40, 41.

Applaudi, ce vers, à trois reprises ; je devins pourpre. Mon Dieu, que veut dire cela ? On présume donc quelque chose ?... On ne peut rien savoir... Le Premier Consul vient souvent et on croit peut-être... Ce serait affreux. Les secrets de la Cour seraient donc comme les secrets de la Comédie ? Que va me dire le Consul ? Il sera furieux, il m'accusera peut-être d'indiscrétion et pourtant je ne me suis confiée qu'à Talma. Il est trop prudent et trop peureux pour en avoir ouvert la bouche, même à sa femme. Talma me suivit dans ma loge, tout ébouriffé.

— Et bien, tu vois, tu as entendu ces applaudissements ?

— Oui, j'en suis confuse et inquiète ; pourvu que le Consul ne m'accuse pas d'indiscrétion ! Après tout peu m'importe, le public a peut-être voulu me faire un gracieux compliment (1). Allez vous-en, Talma, on m'attend.

Je montai en voiture et me voilà pour la troisième fois sur la route de Saint-Cloud. Le Consul m'attendait.

— La représentation a été bien belle, me dit-il. Talma a été vraiment sublime. Monvel est un acteur bien profond ; malheureusement la nature l'a desservi ; on ne peut avoir une grande réputation avec une voix aussi défectueuse, un physique si grêle. Le théâtre, c'est l'idéalité : on n'y veut pas voir des héros mal faits. Monvel

(1) On en fit plus tard une allusion à la partialité de Geoffroy pour George.

Si j'ai séduit G... j'en séduirai bien d'autres !

C'est la légende d'une estampe satirique, placée en tête de *la Conjuration de Mlle Duchesnois contre Mlle George Weymer, pour lui ravir la couronne ; avec les pièces justificatives recueillies* par M. J. BOULLAULT. Paris, Pillot et Martinet, an XI-1803, in-8, 84 pages. — Grâce à l'obligeance de M. L. Henry Lecomte nous pouvons donner ici une reproduction de cette curieuse estampe.

combat ces défectuosités par la science, mais le charme est absent. C'est un acteur à étudier. Vous avez été belle aussi, Georgina.

— J'ai fait de mon mieux pour mériter votre suffrage, qui est le plus flatteur pour moi.

— Eh mais, vous devenez flatteuse.

— Je cherche à me faire grande dame.

— Vous essayez à devenir méchante. Soyez ce que vous êtes; je vous préfère Georgina que comtesse.

Il m'accablait de bontés.

— Mettez-vous là, près de moi, vous êtes un peu fatiguée. Voyons, débarrassez-vous de ce schall, de ce chapeau, que l'on vous voie.

Il défaisait petit à petit toute ma toilette. Il se faisait femme de chambre avec tant de gaieté, tant de grâce et de décence qu'il fallait bien céder, en dépit qu'on en ait. Et comment n'être pas fascinée et entraînée vers cet homme ? Il se faisait petit et enfant pour me plaire. Ce n'était plus le Consul, c'était un homme amoureux peut-être, mais dont l'amour n'avait ni violence, ni brusquerie; il vous enlaçait avec douceur, ses paroles étaient tendres et pudiques : impossible de ne pas éprouver près de lui ce qu'il éprouvait lui-même.

Je me séparai du Consul à sept heures du matin, mais honteuse du désordre charmant que cette nuit avait causé. J'en témoignai tout mon embarras.

— Permettez-moi d'arranger cela.

— Oui, ma bonne Georgina, je vais même t'aider dans ton service.

Et il eut la bonté d'avoir l'air de ranger avec moi cette couche, témoin de tant d'oublis et de tant de tendresses (1).

(1) « Oui ! en vérité, bonne madame Valmore, il faut une plume comme la vôtre pour faire passer ces détails histo-

Le Consul me dit :

— A demain, Georgina.

Il me disait : à demain ! pour, sans doute, calmer mes inquiétudes. C'était encore une délicatesse de son cœur. Non, jamais ceux qui liront ces détails ne voudront y croire, ils sont réels. Pour bien connaître le grand homme, il fallait le voir dans l'intimité; là, dépouillé de ses immenses pensées, il se plaisait dans les petits détails de la vie simple et humaine; il se reposait de la fatigue de lui-même.

— Non, pas demain, si vous le permettez, mais après-demain.

— Oui, ma chère Georgina, comme tu le veux : à après-demain, aime-moi un peu et dis-moi que tu reviendras avec bonheur.

— Je vous aime de toute mon âme, j'ai peur de trop vous aimer ; vous n'êtes pas fait pour moi, je le sais, et je souffrirai ; cela est écrit, vous verrez.

— Va, tu prophétises mal, je serai toujours bon pour toi, mais nous n'en sommes pas là. Embrasse-moi et sois heureuse.

Et ainsi se termina, suivant Mlle George, sa troisième nuit à Saint-Cloud.

riques et très vrais pourtant. J'ai fait ce que j'ai pu, mais je suis impuissante. » Note du manuscrit de Mlle George.

V

QUATRIÈME NUIT (1)

Plus tard :

Avant de quitter Saint-Cloud j'oubliais une entrevue que je vais vous raconter telle qu'elle s'est passée. On vint me chercher, à huit heures du soir. J'arrive à Saint-Cloud et, ce soir-là, je passais dans la pièce attenant à la chambre à coucher. C'était la première fois que je voyais cette pièce qui était la bibliothèque.

Le Consul vint aussitôt.

— Je t'ai fait venir, plus tôt, Georgina. J'ai voulu te voir avant mon départ.

— Ah ! mon Dieu, vous partez ?

— Oui, à cinq heures du matin ! Pour Boulogne. Personne ne le sait encore.

Nous nous étions assis tous (2) simplement sur le tapis.

— Eh bien ! tu n'es pas triste ?

— Mais si, je suis triste !

— Non, tu n'éprouves aucune peine de me voir éloigné.

Il mit la main sur mon cœur et dit, comme s'il me l'arrachait, en me disant d'un ton moitié colère et moitié tendre :

— Il n'y a rien pour moi dans ce cœur !

Ses propres paroles !

J'étais au supplice et j'aurais tout donné au monde

(1) « Il la demanda assez fréquemment. » Frédéric Masson *vol. cit.*, p. 135.

(2) *Sic.*

pour pouvoir pleurer; mais enfin je n'en avait (1) envie.

Nous étions sur le tapis, près du feu, car il y avait feu. Mes yeux étaient fixés sur le feu et les chènets b lants. Restant là fixée comme une momie, soit l'é du feu ou des chènets ou de ma sensibilité, si vous l'ai mieux, deux grosses larmes tombèrent sur ma poitri et le Consul, avec une tendresse que je ne peux rep duire, baisa ces larmes et les but. (Hélas ! Comm dire cela ? Et pourtant c'est vrai.)

Je fus tellement touchée au cœur de cette pre d'amour que je me mis à sangloter de véritables larm Que vous dire. Il était délirant de bonheur et de j Je lui aurai (2) demandé les Tuileries dans ce mome là, qu'il me les aurait données. Il riait, il jouait avec n il me faisait courir après lui.

Pour éviter de se laisser attraper, il montait l'échelle qui sert à prendre les livres, et moi, com l'échelle était sur roulettes et très légère, je promer l'échelle dans toute la longueur du cabinet, lui rian me criant :

— Tu vas me faire mal ! Finis ou je me fâche (3) !

Ce soir-là, le Consul me fourra dans la gorge un g paquet de billets de banque.

— Eh ! mon Dieu, pourquoi me donnez-vous t cela ?

— Je ne veux pas que ma Georgina manque d'arg pendant mon absence.

(1) *Sic.*
(2) *Sic...*
(3) « Oh ! chère amie, vous pouvez tirer parti de c vous ! Ce sera si joli raconté par vous. Mon bon Valm vous saurez la date : l'Empereur partait pour visiter le ca de Boulogne. » Note du manuscrit de Mlle George.

Ses propres paroles.

Il y avait quarante mille francs.

Jamais l'Empereur ne m'a fait remettre d'argent par personne. C'était toujours lui qui me le donnait. Il fut plus tendre, ce soir-là, que je ne l'avais encore vu.

J'oubliais de vous dire que ce soir-là, il envoya M. de Talleyrand qui venait travailler avec lui. Le lendemain

Autographe du prince de Talleyrand.

je fus chez Talleyrand où j'allais souvent, l'Empereur le savait.

— Ah! venez, ma belle, que je vous gronde! Eh bien! on m'a renvoyé hier pour vous!

— Je ne sais ce que vous voulez me dire! Comment, on vous a refusé l'entrée de ma loge à Feydau où j'étais? Vous m'étonnez beaucoup.

— Vous êtes un diplomate trop jeune. Vous ne savez pas encore mentir. Cela viendra. Au fait, vous avez raison : je ne suis nullement offensé d'avoir été renvoyé. J'en aurais fait tout autant. Je me suis hâté de revenir à Paris faire ma partie; mais voilà deux fois que je suis congédié pour le même objet. Soyez fière : cela n'était jamais arrivé.

Je puis certifier que ceci est encore vrai.

Du reste, ce Tayllerand était toujours charmant. Il était si spirituel (1) !

Ici se termine le conte des quatre nuits de Saint-Cloud, suivant Mlle George.

*
* *

Rien d'invraisemblable dans le récit de ces quatre nuits, si ce n'est la résistance opposée par George, dans les deux premières, aux désirs de Bonaparte. C'est à nous qu'elle prétend faire croire cela, c'est à nous qu'elle prétend imposer cette légende, à nous qui n'ignorons que fort peu de chose de ses relations avec Lucien et qui n'avons pu regarder le prince Sapieha comme un Prince charmant éternellement soupirant. Deux nuits de résistance à l'homme qui avait réduit, en moins d'une heure, la Grassini et Pauline Fourès à sa merci ! Deux nuits de résistance à Bonaparte ! Deux nuits de résistance à Napoléon ! Ici doit s'arrêter la légende, quelque prix que George y attache. C'est, décidément, un trop beau rôle qu'elle se veut et ce n'est point à celui qu'elle im-

(1) Dans une autre partie de son manuscrit, revenant a Talleyrand, George dit encore : « M. de Taylerand, que je voyais beaucoup et qui m'aimait assez, comme aiment les grands personnages, s'amusant de tout sans s'intéresser à rien. »

pose au Premier Consul que le vainqueur de Marengo et de Mme Walewska nous a habitué. Mandée plusieurs fois à Saint-Cloud, George pense donner le change par sa résistance. Pauvre excuse ! Elle avait vu de trop près celui qu'elle appelle « l'homme immense », et elle n'avait pas vu celui que devait voir l'Histoire. C'est pourquoi son doux et mélancolique mensonge a quelque chose de triste et d'attendrissant. Cette femme, qui bat monnaie de ses souvenirs, tâche à sauver, du moins, l'honneur. Elle veut se parer, aux yeux de la postérité, de ce titre qui lui semble plus beau que celui de ses victoires tragiques : avoir eu comme premier amant le Consul. Bonaparte. Napoléon. L'Empereur. Lui.

Peut-être aurait-on pu lui laisser ce titre s'il ne fallait compter avec la vérité due à l'histoire et la précision exigée par une biographie, ne fût-elle qu'un essai et qu'une contribution.

Ses dernières années, spectre désolé, ridicule et émouvant, d'un siècle de bataille et de triomphe, héroïne demeurée debout au delà du fracas impérial et de la bataille romantique, survivante encore étonnée de huit régimes, elle paraît sa grâce défunte et ses « pâleurs sans charmes » de ce glorieux et unique souvenir. C'est, roulée dans le beau linceul qu'elle se tissa, qu'un froid matin de

nivôse elle s'endormit. Et le Destin voulut que c[e]
jour-là fut le soixante-quatrième anniversaire d[e]
son premier voyage à Saint-Cloud. C'était l[a]
palme anonyme que la main décharnée de l'Empi[re]
mort jetait sur son cercueil de pauvresse.

III

UN « LÂCHAGE » IMPÉRIAL

— Comment Napoléon vous a-t-il quittée ? demandais-je un jour à George.
— Il m'a quittée pour se faire empereur, dit-elle (1).

Il se trouve qu'une fois, au moins, Alexandre Dumas se trouve d'accord avec George. C'est le sacre qu'elle accuse de sa rupture avec l'Empereur et un des fragments qu'on a de ses Mémoires s'y arrête complaisamment. La rupture avait, cependant, été précédée de quelques menus incidents que les contemporains ont pris à tâche de nous transmettre, aidés puissamment en cela par Joséphine elle-même. « Sans Joséphine, dit M. Mas-

(1) ALEXANDRE DUMAS, *Mes Mémoires*, t. IV, chap. LXXXVII, p. 1.

son, on ignorerait la plupart de ces anecdoctes : c'est elle qui les découvre, qui les conte, qui les rabâche, au besoin les invente, car nulle n'est menteuse comme elle (1). »

La liaison du Premier Consul avec George, généralement connue du public, était cependant entourée d'une certaine discrétion due surtout à Bonaparte (2). George le venait visiter dans l'entresol qui, aux Tuileries, après avoir longtemps servi à Bourrienne, était devenu le petit appartement galant et secret du Maître. La tragédienne avait eu l'art de plaire à Bonaparte, de le distraire. Elle se faisait auprès de lui l'écho des scandaleuses anecdotes courant le foyer de la Comédie-Française, et lui qui ne fut jamais ennemi de ces brèves distractions, de ce régal épicé entre de grandes et hautes préoccupations, riait à gorge déployée. C'est Constant qui témoigne : « Sa conversation lui plaisait et l'égayait beaucoup, et je l'ai souvent entendu rire, mais rire à gorge déployée, des anecdotes dont Mlle George savait animer les entretiens qu'elle avait avec lui (3). »

(1) Frédéric Masson, vol. cit., p. 124.
(2) « Mlle George passait pour être richement protégée par le Premier Consul, il n'affichait point cette protection, mais on en parlait en haut lieu. » Th. Iung, Lucien Bonaparte et ses Mémoires, t. II, p. 366.
(3) Constant, Mémoires.

Sur l'intimité de cette liaison, George ne tarit pas en détails, et dans leur nombre on ne sait lesquels choisir, tant chacun d'eux est typique, curieux, plaisant et indicatif du caractère de l'amant. Notons cependant cette page alerte :

Pendant les quinze premiers jours, il a satisfait à ma scrupuleuse délicatesse, et j'ose dire à ma pudeur, en réparant le désordre des nuits, en ayant l'air de refaire le lit. Il faisait ma toilette, me chaussait et même, comme j'avais des jarretières à boucles, ce qui l'impatientait, il me fit faire des jarretières fermées que l'on passait par le pied.

Et aussitôt, la pudeur presque en éveil, suit une longue note pour la chère Desbordes-Valmore qui se pourrait cabrer devant les intimités ainsi dévoilées :

Je vous donne crûment ces détails, parce que vous m'avez dit de tout mettre sur le papier, bien bonne madame Valmore. J'obéis. Comment pourrez-vous vous en tirer ? Vous seule êtes capable de faire passer des détails aussi épineux. Par exemple, pouvez-vous dire que le sommeil de l'Empereur était aussi calme que celui d'un enfant, sa respiration douce ; que son réveil était charmant et avait le sourire sur les lèvres ; qu'il reposait sa noble tête sur mon sein et dormait presque toujours ainsi, et que, toute jeune que j'étais, je faisais des réflexions presque philosophiques en voyant ainsi cet homme, qui commandait au monde, s'abandonner tout entier dans les bras d'une jeune fille ? Ah ! il savait bien que je me serais fait tuer pour lui. Tous ces détails pour

vous, mon cher Valmore ; je serais confuse si votre cher fils les lisait. L'amour de l'Empereur était doux. Jamais le dévergondage dans les moments les plus intimes. Jamais de paroles obscènes. Des mots charmants : « M'aimes-tu, ma Georgina ? Es-tu heureuse d'être dans mes bras ? Moi, je vais dormir aussi. » Tout cela est vrai, mais comment le dire ? Vous avez le secret de faire comprendre délicatement ; moi, je ne suis qu'une brute, plus fortement encore quand je suis dominée par l'absence d'argent, ce qui m'arrive bien souvent et surtout en ce moment où je rage contre ceux qui en ont et qui le gardent.

Elle revient encore sur la question de la toilette et reprend le chapitre des jarretières, car pour l'Empereur il faut qu'une jarretière soit plutôt ouverte que fermée :

Un jour où ma toilette était un peu plus coquette, — j'ai oublié de vous dire, je crois, que l'Empereur me déshabillait et me rhabillait lui-même ; il mettait tout en ordre comme une bonne femme de chambre, — il me déchaussait, et comme mes jarretières étaient à boucles, cela l'impatientait, et il me dit de me faire faire de suite des jarretières rondes passant par le pied. Depuis cette époque, trop éloignée pour mes charmes, je n'en porte pas d'autres. Ces détails sont insignifiants pour les mémoires, mais je veux tout dire.

Et elle fait bien, la pauvre vieille femme, de tout dire et de tout raconter. C'est un peu d'histoire qu'elle écrit.

Au cours de ces pages, un Napoléon inconnu

se révèle, un Napoléon plaisantant, ami des « ris et des jeux ».

Un jour, George est mandée aux Tuileries :

J'arrive. Constant me dit :
— Le Consul est monté, il vous attend.
J'entre. Personne. Je cherche dans toutes les chambres. J'appelle. Rien. Personne. Je sonne.
— Constant, le Consul est redescendu ?
— Non, madame ; cherchez bien.
Il me fait signe et me montre la porte du boudoir, où je n'avais pas eu l'idée d'entrer. Le Consul était là, caché sous les coussins, et riant comme un écolier.

Et cela à la veille de quel Austerlitz ?

Puis encore, un autre jour, — ou une autre nuit :

J'avais une jolie couronne de roses blanches. L'Empereur qui, ce soir-là, était d'une gaieté charmante, se coiffa avec ma couronne, et, en se regardant dans la glace, me dit :
— Hein ! Georgina, comme je suis joli avec ta couronne ! J'ai l'air d'une mouche dans du lait ! (Ce sont ses enfantines paroles.)
Puis il se mit à chanter et me força à chanter avec lui le duo de la *Fausse Magie* :
Vous souvient-il de cette fête où l'on voulut nous voir danser ?
Voilà ce qu'était l'Empereur avec moi.

Qui l'eût cru ?

Quel fut le nombre de ces visites ? Stendhal

dit qu'elles furent au nombre de seize (1). Suivant l'intéressée elles seraient plus nombreuses : « Je voyais l'Empereur presque toujours deux fois par semaine, quelquefois trois » (2). Quoiqu'il en soit, ces visites, à la fin de ventôse, furent marquées d'un incident assez piquant qui, au dire de ceux qui le citent, fut la véritable cause de « lâchage ». Un soir, après une journée particulièrement nerveuse, Bonaparte avait fait demander George. Elle vint et passa aux Tuileries la nuit. Mais au milieu de la nuit, vers deux heures du matin, le Premier Consul qui savait diriger, paraît-il, « à son gré les mouvements orageux de la volupté (3) », le Premier Consul perdit connaissance, s'évanouit.

Là-dessus, grande frayeur de George et épouvante. Nue elle se précipite du lit, court à la sonnette, l'agite fébrilement et bientôt tout le palais est sur pied. On court chercher médecin et chirurgien, la rumeur parvient jusqu'à Joséphine, l'éveille, elle passe un peignoir, court chez Bonaparte et le trouve, toujours évanoui, soutenu par George nue. Enfin elle-même s'empresse et quand le malade reprend ses sens, il voit, l'entourant, la maîtresse et l'épouse. « Il se mit dans une fureur qui manqua de le faire retomber dans l'état d'où il

(1) STENDHAL, *Napoléon* ; Paris, 1898, p. 28.
(2) Manuscrit de Mlle George.
(3) COUSIN D'AVALON, *vol. cit.*, p. 289.

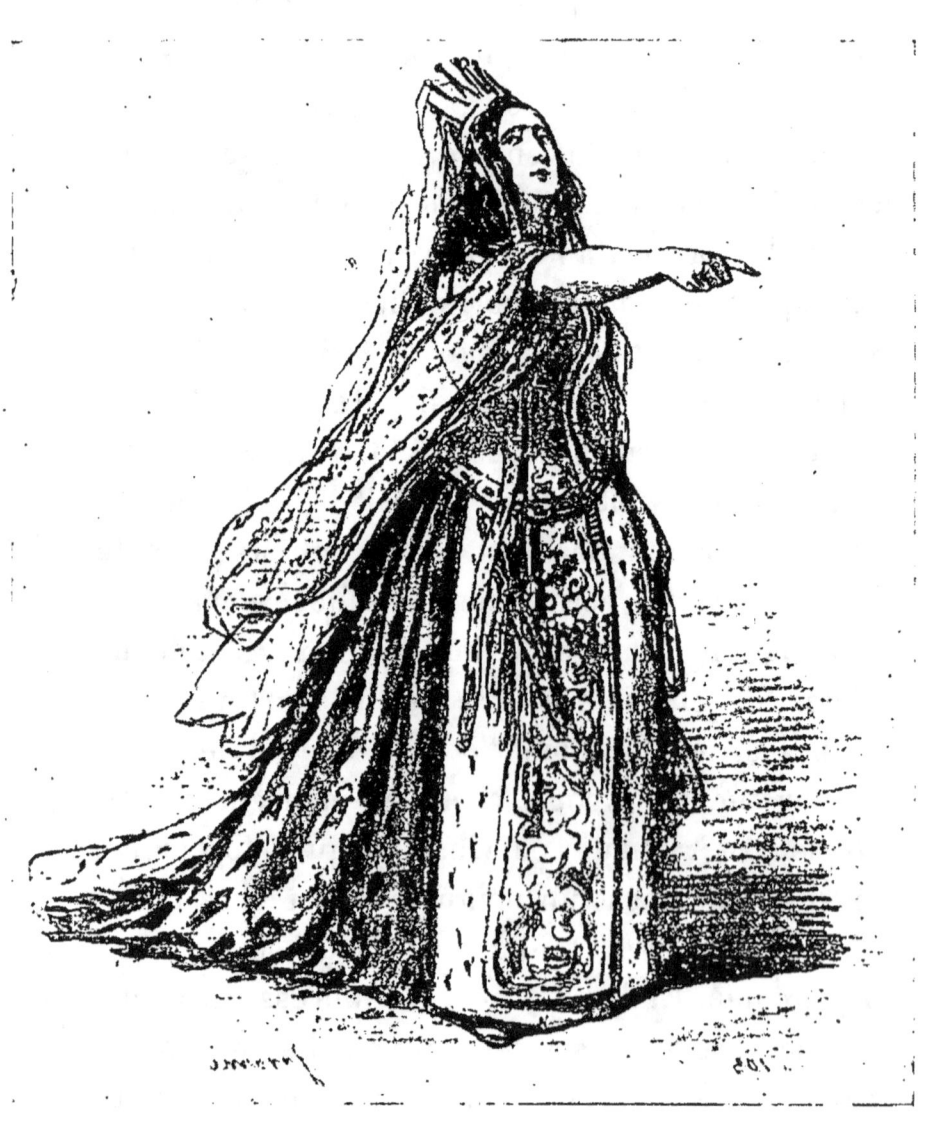

Mlle GEORGE DANS LA "GUERRE DES SERVANTES",
A LA PORTE SAINT-MARTIN.

venait de sortir. On fit disparaître l'actrice tremblante et jamais il ne lui pardonna l'esclandre qu'elle avait occasionné. » C'est là une des versions. L'autre prétend que le « lendemain elle eût ordre de quitter Paris, et partit pour Pétersbourg où elle est encore (1). Bonaparte fit dire par les journaux français qu'elle avait décampé de Paris, déguisée en homme (2) ».

Nous verrons plus tard que ce n'est point à cet incident-là qu'il faut attribuer le départ de George pour la Russie.

A cette anecdote on ajoute celle du jour où, George ayant demandé à Bonaparte son portrait, celui-ci aurait répondu, en lui tendant un napoléon : « Le voilà, on dit qu'il me ressemble (3) », suivant les uns, ou « Tu peux l'avoir pour deux sous sur les boulevards (4), » suivant les autres. De cette

(1) Ceci était écrit en 1810.
(2) L'anecdote, contée par Cousin d'Avalon, dans son recueil *Bonapartiana*, en 1829, p. 284, et reproduite en 1834 dans l'*Histoire des Amours de Napoléon Bonaparte*, avait été primitivement publiée par Lewis Goldsmith en 1810 dans l'*Histoire secrète du Cabinet de Napoléon Bonaparte et de la Cour de Saint-Cloud*, par Lewis Goldsmith, notaire, ex-interprète près les Cours de Justice et le Conseil des Prises de Paris ; imprimé à Londres et vendu à Paris chez les marchands de nouveautés, in-8, pp. 99, 100.
(3) Frédéric Masson. *vol. cit.*, p. 136.
(4) Cousin d'Avalon, *vol. cit.*, p. 289. — Celui-ci ajoute « Quelques personnes prétendent qu'il lui donna avec ironie une pièce de cinq francs, sur laquelle est son effigie. »

dernière, George se défend énergiquement : «
ne me fit pas la proposition de me donner une pi
d'or à son effigie, comme on a bien voulu le dir
Croyons-la, par amour pour l'Empereur. Ces d
anecdotes (1) sont à peu près les seules qu
connaisse sur la liaison du Premier Consul et de
tragédienne. Elles précèdent de peu la rupture c
à la date du 9 mars 1803, semble accomplie, si
s'en rapporte à un rapport d'un agent secret
Louis XVIII, déclarant : « Puisque nous somr
ramenés à Mlle George, nous dirons que cette
trice commence à perdre de sa faveur. Le Prem
Consul s'est déclaré pour sa rivale (*Duchesn*
en ordonnant de lui laisser jouer non seulem
le rôle de Phèdre, mais tous les rôles qu'elle v
dra (2). » Mais tandis que, même avec ces c
ments, nous n'en sommes réduits qu'aux suppc
tions, nous trouvons en le manuscrit de Geo
des détails nouveaux et qui peuvent fixer définiti
ment les incidents du « lâchage » impérial à
veille du sacre. Ici encore, comme dans le récit
quatre nuits de Saint-Cloud, il convient de fa
des réserves. La tragédienne se rend compte q
lui est difficile de faire croire que c'est elle qu

(1) « Deux anecdotes aussi insolentes qu'absurdes. » E
Mirecourt, *vol. cit.*, p. 40, *note*.
(2) Comte Remacle, *vol. cit.*

planté là l'Empereur. La lassitude est venue de lui, cela est incontestable et tout est là pour le démontrer, jusqu'au témoignage de George elle-même.

Ici encore, Clytemnestre, l'héroïne tragique et cornélienne, Émilie, la tragédie vivante et consentante, n'a été qu'une passade.

Voyons maintenant comment George tente de sauver les apparences...

J'avais été plus de quinze jours sans revoir le Consul, je ne lui fis rien dire. J'attendais, mais cette fois sans impatience, et presque résolue à refuser ma visite si l'on venait me la demander, ce qui ne tarda pas à arriver. Constant vint me prier de la part du Consul de venir ce soir aux Tuileries.

— Impossible, mon cher ; depuis quinze jours, je me suis bien portée ; aujourd'hui je suis indisposée et, pour rien au monde, je ne voudrais sortir.

Constant insista :

— Le Consul se fâchera.

— J'en suis désolée, mais je ne veux pas sortir.

Étais-je donc une esclave ? Non, en visite, j'avais aussi mes caprices.

Le lendemain, j'étais aux Français, dans ma petite loge d'avant-scène, donnant sur le théâtre, juste en face de celle du Consul, qui, ce soir-là, était aux Français. On y jouait les *Femmes savantes*, et je ne sais plus quelle petite pièce. Je ne regardais pas une seule fois cette loge, je m'en serais bien gardée. J'étais trop blessée pour cela. On frappa à ma loge, je vis le beau et bon Murat.

— Qui me procure l'honneur de votre visite ?

— Rien, ma chère Georgina ; le plaisir de causer un

instant avec vous, voilà tout. Vous êtes bien dans cette petite loge, elle est charmante, on est tout à fait chez soi, puis juste en face du Consul.

— J'ai toujours eu cette loge, je n'aime pas à me montrer. Ici à peine si je suis aperçue, et je vois tout le monde, puis on peut causer à son aise.

— Jetez donc les yeux sur la loge du Consul, il vous regarde beaucoup, tout en ayant l'air d'écouter les *Femmes savantes*.

— Ah ! j'en suis très flattée, je vous assure, mais dans le fait, cela m'est assez indifférent.

— Il y a donc de la brouille ?

— Ah ! vous vous moquez, on n'a pas le droit de se brouiller avec le Consul ; mais on a celui de rester chez soi, c'est ce que je fais.

— Allons, mauvaise tête, vous avez refusé hier, n'est-ce pas ? vous consentirez demain.

— Pas plus qu'hier. Tenez, soyez bon, — ne me parlez plus de cela. Voyez comme je suis rouge. Eh ! bien, c'est que je suis en colère. Il fait ici une chaleur ! J'étouffe.

— Voulez-vous, ma chère Georgina, venir faire une petite promenade ?

— Ah ! très volontiers. Je serai charmée de sortir.

— Donnez-moi une place dans votre voiture, Georgina, où se tient-elle ?

— Là, dans la rue Montpensier.

— J'y vais.

Nous voilà installés ; il était excellent, le prince Murat, et certes il ne faisait pas l'aimable.

— Allons au Bois de Boulogne.

— Allons.

J'étais enchantée d'avoir quitté ma loge avant le départ du Consul. Petit amour-propre satisfait, et cœur blessé. Ah ! les pauvres femmes !

— Voyons, général, que me voulez-vous ? Vous voyez bien que c'est fini, le Consul est resté quinze jours sans me voir.

— Eh bien, qu'est-ce que cela prouve. Vous croyez donc, ma chère, que c'est un homme comme un autre, folle que vous êtes ?

— Vous dites folle, dites donc sotte. Vous dites que ce n'est pas un homme comme les autres. Vous avez raison, c'est un bien grand homme au-dessus de tout, mais pour les femmes c'est un homme comme les autres.

— Vous vous valez toutes. Malgré votre charmante colère, il ne faut pas être entêtée, il faut y aller demain, il le désire. Je vous le dis pour vous. Vous feriez mal, très mal de tenir rigueur ; soyez heureuse qu'il désire vous voir. Ah ! ma chère, d'autres femmes se conduiraient avec plus d'habileté. Si vous écoutez votre tête, elle vous fera faire bien des folies, et plus tard vous vous en repentirez.

— Vous me parlez comme un sage, c'est beau, vous m'édifiez vraiment, et vous me faites rire, vous le beau et brillant Murat ; merci mille fois de vos sévères conseils, je tâcherai d'en profiter si je puis : mais alors je deviendrai fausse. Est-ce cela ? ai-je bien compris ? Je ferai ce que vous me conseillez. Je reverrai le Consul, mais avec un masque ; si je ne me déguise pas, je suis tout à fait disgraciée.

— Soit, mettez le masque, mais qu'il soit d'une couleur bien tendre.

— Changeante, voulez-vous dire ? Tenez, général, vous êtes tous des monstres.

Le lendemain je fus aux Tuileries, mais sans joie ; je ne sais pas pourquoi, mais il semblait qu'un malheur m'attendait. Le Consul fut le même, toujours bon, toujours aimant ; moi, je faisais une contenance qui n'était que de la manière, je ne souriais pas, j'étais froide et sérieuse. Le Consul se mit à rire.

— Ah ! voilà que vous vous faites un visage. Quitte[z] le vite, il vous va fort mal, ne me gâtez pas Georgin[a] cette bouderie est sans charme. Revenez vite à vot[re] nature. Soyez comme vous étiez hier dans votre loge, [un] enfant gâté et mal élevé, qui ne veut pas qu'on le co[n]trarie.

— Et vous, Monsieur, ne soyez pas si longtemps éloi[g]né de moi, ce qui me déplaît et m'ennuie horriblemen[t].

— On ne fait pas tout ce que l'on veut, ma chère Geo[r]gina ; mais quoi qu'il arrive, soyez assurée que j'aur[ai] toujours un tendre attachement pour vous et que je [ne] vous perdrai pas de vue.

— Mais, c'est fort triste ce que vous me dites là ; je [ne] vous verrai donc plus ?

— Si, ma chère, toujours, je vous le promets. Soy[ez] sans crainte. En voilà assez, plus de questions aujou[rd]'hui. Soyez bonne et naturelle et comptez sur moi.

Je rentrai triste chez moi. Malgré toutes les tendress[es] du Consul je sentais qu'il allait se passer quelque cho[se] de sombre pour moi ; c'est alors que je me répétais :

— Je partirai.

Je revis le Consul peu de jours après ; en entrant [il] me prit les mains avec une bonté inouïe, me fit asseoi[r].

— Ma chère Georgina, il faut que je te dise une cho[se] qui va t'affliger ; mais pendant quelque temps je cesse[r]rai de te voir. Eh bien ! tu ne dis rien.

— Non, je m'y attendais. J'aurais été trop insens[ée] de croire que moi, qui ne suis rien au monde, j'aurais [pu] occuper une place, je ne dis pas dans votre cœur, ma[is] dans votre pensée. J'ai été une simple distraction, voi[là] tout.

— Tu es une enfant et tu es charmante en me disa[nt] cela, tu me prouves ton attachement et je t'aime de m'a[i]mer. On nous aime si peu, nous ! Mais je te reverrai, [je] te le promets.

— Merci de vos bienveillantes paroles, mais je ne profiterai pas de vos bontés ; je partirai.

— Je ne crois pas cela, tu ne feras pas cette faute, tu perdrais ton avenir.

— Mon avenir, je n'en ai plus. D'ailleurs, peu m'importe, je partirai.

Le Consul fut plus excellent qu'il ne l'avait jamais été ; je fus profondément touchée de tout ce qu'il daigna me faire entendre de paroles douces et consolantes ; il était si bon. Il me retint fort tard.

— Allons, ma bonne Georgina, au revoir !

— Ah ! non pas au revoir, adieu !

Tout disparut devant moi : il me semblait que tout était mort, que rien ne s'animerait plus. Ah ! c'est quand on se sépare que l'on sent le bonheur que l'on perd. J'étais une autre femme bien affaissée par la douleur.

— Eh bien, Clémentine, vous ne passerez plus des nuits à m'attendre ; il paraît que je ne verrai plus le Consul.

— Est-il possible ?

— C'est possible, pour quelque temps, m'a-t-il dit.

— Il faut le croire, Mademoiselle. Un homme comme lui ne se gêne pas, et si c'était rompu tout à fait, il vous l'aurait dit.

Nous passions le reste de la nuit à faire mille conjonctures. Il était près de six heures quand je revins des Tuileries.

A dix heures, je fis chercher mon bon Talma et il arriva tout essoufflé.

— Eh ! bon Dieu ! qu'est-il arrivé ? ma chère amie, pour me faire chercher si matin ?

— Il arrive que je ne verrai plus le Consul.

— Comment donc ! cela n'est pas possible !

— Oh ! d'abord, tout est possible, bon ami. Quand on s'est jetée dans une position trop élevée, l'avenir n'existe pas. Pourtant le Consul a été d'une tendresse et d'une

bonté angéliques. Il m'a dit : « Ma chère Georgina, pendant quelque temps je ne vous verrai plus. Il va se passer un grand événement qui prendra tous mes instants ; mais je vous reverrai, je vous le promets (1).

— Eh bien, ma chère, il faut le croire. Mais le grand événement ? Voilà, j'y suis, tu ne sais donc pas. On parle du couronnement du Consul qui sera proclamé empereur ; on dit même que le Pape viendra le sacrer à Notre-Dame ; ce sont les bruits qui courent, mais il n'y a rien d'officiel là-dessus.

— Eh bien, cher ami, quand cela serait, ce n'est pas parce que je verrais le Consul que le Pape ne viendrait pas et que je ferais manquer le couronnement.

— Non, il a besoin lui-même de faire cesser les bavardages.

— Dites, mon cher, que sa fantaisie est passée ; ou bien veut-il faire ses dévotions avec humilité et ne pas en être distrait par la tentation ; à la bonne heure. Voyez : ce qui arrive devait arriver, je vous l'ai dit cent fois. Je n'ai pas à me plaindre. Je suis la seule fautive ! A la grâce de Dieu ! Je souffre, c'est bien fait. Oui, cher ami, je souffre ; mon cœur n'est pas un capital placé à gros intérêt. Je l'ai donné loyalement, sans calcul. Je n'ai pas songé un moment à la fortune, il le sait bien, lui ; je n'ai jamais rien demandé, rien désiré. J'étais heureuse du bonheur de le voir. Croyez bien, cher ami, que je dois souffrir beaucoup.

— Tu te montes la tête, tu vas, tu vas, et tu n'as pas le sens commun. Pouvais-tu t'imaginer qu'un homme comme lui se transformerait en amoureux des fables de Florian ? Quand on a le bonheur de fixer les regards d'un homme aussi immense, il faut, ma chérie, se faire grande

(1) « Ce sont ses propres paroles, chère Madame Valmore. » Note du manuscrit de Mlle George.

Caricature anglaise sur le sacre de Napoléon.

et laisser de côté toutes ces idées d'amourettes enfa[ntines].

— Vous avez raison. Je ne dirai plus rien et je ne [me] plaindrai pas d'un mal qui doit céder devant les gra[n]deurs. Je redeviendrai Georgina comme devant, et [re]prendrai ma gaieté et ma chère indifférence. Déjeuno[ns] Talma, puis, si vous vouliez être bien gentil, nous irio[ns] nous promener à la campagne.

— Mais il fait un froid de loup, ma chère.

— Bah ! le froid fait du bien, il calme ; la glace e[st] bonne quand on a la fièvre. Puis vous irez prévenir ch[ez] vous que vous dînerez avec moi. D'abord je ne vous lais[se] pas aller, je veux passer toute la journée avec vous, no[us] irons ce soir entendre notre naïf Brunet. Vous save[z], grand tragique, comme il vous fait rire, rire à fai[re] événement.

— Mais tu disposes de moi ; j'avais à faire, j'avais d[es] visites à rendre.

— Bah ! vous ferez tout cela demain. Demain j'aur[ai] pris mon parti et vous rendrai votre liberté. C'est dit.

— Allons, fais de moi ce que tu voudras, folle ; je su[is] ton esclave, jusqu'à ce soir.

Le bruit du couronnement s'accréditait de jour en jou[r] et devint enfin officiel. Un mois après il eut lieu (1).

J'étais d'une tristesse accablante. Pourquoi ? Je deva[is] être joyeuse de voir le grand Napoléon élevé au rang q[ue] lui appartenait et qu'il avait conquis ; mais l'égoïsme e[st] toujours là. Il me semblait qu'une fois sur le trô[ne] jamais l'Empereur ne reverrait la pauvre Georgina. [Je] ne désirais pas voir cette cérémonie, j'avais des plac[es] pour Notre-Dame. Rien ne m'aurait décidée à y alle[r].

(1) Une note de George indique : « Décembre, la date, [le] jour, l'année. » Elle ne se souvient ni de l'un ni de l'autre[.] On sait que le couronnement et le sacre eurent lieu [le] 11 frimaire an XIII.

D'ailleurs, je n'ai jamais eu la moindre curiosité pour les fêtes publiques. Mais ma famille voulait voir. Je fis louer des croisées dans une maison qui faisait face au Pont-Neuf (1); pour 300 francs nous en fûmes quittes ; mais il fallait aller à pied, j'eus bien de la peine à m'y décider ; de la rue Saint-Honoré la course était bonne, et au mois de décembre ! Nous fîmes nos toilettes à la lumière et quand nous partîmes, à peine s'il faisait jour. Les rues étaient encombrées, sablées, on ne pouvait marcher qu'au pas, tant il y avait du monde ! Au bout de deux heures, nous étions en possession de nos chères fenêtres. Mon valet de chambre ayant été à l'avance commander un bon feu et le déjeuner, nous étions à l'abri du froid et de la faim. L'argent est bon quelquefois. Nous avions quatre fenêtres, deux sur la place et deux sur le quai. Le salon était bien : très bonnes bergères, très bons fauteuils, c'est-à-dire tous très durs, les meubles de cette époque étaient atroces.

Au moindre mouvement on se jetait aux fenêtres.

— Viens, ma sœur, viens voir le cortège.

— C'est bien, j'aurai le temps. Vous ouvrez les fenêtres à chaque instant, je suis gelée, laisse-moi au feu, il faudra peut-être jouer demain : je n'ai pas envie de m'enrhumer !

Puis j'étais d'un ennui assommant.

— Je dors. Vous m'éveillerez, quand vous verrez les chevaux.

(1) « Le cortège, parti des Tuileries à dix heures moins cinq, avait pris par le Carrousel et la rue Saint-Nicaise, mais ce ne fut que rue Saint-Honoré et rue du Roule qu'il put déployer toute la magnificence dont l'Empereur voulait éblouir son peuple... On a dépassé la rue Saint-Louis, la rue du Marché-Neuf et on débouche place du Parvis. Il est onze heures vingt-cinq. Les tambours battent leur ban grondant et tumultueux. » HECTOR FLEISCHMANN, l'Épopée du Sacre (1804-1805), 1908, pp. 159, 162.

— Ah ! Ah ! le cortège !

Cette fois, c'était bien lui (1).

Les voitures à glace, toute la famille, les sœurs de l'Empereur, cette belle et suave Hortense. (Je ne me rappelle pas, si elle y était ; mais elle devait y être) (2). La voiture du Pape Pie VII (3) ; le porte-croix monté sur sa mule et que les mauvais petit gamins tourmentaient (4) ; les pièces de monnaie que l'on jetait dans la foule (5).

Enfin la voiture de l'Empereur, chargée d'or ; tous les pages sur les marche-pieds, derrière, partout, étaient admirables à voir. Nous étions au premier étage et rien ne nous échappait : nos regards plongeaient dans les voitures. L'Empereur, calme, souriant ; l'Impératrice Joséphine était merveilleuse ; toujours un goût parfait

(1) « Si Valmore voulait se charger de faire la description de ce magnifique cortège, ce serait fait de main de maître et moi je n'y entends rien du tout, et cette description est bien essentielle : elle fera diversion aux petits détails insignifiants. » Note du manuscrit de Mlle George.

(2) Hortense de Beauharnais, devenue Mme Louis Bonaparte, assistait au couronnement. On trouve son nom, avec celui des autres princesses, p. 22 du *Procès-verbal de la cérémonie du Sacre et du Couronnement de L L. MM. l'Empereur Napoléon et l'Impératrice Joséphine*, rédigé par le grand maître des cérémonies, L.-P. Ségur, et imprimé par l'Imprimerie Impériale an XIII.

(3) Les souvenirs de George manquent ici de précision. Ce cortège du Pape avait précédé de près d'une heure celui de l'Empereur. Le procès-verbal indique le départ du premier à neuf heures (p. 14) et celui du second à dix heures (p. 19).

(4) C'était Mgr Speroni. Il avait failli perdre sa croix lors du passage du Mont-Cenis.

(5) « A toi, Valmore, tous ces détails ! » Note du manuscrit de Mlle George.

dans sa toilette, mais elle était toujours noble ; toujours le regard bienveillant, qui vous attirait vers elle. Elle était, sous ses habits impériaux, la plus simple et la plus ravissante. Le diadème (1) était porté sans qu'il pût lui paraître lourd. Elle saluait son peuple avec tant de bonté et d'encouragement que toutes les sympathies lui appartenaient. Elle était imposante pourtant, mais son sourire vous attirait à elle et l'on serait arrivé sous son regard sans crainte, persuadé qu'elle ne vous repousserait pas. Ah ! c'est qu'elle était bien bonne, cette adorable femme ! Les grandeurs ne l'avaient pas changée : c'était une femme d'esprit et de cœur. Quel malheur pour la France, pour l'Empereur, que ce divorce !

Le brillant cortège fini, je rentrai chez moi, le cœur triste, en me disant :

— Allons, tout est fini !

Je n'entendis point parler de l'Empereur et ne cherchai pas à l'interroger. J'avais l'habitude de lui écrire un petit billet, quand je ne le voyais pas ; mais je trouvais que je devais me tenir à l'écart, ce que je fis. Les fêtes, les illuminations et les feux d'artifice ne manquèrent pas (2). Je n'avais certes pas l'envie de courir pour voir le spectacle. Mars vint avec Armand (3), Thénard (4),

(1) Le joaillier Marguerite, *Au Vase d'Or*, rue Saint-Honoré, réclama 15.000 francs pour la « façon seule du diadème de l'Impératrice ».

(2) Leur dépense s'éleva à 177.971 fr. 22.

(3) Armand-Benoît Roussel, dit Armand, né à Versailles, le 20 novembre 1773, joua d'abord sur la scène du théâtre Feydeau. Il appartint à la Comédie-Française jusqu'au 1ᵉʳ avril 1830 et mourut le 19 juin 1852.

(4) Marie-Magdelaine-Claudine Chevalier-Perrin, dite Thénard, née à Voiron (Dauphiné), le 11 décembre 1757, débuta à la Comédie pour la première fois le 1ᵉʳ octobre 1777, et pour la seconde fois, le 26 mai 1781. Elle se retira le 1ᵉʳ avril 1819 et mourut à Paris, le 20 décembre 1849.

Bourgoin ; ils me forcèrent à venir avec eux aux Tuileries. J'aurais eu mauvaise grâce à ne pas leur céder, mais ma sœur (1) brûlait d'envie de courir, et comme la fille de Mars était la petite amie de ma sœur, il fallut bien se résigner. Nous voilà aux Tuileries. Au milieu d'une foule compacte qui s'étouffait, l'Empereur, l'Impératrice et toute la Cour étaient sur le balcon, venant saluer cette foule remplie d'enthousiasme. Il y eut un moment vraiment dangereux. Les femmes criant : « J'étouffe ! » ; mes deux pauvres petites criant plus fort que tout le monde.

Signature de Joséphine.

— Ah ! ma fille ! criait Mars tout épouvantée !

— Ah ! ma sœur, sauvez ma sœur, Armand !

Et nous voilà hissant nos deux enfants sur les épaules de ce pauvre Armand.

— Mes amis, sortons d'ici, s'il est possible, ou nous serons foulés sous les pieds.

Nous vîmes alors Lafon, Talma et Fleury, qui vinrent à nous ; heureusement, mon Dieu, ils nous firent un passage et grâce à eux nous gagnâmes la rue.

— Voilà une jolie soirée, nous sommes presque déshabillées et toute déchirées ; mon cachemire est joli, en vérité, il ne tient plus ; je le garderai comme souvenir de la distraction que nous nous sommes donnée.

Bourgoin était furieuse.

— Tenez, ma fille, mon beau voile d'Angleterre a le même sort que votre cachemire.

— Que le bon Dieu te bénisse ! Armand, tu en es la cause. Pourquoi es-tu venu me chercher ?

(1) George cadette avait, à cette époque, huit ans.

Nous finîmes par rire de tout ce désordre de toilette. Cette bonne Thénard nous dit :

— La soirée ne peut finir ainsi, venez tous à la maison, nous danserons, nous souperons, puis, mes enfants, chacun chez soi.

— Soit, dit Fleury, allons danser.

J'étais plus rieuse et plus entrain qu'eux tous, c'était la fièvre. Nous dansâmes comme des perdus, nous valsâmes, j'avais pris Lafon.

— Ah! ma chère, ne va pas si vite. Eh! mon Dieu, la tête me tourne, arrête donc!

— Et bien, ami, tournons plus vite.

— Je te dis, ma bonne, que je n'en puis plus, je vais me laisser tomber.

Effectivement il se fit tomber exprès.

— A présent, ma bonne, tu me laisseras en repos.

On se moquait de lui, on le mit en pénitence.

— Très bien, mes amis; allez, je me trouve à merveille dans ce petit coin où vous me placez. Seulement, donnez-moi de quoi me rafraîchir.

— Thénard, un grand verre d'eau. Lafon a soif.

— Ne vous dérangez pas, mes amis, je vais me servir moi-même, je sais où est la fontaine.

Il passa dans la salle à manger, et là il se servit lui-même de très bon vin.

— Ah! Voyez-vous le Gascon, comme il se joue de nous! Vite à table, il ferait tout disparaître pour se venger (1).

Nous nous retirâmes à six heures du matin. Bourgoin dormait dans tous les coins.

— Ah! ma fille, je n'en puis plus, je n'aurai jamais le courage de rentrer chez moi.

(1) « Tous ces détails sont très enfantins, mais comme ils sont vrais, vous en ferez ce que vous voudrez. » Note du manuscrit de Mlle George.

— Je vous reconduirai, soyez tranquille.

— Et moi, George, dit Mars, il faut me recond[uire] aussi.

— Et nous de même.

— Mais, où voulez-vous que je vous mette tous ? C[ela est] impossible.

— Et cette chère Mézeray, je la garde ici; on lui [fera] un lit sur un canapé.

— Venez donc et arrangez-vous comme vous pour[rez].

Mars, Bourgoin et moi dans la voiture, les deux [en]fants avec nous et sauve qui peut ! Armand sur le si[ège,] Talma aussi, Fleury et Lafon derrière.

— Bourgoin, ma fille, chasse Talma rue de Seine [(1).] C'est une jolie promenade qu'on nous fait faire, les p[au]vres chevaux en ont leur charge.

Armand, Mars (2), rue de Richelieu, le beau Lafon [rue] Villedo, Fleury, rue Traversière (3).

— Bonjour, mes chers camarades, nous serons [bien] bien frais aujourd'hui, mais nous nous serons [bien] amusés et bien fatigués. Courage à vous autres d[e la] Comédie ; je ne désespère pas que le public de ce [soir] vous siffle, vous dormirez debout (4).

Dix jours après le couronnement, l'Empereur fit [de]mander *Cinna*. Son apparition avec l'Impératrice fit écl[ater] un enthousiasme que rien ne peut décrire. Toutes [les] dames debout agitant leur mouchoir, les cris de : « V[ive]

(1) Il habitait au n° 6 de la rue de Seine.

(2) C'est au n° 8 de la rue de Richelieu, alors rue d[e la] Loi, que logeait Mars.

(3) Au n° 25 de la rue Traversière.

(4) « Votre esprit si gai et si enfant trouvera quelq[ues] drôleries dans cet affreux récit ! Que voulez-vous ! c[hère] belle, c'était bête comme je vous le raconte et devie[ndra] spirituel et amusant sous votre plume. » Note du manus[crit] de Mlle George.

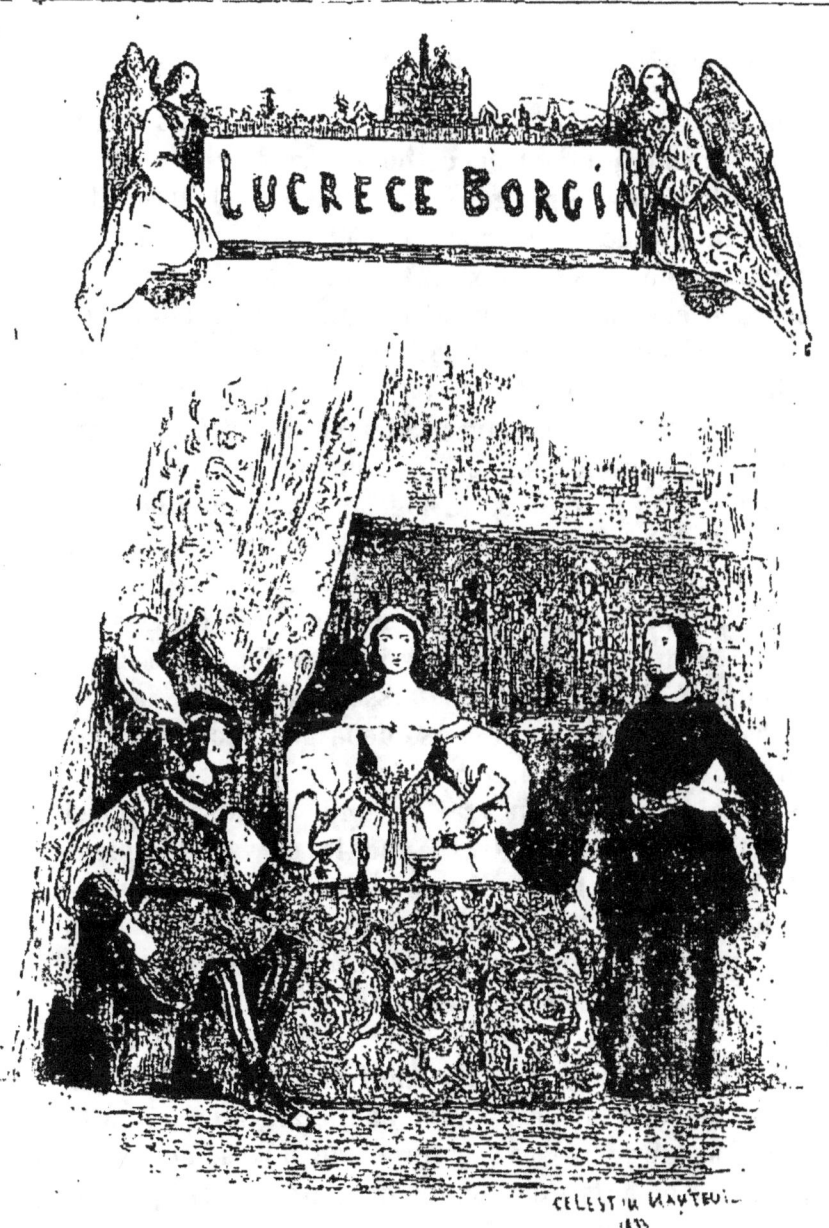

FRONTISPICE DE LA PREMIÈRE ÉDITION DE " LUCRÈCE BORGIA ".

l'Empereur ! Vive l'Impératrice ! » étaient à vous fendre le crâne. C'était juste et beau, hommage d'enthousiasme bien mérité. Chose étrange, je restai froide et insensible comme une statue de marbre, il s'élevait une barrière infranchissable à mes yeux entre un Empereur et moi. Le passé si charmant devait s'effacer de ma mémoire. Le pouvait-il de mon cœur ? il fallait l'essayer : le combat était bien douloureux. Soyons artiste, simplement, oublions. J'entrai en scène avec la ferme volonté de n'être qu'Émilie et rien de plus. Je ne tournai pas une seule fois les yeux du côté de cette loge qui naguère me causait tant de joie. Je jouai de mon mieux, encouragée par Talma qui me répétait sans cesse :

— Ne te laisse pas aller, au moins. Vois cette salle comble et composée de toutes les illustrations ; ma chère amie, songe à ton avenir, ne laisse pas prise à la critique, par orgueil même, à cause de la présence de l'Empereur. Tu dois te surpasser.

Cher ami, c'était bien vrai ce qu'il me disait : aussi mon imagination assez vive se monta et véritablement j'oubliais tout et je tâchais de me mettre à la hauteur de mon personnage. Mon Talma était heureux de mon succès. Dans mes scènes avec lui, il me disait tout bas :

— C'est cela, tu vas bien, continue ; ne force pas ta voix.

Pourtant, il y avait de quoi me troubler : l'Empereur m'applaudissait beaucoup et la bonne et bienveillante Joséphine approuvait par des signes de sa gracieuse tête les applaudissements que l'on me donnait. Au cinquième acte, au fameux vers :

Si j'ai séduit Cinna, j'en séduirai bien d'autres !

je dis ce vers tout bas, je sentais combien l'application serait inconvenante. Le public le sentit aussi, ce fin et délicat public parisien Il se fit un grand silence, je res-

pirai librement et relevai la tête. L'Empereur et l'Impératrice nous firent complimenter...

Au milieu de tout cela, je n'entendais pas parler de l'Empereur, depuis le sacre. Je faisais mille projets, je commençais un peu moins à m'isoler, je recevais plus de monde ; je recherchais, non les plaisirs, mais la distraction du bruit qui m'empêchait de penser : c'était tout ce que je pouvais souhaiter.

Enfin, après plus de cinq semaines, Constant arriva.

— Quel hasard vous mène ici après une si longue absence ? que voulez-vous ?

— L'Empereur vous prie de venir ce soir.

— Ah ! il se souvient de moi. Dites à l'Empereur que je me rendrai à ses ordres. Quelle heure ?

— Huit heures.

— Je serai prête.

Ah ! cette fois, j'étais impatiente, je ne tenais pas en place ; j'ai mon pauvre cœur froissé, mon Dieu !

J'avais fait une toilette éblouissante. L'Empereur me reçut avec la même bonté.

— Que vous êtes belle ! Georgina, quelle parure !

— Peut-on être trop bien, Sire, quand on a l'honneur d'être admise auprès de Votre Majesté ?

— Ah ! ma chère, quelle tenue et quel langage maniérés ! Allons, Georgina, les manières guindées vous vont mal. Soyez ce que vous étiez, une excellente personne franche et simple.

— Sire, en cinq semaines on change ; vous m'avez donné le temps de réfléchir et de me déshabituer ! Non, je ne suis plus la même, je le sens ! Je serai toujours honorée quand Votre Majesté daignera me recevoir. Voilà tout. Je ne suis plus gaie ! Que voulez-vous ? Je suis découragée, il faut que je change d'air.

Que vous dirai-je ? Il fut très indulgent, il fut parfait, se donnant la peine de me désabuser sur mes

craintes. Je recevais ses bonnes paroles, mais je n'y croyais pas. Je rentrai avec des pensées très mauvaises, presque paralysée. Dois-je croire ? Dois-je douter ? Oui, je l'ai retrouvé, comme par le passé, mais je ne sais pourquoi l'Empereur a chassé mon Premier Consul. Tout est plus grand, plus imposant, le bonheur ne doit plus être là. Cherchons-le ailleurs, si le bonheur existe.

Ce roman finit comme une aventure de grisette, mais ici, les héros sont d'une autre qualité.

Tandis que l'une, déchue d'un si haut rêve, proie amoureuse tombée des puissantes serres de l'Aigle, retourne, un peu blessée, un peu meurtrie, mais orgueilleuse encore, à la bataille dramatique ; l'autre, plus libre ? non, car jamais il ne fut pris, ayant secoué l'ennui de la lassitude, se tourne vers son avenir, et dans cet avenir, monte déjà l'orbe lumineux, froid et triomphal, du futur soleil d'Austerlitz.

Croquis de David.

IV.

LE DUEL DRAMATIQUE ET SES CONSÉQUENCI

Tandis que le Consulat nouait l'intrigue amoi
reuse à Saint-Cloud, et que l'Empire la dénoua
aux Tuileries, le duel dramatique entre Georg
et Duchesnois se continuait à la Comédie-Fra
çaise. Depuis le 28 novembre, soir des débuts,
n'avait rien abdiqué de sa violence. Il s'était, a
contraire, exaspéré, mêlant aux conceptions
aux orgueils artistiques, des prétentions plus ba
sement humaines. En effet, si George n'avait pa
dès le premier soir, triomphé complètement
sans réplique de sa rivale, du moins avait-el
obtenu sur elle une double victoire amoureuse.

On sait qu'un soir Napoléon s'était aperçu qu
Duchesnois mettait quelque flamme dans son je
Il y reconnut, en cet instant, comme l'éclair mên
de la tragédie. Le soir Duchesnois fut appelé au

Tuileries. Elle vint. L'Empereur était au travail. A Constant, ayant gratté à la porte, il jeta :

— Qu'elle attende !

Elle attendit, une heure, deux heures. Constant, ne parvenant plus à calmer son inquiète impatience, prit le parti de retourner au cabinet du maître. Derrière l'huis, la voix nerveuse répondit :

— Qu'elle se déshabille !

Elle se déshabilla. La pièce était froide. Aux vitres grelottait la bise hivernale. Une nouvelle heure se passa. La tragédienne, nue, grelottait.

I. — Signature de Duchesnois.

Une troisième fois Constant retourna au cabinet impérial, et l'ordre tomba, furieux :

— Qu'elle s'en aille !

Elle s'en alla.

Dès lors, entre elle et sa double rivale, une guerre sans merci qui se traduit par de petites lâchetés, par des coups d'épingles, par des sifflets chaleureux, par des applaudissements gagés,

par des épigrammes qui, après avoir fait le to[ur]
de la Cour et de la Ville, font celui du foyer de
Comédie-Française :

> Entre deux actrices nouvelles,
> Les beaux esprits sont partagés ;
> Mais ceux qui ne se sont rangés
> Sous les drapeaux d'aucune d'elles,
> Préféreront sans contredit,
> Sauf le respect de Melpomène,
> D'entendre l'une sur la scène,
> Et tenir l'autre dans son lit.

Mais aux poètes de Duchesnois répliquent l[es]
poètes de George :

> Est-ce George où la sœur d'Hélène,
> La veuve de Pompée ou celle de Ninus ?
> Je l'écoute, c'est Melpomène ;
> Je la regarde, c'est Vénus !

Mais avec les débuts de la Vénus française
continuait la lutte sur la scène. Son second déb[ut]
fut « plus brillant, et sans accident », dit-el[le].
Aménaïde, dans *Tancrède* vint ensuite et la repri[se]
de l'*Orphelin de la Chine*. Comme on redoute to[u]-
jours les bagarres et les bousculades des premi[ers]
soirs, la Préfecture de police prend ses précaution[s.]
Une note, à la date du 23 thermidor an XI, no[us]
l'apprend :

PRÉFECTURE DE POLICE

Division

n°
Rappeler la
Division et le n°

Paris, le 23 thermidor an XI de la
République française, une et indivisible.

On donne aujourd'hui l'*Orphelin de
la Chine* et Mlle George joue.
On propose de faire acheter six ou
huit billets de parterre.

J.-B. BOUCHESEICHE (1).

Kotzebue qui la vit jouer ce rôle écrit d'elle :
« Mlle George, quoique défigurée par un costume
chinois très désavantageux, m'a paru très belle
dans le rôle d'Idamé. Elle est grande et forte ;
elle a un port de reine ; on la dit âgée de dix-sept
ans seulement, mais elle paraît en avoir vingt-cinq ;
elle joue bien, et ne crie pas, à beaucoup près,
autant que sa rivale ; aussi la nature lui donne-
t-elle quelquefois des accents qui s'échappent du
cœur. Elle m'a plu. Cependant elle n'a pas ré-
pondu à mon attente (2). » Le rôle plaît à George.
Elle dit : « Idamé de l'*Orphelin de la Chine* me fit

(1) Cette curieuse pièce fait partie de la belle collection
de M.-L. Henry Lecomte, le plus érudit des historiens du
théâtre. Elle nous a été communiquée avec une bonne grâce
dont nous avons le devoir de le remercier ici.

(2) *Cit.* par H. LYONNET, *vol. cit.*, p. 11.

honneur : on m'y trouva des entrailles maternelles et, de fait, j'aimais ces rôles de mère, je m'y trouvais plus à l'aise. »

Tandis que le *Journal des Débats* et les

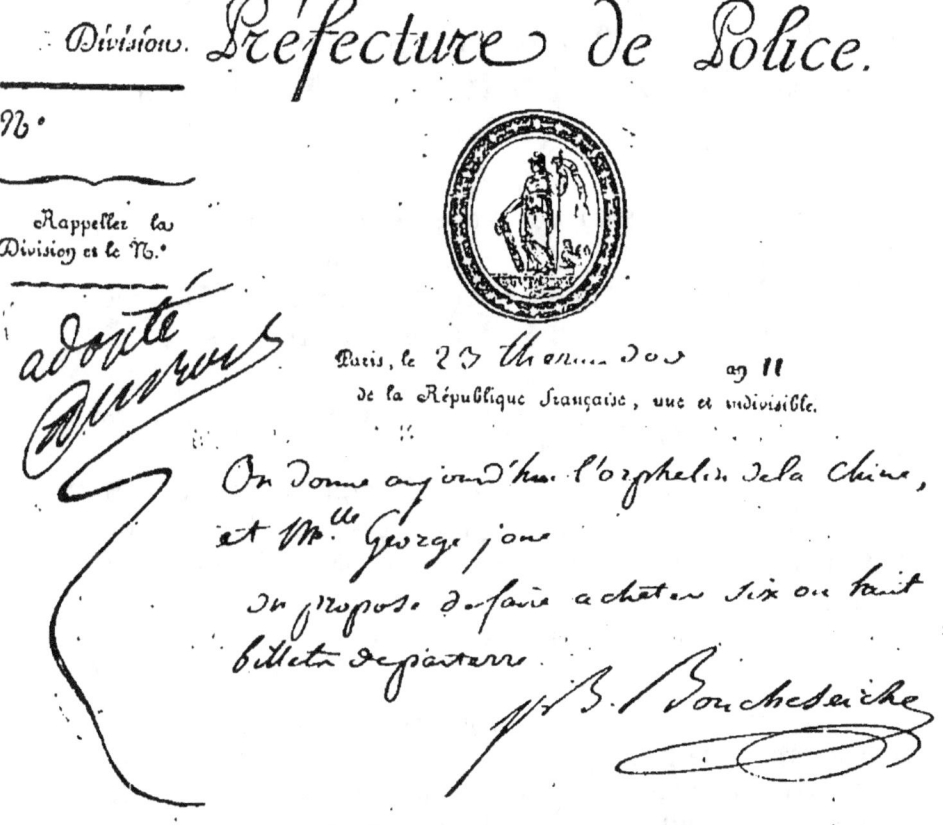

Une note de la Préfecture de police, approuvée par le Préfet Dubois, sur une représentation de Mlle George. — (*Collection L. Henry Lecomte.*)

Petites Affiches attaquaient Duchesnois et que l'*Observateur* et le *Courrier des spectacles* la défendaient, George jouait Didon, Sémiramis,

Hermione (1), dans *Andromaque*, la Cornélie de la *Mort de Pompée*, l'Arsinoé de Nicomède (2). Jusqu'à ce jour elle n'avait abordé aucun des rôles de Duchesnois. Elle s'y décida avec Phèdre. C'était faire preuve d'une certaine audace, car jusqu'alors les suffrages avaient été unanimes à y louer sa rivale. Au dire de George, ce fut Raucourt qui l'y poussa.

Ah ! celui-là (*ce rôle*), écrit-elle, je le trouvais si affreusement difficile que je tremblais comme la feuille. Mlle Raucourt tint à me le faire jouer pourtant. Elle me l'avait fait travailler plus que tout autre, puis je lui disais :

— Il me semble que, pour cette femme qui ne mange pas, je me porte trop bien.

— Imbécile ! est-ce que je suis maigre, moi ? faut-il donc être comme la gueuse du Père La Chaise pour bien jouer Phèdre ? Elle ne mange pas, mais depuis trois jours.

— Ah ! oui, au fait, cela me rassure.

(1) Duchesnois qui reprit ce rôle, en 1809, après le départ de George, y était ainsi jugée : « Mlle Duchesnois est rarement inspirée comme elle l'a été une fois dans le rôle de Camille ; elle a fait dans celui d'Hermione quelques contresens ; son ironie n'a pas assez d'indignation et d'amertume... elle a même fait rire le parterre. » *Journal de l'Empire*, mercredi 9 août 1809.

(2) « Mlle George m'a paru intimidée dans sa première scène. On avait peine à l'entendre ; ce rôle était nouveau pour elle, il est ingrat et difficile. Elle s'est relevée ensuite et a bien fini. » *Mercure de France*, n° CLXXXIII, 15 nivôse an XIII (samedi 5 janvier 1805).

Le 9 mars 1803, un agent des princes à Paris avait signalé la rivalité des deux artistes : « Les deux factions comiques ont fait une espèce de trêve. On les a distinguées par des noms qui seront sans doute étrangers à l'histoire, mais qui peuvent trouver place dans un bulletin. Celui des partisans de Mlle George n'a rien d'extraordinaire; on les appelle tout simplement les *Georgiens* (1), mais ils ont épuisé leur malice pour ridiculiser leurs adversaires, en les nommant *Pantins*, parce que c'est à Pantin, chez Mme de Montesson, que Mlle Duchesnois a trouvé ses premiers appuis ; et ensuite *Carcassiens*, parce que cette actrice est fort maigre et qu'ils ont trouvé de la ressemblance entre ce nom et celui des Circassiens, peuple voisin de la Géorgie (2). » Cette trêve, *Phèdre* vint la rompre et remettre le feu à des

(1) « En tête des Georgiens se trouvaient tous les membres de la famille consulaire, y compris Joséphine, grande et noble créature, placée trop haut pour que l'aiguillon de la jalousie pût même lui effleurer l'épiderme. E. DE MIRECOURT, *vol. cit.*, p. 42. — Comment concilier cette assertion avec ce que dit Mlle d'Arjuzon : « Mme Bonaparte, toujours portée à voir, dans chaque femme, une rivale possible, soutenait Mlle Duchesnois, dont le physique peu séduisant la rassurait. » *Mme Louis Bonaparte*, p. 111. — Inutile de tenter de concilier ces deux opinions. La seconde seule est vraisemblable, Joséphine sachant fort bien à quoi s'en tenir sur les relations de Napoléon et de George.

(2) Comte REMACLE, *vol. cit.*

poudres mal séchées. Le manuscrit de George est assez sobre sur cette représentation :

> Joséphine avait envoyé à Mlle Duchesnois et à moi nos costumes de *Phèdre* : ils étaient très beaux, brodés en or fin. Celui de Duchesnois était plus brillant : manteau rouge tout parsemé d'étoiles, voile, etc. Moi, plus simple :

Un autographe de Joséphine.

> manteau bleu Marie-Louise, simple broderie. Le Premier Consul nous fit remettre 3.000 francs à moi et même somme à Mlle Duchesnois.
>
> Après ma première représentation de *Phèdre*, nous étions bien heureux dans notre petite famille ; avec quel appétit je mangeais mes bonnes lentilles en salade ! Mais mon manteau m'avait déchiré tout le bras. Ma nourrice me frotta avec l'huile de nos si excellentes lentilles.

— Bah! ce n'est rien va, ma bonne. Qu'est-ce q[ue] c'est que d'avoir des égratignures au bras, quand on a [eu] une si belle soirée? Le Premier Consul y était enco[re] avec sa bonne Joséphine ; elle a voulu jouir de son magn[i]fique costume, il m'allait bien, n'est-ce pas, bon père?

Que de bonheur à la fois! Le lendemain, Mlle Ra[u]court, qui mettait des sommes fabuleuses à la loteri[e] venait de gagner et me fit cadeau de deux petites rob[es] (de soie, allez-vous croire?) ; non pas, s'il vous pla[ît] mais de toile, c'était bien assez beau pour la pauv[re] débutante. Pauvre, mais joyeuse, ravie, étourdie de s[es] succès ; cette foule qui m'entourait, tout cela était ébloui[s]sant pour moi. Quand j'allais au spectacle, on m'appla[u]dissait comme si j'étais un roi ; que d'illusions pour u[ne] pauvre petite cabotine de province (1).

Le succès de George dans *Phèdre* avait é[té] incontestable, chose qui n'empêchait en aucu[ne] façon, de faire chanter par les sieurs Moreau [et] Lafortelle, dans leur pièce du Vaudeville, *la No[u]velle Nouveauté*, à la gloire de Duchesnois :

> Racine est un tuteur
> Dont elle est la pupille!

Et d'ajouter que, sa personne plus que la trag[é]die, attirait le public. « Ce qui est un peu étrange, dit le *Mercure de France* (2). Mais cette rivali[té]

(1) « Voici, chers amis, les journaux qui vous feront class[er] les rôles de mes débuts — et peut-être reproduire quelqu[es] feuilletons — cela allonge la sausse (*sic*) ». Note du manu[s]crit de Mlle George.

(2) *Mercure de France*, 1ᵉʳ nivôse an XIII (22 décembre 180[4)

usait d'autres moyens, à la Comédie-Française. George les note :

> J'avais bien des petites tracasseries à éprouver de la part de mes antagonistes, bien de vilaines lettres anonymes, moyen si bas et que l'on emploie trop. Quand je jouais, bien des gens enrhumés ; mais tout ceci était si peu de chose, je m'en préoccupais si peu, cela m'animait au contraire. L'opposition m'a toujours été favorable : c'était un stimulant qui me montait. Un jour pourtant, on me fit une chose infâme. Je jouais *Phèdre*, le soir. A midi, je reçus un petit mauvais journal qui disait qu'à Abbeville, pendant une représentation, des décombres étaient tombés du côté du théâtre et avaient atteint le chef d'orchestre ; ce chef, c'était mon père. Jugez de mon effroi, de mon désespoir. Comment faire, mon Dieu ! Point de chemin de fer, point de télégraphe électrique, je ne voulais pas jouer ; j'allais partir, j'étais morte. A quatre heures, je reçois une lettre de mon père. La vie me revient : quel coup affreux on m'avait porté ! J'écris bien vite que je jouerai. Mais la secousse avait été si violente, si déchirante, que j'arrivais, épuisée au théâtre, et qu'au quatrième acte je tombais en scène, à côté de l'actrice qui jouait OEnone. Elle, si chétive, ne put me relever ; on vint m'enlever. Le public, si excellent pour moi, demanda de mes nouvelles, et Florence(1) vint annoncer qu'il m'était impossible de continuer ; pas un murmure, le bruit se répandit bientôt dans la salle de la cause de mon évanouissement. On chercha les

(1) Nicolas-Joseph-Florence Billot de la Ferrière, dit Florence, devait, peu après cet incident, prendre sa retraite : le 1er messidor an XII (20 juin 1804). Il avait débuté à la Comédie le 7 mai 1778, et il mourut, âgé de soixante-quatre ans, le 25 juin 1816, rue Traversière.

auteurs d'une telle infamie, on les connut. Je pouvai[s]
poursuivre cette affaire, faire du scandale, je ne l'a[i]
jamais aimé. La rivalité vous rend quelquefois bie[n]
cruelle, tant pis pour celle qui peut avoir l'instinct d[u]
mal, elle en sera punie. Quelques jours après, je n'[y]
pensais plus, seulement je dis à l'oreille de la personne
— Vous êtes bien méchante, mais c'est égal, allez tou[u-]
jours, vous finirez par m'amuser beaucoup.

Ce fait est vrai, c'était la bonne Duchesnois qui ava[it]
fait mettre cet article.

George ayant créé, en 1804, la Mathilde d[e]
Guillaume le Conquérant (1) (14 pluviôse an XII[)]
fut reçue sociétaire cette même année, en févrie[r]
à trois huitièmes de part. Elle reçut sa nominatio[n]
en même temps que Duchesnois. « Il n'en fallu[t]
pas moins de l'influence de Bonaparte, d'un côt[é,]
dit Dumas, et celle de Joséphine de l'autre, pou[r]
arriver à ce double résultat (2). » Les deux rivale[s]
un moment réconciliées, semble-t-il, parurent u[n]
soir ensemble, l'une dans Eriphyle, l'autre dan[s]
Clytemnestre, dans *Iphigénie en Aulide* (3).

(1) *Guillaume le Conquérant*, drame historique en cinq acte[s]
avec préface par M. Alexandre Duval; *Œuvres complète[s]*
Paris, 1822. — La pièce, écrite sur commande, fut interdit[e]
on ne sait pourquoi, le lendemain de la première représe[n-]
tation.

(2) ALEX. DUMAS, *ouv. cit.*, t. IV, p. 1.

(3) Le départ de George pour la Russie laissa le rôle d[e]
Clytemnestre à Duchesnois. « Mlle Duchesnois a joué Cly[-]
temnestre avec beaucoup d'âme, car elle ne peut joue[r]
autrement », dit le *Mercure de France*, samedi 7 juillet 181[0]
n° CCCLXVIII.

Le Grand-Maître des Templiers.

Le 24 floréal an XIII (14 mai 1805), c'est la s[e-]
conde création de George, aux côtés de Talma ([1])
dans l'immense succès, assez incompréhensible (2)
des *Templiers*, de Raynouard (3). L'année su[i-]
vante, toujours à la même date, les deux rival[s]

(1) La distribution était la suivante :

Philippe le Bel, roi de France . . .	M. Lafon.
Jeanne de Navarre, reine de Navarre et de France	Mlle George.
Gaucher de Chatillon, connétable. .	M. Damas.
Enguerrand de Marigni, premier ministre	M. Baptiste, aî[né]
Marigny, son fils.	M. Talma.
Guillaume de Nogaret, chancelier. .	M. Desprez.
Jacques de Molay, grand maître des Templiers	M. Saint-Prix.
Pierre de Laigneville \) Guillaume de Montmorency \} templiers.	M. Lacave.
Un officier du Roi	M. Varenne.

Lors du décès de Talma, quand fut vendue sa garde-rob[e]
dramatique, le costume qu'il portait dans les *Templiers* f[ut]
adjugé 40 francs. — Sylla, avec la perruque, fit 160 franc[s.]
Hamlet, avec le poignard, 236 francs.

(2) « Talma, dans Marigny, était admirable et touchant a[utant que]
possible. Saint-Prix dans le Grand-Maître, était beau. L[e]
brillant Dalmas (*sic*) faisait trépigner dans son récit du co[n-]
nétable... Cette reine est un fort mauvais rôle qui ne m['a]
pas donné la moindre émotion... » Manuscrit de Mlle Georg[e.]

(3) *Les Templiers*, tragédie par M. Raynouard, représenté[e]
pour la première fois sur le Théâtre-Français par les com[é-]
diens ordinaires de l'Empereur, le 24 floréal an XIII (14 m[ai]
1805); précédée d'un précis historique sur les Templiers.
Paris, chez Giguet et Michaud, imprimeurs-libraires, ru[e]
des Bons-Enfants, n° 6; an XIII.

ALEXANDRE DUMAS.
(*D'après une lithographie de l'époque*).

sont admises à la demi-part. La presse n'est guère favorable cette année à Duchesnois. A la reprise de *Gaston et Bayard*, de du Belloi, dont la Harpe, dans son *Cours de littérature*, « s'est fatigué à prouver que l'ouvrage n'avait pas le sens commun, » Talma et Damas (1), avaient été rappelés sur la scène, de compagnie avec Duchesnois. Un critique s'en étonne : « Duchesnois aussi a été appelée, mais ce n'est plus une distinction, c'est une habitude que paraît avoir contractée une petite portion du parterre, chaque fois que Mlle Duchesnois joue, soit qu'elle ait bien ou mal joué. Elle a été fort faible dans son rôle d'Euphémie, à l'exception d'une scène avec son père, où elle a montré de l'énergie : mais une scène dans un rôle ne suffit pas pour mériter d'être associée à ceux qui, d'un bout à l'autre, ont fait preuve d'un grand talent (2). »

L'année suivante, alors qu'en avril, George et elle seront à cinq huitièmes de part, ce sera à la première qu'iront encore les éloges. Après la reprise d'*Agamemnon*, la tragédie en cinq actes de Lemercier, on peut lire : « Mlle Duchesnois m'a paru faible dans le rôle de Clytemnestre ; elle a besoin de l'étudier longtemps. Mlle George a

(1) Talma jouait Bayard, et Damas, Nemours.
(2) *Journal de l'Empire*, vendredi 14 février 1806.

rendu avec beaucoup de vérité la tristesse pr
fonde et l'inspiration prophétique de Cassandr
C'est la plus belle douleur qu'on puisse voir ;
regrette seulement de ne pas entendre l'organe
pur et mélancolique de Mme Talma qui a créé
rôle (1). » Quant au reste, pour Talma qui joue
Egysthe : « Il n'y laisse rien à désirer », et pou
Baptiste aîné, dans Agamemnon, « il n'a ni l
bras ni la cuisse tragiques ». Mlle Bourgoin
joué, en travesti, le rôle du jeune Oreste : « Il va
mieux l'inviter à choisir d'autres rôles. »

L'estampe satirique du Consulat semble av
raison.

Si j'ai séduit G... j'en séduirai bien d'autres.

a-t-on fait déclarer à George. Geoffroy (2)
séduit et les autres aussi. S'il dit, en plaisantan
« Mlle Duchesnois est si bonne qu'elle est bell
Mlle George est si belle qu'elle en est bonne
c'est par simple goût d'un bon mot. Les feuil
tons qu'il consacre à George sont là, au surpl
pour l'attester.

En cette année 1807, le 10 avril, Raucourt qui

(1) *Gazette de France*, samedi 3 janvier 1807.
(2) « Il plaça, dans ses jugements mercenaires, une act
pleine de chaleur et de sensibilité, bien au-dessous de
belle et froide rivale. » *Galerie historique des contem*
rains... etc., t. V, p. 111.

« Si j'ai séduit G...... j'en séduirai bien d'autres »

Une estampe du Consulat sur la partialité du critique Geoffroy pour George.

Paris. Joachim Murat, devenu par la volont[é]
l'Empereur, roi de Naples, form[e] un théâtre d[ans]
de son royaume. La *Gazette de France* ann[once]
brièvement la chose : « Mlle Raucourt part, la [semaine]
prochaine, pour Milan où l'appellent les soin[s de]
l'administration du Théâtre Français qu'elle a [été]
chargée de monter dans cette ville. Mlle Ge[orges]
remplira ses rôles pendant son absence (1). »

Ce n'est plus la vive, audacieuse et quelque [peu]
libertine Raucourt qui part. Un terrible événe[ment]
est survenu qui, à jamais, la rend morne et dés[olée,]
qui la mènera quelques années plus tard au t[om-]
beau. Depuis longtemps elle vivait loin d[e sa]
famille, de son père. L'homme, paraît-il, v[it]
misérablement. Un jour il se jette par la fen[être]
de son septième étage. On le relève fracassé[,]
dans une de ses poches, on trouve un billet : [« Je]
prie qu'on n'inquiète personne ; ma mort est vo[lon-]
taire. Je ne puis supporter mon horrible [misère.]
Priez le Dieu de miséricorde de me pardonner ([2). »]
L'Empire à l'agonie, elle revient à Paris, [la]
plaie du tragique souvenir au cœur. Elle

(1) *Gazette de France*, jeudi 9 avril 1807.
(2) « On trouva sur lui une lettre de sa fille, dont l[e lan-]
gage plein de respect et d'affection semblait écart[er le]
soupçon cruel d'être la cause, même indirecte, de ce [sui-]
cide. » *Galerie historique des contemporains...* etc., t. [...,]
p. 19.

survit guère et meurt, le 15 janvier 1815, rue du Helder. Le clergé refuse, à Saint-Roch, la bénédiction à ce cadavre de pécheresse (1). Le roi calme à peine le scandale, impose sa volonté, et c'est avec une oraison, arrachée par force, qu'elle s'en va dormir dans la terre fraternelle du Père-Lachaise (2). Donc, dès 1807, George remplace à la Comédie-Française, son ancien professeur. Le répertoire lui offre toutes les grandes héroïnes ; le parterre lui accorde tous les succès. Avec Talma elle a doublement à lutter contre une atmosphère qu'on tâche à rendre mesquine et hostile.

Les tragédies n'étaient pas entourées de beaux décors, se plaint-elle ; c'était même très sale, très négligé ; on avait grand tort. La faute n'en était certes pas à Talma, qui sentait et connaissait toute l'antiquité mieux que personne. Que de fois je l'ai vu dans de saintes colères contre ce mauvais goût, cette mesquinerie !

— Mais vous vous ferez donner des bonnets d'ânes, misérables que vous êtes !

Pauvre Talma, qui voulait, tant il aimait l'antiquité, rétablir les chœurs dans *OEdipe* ! La muse élève l'âme, elle poétise, mais parler de cela à ces bonnets de coton, c'est peine perdue !

(1) *Notice sur l'enterrement de Mlle Raucourt, actrice du Théâtre-Français, morte le 15 janvier* 1815. Paris, imprimerie P. N. Rougeron, in-4, 10 pages. — La brochure contient une vue du tombeau de Raucourt, par Auguste Garneray.

(2) « Sa tombe est placée à côté de celles d'Isabey et de Mlle Contat. » GUSTAVE BORD, *l'Hôtel de la rue Chantereine et ses habitants* (1777-1857).

— Vois-tu, me disait-il, ils sont encroûtés dans leurs vieilles habitudes ; ils croient que j'apporte le bonnet rouge quand je parle d'innovations si nécessaires à notre art !

Si l'on négligeait la mise en scène d'une façon si mesquine, on ne négligeait pas la distribution des ouvrages. Damas, acteur brillant et à grands applaudissements causés par une chaleur intrépide, qui étonnait et entraînait le public étourdi par tant de volubilité, qui se demandait après :

— Pourquoi ai-je tant été applaudi ? Je ne sais pas, c'est fait, et je n'ai pas applaudi Talma quand il a dit d'une manière si simple et si touchante :

C'est Oreste, ma sœur...

J'ai eu des larmes aux yeux pourtant, et je n'ai pas applaudi. Est-ce que j'aimerais mieux le tambour que le rossignol ? Décidément je suis une vraie brute.

Damas n'était point sans talent, mais, je le répète avec regret, c'était un talent étourdissant. Mais enfin il tenait son emploi de jeune premier rôle, et ne dédaignait pas de jouer Maxime, rôle peu à effet, effacé presque complètement par Auguste et Cinna ; mais il le jouait. Les premiers confidents, quoique premiers, et, il faut bien l'avouer, bien médiocres en ce temps, n'auraient pas osé se faire remplacer. Les ouvrages de ce côté étaient montés le mieux possible.

On le voit, déjà une partie des comédiens, résolument attachés aux pièces modernes, menaient une guerre sourde aux acteurs qui, comme Talma, prétendaient honorer dans leurs plus éclatants chefs-d'œuvre les génies antiques et

tendre une main amie aux restaurateurs français du genre. Pour ces derniers, au moins, leur hostilité était excusable. Que de Luce de Lancival, de Lemercier, d'Alexandre Duval, de Raynouard, appelés, lus, joués et sifflés !

Alors, comme aujourd'hui encore, la Comédie-Française conservait le charmant privilège, que notre Béotie s'acharne déjà à détruire, d'abolir sur un terrain neutre, élégant, courtois et frivole, les discussions de politique, de rejoindre sur un champ de mœurs raffinées, les éléments les plus divers de la société. Voyez ce croquis léger que trace, de sa loge, un soir de début, George :

Nos loges étaient remplies de tous les ambassadeurs, de quelques ministres, c'était l'usage. Ces messieurs aimaient à se trouver au milieu des artistes et sans incognito, aux grandes lumières, traversant fièrement les corridors qui conduisaient à nos loges. Ils aimaient à assister à ce petit désordre tout naturel après les représentations, nous voir en peignoirs, dépouillées de nos dorures, la femme de chambre qui leur disait :

— Pardon, Messieurs, laissez-moi arriver jusqu'à Madame. Il faut que je la décoiffe.

— Vous permettez, Messieurs, qu'elle me délivre de ces ornements qui me fatiguent la tête ?

— Comment donc ! Nous ne voulons pas vous déranger !

Et ce Tayllerand, exprès, au coin de la cheminée :

— Vous ne la gênez pas, elle est femme et coquette, notre belle Georgina ; elle veut se faire voir dans toute sa simplicité ; voyez, comme ce peignoir de mousseline, doublé

de rose, lui va bien, et laisse voir ses bras. Convenez, Messieurs, que ce costume vaut bien celui d'Émilie.

— Monseigneur, je vous prie de vous taire, vous êtes sardonique toujours dans vos compliments moqueurs. Ah! que vous êtes méchant! vous verrez que je ne vous laisserai plus entrer dans ma loge.

— Vous en seriez bien fâchée ; mes compliments ne vous blessent pas tant que vous voulez le dire ; n'est-ce pas, Talma, que j'ai raison et qu'elle est coquette ?

Ce cercle élégant, ces grands seigneurs, les poètes, les peintres, qui tenaient dignement leur place et auxquels on rendait hommage, flattaient la vanité, quelque envie qu'on eût de n'en être pas atteint. Ce sont des jouissances qui allègent bien des ennuis.

Ces jouissances, au cours de ces années, George les peut goûter à pleine coupe. Sans doute tout est-il fini pour elle avec l'Empereur et ne reçoit-elle plus que le témoignage de sa reconnaissance amoureuse (1) sous une forme que masque la dignité et la condescendante libéralité, mais elle

(1) « Une seule fois, le 16 août 1807, le nom de George apparaît (*sur les registres de la petite cassette*) pour un don de 10.000 francs. Mais, alors, elle avait cessé depuis trois années, ses visites intermittentes aux Tuileries, et nul doute que ce présent ne soit un souvenir à l'occasion de la Saint-Napoléon. » FRÉDÉRIC MASSON, *vol. cit.*, p. 136.

11 Nivôse, an VI de la République française.

LIBERTÉ. *ÉGALITÉ.*

Je vous prie, Citoyen, de vouloir bien me faire l'honneur de venir souper chez moi quartidi prochain, 14 nivôse, et d'avoir la bonté de vous y rendre entre huit et neuf heures

Vous jugerez convenable, j'en suis sûr, de vous interdire tout habillement provenant des manufactures anglaises, et de marquer par là les sentimens qui vous animent dans les circonstances présentes.

Vous voudrez bien ne pas oublier de présenter, en entrant, cette lettre : elle tiendra lieu de Billet, mais ne pourra servir que pour une personne.

ch. min. Talleyrand

Une invitation à souper de Talleyrand.

joue à Saint-Cloud devant la Cour (1), et elle peut sourire à l'Amant d'hier. Sa rivalité avec Duchesnois, elle-même, touche à sa fin. En 1807, elle est virtuellement terminée. Après avoir triomphé de sa rivale, d'une manière éclatante, et qu'on ne

(1) Une de ces représentations fut troublée par un incident que Mirecourt conte en ces termes, *vol.*, *cit.*, pp. 44, 45, 46 :

« Une actrice singulière et tout à fait inattendue vint, une fois, au théâtre de Saint-Cloud, prendre part à la représentation. C'était en juillet, la chaleur était insupportable. On avait laissé toutes grandes ouvertes les fenêtres de l'orangerie. Soudain Talma tressaille et s'interrompt dans une tirade. Son oreille vient d'être frappée d'un bruit étrange. Il voit passer devant ses yeux une chauve-souris, qui, après lui avoir frôlé la joue de ses ailes membraneuses, et sans doute attirée par l'éclat des diamants de Mlle George, va tourbillonner cinq ou six fois de suite autour de la tragédienne éperdue. Celle-ci pousse un cri de frayeur et manque de s'évanouir. Le mammifère volant passe la rampe, visite la salle entière, plane au-dessus des illustres spectateurs, et descend du côté de l'impératrice, qui jette à son tour des cris d'effroi, et le chasse à coups d'éventail. Notre insolente bête ne se déconcerte pas. Elle va tour à tour présenter ses hommages aux dames d'honneur, aux duchesses, aux maréchales, aux baronnes, qui la repoussent en agitant leurs écharpes. Puis elle retourne encore à Mlle George, puis elle revient à Joséphine. C'est un tumulte impossible à rendre. Le vainqueur de Marengo se tient les côtes dans un accès de fou rire. Pour venger ces dames, il rend un ordre d'exil, séance tenante, contre toutes les chauves-souris habitant Saint-Cloud. Les jardiniers de l'orangerie sont chargés de l'exécution du décret. » — La lettre de George à Talma, que nous reproduisons p. 271 est relative à cet incident.

saurait lui contester, elle lui laisse le champ libre.
Ce furent alors, pour celle-ci, des succès dont le
péril était absent. En 1809, ce fut *Hector* ; en 1815,
Jane Gray ; en 1817, *Germanicus* ; en 1820,
Marie Stuart ; palmes que l'absence de George
rend faciles à cueillir. Mais de cette lutte à l'aurore
de sa carrière, elle semble toujours avoir gardé
une sourde rancune, un mécontentement que rien
n'apaise, latent. On la voit écrire au baron Taylor
pour se plaindre des tragédies médiocres qu'il
monte ; de l'oubli de celles où elle a des rôles ; du
Comité dont on l'écarte. Elle donne des conseils :
« Vous parlez quelquefois, Monsieur le Baron,
d'intrigues et de la difficulté de gouverner les cou-
lisses, où donc n'y a-t-il pas d'intrigues ? mais la
manière de les dominer c'est d'être ferme, d'appré-
cier les talents et de donner le mouvement à l'opi-
nion publique dans l'intérêt de l'art, lorsqu'on a
comme vous les journaux à sa disposition et de
ne pas sacrifier un sujet à l'amour-propre des
autres ». Et elle demande deux tragédies nouvelles
et son admission au Comité, sinon... Sa lettre de
démission est prête (1). Elle ne démissionne cepen-
dant pas ; court la province en d'interminables et
successives tournées ; fait 547 fr. 54 de recettes

(1) Trois pages in-4, datées du 30 janvier... *Catalogue d'au-
tographes Noël Charavay*, février 1907, n° 65.

en 1832 (1). Depuis 1824, elle est souffrante. Écrivant au nouveau caissier de la Comédie-Française, Vedel, Talma dit : « Et cette pauvre Duchesnois, comment va-t-elle ? Quand sera-t-elle en état de reprendre son service ? L'opération qu'on dit qu'elle a subie m'inquiète. Nous n'avons point de ses nouvelles et nous ne savons que penser (2). » Elle reprend son service jusqu'au 1ᵉʳ novembre 1829. Le 9 janvier 1832 se donne sa représentation de retraite. Vieille, décharnée, horrible spectre d'une grâce caricaturale, elle y paraît. C'est la suprême fois que Paris lui accordera l'aumône d'un applaudissement. Le 8 janvier 1835, elle meurt, rue de la Tour-des-Dames. Lugubre et pauvre enterrement, obsèques sur lesquelles l'oubli drape son crêpe gris.

C'en est fini d'elle. Tout entière elle est morte, ne laissant qu'un fils qu'une balle perdue frappera

(1) HENRY LYONNET, *Dictionnaire des Comédiens français (ceux d'hier)*, fasc. 37, p. 586. — Sa situation de fortune n'était déjà plus très brillante. Nous avons vu une lettre d'elle, de 1816, adressée à une aubergiste pour lui demander le prix de sa pension et de celle de sa femme de chambre pour un séjour qu'elle projettait de faire. Elle s'y déclarait forcée d'aller à l'économie parce que sa fortune n'était plus la même qu'autrefois. *Catalogue d'autographes Victor Lemasle*, nᵒ 88, juillet 1908 ; pièce 665.

(2) Lettre datée de Lyon, 15 octobre 1824, collection de Manne. Publiée pour la première fois dans la *Revue des documents historiques*, t. V, pp. 93 et suiv. (1878).

en terre étrangère (1). Rien ne demeure d'elle, qu'un nom retenu par l'Histoire parce qu'il s'opposa à celui de George, et une relique sinistre, une main momifiée qui, offerte à la Comédie-Française, en 1894, par M. Eugène Tallon, président de la Cour de Lyon, fut refusée par elle (2). Cette main, sèche et lugubre, où dort-elle aujourd'hui ? A quels

II. — Signature de Duchesnois.

yeux parle-t-elle des sceptres qu'elle porta, des couronnes qu'elle cueillit, et des vertes palmes de naguère que l'aube de la monarchie vint flétrir dans l'oubli où s'enfonçait celle qui fut la rivale de la maîtresse de l'Empereur (3)?

(1) « Elle avait un fils, bon et brave garçon, auquel, après la révolution de juillet, Bixio et moi avons attaché des épaulettes de sous-lieutenant sur les épaules, et qui s'est fait tuer, je crois, en Algérie. » ALEXANDRE DUMAS, *ouv. cit.*, t. IV, ch. LXXXIV, p. 28.

(2) HENRY LYONNET, *ouv. cit.*, p. 587.

(3) Mlle Duchesnois fut inhumée Allée des Acacias, dans la 30e division du Père Lachaise. Dans la même allée s'élèvent les monuments de Kellermann, de Barbet de Jouy, de Champollion, de Lanjuinais. Un sobre monument, dû au sculpteur Lemaire, surmonte sa fosse.

V

UNE ALLIANCE FRANCO-RUSSE EN 1808

Le poète Jean-Baptiste Delrieu, chef de bureau dans l'Administration des douanes, ne devait guère avoir de chance dans sa vie. Après avoir fait le siège de la Comédie-Française durant de longs mois, il était parvenu à faire représenter *Artaxercès*, dont le moins qu'on ait à dire, c'est qu'il lui avait valu, autrefois, une pension de 2.000 francs sur la cassette de Sa Majesté l'Empereur et Roi. Le 30 avril 1808, la Comédie-Française donnait la première représentation de sa tragédie avec Mlle George dans le rôle de Mandane. Sans médire de cet estimable succès, on peut croire qu'il ne fut point surprenant outre mesure, car rencontrant, quelques jours plus tard, un sien ami, le bref dialogue que voici s'échangeait :

— Eh bien ! te voilà raccommodé avec les comédiens français ?

— Avec eux ? Jamais !

— Que t'ont-ils donc fait encore ?

— Ce qu'ils m'ont fait ? Imagine-toi que ces

Lettre de George à Talma.

brigands-là... Tu sais, mon *Artaxercès*, un chef-d'œuvre ?

— Oui.

— Eh bien ! ils le jouent juste les jours où il n'y a pas de recette (1) !

Ce n'était pas le plus grand des malheurs qui

(1) ALEXANDRE DUMAS, *ouv. cit.*, t. IV, p. 6.

devaient arriver au chef-d'œuvre du brave M. Delrieu, chef de bureau dans l'Administration des douanes impériales. Le 11 mai la Comédie-Française l'affichait encore, mais ne le jouait plus. Qu'était-il arrivé ? Au moment de lever le rideau on s'était aperçu que Mandane manquait à l'appel du régisseur. Mandane n'était point là. On courut rue Louis-le-Grand, son logement actuel (1). Le logement était vide. Où était Mandane ? Où est Mandane ? gémissait à tous les échos le pauvre M. Delrieu. En ce moment, au trot de ses chevaux de poste, elle gagnait le Rhin. Elle n'était point seule. Le danseur Dumont, de l'Opéra, l'accompagnait déguisé en femme, ce qui faisait dire, deux ans plus tard à Lewis Goldsmith, que c'était George qui décampait travestie en homme.

Pendant quarante-huit heures Paris fut sans nouvelles de George. On se perdait en conjectures, on parlait d'un enlèvement quand le télégraphe vint se charger de remettre les choses au point. Ayant passé le Rhin à Kehl, George se dirigeait sur Vienne, avec la sauvegarde de passe-

(1) George y habitait un grand appartement, au premier. « Je ne puis, écrivait-elle plus tard, toutes les fois que je passe dans cette rue, m'empêcher de lever la tête sur le grand balcon. Je vois encore les trois persiennes que je fis poser au salon... »

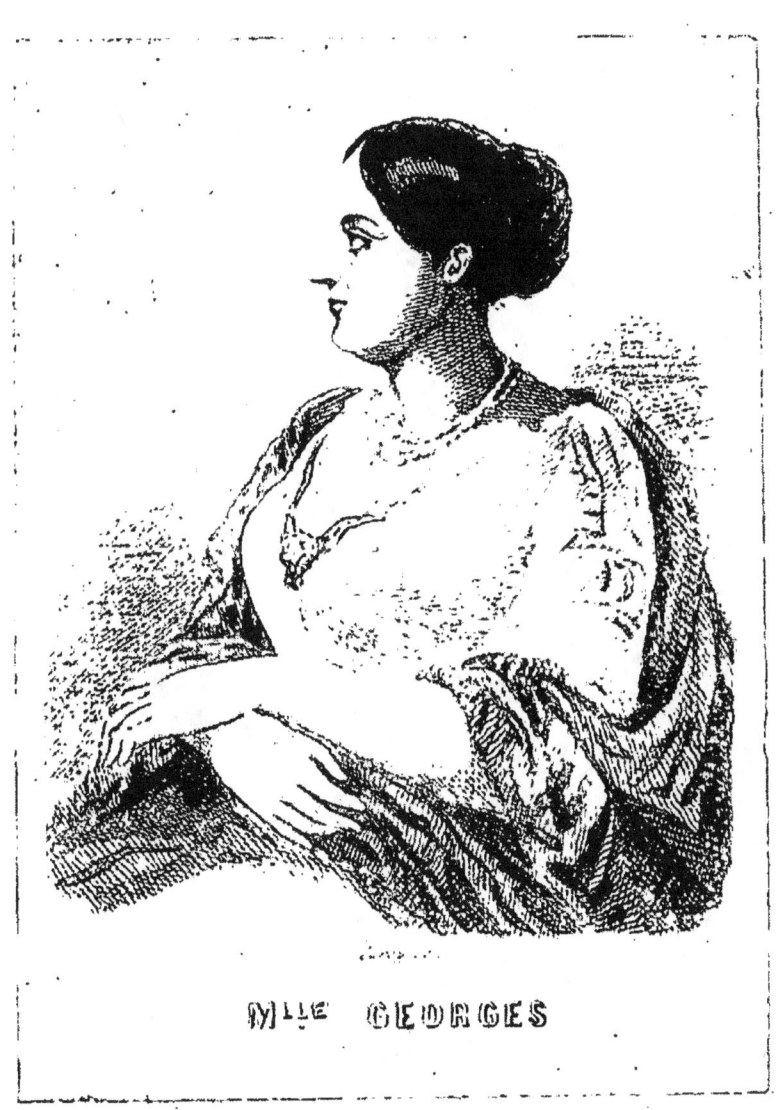

Mlle GEORGES

LA MAÎTRESSE DE L'EMPEREUR,
d'après une lithographie de l'époque.

ports, délivrés par l'ambassadeur de Russie à Paris, Tolstoï (1).

Quels étaient donc les dessous de cette aventure ?

A première vue, la chose paraît à la fois simple et quelconque. George avait à Paris fait la connaissance de M. de Benckendorff, le frère de cette comtesse de Lieven qui se devait illustrer d'une manière non moins piquante et qui, devenue vieille, devait faire dire d'elle, un soir de bal, par un terrible ironiste :

— Elle a dû être bien belle de son vivant !

C'était ce Benckerdorff, qui, paraît-il, lui avait promis le mariage, que George rejoignait à Saint-Pétersbourg. Ce qui prouve en faveur de cette supposition, ce sont les lettres écrites de Russie par George et qu'elle signe *George Benckendorff* et où elle parle de ce mariage. L'autre théorie plus déconcertante et qui ressort du terrain diplomatique, est celle émise par M. Frédéric Masson. Suivant lui, et la chose n'a rien qui paraisse impossible, il y aurait là toute une intrigue ourdie entre la Cour et l'ambassade pour enlever le tzar Alexandre à l'influence amoureuse de Mme Narish-

(1) Cependant George dit qu'elle avait acheté ses passeports cent louis à une amie. « Une amie ne pouvait faire moins », ajoute-t-elle. On peut douter de la chose.

kine, femme du grand veneur moscovite. Caulaincourt, l'ambassadeur français en Russie, la dépeignait plus tard comme « la plus irrésistible femme du monde entier, avec cela, jolie, très jolie, spirituelle, maligne, capricieuse ; bonne musicienne, chantant à merveille, et coquette... mais coquette à incendier tous les cœurs (1) ».

C'était cette redoutable rivale, aimée jalousement et furieusement par Alexandre, que George aurait été appelée à supplanter.

D'autres ont donné à son départ des raisons plus prosaïques et non moins admissibles. Traquée par ses créanciers, elle les aurait plantés là. Ce qu'ils firent, en l'occurrence, on l'ignore, mais on sait ce à quoi se résolut la Comédie-Française. Trois jours après son départ, elle condamnait George à 3.000 francs d'amende et le 30 mai elle plaçait sa part de sociétaire sous séquestre. Le 17 juin elle liquidait définitivement l'affaire en rayant le nom de George du tableau de la troupe des comédiens ordinaires de Sa Majesté l'Empereur et Roi.

Dans ce temps elle était arrivée à Vienne, précédée de la nouvelle de sa fugue. Pendant les huit jours qu'elle y passa, tous les salons s'ouvrirent

(1) *Souvenirs du duc de Vicence*, recueillis et publiés par Charlotte de Sor; Paris, 1837, t. I, p. 38.

devant elle. Celui de la princesse Bagration lui fut particulièrement hospitalier. Elle y fit quelques lectures classiques qui attirèrent l'élite de la société viennoise. Mais ce n'était point pour cela que George avait quitté la France et Paris. Après une visite à Mme de Staël (1) qui traînait alors, d'État en État, sa rancune fielleuse contre Napoléon, la tragédienne se remit en route, prenant le chemin de Vilna où, au dire de Dumas, toutes les princesses polonaises la fêtèrent. La nouvelle étape de Vilna à Pétersbourg fut de dix jours. Dans la clémence du bel été moscovite George arrivait. Nous l'avons dit, Caulaincourt y occupait en ce moment le poste d'ambassadeur, avec une consigne particulièrement piquante.

— Caulaincourt, lui avait dit l'Empereur, je vous donne carte blanche pour les dépenses de l'ambassade; il ne faut pas que nous ayons l'air de bourgeois enrichis... La cour de France ne doit pas se faire mesquine ni petite... Notre frère de Russie aime le luxe et les fêtes... Soyez magnifique, donnez-leur en pour leur argent (2).

Et Caulaincourt, usant de la carte blanche, était allé bon train. On avait vu, sur les tables

(1) « Quant à Mme de Staël, elle ne me quittait point; elle m'aimait trop. » *Manuscrit de Mlle George.*
(2) *Souvenirs du duc de Vicence*; t. I, p. 30.

d'un souper à l'ambassade, des poires à 125 louis l'assiette et des cerises à 45 francs pièce « servies avec la même abondance que si elles n'eussent coûté que 20 sous la livre (1) ».

Caulaincourt, manière de diplomate de corps de garde, envoyé surtout en Russie pour amuser le tzar et lui flatter la vanité, Caulaincourt semble

Signature de Thérèse-Étiennette Bourgoin.

bien ne pas avoir reçu des instructions rigoureuses quant à sa conduite à l'égard de George. Le 9 juillet 1808, de Bayonne, l'Empereur lui écrivait :

Je vous ai écrit relativement aux acteurs et aux actrices français qui sont à Saint-Pétersbourg. On peut les garder et s'en amuser aussi longtemps que l'on voudra. Cependant l'Empereur a eu raison de trouver mauvais que ses agents débauchassent nos acteurs. C'est M. de Benckendorff qui a favorisé la fuite de ces gens-là. Si la circonstance se présentait d'en parler, dites que, pour ma part,

(1) *Souvenirs du duc de Vicence...* p. 33.

je suis charmé que tout ce que nous avons à Paris puisse amuser l'Empereur (1).

On voit qu'il prenait assez plaisamment l'équipée de son ancienne maîtresse.

Au reste elle n'affiche point, comme Thérèse Bourgoin, venue, elle aussi, garnir ses écrins vides chez les cosaques, un ressentiment quelconque contre l'Empereur. Quoique quittée, abandonnée, trahie même, croit-elle, il est demeuré pour elle l'amant glorieux qui, de sa pourpre impériale, a balayé les souvenirs familiers du Consulat. Donc pour elle, point de difficultés avec l'ambassade, point de mouchards attachés à ses talons. Elle est libre et elle en profite.

Dans les premiers jours d'août, elle débute à Péterhof, dans *Phèdre*, devant l'empereur, l'impératrice régnante, l'impératrice-mère, les grands-ducs Nicolas, Michel et Constantin, ce Constantin le Cosaque qui, plus tard, dira d'elle :

— Votre Mademoiselle George, dans son genre, ne vaut pas mon cheval de parade dans le sien.

Sur ces débuts on possède une curieuse lettre de George, datée du 5 août, « la plus rare que l'on connaisse de cette artiste (2) », dit M. Lyonnet. C'est à sa mère qu'elle écrit : « Toute la

(1) Albert Vandal, *Napoléon et Alexandre*, t. III.
(2) Henry Lyonnet, *vol. cit.*, pp. 13, 14.

famille impériale étoit donc pressante (présente). On me prévien d'abord qu'il n'étoit pas d'usage d'aplaudir en entrant, ainsi que cela ne me déconcerte pas. Mais au contraire, quand j'ai paru, j'ai été reçue comme à Paris, je te jure. Juge quel étonnement pour tout le monde. On applaudit jamais avant l'empereur. C'est donc lui qui a commencé à toutes mes entrées. Juge, bonne mère, quel brillant succès. Jamais on n'en a vu un pareil. Toute la famille a envoyés chés moi pour faire compliment. C'étoit un train dont tu ne (*peux*) pas te faire d'idée. L'empereur surtout étoit en extase. S. M. l'Impératrice mère a dit à table : J'ai été à Paris dans le temps de Mlle Clairon, je l'ai beaucoup suivie mais jamais elle n'a fait sur moi l'effet qu'a produit Mlle George. » La même lettre abonde en détails pittoresques. Grâce à elle nous savons que l'empereur lui a envoyé une plaque de diamant merveilleuse pour sa ceinture ; que son succès au théâtre de Saint-Pétersbourg a été moins grand que sur la scène de Péterhof ; que le grand-duc la visite tous les jours et l'aime comme une sœur, ce grand-duc qui fera un parralèle entre elle et son cheval de parade ; qu'elle aime de plus en plus son Benckendorff ; que tout le monde est jaloux de son bonheur ; qu'elle aime toujours Talma, et elle signe, en un beau

paraphe sans tremblement : *George Benckendorff*.

Benckendorff ! C'est encore son nom qui revient dans une autre lettre du 27 janvier 1809 (15 janvier russe), faisant partie de la riche collection de M. L. Henry Lecomte, et que nous avons eue entre les mains. Ce sont quatre grandes feuilles papier pelure, recouvertes de la sauvage écriture heurtée à l'encre bleue. Outre qu'elle se dit presque heureuse et presque mariée avec le toujours bon et cher Benckendorff, George donne des détails sur sa situation financière. Elle y apparaît assez brillante. Elle a 16.000 roubles d'appointements ; deux bénéfices d'un total de 20.000 roubles, et elle ajoute, comme pour se garder du reproche de dissipation qu'elle prévoit : « Oh ! maintenant, j'ai de l'ordre ! » Et, au surplus, nous savons qu'elle jouit toujours de la faveur de la cour et de la ville. Cette faveur, nous l'avons vu, s'est manifestée chez l'empereur, par l'envoi d'une plaque de diamants. On dit qu'il « l'a fait appeler à Péterhoff, mais ne l'y redemande pas (1) ». Caulaincourt, sans affirmer formellement la chose, ne la nie pas : « La belle Mlle G... avait enlevé, disait-on, un moment Alexandre au servage de Mme Narith... (2). » Un moment ! Un moment,

(1) Frédéric Masson, *vol. cit.*, p. 137.
(2) *Souvenirs du duc de Vicence*, vol. cit., p 41.

seulement ! Si George a été chargé de la confiance diplomatique, il faut avouer, qu'elle la trahit.

Sur le terrain amoureux, c'est Mme Narishkine qui bat, auprès d'Alexandre, Mlle George. La pétulance française le cède ici à la glace russe. Ceci ne diminue pas la faveur publique de la tragédienne. Quand, au long du Pré de la Czarine, son équipage à quatre alezans de l'Ukraine (1), croise celui de l'Empereur, Alexandre descend la saluer.

Elle et Bourgoin font fureur (2). Elles sont véritablement l'âme du plaisir dans la ville du gel et de l'or. Qu'on mette leurs portraits en souscription, et la souscription sera couverte aussitôt (3). A ce peuple un peu rude, naïf, sérieux et enthousiaste froidement, pour qui elles sont les déesses du Rythme, de l'élégance et du beau geste, elles enseignent l'héroïsme des tragédies, elles imposent la loi de l'harmonie. Tout Cosaque pour Hermione exilée se devine Oreste. Aussi les aven-

(1) E. DE MIRECOURT, vol. cit., pp. 56, 57.
(2) *Souvenirs du duc de Vicence*, vol. cit., p. 35.
(3) « Il a été ouvert à Saint-Pétersbourg une souscription pour un dessein (sic) représentant Mlle George et Mlle Bourgoin, actrices attachées au Théâtre Impérial de Saint-Pétersbourg. L'auteur les a réunies dans une scène *d'Iphigénie en Aulide*, de Racine. Le dessin est dédié à S. M. I. Alexandre I^{er}. La souscription a été aussitôt remplie. » *Journal de l'Empire*, mardi 19 juin 1810.

tures ne manquent pas. Elles nous sont parvenues à ce point grossières et scandaleuses, exagérées outrageusement ou hypocritement apocryphes, qu'on ne saurait les accueillir, même après contrôle. George à peine s'en défend. Elle sait que c'est peine perdue et elle a mieux à faire, d'autant plus que Benckendorff parle de rupture, et devient, de jour en jour, moins bon et moins cher.

Avec 1812 les Aigles prirent leur vol vers les plaines moscovites. Napoléon lançait la Grande Armée contre la Russie et son « fidèle et cher allié » Alexandre.

Ce fut à Saint-Pétersbourg que la nouvelle de la prise de Moscou parvint aux artistes français. Leur position y devenait extrêmement délicate et la meilleure solution leur apparut sous forme d'un prompt départ. Toute la troupe quitta Saint-Pétersbourg et prit le chemin de Stockholm, le moins dangereux à cette époque de l'année et non occupé par les troupes battant l'estrade devant la capitale. Voyage rapide qui devait se terminer par une halte de plusieurs semaines à Stockholm où Bernadotte fut, français, ce qu'Alexandre fut russe. George y rencontra une fois encore Mme de Staël. Cinq années auparavant c'était dans sa marche triomphale vers Saint-Pétersbourg que l'éternel bas-bleu errant la saluait ; aujourd'hui

c'était sur la route du retour. Alors les Aigles impériales prenaient leur vol vers Essling et Wagram ; maintenant elles revenaient de Moscou et la Moskowa, et la vision confusément entrevue du désastre de Waterloo montait dans les brumes incertaines de l'avenir.

Après la saison à Stockholm, ce fut un arrêt de quinze jours à Stralsund, avec le même répertoire dramatique. C'est là, au dire de Dumas, que la veille du départ, un aide de camp de Bernadotte, M. de Camps, rejoignit George, avec des instructions pour Jérôme Napoléon, roi de Westphalie. « Cette lettre, dit-il, était de la plus haute importance ; on ne savait où la cacher. Les femmes ne sont jamais embarrassées pour cacher une lettre. Hermione cacha la lettre de Bernadotte dans la gaine de son busc. La gaine de leur busc, c'est le fourreau de sabre des femmes. M. de Camps se retira médiocrement rassuré ; on tirait si facilement le sabre du fourreau à cette époque-là. L'ambassadrice partit dans une voiture donnée par le prince royal. Elle portait sur ses genoux une cassette qui renfermait pour trois cent mille francs de diamants. Diamants dans la cassette, lettre dans le busc, arrivèrent sans accident jusqu'à deux journées de Cassel, capitale du nouveau royaume de Westphalie. » Ici une aventure ex-

traité d'un roman-feuilleton. Dumas continue :
« On arriva à Cassel. Le roi Jérôme était à
Brunswick. C'était un roi fort galant que le roi
Jérôme, fort beau, fort jeune ; il avait vingt-huit
ans à peine ; il se montra on ne peut plus em-
pressé de recevoir la lettre du prince royal de
Suède. Je ne sais plus bien s'il la reçut ou s'il la

Dans
Notre Palais Royal de Cassel
le 16 Janvier 1808

Jerome Napoleon

Signature de Jérôme, roi de Westphalie.

prit. Ce que je sais, c'est que l'ambassadrice resta
un jour et une nuit à Brunswick. Il ne fallait pas
moins de vingt-quatre heures, on en conviendra,
pour se remettre d'un pareil voyage (1). »

Cette remise des instructions de Bernadotte,
ces vingt-quatre heures à Brunswick, George ne
les nie pas. Elle se proposait de conter les choses
par le menu, car dans le sommaire de la partie de
ses mémoires qui ne fut pas écrite, on lit : « Je

(1) ALEXANDRE DUMAS, *vol. cit.*, t. IV, pp. 11, 12.

pars pour la France, traverse les armées pour arriver à Hambourg... Le thélégraphe (sic) annonçant mon arrivée à Dresde. Vingt-quatre heures à Brunsvick. Le roi de Vespalie (sic). Lui remettant des notes de la part de Bernadotte. »

Dès son arrivée auprès de Jérôme — nouvel amant princier après Lucien, Sapieha, Bonaparte, Alexandre et Benckendorff — Napoléon a appris son voyage. Il est à cette date à Dresde, où il est entré le 11 mai 1813, après le passage de la Pleiss et de la Mulda. Depuis il a, dans les camps de Bautzen, de Wurtchen et de Reichenbach, affirmé la puissance et la victoire de ses Aigles. Le 10 juin il est de retour à Dresde et le 13 la Comédie-Française part de Paris. Sur son ordre, M. de Rémusat, chargé de l'administration du théâtre, a embarqué Fleury, Baptiste cadet, Michot, Saint-Phal, Desprez, Thénard, Armand, Devigny, Barbier, Michelot ; Mmes Emilie Contat, Thénard, Mars, Mézerai. C'est toute la troupe comique. Elle reçoit, comme pour Erfurt, pour la représentation devant le « parterre des rois » trois mille francs par tête pour frais de voyage (1). La troupe arrive le

(1) Le reçu de Talma pour son voyage d'Erfurt a été mis récemment en vente, au prix de 25 francs. Voici la note qui le signalait dans le n° 326 de la *Revue des autographes*, mai 1908 : « n° 207, François Talma, le grand tragédien, né en 1763, mort en 1826. — Pièce autographe signée, signée

19 juin (1). Aussitôt elle prend possession des lieux. C'est, dans l'orangerie du Palais Marcolini, une salle vaste et somptueuse, à l'édification de laquelle ont veillé MM. de Beausset et de Turenne. Elle communique de plain-pied avec les appartements du Palais et offre ses fauteuils à deux cents spectateurs (2). Le 16 et le 18 juin on y donne des représentations avec les comédiens italiens du roi de Saxe. Mais ce n'est là qu'une satisfaction passagère. Ce qu'on attend, c'est la Comédie-Française, que de Moscou, l'Empereur traita en corps d'État ; la Comédie-Française qui représente ici, à côté de la force brutale des armes, la fine élégance de la grâce et de l'esprit. Aussi, pas une place vide dans la salle Marcolini, quand, le 22 juin, on joue la *Gageure imprévue* de Sedaine, et les *Suites d'un bal masqué* de Mme de Bawr. De deux en deux jours la Comédie joue (3), fêtée, applaudie. Brusquement, c'est l'arrivée de George. Le soir même elle voit l'Empereur (4). Son goût de la tragédie se réveille devant la reine tragique.

aussi C. Talma, par Charlotte Talma, sa femme, célèbre comédienne ; 19 septembre 1808 ; une demi-page in-8 oblong ; reçu de la somme de 3.000 francs pour leur voyage d'Erfurt. »

(1) Constant, *vol. cit.*
(2) *Ibid.*
(3) Fleury, *vol. cit.*, p. 329.
(4) Sommaire du manuscrit de Mlle George.

Il comprend la puissance de la leçon héroïque qu'il donne aux princes et aux rois qu'il convie à l'honneur de goûter « sa » comédie. Le 1er juillet George joue *Phèdre*, mal entourée, car dans la troupe comique, personne qui ne soit digne de chausser le cothurne de Talma. Or Talma est à Bordeaux. On fait venir Talma. Saint-Prix est indispensable, mais Saint-Prix est à Paris. On fait venir Saint-Prix. Le 15 juillet ils sont là. Pendant trois semaines Hermione, Clytemnestre, Agamemnon, Oreste, Cinna et Auguste, vont enseigner la noblesse des grands renoncements, le courage des haines civiques, la fureur des catastrophes.

Le 26 juillet, l'Empereur part pour Mayence. Les négociations de la paix ayant échoué, il revient à Dresde le 6 août. La guerre va recommencer. On précipite l'ordre du calendrier. La fête de l'Empereur et de l'Empire se célébrera le 10 août. Le 9, spectacle gratuit. Le 10, parade héroïque. Le 11 la Comédie plie bagages. Le 12 la guerre entre l'Autriche et Napoléon est déclarée.

Par les routes de la Saxe, par les chemins illustrés par Austerlitz, la Comédie-Française regagne, joyeuse, Paris. « Ma comédie s'est bien conduite ! (1) » a déclaré l'Empereur. C'est son bulletin de victoires.

(1) FLEURY, *vol. cit.*, p. 353.

Portrait de Mlle George, par Gérard.

(Collection de Madame la comtesse de Pourtalès.)

Et il écrit au comte de Rémusat, premier chambellan et surintendant des spectacles (1) :

Je vous envoie un état des gratifications que j'accorde aux acteurs de la Comédie-Française qui ont fait le voyage de Dresde. Cet état monte à la somme de 111.500 francs ; vous ferez solder ces gratifications par la caisse des théâtres :

MM. Fleury	10.000 francs.
Talma	8.000 —
Duprez, Saint-Prix, Saint-Phal, Baptiste Cadet, Armand et Vigny	6.000 —
Chicot, Thénard, Michelot	4.000 —
Barbier	3.000 —
Mlles Mars	10.000 —
George	8.000 —
Emilie Contat et Bourgoin	6.000 —
Thénard et Mezeray	4.000 —
M. Maignien	2.000 —
Les sieurs Fréchot, Colson, Combes, Bouillon et Mongellas	500 —

Chaque costumier et chaque perruquier touche vingt-cinq napoléons (2). Le 24 août la Comédie touche Paris. C'est le jour où, à Gross-Beeren, Bernadotte, traître à sa patrie, s'attache la honte d'une victoire. George, cependant, est restée à Berlin. Le voyage de Dresde lui a donné satisfaction sur

(1) *Archives Nationales*, carton AB IV, 902 (collection des minutes de la correspondance de Napoléon).
(2) Léon Lecestre, *Lettres inédites de Napoléon I*er (an VIII-1815), t. II (1810-1815), p. 282.

tous les points que craignait son inquiétude et sa vanité blessée. Grâce sans doute aux bons offices de Caulaincourt, qu'à Dresde elle avait retrouvé occupant les fonctions de Grand Maréchal du Palais par intérim (1), l'accueil de l'Empereur n'avait pas eu toute la brusquerie que méritait la transfuge. Il lui en voulait d'avoir ravi à la Comédie-Française un élément de succès pour le public, de plaisir pour lui. Sans doute ne fut-il plus question d'amour entre les deux amants. Depuis deux ans le roi de Rome avait fait de Napoléon l'admirable père que l'exil de Sainte-Hélène devait grandir d'une majesté antique. Mais si

l'amour avait abdiqué, le souvenir n'avait pas laissé là toutes ses espérances. C'est à lui qu'on peut attribuer la réintégration de George à la Comédie-Française. Triomphatrice elle rentrait dans la maison quittée comme sociétaire à part

(1) On sait que Duroc, grand maréchal du palais, avait été tué le 22 mai précédent, peu avant la rencontre de l'arrière-garde russe de Miloradowitch et du septième corps français de Reynier.

entière, profitant de ses cinq années d'absence comme de cinq années de présence et de service. M. Lyonnet (1) publie, à cet égard, une note des Archives Nationales, typique :

« Les 5/8 de part, vacants par la retraite de la demoiselle Desbrosses (2), seront attribués à Mlle George, à partir du 1ᵉʳ avril 1814, en vertu d'une décision du 25 mars précédent. Les 3/8 de part, mis en réserve pour les décorations, serviront jusqu'à nouvel ordre à *compléter la part entière qui lui a été promise à l'époque de sa rentrée au théâtre.* »

Pourtant, au témoignage de Talma, George ne semblait guère avoir fait des progrès en Russie. Grisée sans doute par son extraordinaire succès, et se « fiant surtout à l'empire de ses charmes » (3), elle s'était laissée aller à une certaine mollesse, ne travaillant plus ses rôles. « Mlle George a été assez bien dans *Jocaste* et *Sémiramis*, écrit de Dresde Talma à un ami ; mais elle a besoin de se tenir ferme pour avoir un succès complet à Paris,

(1) H. LYONNET, *vol. cit.*, p. 16.

(2) Eulalie-Marie Desbrosses prit sa retraite le 1ᵉʳ janvier 1814. Elle avait débuté au Théâtre de la République en 1794 et acquis le sociétariat en 1799. Elle mourut, âgée de quatre-vingt-sept ans, le 19 avril 1853, et fut inhumée au cimetière Montmartre.

(3) C. D'ARJUZON, *vol. cit.*, p. 111.

parce que le public attendra beaucoup d'elle. Je crois que Duchesnois a tort de s'effrayer. Elle a des avantages que ne pourront effacer ceux que George peut avoir, et je trouve que celle-ci ne peut lui faire aucun tort, surtout si les journaux veulent bien ne pas s'en mêler (1). » Mais les journaux devaient s'en mêler, et déjà, avant la rentrée de George, ils escomptaient le piquant qu'allait offrir la reprise de la lutte avec Duchesnois, et l'occasion leur semblait bonne pour railler Geoffroy qui, pendant le séjour de George en Russie, s'était remis aux ordres de sa rivale. Une note du *Journal de Paris* nous donne la mesure de cette polémique par anticipation. « Les théâtres sont très suivis dans ce moment-ci, y lit-on, et il faut attribuer cette affluence autant à la saison pluvieuse qu'au goût reconnu des Parisiens pour les spectacles. Il est vrai que le commencement de l'automne est peu favorable aux plaisirs de la campagne, et les maisons de plaisance sont presque toutes abandonnées. Les habitués des spectacles s'occupent beaucoup de la rentrée de Mlle George (2). On a cru s'apercevoir qu'à mesure que cette princesse

(1) Collection d'autographes de M. Vedel. — *Cit.* par M. Lyonnet, *vol. cit.*, p. 16.

(2) Thérèse Bourgoin avait précédé le retour de George. Le 6 septembre 1813, on la voit jouer l'Aricie de *Phèdre* « avec plaisir ».

des coulisses s'approchait de Paris, les éloges qu'un certain critique avait coutume de donner périodiquement à sa rivale, étaient distribués d'une main moins libérale. On suppose que la rivalité de ces deux actrices va jeter quelque variété et quelque intérêt dans les feuilletons du critique, lesquels, depuis quelque temps, auraient pu entrer dans les prescriptions de nos docteurs comme des soporifiques de première qualité (1). »

Quelques jours plus tard, le 29 septembre, George faisait sa rentrée dans la Clytemnestre d'*Iphigénie en Aulide*. C'était le rôle de ses débuts, le rôle que la faveur publique consacrait chaque fois. Par un effort, qu'on voit constaté dans la critique du temps, elle se surpassait elle-même, elle surpassait, en éclat, les débuts de la George de 1802. Sa beauté s'était épanouie plus largement, plus librement. La jeune fille du Consulat était devenue femme à la fin de l'Empire. Elle avait alors vingt-sept ans, et jamais beauté plus radieusement parfaite n'avait été, depuis la belle Duclos, applaudie sur la scène. Elle incarnait l'âme lyrique et passionnée de la tragédie dans ce qui parlait le plus violemment, le plus pathétiquement, au cœur du

(1) *Journal de Paris, politique, commercial et littéraire*, n° 253, vendredi 10 septembre 1813.

public; et, avec Talma, c'était la cariatide soutenant le temple de la religion tragique française.

LUI.

VI

LES AIGLES TRAHIES ET LA RECONNAISSANCE
DE L'AMOUREUX SOUVENIR

1814, c'est, pour Napoléon, la première marche descendue vers l'exil, le prologue mélancolique de la grande tragédie finale. Le 3 avril, un Sénat, courbé sous sa botte pendant l'épopée heureuse, décrète sa déchéance, et le même jour il signe son abdication dans ce morne et tragique palais de Fontainebleau qui, dans ses murailles glorieuses, conserve encore l'écho de cette heure de mort et d'amertume. C'est alors, les Aigles une suprême fois serrées sur la poitrine, la marche à travers la France stupide, la marche à l'exil. Le 23 avril la frégate anglaise *l'Indomptée — l'Indomptée !* — emmène le vaincu de 1814, et voilà pour Louis XVIII et les émigrés, les beaux messieurs de Coblentz et les muscadins de la trahison royaliste, dix mois

Estampe populaire sur le retour des Bourbons en 1814.

de paix où détruire l'œuvre napoléonienne, la reconstitution nationale, l'ordre établi, l'harmonie imposée. Les Bourbons sont revenus ; les chansons populaires ont vanté la suave odeur de lys, rien de changé en France, si ce n'est qu'un homme, là-bas, dans son île battue de la mer retentissante, attend son heure, et que son heure viendra.

Voici le 1er mars 1815. Le 20, l'Empereur est à Paris.

A la Comédie-Française, deux partis se trouvent en présence : celui qui tient pour les Bourbons et celui qui demeure fidèle à l'Empereur. Bourgoin, qui n'a pu pardonner à Napoléon la démission de Chaptal, Bourgoin est dans le premier ; George dans le second, avec Mars et Talma.

Le 20, arrive à Paris la nouvelle de l'entrée de l'Empereur à Fontainebleau. On imagine qu'il arrivera à Paris, par les boulevards, triomphalement, ramenant la victoire avec les violettes de mars.

> Louis, tu n'é pus triompher,
> Ta cause était débile,
> Tu dis : « On paraissait m'aimer. »
> Ce n'était pas facile...
> Le lys quêta quelques regards ;
> Il faut qu'il se soumette.
> Nous soupirions tous après Mars.
> Pour voir la Violette (1) !

(1) *L'élan de l'âme et du cœur, sept impromptus en vers libres, à Napoléon Ier, à la liberté et aux braves de tous les rangs, par*

Mars et George, désireuses de voir l'arrivée de l'Homme du Destin, louent une fenêtre à Frascati, sur les boulevards. Toutes deux y paraissent en chapeaux de paille de riz blancs, et à ces chapeaux d'énormes bouquets de violettes. « A partir de ce jours les violettes devinrent un symbole, » dit Dumas (1), ce qui est quelque peu exagéré. Au dire de Mirecourt, ce fut George qui, la première, mit le bouquet de violette à son corsage (2). Quoiqu'il en soit, Mars (3) et George donnèrent pendant les Cent Jours, des gages certains de bonapartisme. On devait plus tard s'en souvenir. L'Empereur leur en sut gré, et quand, en avril suivant, le grand Chambellan, comte de Montesquiou, nomma les membres du Comité de lecture, on trouva les noms de Mars et de George sur la liste des jurés (4). Il est vrai que Duchesnois y

un jeune prisonnier de guerre rentré. Paris, 1815, chez tous les marchands de nouveautés, in-8, 16 pages.

(1) ALEXANDRE DUMAS, *ouv. cit.*, t. IV, p. 20.
(2) E. DE MIRECOURT, *vol. cit.*, p. 63.
(3) Ce ne fut seulement pas à la ville que les violettes firent fureur. Mars les porta jusque sur le théâtre. L'actrice Flore conte : « Mlle Mars parut sur le théâtre avec une robe garnie de violettes : elle fut vivement applaudie. Cent jours après, lorsqu'elle reparut sur la scène, elle fut sifflée. On se rappelait ses violettes. » *Mémoires de Mlle Flore, actrice des Variétés*, p. 241.
(4) *Archives nationales*, O$_2$45. — Les autres membres du Comité de lecture étaient : Fleury, Saint-Prix, Saint-Phal, Talma, Michot, Damas, Baptiste aîné et Lafon. Baptiste

figurait aussi, mais c'était, sans doute, par esprit d'équilibre.

George, à cette époque, revit l'Empereur sous un prétexte assez obscur. « Elle fit dire à l'Empereur, écrit M. Frédéric Masson, qu'elle avait à lui remettre des papiers qui compromettaient essentiellement le duc d'Otrante. Napoléon envoya chez elle (1) un serviteur affidé, et, au retour : « Elle ne t'a pas dit, demanda-t-il, qu'elle était mal dans ses affaires ? — Non, sire, elle ne m'a parlé que de son désir de remettre elle-même ces papiers à Votre Majesté. — Je sais ce que c'est, reprit l'Empereur, Caulaincourt m'en a parlé ; il m'a dit aussi qu'elle était gênée. Tu lui donneras 20.000 francs de ma cassette (2). » Suivant Dumas, Napoléon ayant reçu la tragédienne, se serait plaint à elle du mauvais état des meubles laissés aux Tuileries par Notre Père de Gand, et lui aurait dit :

— Croiriez-vous, ma chère, que j'ai retrouvé des queues d'asperges sur les fauteuils (3).

Quelques jours après, le 12 juin, l'Empereur

cadet, George et Duchesnois étaient parmi les jurés supplémentaires.

(1) Elle habitait alors, 12, rue de Richelieu.
(2) FRÉDÉRIC MASSON, *vol. cit.*, p. 138.
(3) « C'était le plus grand reproche qu'il fit à Louis XVIII. » — ALEXANDRE DUMAS, *ouv. cit.*, t. IV, p. 20.

quittait Paris. Il n'y devait revenir qu'enveloppé de l'ombre tragique de la nuit de Waterloo. Un jour avait suffi pour abattre l'Empire dans les champs belgiques. Tout croulait parmi les lâchetés politiques, et le mensonge parlementaire brisait dans les mains du peuple soulevé la dernière arme brandie pour le salut de l'Empire. De la

vague des Océans surgissait, nue et désolée, l'Ile Sacrée, l'Ile qui allait être le dernier trône de Napoléon, le rocher-tribune d'où il dicterait — paroles tombées dans l'éternité — les illustres testaments de sa foi et de sa grandeur.

En France, les hommes de Coblentz, les patriotes de Gand instauraient le régime de la

Terreur Blanche. Ney, haute stature couturée de cicatrices, cuirassée de croix et de crachats, poitrine refusée des balles autrichiennes et moscovites, Ney, prince et maréchal d'Empire, tombait à la barrière de l'Observatoire sous les balles françaises de sa Majesté catholique. Une chambre des Pairs, suante de peur, à plat ventre devant les jambières de velours rouge du podagre gâteux de Mittau, assumait devant l'Histoire l'indéfectible opprobre et l'éternelle exécration d'un jugement de lâche complaisance.

Ces rancunes et ces vengeances devaient s'exercer à l'égard de quiconque demeurait, au lendemain des Cent-Jours, suspect de bonapartisme. George, comme tant d'autres, devait en être la victime.

Sa présence à Frascati, avec l'insigne séditieux des violettes, fut dénoncée au duc de Duras, par le présent surintendant des théâtres. La dénonciation porta plus haut encore, et le duc de Berry convoqua la suspecte aux Tuileries. George ne nous a conservé de cette entrevue qu'un mot du duc de Berry :

— Belle bonapartiste !

Et sa réponse :

— Oui, prince, c'est mon drapeau ! Il le sera toujours.

« Un ordre brutal l'exila de la Comédie-Française, » dit Mirecourt. La chose, en fait, fut moins apparente, mais elle amena le même résultat. Les tracasseries succédèrent aux tracasseries, on la traita comme si aucun passé artistique ne protestait pour elle. Cet état de choses força George à offrir sa démission. On crut bon, pour donner le change, de la refuser. D'ailleurs plus de rôles, une partialité excessive et véritablement apparente. Par contre-coup, c'était la maîtresse d'autrefois qu'on frappait en elle, la maîtresse du Premier Consul. « Il a fait tant d'ingrats, disait le préfet du palais, même dans le temps de sa puissance ! (1). » George, du moins, demeurait fidèle au grand souvenir exilé. « Nul doute que les sentiments qu'elle accusait franchement n'aient été pour tout dans les luttes qu'elle eut à soutenir contre les gentilshommes du parterre, et qui se terminèrent par son exclusion brutale du Théâtre-Français (2). » Ce fait incontestable, M. Lyonnet le met en doute, et fait en quelque sorte une légende puérile (3). Légende donc, la haine royaliste qui la tournait en ridicule ? Légende que les

(1) L.-F.-J. DE BAUSSET, *Mémoires anecdotiques sur l'intérieur du Palais et sur quelques événemens de l'Empire depuis 1805 jusqu'au 1er mai 1814*, t. I, p. 14.
(2) FRÉDÉRIC MASSON, *vol. cit.*, p. 139.
(3) HENRY LYONNET, *vol. cit.*, p. 19.

rapports de police qui témoignent la surveillance particulière dont elle était l'objet, — et on devine pourquoi ?

En 1816, dans la *Manie des trônes, ou les Rois et les Reines de Contrebande* (1), à côté de Nocalin Broutapane (Nicolas Buonaparte), de Hentorse (Hortense), de Sophie (Joseph), de Mascacerbe (Cambacérès), d'Olicrâne (Caroline), on la voit plaisantée sous le nom de l'actrice Gorgée. C'est elle qui, dans ce pamphlet aussi stupide qu'ignoble, apprend aux princesses impériales à porter le costume de leur dignité. Pourquoi ce rôle lui est-il attribué par le courageux anonyme du libelle (2) ? N'est-ce pas, très certainement, parce qu'on la sait attachée au régime déchu, fidèle à la grande ombre fulgurante enfoncée derrière les Tropiques ? N'est-ce point parce que ce sentiment est suspect que les policiers de province la surveillent, ainsi qu'en témoigne cette pièce tirée des Archives nationales :

(1) *Parade tragi-mélodrami-comique et malheureusement historique, en 2 actes, mêlée de chants, danses, combats, évolutions, ornée de toute la pompe et de tout le spectacle d'une cour de fabrique qui cherche à éblouir*, par J. V. DU MIDI. — Cette pièce est signalée par M. L. HENRY LECOMTE, dans son excellent et précieux ouvrage sur *Napoléon et l'Empire racontés par le théâtre* (1797-1899) ; Paris, 1900, in-8, pp. 273, 274.

(2) « Il est fâcheux que les bibliographes aient laissé à l'auteur d'une œuvre aussi patriotique le voile de l'anonymat. » L. HENRY LECOMTE, *vol. cit.*

Metz, le 14 avril 1818.

Monseigneur,

Mlle George a terminé hier ses représentations au théâtre de Metz par la deuxième de la tragédie de *Sémiramis* et par la comédie de la *Belle Fermière*. Elles ont été assez suivies ; mais aux deux représentations de *Sémiramis*, il y a eu foule, plus attirée par le désir de voir les diamants et la parure de Mlle George, que d'admirer la tragédienne. A ces deux réunions, il y a eu plus de bruit et de mouvement surtout dans le parterre qui, n'étant point assis, offre plus de facilité à l'agitation ; mais l'ordre n'a été nullement troublé. Aucune allusion marquée n'a été saisie pendant le temps qu'a joué cette actrice tragique.

Mlle George a fait voir un passe-port pour Paris où elle a le projet de se rendre directement.

J'ai l'honneur d'être, avec un très profond respect, Monseigneur, de Votre Excellence, le très humble, le très obéissant et très dévoué serviteur,

Le commissaire général de police de la Moselle,
Babut.

A son Excellence le Ministre Secrétaire d'État du département de la police générale, pair de France (1).

Quelles allusions marquées craignait-on, sinon celles à l'Empereur et à l'Empire ?

Lassée des tracasseries administratives du Théâtre-Français, elle fit deux voyages à Londres, occupant le premier par des lectures tragiques

(1) *Archives Nationales*. — Pièce communiquée par M. L. Henry Lecomte.

dans les salons de la haute aristocratie, et le second
par des représentations avec Talma. Ce deuxième

« *Je fume en pleurant mes péchés.* »
Caricature sur la captivité de Napoléon à Sainte-Hélène.

congé qu'elle prolongea d'un mois se trouva brusquement un congé illimité. Le duc de Duras l'excluait de la Comédie-Française, arrêtant le

6 mai 1817, « qu'à dater du 8 du présent mois, la demoiselle George Weymer, cessera de faire partie de la Société du Théâtre-Français. » Et George de dire : « Mes sentiments bonapartistes me valurent ce bienfait. » Elle quitta donc la Comédie le 8 mai 1817. Sa situation de fortune n'était guère brillante, puisque, moins d'un mois auparavant, elle demandait 3.000 francs à la Comédie-Française, ne prétendant rien recevoir de l'autorité. « Je n'ai jamais tenu à l'argent, disait-elle, mais je tiens aux procédés. »

Et elle laissa là la Comédie dont elle fut la gloire et qui fit la sienne.

Napoléon devient l'Homme de Sainte-Hélène.

George devient pour l'Histoire la femme qui coucha avec l'Empereur.

Le maréchal Brune, assassiné
pendant la Terreur blanche.

LIVRE III

LES FEUX DE LA RAMPE ET DE LA GLOIRE

I

UN EMPEREUR DU « BLUFF »

Ce fut véritablement en cette année 1817 que commença le roman comique de George. Pendant quarante ans il devait la mener à travers les provinces, d'abord précédée de l'éclat et du bruit de ses triomphes à Paris, acharnée ensuite à les évoquer et à vivre de la monnaie d'or du souvenir.

La Comédie-Française quittée, elle repassa, en mai 1817, le détroit, appelée à Londres par le duc de Devonshire. Grâce à lui la scène de l'Opéra est offerte à la tragédienne. Le 28 juin, elle y débute dans *Sémiramis* et la représentation donne une recette de 800 livres sterling. C'est la grande artiste de l'Empire qu'on retrouve, la lumineuse

et splendide statue d'une beauté vivante, animée des plus beaux et des plus harmonieux cris que l'oreille ravie pût écouter. Aux yeux de ce public anglais, courtois et chaleureux, elle représentait quelque chose de cette épopée napoléonienne, déjà du passé, la femme aimée par celui que la griffe anglaise serrait sur le rocher océanique (1).

Le séjour de George à Londres fut de longue durée. En juillet 1818 elle débarquait à Ostende et se dirigeait vers Bruxelles, où une série de neuf représentations l'appelait.

Bruxelles était alors, comme il le fut sous le second Empire, le refuge des exilés politiques. Toutes les épaves du régime vaincu se mettaient là à l'abri de la vengeance. La proscription royale y avait envoyé le peintre David, l'auteur du *Sacre* et de la *Distribution des Aigles* ; Vadier, le terrible jacobin, l'homme du Comité de Sûreté géné-

(1) George, dans ses *Mémoires*, consacre quelques lignes reconnaissantes à son protecteur anglais, le duc de Devonshire : « Le duc si charmant pour les actrices. Me recevant à sa campagne que je voulais visiter, lui absent. Tous les gens sur pied pour nous recevoir. Déjeuner splendide. Me donnant les clefs de ses loges pour tous les spectacles. Invitée à une soirée charmante chez lui, où je récitai des vers devant les plus grands personnages du royaume. Le duc vint lui-même m'attacher au bras un bracelet, qui n'avait de valeur que par la manière dont il était offert. Dans ce temps, le Pactole ne coulait pas si grandement pour les artistes, ou nous mentions moins.

rale sous la Terreur ; le prince de Parme, Cambacérès ; Barère ; Cambon ; Baudot ; Chazal, anciens terroristes ralliés à l'Empereur jacobin et ayant adhéré à son gouvernement pendant les Cent-Jours.

Parmi eux vivait un personnage singulier, amusant, picaresque ; poète, journaliste, ci-devant préfet de l'Usurpateur. C'était Harel...

Jadis, jeune et sémillant auditeur au Conseil d'État, et attaché à l'Administration des douanes, il avait brillé au foyer de la Comédie-Française, et dans les loges des actrices, où l'avait introduit Luce de Lancival, qui le faisait passer pour son neveu, tout en s'avouant secrètement son père (1). Spirituel, aimable, quelque peu libertin avec cette teinte d'impertinence qui le rendit toujours cher aux femmes, le jeune Harel n'avait pas tardé à enregistrer la plus brillante des conquêtes, pour un jeune muscadin de son âge. Simplement, bravement, il était devenu l'amant de Duchesnois. Elle avait alors treize ans de plus que ce jeune Normand. Au dire de *la Rampe et les Coulisses*, il

(1) « Il était en réalité son père. C'était chose connue à Rouen. » Paul Ginisty, *Lettres et papiers d'un directeur de théâtre, Harel et Mlle George (documents inédits)* ; *Bulletin de la Société de l'Histoire du théâtre;* novembre 1907, janvier 1908, p. 31.

l'avait rendue mère : « Les amours de M. Harel, y est-il dit, n'ont pas été stériles, et ses liaisons avec Mlle Duchesnois l'ont rendu père d'une petite fille que l'on dit fort aimable : elle se nomme Rosa (1). » Harel devait avoir pour sa fille l'indifférence qu'il semble avoir eu pour sa mère, une comtesse de Montlezun (2). Tranquillement, à l'abri de la conscription, se continuait son heureuse carrière. En 1814, il était sous-préfet de Soissons. C'est là que le trouva l'invasion. Ce trousseur de péplums se révéla alors héroïque, courageux, épique même. Grâce à lui la résistance de la ville put mériter les éloges de l'Empereur. Il avait alors vingt-quatre ans et Napoléon devait, en 1815, au retour de l'île d'Elbe, se souvenir du jeune homme. Et, en effet, pendant les Cent-Jours il le fit préfet

(1) *La Rampe et les Coulisses*, cit. PAUL GINISTY, *art. cit.*, p. 32.

(2) Dans les papiers de Harel, M. Ginisty a retrouvé une curieuse lettre de la comtesse de Montlezun, à son fils : « Ma vieillesse aurait besoin, mon fils, écrivait-elle, de consolations ; serait-ce mépris que votre silence obstiné ? Je n'ose le croire. Je sors d'une longue et affreuse maladie, mon corps est bien faible, mais mon cœur et mon âme vous aiment toujours.

« Votre bonne mère

« La comtesse DE MONTLEZUN. »

Ce 20 juillet 1835.

Au dos de la lettre, Harel avait fait le calcul des recettes de la soirée de la veille à la Porte-Saint-Martin.

des Landes. La défense de Soissons avait aguerri Harel. Jamais préfet à poigne plus rude, plus volontaire, plus despotique même, administra un département. Une rigueur draconienne y appliqua le régime de la conscription impériale. On a dit que le poste lui avait été confié grâce à l'influence de George (1). C'est une erreur. Sa conduite de 1814 avait plaidé pour lui en 1815. Aussi la Restauration ne l'oublia-t-elle point. Outre qu'elle lui reprochait sa visite à l'Empereur à l'île d'Elbe, pendant le dernier mois de son séjour, elle lui imputait à crime d'avoir traqué les royalistes avec une rigueur que les événements n'excusaient pas seulement, mais commandaient encore. Un mois après Waterloo, dans la nuit du 18 au 19 juillet, Harel était arrêté par la gendarmerie de Mont-de-Marsan. En bonne justice royaliste, il aurait dû être livré à une commission spéciale, mais l'ordonnance du 24 juillet 1815, en lui évitant ce fâcheux inconvénient, vint, à propos, le tirer d'un mauvais pas. De poste en poste, la gendarmerie le mena à la frontière. Dans sa clémence souveraine, Louis le Désiré se contentait d'expulser le préfet.

Il gagna l'Allemagne. Sans ressources, il se retrouva fils de Luce de Lancival, polémiste,

(1) CAMILLE LEYMARIE, *la Conscription impériale*; *la Nouvelle Revue*, 15 octobre 1901.

auteur, poète. La *Minerve Française* le compta au nombre de ses correspondants, mais ses ressources lui venaient surtout de sa maîtresse, de la pauvre Duchesnois demeurée à Paris avec la petite Rose. « Pendant son exil, dit le rédacteur de *la Rampe et des Coulisses*, cette bonne maîtresse vint plusieurs fois à son secours, et sans sa douce bienfaisance, il eût passé alors un temps très difficile ; accepter des soulagements dans le malheur, rien de mieux ; mais fallait-il payer un jour de la plus noire ingratitude la pitié d'une bonne âme ? » Cette « noire ingratitude », on la devine. En 1818, Harel était à Bruxelles. George parut, elle vainquit. Si la rencontre avait eu lieu à Paris, nul doute que la querelle avec Duchesnois se fût rallumée, « Harel étant le beau Pâris, objet de cette rivalité (1) ». En ce moment il se vengeait, au delà des frontières, en accablant la Restauration et ses créatures des sarcasmes les plus cruels, dans le *Nain Jaune*, qu'il avait fondé et qu'il rédigeait.

Sans doute George l'avait-elle rencontré jadis à la Comédie-Française. Des compatriotes lient bientôt connaissance en terre étrangère. L'exil rapproche. Un beau matin Harel se réveilla dans

(1) ALEXANDRE DUMAS, *ouv. cit.*, t. IV, p. 26.

le lit de George. Il y devait dormir vingt-sept ans.

Cette existence en commun permit sans doute à la tragédienne d'apprécier les brillantes et spirituelles qualités de son nouvel amant. Elle reconnut en lui, dit M. Ginisty, « l'homme aventureux capable de servir des projets de fortune et de domination (1) ». Harel admira-t-il en elle une auxiliaire de son ambition ? C'est possible, toujours

*Autographe de Napoléon en 1805.*

est-il qu'à partir de ce jour, tous deux joignirent leurs efforts dans un but commun. Avant tout il importait d'obtenir la radiation de Harel sur les listes de proscription. George avait, à Paris, conservé quelques relations assez influentes dont elle usa dans la circonstance présente. En 1820, une amnistie intervint en faveur de l'ancien préfet. De

(1) PAUL GINISTY, *art. cit.*, p. 32.

compagnie, les deux amants rentrèrent à Paris. George révélait Harel à lui-même. Il poussa son : *Et moi aussi je suis directeur!* Il se sentait la vocation du théâtre, dont il devait devenir, ainsi qu'on l'a dit plaisamment, le Mercadet (1). Physiquement, encore de belle prestance, il avait le tort de porter des favoris qui le faisaient ressembler à un garçon de café (2). Mais c'était alors le dernier cri du bon ton, la suprême marque d'élégance. Il tenta d'abord de se faire nommer agent de change, et, ayant échoué, reconnut que le théâtre était véritablement sa voie. Il se lança dès lors dans une carrière qui devait lui ménager des surprises et la célébrité, toujours actif, audacieux, entreprenant. « Éternellement jeté dans les tempêtes, écrit Mirecourt, il sut les affronter avec un calme prodigieux, et maintint sa barque à flot par des manœuvres quelquefois suspectes, mais toujours héroïques (3). »

Sa première entreprise fut celle des tournées de George. Il avait, grâce à elle encore, obtenu le privilège d'une troupe de comédiens. George en tête, il allait la conduire par les provinces. En

(1) *Propos de table de Victor Hugo,* recueillis par Richard Lesclide. Paris, 1885, in-8, p. 200.
(2) *Ibid.*, p. 204.
(3) E. DE MIRECOURT, *vol. cit.*, p. 75.

janvier 1819, il est avec elle à Chambéry, et y donne quatre représentations; en janvier 1820, il est à Caen, toujours sur la brèche, promenant de ville en ville, parmi le tapage d'une publicité inouïe, *Macbeth*, *Médée*, *Sémiramis*, *Phèdre*, mais surtout George. Il faut le dire, son succès est incontestablement brillant. Ce ne sont à chaque acte qu'acclamations et rappels; après chaque représentation, bouquets, lettres et vers d'admirateurs inconnus (1). Mais il faut repartir, gagner en coche, en voiture ou en diligence, la ville prochaine, recommencer encore et toujours. C'est, sans doute, en songeant plus tard à ces fatigues répétées, à cette meule tournée implacablement, que George écrit :

Que le public serait indulgent s'il pouvait se douter de ce qui se passe dans le cœur et dans la tête d'un artiste au moment du combat! Oui, c'est un assaut, il faut du courage, et généralement on croit que c'est un métier très amusant. Quelle profonde erreur! Métier émotionnant qui vous brise et vous attaque les nerfs, qui se porte sur vos entrailles! Comment en serait-il autrement? L'existence du comédien est tout autre que celle du monde; notre hygiène toute particulière. Des habitudes, nous ne pouvons pas en avoir; vous jouez, il

(1) Le lot n° 68 de la vente Tom Harel était composé de vingt-sept pièces de vers, lettres d'admirateurs de la province et de l'étranger, conservées par Mlle George. Le tout fut vendu quarante francs. *Catalogue*, p. 8.

Entre les soussignés, Michel Joseph Gentil, Directeur du second Théâtre français, stipulant en cette qualité, tant à raison des attributions qui lui sont confiées par l'ordonnance royale du 20 juillet 1818, qu'en vertu de la délibération de l'Assemblée générale des sociétaires dudit Théâtre, en date du premier mai présente année,

D'une part,

et Mademoiselle Georges Weimer, D'autre part.

Il a été convenu et arrêté ce qui suit :

Mademoiselle Georges Weimer, libre de tout engagement, ainsi qu'elle le déclare, et s'obligeant de le soutenir judiciairement s'il y a lieu, seule, et à ses risques et périls quelconques, de droit s'engage pour une année, à compter du premier mai mil huit cent vingt-un, au second Théâtre français, pour y jouer les Reines et grands premiers rôles dans la tragédie, soit de l'ancien répertoire, soit dans les pièces nouvelles, promettant de se conformer aux dispositions du règlement du second Théâtre français, et pour tout ce qui n'est pas prévu par le règlement, aux dispositions de celui du premier Théâtre.

Mademoiselle Georges s'engage en outre, à ne pas demander, en cas de renouvellement de son engagement au bout de l'année, une somme plus forte que celle stipulée au présent acte.

Monsieur Gentil, de son

L'engagement de George à l'Odéon (1821).

côtés promis et s'oblige au dit nom, de faire payer par l'administrateur Comptable Caissier de la Société, à Mademoiselle Georges, la somme de Vingt mille francs, par douziémes, de mois en mois, à titre d'appointements pour la dite année Théâtrale, à dater du mois où aura lieu son premier début. M'accord en outre, à Mademoiselle Georges Weimer, un Congé de deux mois, dont l'époque est au choix de la Société du second Théâtre français.

Fait double et de bonne foi entre les Parties soussignées, sauf la ratification de Son Excellence le Ministre de la Maison du Roi. — à Paris le cinq mai 1821
approuvé l'écriture cy dessus faite ce jours mai 1821
Georges Weimer

Il demeure convenu entre les parties que dans le cas où, si l'on ne peut prévoir, un empêchement de l'autorité judiciaire ou administrative ferait obstacle à l'exécution du présent Engagement, la Société du dit Théâtre français ne pourra exercer pour cette inexécution aucun recours en dommages et intérêts Contre mademoiselle Georges Weimer *approuvé l'écriture cy dessus*
fait ce cinq mai 1821. Georges Weimer

Pièce inédite de la collection L. Henry Lecomte,

faut dîner à trois heures, choisir vos aliments ! Soup[er]
alors, ce que vous ne faites pas quand vous êtes [au]
repos. Voulez-vous déjeuner à onze heures ? vous av[ez]
une répétition. Déjeunez alors à dix heures. Com[me]
l'estomac s'accommode de tous ces changements ! Voule[z-]
vous profiter d'un beau soleil, vous promener com[me]
tout le monde ? Non, il faut dîner, être à sa loge à ci[nq]
heures. Au lieu du soleil, être abîmé par la chaleur d[es]
lampes. Êtes-vous de belle humeur ? Avez-vous de [la]
gaieté au cœur ? Voulez-vous rire ? Les trois coups [se]
font entendre. Prenez vite votre visage de Lucrèce B[or]
gia ou de Cléopâtre, ce qui n'est pas plus divertissa[nt]
l'un que l'autre. Et les artistes du genre gai, ils [ont]
des chagrins aussi, eux. Je crois qu'il est encore p[lus]
pénible [de faire rire quand on a le cœur brisé, que [de]
faire pleurer quand on a envie de rire. Cher public, n'e[n]
viez donc pas quelquefois notre sort : c'est l'esclavage

Esclavage ou non, il faut jouer, et Harel est [là]
qui y tient la main. Mais qu'est-ce que le triomp[he]
provincial à côté du succès parisien, pour u[ne]
tragédienne gâtée comme le fut George ? Ce so[nt]
à Chambéry ou à Caen les applaudissements [de]
Paris qu'elle regrette. Ce sont les acclamatio[ns]
de Paris qu'elle veut. Enfin elle n'y tient pl[us]
force Harel et revient à Paris, bien décidée à [se]
faire engager par le directeur de l'Odéon. Elle s'e[st]
fait ce serment. Elle le tient.

II

ODÉON, PROCÈS, PORTE-SAINT-MARTIN, TOURNÉES, ETC.

Le 5 mai 1821, elle signe cet engagement (1) :

Entre les soussignés, Michel-Joseph Gentil, directeur du second théâtre français, stipulant en cette qualité, tant à raison des attributions qui lui sont confiées par l'ordonnance royale du 24 juillet 1818, qu'en vertu de la délibération de l'Assemblée générale des sociétaires du dit théâtre, en date du premier mai présente année.
<div style="text-align:right">D'une part,</div>

et Mlle George Weimer
<div style="text-align:right">D'autre part,</div>

Il a été convenu ce qui suit :
Mlle George Weimer, libre de tout engagement ainsi qu'elle le déclare et s'obligeant de le soutenir judiciai-

(1) Nous copions cet engagement sur le double qui resta entre les mains de Gentil, le directeur de l'Odéon. La pièce fait partie aujourd'hui de la collection de M. L. Henry Lecomte.

rement s'il y a lieu, seule, et à ses risques et fortune, contre qui de droit, s'engage pour une année, à compter du premier mai mil huit cent vingt-un, au second théâtre français, pour y jouer les Reines et grandes Princesses dans la tragédie, soit de l'ancien répertoire, soit dans les pièces nouvelles ; promettant de se conformer aux dispositions du règlement du second théâtre français et pour tout ce qui n'est pas prévu par le dit règlement aux dispositions de celui du premier théâtre.

Mlle George s'engage en outre à ne pas demander, en cas de renouvellement de son engagement au bout de l'année, une somme plus forte que celle stipulée au présent acte.

M. Gentil, de son côté, promet et s'oblige au dit nom, de faire payer par l'administrateur comptable caissier de la Société à Mlle George, la somme de vingt mille francs ; par douzièmes, de mois en mois, à titre d'appointements pour la dite année théâtrale, à dater du mois où aura lieu son premier début. Il accorde en outre à Mlle George Weimer un congé de deux mois dont l'époque est au choix de la Société du second théâtre français.

Fait double et de bonne foi entre les parties soussignées, sauf la ratification de Son Excellence le Ministre de la maison du Roi.

A Paris le 5 mai 1821.

Approuvé lécriture cy-desus. Paris le cinq mai 1821.

GEORGE WEIMER.

Il demeure convenu entre les parties que dans le cas où, ce qu'on ne peut prévoir, un empêchement de l'autorité judiciaire ou administrative ferait obstacle à l'exécution du présent engagement, la Société du second théâtre français ne pourra exercer pour cette inexécu-

tion aucun recours en dommages et intérêts contre Mlle George Weimer.

Approuvé lécriture cy-desus. Paris le cinq mai 1821.
GEORGE WEIMER.

Et le 5 mai 1821, où elle signe cet engagement, l'Empereur meurt à Sainte-Hélène.

*
* *

Qu'on lise attentivement ce dernier paragraphe, imposé par George, cela ne fait point de doute, puisqu'il est entièrement à son avantage et qu'il sauvegarde ses intérêts. Elle sent des difficultés possibles avec la Comédie-Française, et elle n'a point tort. En effet, depuis 1818, la Comédie est armée d'une ordonnance qui interdit aux sociétaires de passer du premier théâtre français au second, et c'est, avec cette ordonnance à la main, que le Comité se lève contre elle. Mais elle, qui prétend regagner le terrain perdu à Paris depuis quatre ans, réplique du tac au tac, et assigne la Comédie en payement de 12.000 francs de retenues jadis opérées et non remboursées. L'assignation est du 5 juin 1821, juste un mois après son traité avec Gentil. Deux mois après tout est arrangé. George a perdu son procès, soit, mais le comité a fait des concessions. A la date du 6 septembre, elle déclare dans une lettre publique et malicieuse qu'elle

préfère la scène de l'Odéon à celle de la Comédie-Française, ne voulant pas priver cette dernière de la présence de Mlle Duchesnois qui menace de prendre sa retraite si elle rentre. Ce procès, ces difficultés, ces hostilités, « tout cela me décide, dit

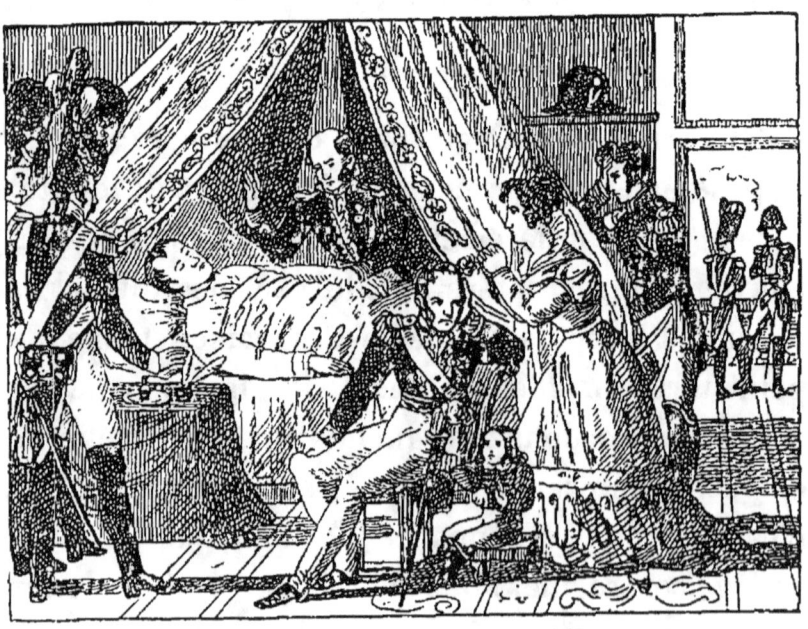

La mort de Napoléon, d'après une estampe populaire de l'époque.

George, à demander une audience à Louis XVIII pour obtenir ma liberté et passer à l'Odéon ».

Le roi intervient-il effectivement ? On peut le penser, puisque Lauriston rassure Gentil sur les débuts de sa nouvelle pensionnaire.

MINISTÈRE
DE LA
MAISON DU ROI

Paris, le 14 septembre 1821.

Je m'empresse de vous prévenir, monsieur, que le Roi, par ordonnance de ce jour, a bien voulu autoriser la demoiselle George Weymer à jouer sur le second Théâtre-Français. Vous voudrez donc, en conséquence, lui donner connaissance de cette décision, ainsi qu'aux comédiens sociétaires de ce théâtre, pour que les conditions de l'engagement contracté entre eux et la demoiselle George puissent être mises à exécution.

J'ai l'honneur d'être très parfaitement, monsieur, votre très humble et très obéissant serviteur.

*Le Ministre secrétaire d'État
du département de la Maison du Roi,*
Marquis DE LAURISTON.

Il ne reste à la Comédie-Française qu'à s'incliner et à l'Odéon qu'à se réjouir.

George y débute le 1ᵉʳ octobre dans une soirée triomphale. Tous ses admirateurs se sont donné rendez-vous ce soir, dans la salle où Gentil, après Picard, tente la fortune théâtrale. Cette soirée, c'est pour George, un rappel de ses triomphes passés, de ces soirées du Consulat et de l'Empire où la salle se soulevait pour elle, où le parterre se battait à sa gloire et où l'applaudissement souverain, du maître et de l'amant, tombait de la loge officielle. Ce soir d'octobre on la retrouve

belle encore, dans la splendide maturité de ses trente-quatre ans. Toute la beauté s'épanouit en elle. Elle n'a qu'à paraître... La salle est à ses genoux et Duchesnois vaincue une fois encore. Pourtant cette année théâtrale ne lui fournira pas l'occasion de durables succès, de rôles éclatants. Le 26 avril 1822, tout le succès va à elle dans *Attila*, tragédie de H. Bis, sur l'exemplaire duquel le poète peut, avec raison, écrire cette dédicace : « *D'Attila, je vous fais hommage, que dis-je, offrir? je vous rends votre ouvrage* (1). » De même pour les *Macchabées*, le 14 juin, succès d'un soir sans lendemain.

La seule représentation qui retienne en 1822, c'est celle qui est donnée, le 28 avril, à son bénéfice sur la scène de l'Opéra. « Le ministre de la maison du Roi, le général Lauriston, note-t-elle dans le sommaire de son manuscrit, me fit obtenir une représentation à l'Opéra. » M. Lyonnet dit que Talma y parut dans le Néron de *Britannicus*. George, au contraire, observe : « Talma, Lafon, ne pouvaient y paraître, et l'on donna l'ordre de jouer *Britannicus* !... » On y eut une révélation piquante : George jouant la comédie. Dans le deuxième acte du *Mariage de Figaro*, elle joua

(1) Cet exemplaire, portant le n° 4 du *Catalogue* de la vente Tom Harel, fut adjugé douze francs.

le rôle de la comtesse, à côté de Perlet, de Gauthier, de Jenny Vertpré et de Bourgoin. « Nous sommes très mauvaises, » confesse-t-elle. A cette représentation, Mme Mainvielle Fodor (George écrit : Mauville Photor) chanta le *Billet de Loterie*. Recette superbe (1).

C'est l'année où Gentil, sentant le terrain lui manquer, cède l'Odéon à Gimel, qui, de colonel de dragons, devient directeur. Au moment où disparaît l'homme qui a rendu George à Paris et Paris à George, il n'est peut-être pas inutile de savoir ce qu'il pense de sa pensionnaire. Chacun des artistes de sa troupe possède sa fiche signalétique, tant pour la conduite privée que pour le talent. Le tout s'intitule, sur un registre :

ÉTAT NOMINATIF ET RAISONNÉ DES ARTISTES
DE L'ODÉON TANT AU POINT DE VUE DE LA
CONDUITE QU'A CELUI DU TALENT.

Dans ce recueil, George a une double fiche. Voici la première :

(1) « Bénéfice de trente-deux mille francs », dit George dans son sommaire. — « La recette s'éleva à 26.000 francs », écrit M. Henry Lyonnet, *vol. cit.*, p. 21.

Mlle George Weimer

CONDUITE

Difficile à conduire; d'une volonté souve[nt] absolue qui devient quelquefois entraînan[te] d'après la considération du bien ou du m[al] qu'elle peut faire au théâtre; cédant pourtant [à] l'appât de l'argent, ou à l'espoir des succè[s] mais sacrifiant aussi dans ce double but les int[é]rêts du théâtre, voulant attirer sur elle seule to[us] les regards comme tous les succès, et subordo[n]nant toujours le bien du service à ses propr[es] intérêts. Dans le cours de janvier, février [et] mars, elle s'est absentée sans autorisation et [a] donné des représentations sur les théâtres [de] Beauvais et de Compiègne.

Quant au reste :

TALENT ET UTILITÉ

Actrice indispensable et d'un grand avanta[ge] tant que la tragédie sera la base du genre éta[bli] à l'Odéon, où la faiblesse de certains talen[ts] placés à côté d'elle ne sont supportés qu'a[u]tant qu'elle les couvre de sa supériorité. Bon[ne]

tragédienne, qui serait bien meilleure encore si elle ne faisait point de fatales concessions au mauvais goût et aux applaudissements d'un certain public. On ne peut mener Mlle George qu'avec des jetons ou des feux par représentation et en faisant monter beaucoup de pièces qu'on ne joue pas ailleurs, et où elle peut espérer de nouvelles occasions de montrer son talent.

Ce répertoire spécial, ce nombre de pièces, — le 9 novembre 1822, *Saül* ; le 10 mars 1823, *Didon* ; le 12 avril, le *Comte Julien* ; — tout cela crée une sourde hostilité contre George. L'acteur Joanny, dans une lettre du 29 mars 1823 au baron de la Ferté, s'en fait l'écho. Après s'être plaint d'une diminution d'appointements et avoir enseigné les remèdes propres à conjurer la crise où se débat l'Odéon, il dit : « Mais pour réussir dans tout cela, il n'aurait point fallu voir une dame George, avec tout son bagage, ses claqueurs, ses hautes prétentions, venir nous imposer sans cesse *Mérope* et *Sémiramis* et exercer dans un théâtre royal une suprématie révoltante et ridicule (1). » Un autre grief

(1) *Catalogue d'autographes Noël Charavay*, février 1907, n° 86. — Un autre *Catalogue d'autographes Noël Charavay*, mentionnant en novembre 1906, la collection Victor Bouvrain, signalait (n° 50) une autre lettre curieuse de Jean-Baptiste-Bernard Brissebarre, dit Joanny, à la date du 25 février 1830.

contre elle, déjà relevé par Gentil, ce sont les tournées. C'est Harel qui est là, dans l'ombre, préparant les escapades qui apportent dans la caisse commune, vide aussitôt que remplie, l'or nécessaire au luxe dont George s'entoure et aux fantaisies que s'offre Harel.

Des lettres passionnées les consolent de leur mutuel éloignement :

> Cher bon chéri, écrit George d'Evreux à Harel, je te donne de mes nouvelles. Je sais que cela te fait plaisir. Je crois, ami adoré, que nos petites affaires iront bien. Je joue ce soir *Mérope*, demain *Sémiramis*, et sans doute mercredi à Louviers, qui n'est qu'à six lieus d'ici ; jeudi peut-être ici : cela dépendra des recettes. On dit que Bernay, Elbœuf sont meilleurs. Nous suivons bien ton itinéraire. Ton indisposition n'aura pas de suites, ami. A la maison tu ne dois pas manquer des soins qui te conviennent. Un peu de patience et tout ira bien. Je te quitte, mon homme adoré ; on vient répéter *Sémiramis*. Au revoir bientôt, mon chéri, que j'aime de toute la force de mon âme. A toi toujours, à toi pour ma vie. A demain. Embrasse bien ma sœur pour moi.

Le temps ne diminue en rien cette tendresse, au moins épistolaire. Du Hâvre le 20 septembre 1839, George écrit encore à Harel :

> Il était alors, depuis cinq ans, rentré à la Comédie-Française où il débuta le 4 juin 1797. Il ne devait se retirer que le 1er avril 1841. Le 6 janvier 1849, il décédait, 8, place Lafayette, âgé de soixante-quatorze ans.

Adieu, ami de ma vie. Je t'aime bien de tout mon cœur, de toute mon âme. A toi jusqu'à mon dernier soupir (1).

En juillet 1822, elle est à Angers ; du 1ᵉʳ août au 10 septembre, à Lille, avec Bocage, Rosambeau, Eric Bernard ; Mmes Sabathier, Valérie, Menier. Mais entre temps, le 1ᵉʳ mai, il s'est passé à l'Odéon un incident que George appelle « une affreuse cabale ».

L'incident se réduit à ceci. Pendant la représentation *d'Iphigénie en Aulide* — son triomphe toujours — le public a sifflé Mmes Gros et Gorenflot. Pourquoi ? On ne sait. Mystère et parterre. George, en scène, a pris les sifflets pour elle, et dignement est rentrée dans sa loge, plantant là Achille, Agamemnon et les Grecs. Là-dessus cris, scandale, demande d'excuses. Clytemnestre ne fait point d'excuses. Le tapage se continue dans les journaux, le lendemain. George riposte. Bernard, qui préside en ce moment aux destinées odéoniennes, promet en son nom des excuses. Le 18 mai, au premier acte de *Mérope* (2), elle s'interrompt, vient à la rampe et dit :

— Messieurs, si j'avais eu le malheur de man-

(1) *Catalogue d'autographes Noël Charavay*, avril 1906.
(2) « ... où elle fut admirable. » H. Lyonnet, *vol. cit.*, p. 22.

quer au public, je ne me serais jamais représentée devant vous.

Tout l'esprit de Harel est dans ce mot.

Et la cabale applaudit. « J'en ai raison (1) », dit George.

Les tournées recommencent. La patiente curiosité de M. Lyonnet s'est appliquée à les suivre à travers les provinces. Après *Jeanne d'Arc* (2), qu'elle joue le 14 mars 1825, à son bénéfice, elle repart, toujours avec Harel, plus entreprenant, plus audacieux que jamais. « Nous retrouvons des traces de son passage à Lille, 21 novembre au 4 décembre 1826, sept représentations avec des recettes variant de 1.796 fr. 55 à 601 fr. 70. A Caen, fin août 1827 ; du 6 au 15 février 1828, elle est à Tulle, avec Eric Bernard, Delaistre, Ernest, Leroux, Walkin, Mmes Dupont, Destrieux, Frédéric, et son inséparable sœur Mlle George cadette. Les recettes oscillent entre 1.300 francs et 967 francs. »

Brusquement, un beau jour, la troupe revient à Paris. Harel est directeur de l'Odéon.

Directeur ?...

Oui, et ce n'est pas un des moindres étonne-

(1) Sommaire du manuscrit de Mlle George.
(2) « Cette pièce eut un succès à bouleverser Paris. » E. DE MIRECOURT, *vol. cit.*, p. 70.

ments de cette extravagante et extraordinaire carrière. Comment a-t-il fait ? Comment a-t-il intrigué ? Quelles influences a-t-il mis en mouvement ? Autant de secrets dont Harel conserve jalousement le secret. Un fait est là : la direction de l'Odéon lui est confiée par un privilège du 26 avril 1829, du 1er septembre de cette même année au 31 mars 1832.

Son cahier des charges, « signé par lui et revêtu du visa de Me Mitoufled, avoué, au nom du Comité contentieux de la maison du Roi (1) », contient quelques clauses qui peuvent sembler piquantes aujourd'hui :

Article 12. — La subvention annuelle de 160.000 francs accordée au sieur Harel, qui commencera à courir le 1er août prochain, lui sera acquise jour par jour ; toutefois, une moitié seulement de ladite subvention lui sera payée par douzièmes, et quant à l'autre moitié, elle ne sera payable proportionnellement qu'à la fin de chaque trimestre, de telle sorte que la maison du Roi se trouvera toujours nantie de cette portion de la subvention échue sur l'exercice courant, à titre de cautionnement pour garantie.

Article 13. — Le sieur Harel sera soumis à la haute surveillance de la Maison du Roi en ce qui concerne le maintien du genre d'exploitation, sans que cette surveillance puisse s'étendre aux détails de son administration.

(1) Paul Ginisty, *art. cit.*, p. 33.

Article 14. — Outre la loge du Roi le sieur Harel conservera à la disposition des fonctionnaires ci-après désignés, les loges qui leur sont exclusivement réservées.

Son Excellence M. l'Intendant général de la Maison du Roi.

M. l'aide de camp du Roi, directeur général des Beaux-Arts.

MM. les premiers gentilshommes de la chambre du Roi.

M. le prince de Talleyrand, chambellan de Sa Majesté.

M. le Directeur des fêtes et spectacles de la Cour.

M. le ministre de l'Intérieur.

Sa Seigneurie le grand Référendaire de la Chambre des Pairs.

Le Trésorier de la Chambre des Pairs.

L'Architecte de la Chambre des Pairs.

Les entrées réservées par le service de la Maison du Roi sont au nombre de vingt. Elles ne pourront être suspendues sous quelque prétexte que ce soit.

Article 16. — Le conservateur du mobilier, le concierge, le suisse et l'ouvreuse de la loge du Roi, ainsi que celle de la loge de la Maison du Roi seront nommés par nous et payés aux frais de la liste civile.

Article 18. — Le sieur Harel sera obligé de mettre ses artistes à la disposition de l'autorité de la Maison du Roi pour les fêtes et spectacles de la cour...

Et, outre ses 160.000 francs de subvention, si prudemment versés, Harel obtient une indemnité de 6.000 francs « représentative des dépenses du Comité de lecture ». Son Comité de lecture !

Désormais, c'est sur le goût, l'enthousiasme ou

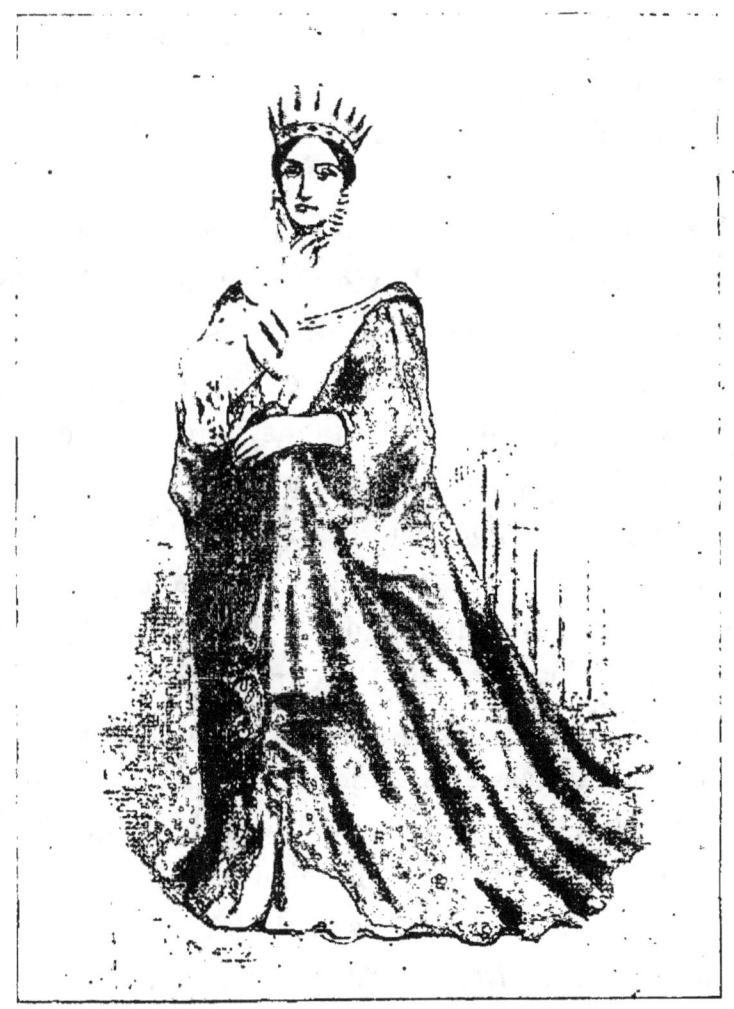

Mlle GEORGE DANS "RODOGUNE".
(*Lithographie de Geoffroy (1855)*).

le mépris de George, que Harel et son Comité —
s'il exista jamais ! — se régleront. C'est elle, elle
seule, qui décide du choix des pièces, et toutes
sont bonnes, pourvu que son rôle à elle soit bon
et beau.

Harel débute par des folies. Pendant deux mois
les ouvriers occupent le vieil et vétuste Odéon en
place conquise. Tout est remis à neuf, repeint,
orné, décoré. D'avance Harel qui se sent le Napoléon du lieu, prédit, que disons-nous, décrète la
victoire. Pour ce faire il groupe autour de George
une troupe composée de Ligier, le fidèle Eric
Bernard, Vizentini (Visentiny, écrit George), Ferville, Duparai, Lockroy, Marius, Delafosse, Chilly,
Delaistre ; de Mmes Moreau-Sainti, Delatre,
Dupont, Noblet, Eulalie Dupuis, Nadège, Bérenger, et George cadette toujours. Avec cette troupe
son privilège lui permet de livrer la bataille le
1er septembre. Il attend son soleil d'Austerlitz, et
la livre le 2. C'est d'ailleurs la victoire.

Il a choisi : *Catherine de Médicis aux États de
Blois*, avec George dans Catherine, naturellement.
Les décors sont neufs, curieux, tâchent à copier
fidèlement un réalisme pittoresque. George partage
leur succès. Le 13 octobre, c'est *Christine à Fontainebleau*, le drame de Frédéric Soulié, qui voit
les feux de la rampe. C'est la première incarna-

tion que fait George du personnage fameux (1). Cinq mois plus tard ce sera la seconde dans *Stockholm, Fontainebleau, Rome*, la Christine d'Alexandre

Fragment de Christine à Fontainebleau, écrit par Alexandre Dumas, sur l'album de la duchesse d'Abrantès.

Dumas (2). Mais l'effort de Harel est vain. Le

(1) Deux exemplaires de la première édition (1829) de *Christine*, l'un dédicacé à George, l'autre à Harel, passèrent en vente en 1903. Le premier monta à 46 francs ; le second descendit à 6 francs.

(2) Le Catalogue de la vente Tom Harel portait, sous le

théâtre fait de pitoyables recettes, on vit sur la subvention, puis, un beau jour, l'émeute de juillet est là, et la subvention disparaît emportée dans la débâcle royale. Harel frappe à toutes les portes, à celles de Louis-Philippe, entre autres, à celle de Casimir-Périer chez qui il se présente un pistolet à la main, menaçant de se suicider, si on ne lui donne 15.000 francs. On a peur, on les lui donne, et il part recommencer le coup plus loin. C'est Mercadet, c'est Bobèche, c'est Harel tout entier enfin. Il cumule la direction de l'Odéon avec celle d'un bataillon de la Garde Nationale. Mais la subvention ne revient pas.

> L'Odéon, dépouillé du plus mince subside,
> Organise dans l'ombre un nouveau suicide ;
> Sur ses planches, bientôt, malgré les soins d'Harel,
> L'herbe va dessiner un décor naturel,

prophétise, le 15 janvier 1832, Barthélemy dans son épître à d'Argout, ministre des Beaux-Arts et des Travaux publics (1).

Un peu plus de deux mois plus tard, c'est chose faite. Le 1ᵉʳ avril circule cette invitation :

n° 114, un portrait de George dans *Christine*, exécuté par Saint-Ève en 1828. L'erreur de date est évidente, puisque la *Christine* de Soulié fut créée en 1829 et celle de Dumas en 1830. Ce portrait fut vendu 74 francs.

(1) BARTHÉLEMY, *Némésis, satire hebdomadaire*. Paris, 1839, XLI ; t. II, p. 172.

« L'Odéon expire ce soir. Vous êtes invité à assister à son convoi. On se réunira au faubourg Saint-Germain, dans le lieu ordinaire de son agonie. Priez pour le très passé (1). » Ce n'est point une plaisanterie facile qu'excuse la date

Si j'avais seulement assez de force pour me lever seul de mon fauteuil et marcher jusqu'à mon lit, je remplirais moi-même ce dernier devoir.

Alfred de Vigny

Autographe d'Alfred de Vigny.

Pendant deux ans, cependant, Harel s'est débattu avec une énergie furieuse et désespérée. N'a-t-il pas été jusqu'à représenter, le 28 août 1830, *Jeanne la folle*, du sieur Fontan que la monarchie absolue a mis à Sainte-Pélagie en 1829, et que la monarchie constitutionnelle et bourgeoise hisse jusqu'à l'Odéon en 1830 ? Au surplus, rien de plus

(1) *Courrier des théâtres*, 1ᵉʳ avril 1832.

lamentable que ce drame absurde, incohérent, où George prostitue l'éclat d'une beauté que rien n'atteint, d'un talent que rien ne diminue. D'ailleurs elle disparaît dans le tourbillon où Harel l'entraine. C'est sa vie que nous écrivons ici, et nous ne la retrouvons plus. Harel seul parade, Harel seul s'agite et mène la bagarre, car c'est une bagarre perpétuelle que la vie de l'Odéon dès le lendemain de la Révolution de Juillet. Harel, dépenaillé, la culotte large, le gilet ouvert, débraillé, bohème, formant avec George luxueuse, soignée, somptueuse, le plus extraordinaire des contrastes. Harel tient tête à tout. Ce sont, coup sur coup : le 7 octobre 1830, le *Roi Fainéant* ; le 6 novembre, l'*Abbesse des Ursulines*, qui sombre malgré George, malgré Frédérick Lemaître ; le 11 janvier 1831, le *Napoléon*, de Dumas, qui, mis debout en huit jours, en tient cinquante-trois fois l'affiche, avec 80.000 francs de frais (1) ;

(1) Il courut, au sujet de ce *Napoléon*, un bruit singulier dont nous trouvons l'écho dans une lettre inédite de Béranger, du 11 décembre 1830, et vendue le 15 mai 1908. (*Catalogue d'autographes Noël Charavay*, mai 1908, n° 12, et l'*Amateur d'autographes*, n° 5, mai 1908, pp. 141, 142.) Voici le passage de la lettre de Béranger : « A quand *Napoléon* ? Est-il vrai que la représentation durera onze heures et qu'il faudra y porter son déjeuner et son dîner ? Nous autres, gens de Montmartre, nous croyons tout cela. Je suis même tenté de croire que nous sommes devenus tout à fait classiques de-

puis le 25 mars, la *Maréchale d'Ancre* (1); le 29 septembre, *Catherine II* ; le 20 octobre, *Charles VII chez ses grands vassaux*, avec George dans *Bérengère* ; choix incohérents à travers lesquels on tente vainement de saisir la psychologie de George, qui échappe, vous laissant en face de Harel. Mais Harel, cette fois, sent, avec raison, l'injustice du sort. Ces noms que les soirs de première jettent au public, ce sont les noms glorieux de la littérature d'aujourd'hui et de demain, et il y a quelque chose de décourageant dans l'accueil hostile que reçoivent ces pièces qui méritent certes mieux que l'indifférence où elles sombrent.

Les sourires de George, quand elle est de bonne humeur, le consolent. Au n° 25 de la rue Madame, elle campe dans un luxe tout asiatique au premier étage. Le rez-de-chaussée est laissé à George

puis la Révolution. Figurez-vous, mon cher ami, qu'il n'est pas plus question des romantiques que s'ils n'avaient jamais existé. Sans doute dans l'autre monde que vous habitez il doit en être de même des classiques. Et voilà pourtant ce que nous appelons de la gloire ! »

(1) L'exemplaire de la *Maréchale d'Ancre*, ayant appartenu à George, fut vendu 130 francs à la vente Tom Harel. Il était du format in-8, avec frontispice, marbré vert, orné sur les plats, avec une dentelle intérieure et à tranche dorée. La première représentation de la pièce eut lieu le 21 juin 1831, fut interrompue par une indisposition de George après le deuxième acte, et renvoyée au 25 juin.

cadette et aux fils de Harel, Tom et Léopold. Harel, lui, a le second étage. Il y occupe ses loisirs à dresser un petit cochon qu'il appelle Piaf-Piaf et auquel il attribue une intelligence toute humaine. Un jour le cochon est déclaré immonde et superflu par George, ce en quoi on ne saurait la

Voila mon cher ami ce que j'ai à vous dire parce que je vous sais amoureux de votre art et qu'il me semble que vous serez heureux de ma petite lettre

bien à vous.

Marie Dorval

Un autographe de Marie Dorval.

blâmer. On décide de l'égorger ; on l'égorge. Soudain Harel arrive. Son désespoir est navrant. Ne va-t-il point s'arracher les cheveux ? Piaf-Piaf est mort ! Piaf-Piaf n'est plus ! Chacun tremble et soudain lui se calme et dit : — Mettez au moins de l'oignon dans le boudin !

*
* *

La subvention de l'Odéon, de 160.000 francs réduite à 100.000 francs, ne suffisait plus pour faire vivre ce grand corps dévorant. L'ingéniosité de Hàrel s'épuisait à combler le gouffre qui se creusait chaque jour. Enfin il y renonça. Il avait lutté jusqu'au bout, déployant une habileté qui n'était pas sans courage; des ressources dont les trouvailles étaient des coups de génie. Mais les destins de l'Odéon étaient révolus pour Harel.

Un théâtre s'offrait à son activité: la Porte-Saint-Martin. La direction venait d'être laissée vacante par Merle, le mari de cette belle Dorval qui redoutait au théâtre les « amandes », ainsi qu'elle l'écrivait (1). Merle s'était senti la vocation du théâtre, tout comme Harel, en rédigeant le feuilleton de la *Quotidienne*. Il est curieux de constater les velléités directoriales de tous ces hommes de lettres de l'époque. Tous aspirent à un fauteuil où régenter, ordonner et régner; tous y échouent Harel après Merle.

(1) « J'ai écrit ce matin à M. Vedel que je ne voulais pas recevoir de bulletin portant la menace d'une amande; on fait cela dans les théâtres du boulevard et seulement avec les figurants. » Lettre autographe signée à M. Valmore, 3 pages in-8; *Catalogue des autographes E. Charavay*, décembre 1887.

Merle, cependant, était aux antipodes de son confrère de l'Odéon. Autant celui-ci était inventif, bouillant et brouillard, bohême et sonore, débraillé et audacieux, autant Merle était indifférent, calme et poli, élégant et courtois. Sa plus grande audace avait consisté à exhiber dans une forêt soigneusement grillée, le dompteur Martin, héros imprévu du plus sombre des mélodrames. Un M. Deserre, dont on ne sait pas grand'chose, si ce n'est que sa situation de fortune était assez brillante, assumait les charges financières de la direction Merle. On devine aisément quel chemin, avec un tel directeur, prenaient les finances. C'est au moment où la clôture forcée montait à l'horizon, que Harel apparut, bavard, roublard, Gascon de Basse-Normandie. Merle, sans doute, ne demandait pas mieux, certes, que de passer la main. Et il la passa.

Avant que d'inaugurer définitivement la Porte-Saint-Martin, Harel y fit un essai plutôt obligatoire. Plusieurs des traités et des engagements qu'il avait signés à l'Odéon n'étaient point expirés encore, et les bénéficiaires, forts de leur droit, en réclamaient l'exécution. Harel, outre la bonne volonté, y mit les pouces. Alors il imagina une nouvelle combinaison, son cerveau n'en étant jamais à court. La troupe de l'Odéon alla à la

Porte-Saint-Martin, de la Porte-Saint-Martin el
retourna à l'Odéon. Entre les deux théâtres el
se partageait, sans plus de succès à l'un qu
l'autre; d'ailleurs elle permettait à Harel de liqu
der ses obligations et avant la fin de la saiso
théâtrale il en eut terminé, tant sa hâte éta
grande d'opérer sur le nouveau champ d'exercic
ouvert à sa merveilleuse et picaresque activité.

Au début du mois d'avril 1832, la troupe, le
décors, le répertoire, tout s'installait définitive
ment dans le temple du drame où, après l'amou
de l'Empereur, George allait goûter l'ivresse d
sacre de Victor Hugo.

*
* *

En attendant la première sensationnelle pro
mise avec un drame de MM. X... et Gaillarde
Harel fit la réouverture de la Porte-Saint-Marti
avec une reprise de *Christine*. La troupe était bri
lante. En tête, George naturellement; puis celle
qui ne seront point ses rivales sur cette scène
Juliette Drouet, la future Mme Victor Hugo (1)
Mlle Mélanie (2); Mlle Noblet (3); Mlle Simon (4)

(1) « Mlle Juliette ne fut que jolie. » P. Ginisty, *art. cit*
p. 34.
(2) « Mlle Mélanie n'était à son aise que dans les rôles s
rapprochant de ceux du vaudeville. » *Ibid.*
(3) « Mlle Noblet s'en tenait aux ingénues. » *Ibid.*
(4) « Mme Simon était vouée aux duègnes. » *Ibid.*

Mlle Laisné ; à la tête des hommes, se dressait la dernière colonne du mélodrame : Frédérick Lemaître, celui qui, avec George, allait porter la gloire du boulevard du Crime et du boulevard Saint-Martin jusqu'à la postérité, étonnée encore de ces succès. A côté de lui, c'étaient Moëssard, Provost, Serres, Lockroy, Delafosse, Chilly, Auguste, la cohorte des grands soirs de bataille.

Deux mois suffirent à Harel pour préparer sa saison et donner la nouveauté annoncée, le 29 mai 1832. C'était la *Tour de Nesle*. Ce que fut depuis le destin de cette pièce, nul ne l'ignore, mais en cette année 1832, elle fut brusquement interrompue à la cinquième représentation. La Porte-Saint-Martin fermait pour cause de révolution. On délaissa Buridan et Marguerite de Bourgogne pour les fusillades, les barricades, pour le spectacle de l'émeute.

Dumas a raconté dans ses *Mémoires*, comment, après avoir manqué d'être fusillé à la hauteur du faubourg Saint-Martin, il préserva le théâtre du pillage. Une troupe d'émeutiers avait enfoncé la porte et réclamait à grands cris les armes du magasin d'accessoires. Harel, s'arrachant les cheveux de désespoir, appela Dumas à son secours pour arrêter le flot envahisseur. Il raconte :

« — Mes amis, leur dis-je, vous êtes d'honnêtes gens !

Un succès du Théâtre Historique, avec George cadette, dans la distribution.

L'un d'eux me reconnut.

— Tiens, dit-il, c'est M. Dumas, le commissaire de l'artillerie.

— Justement, vous voyez bien que nous pouvons nous entendre.

— Eh ! oui, puisque vous êtes des nôtres !

— Alors, écoutez-moi, je vous en prie.

— Écoutons.

— Vous ne voulez pas la ruine d'un homme qui partage vos opinions, d'un proscrit de 1815, d'un préfet de l'Empire ?

— Non, nous voulons seulement les armes.

— Eh bien, M. Harel, le directeur, a été préfet des Cent-Jours, et exilé par les Bourbons en 1815.

— Vive M. Harel, alors !... Qu'il nous donne ses fusils, et se mette à notre tête.

— Un directeur de théâtre n'est pas maître de ses opinions : il dépend du gouvernement.

— Qu'il nous laisse prendre ses fusils ; nous ne lui en demandons pas davantage.

— Un peu de patience ! nous allons les avoir ; mais c'est moi qui vais vous les donner.

— Bravo !

— Combien êtes-vous ?

— Une vingtaine.

— Harel, faites apporter vingt fusils, mon ami.

Puis, me retournant vers ces braves gens :

— Vous comprenez bien ceci : ces fusils, c'est moi, M. Alexandre Dumas, qui vous les prête ; ceux

qui seront tués, je n'ai rien à leur réclamer ; r
ceux qui survivront rapporteront leurs armes. C
dit ?

— Parole d'honneur !

— Voilà vingt fusils.

— Merci !

— Ce n'est pas tout : vous allez écrire sur
portes : *Armes données* !

— Qui est-ce qui a de la craie ?

J'appelai le chef machiniste.

— Darnault, un morceau de craie !

— Voilà.

— Allez écrire ! dis-je à ces hommes.

Et l'un d'eux, le fusil à la main, à la vue du d
chement de la ligne, alla écrire sur les t
portes du théâtre : *Armes données*, et il sig
Puis les vingt hommes échangèrent avec
vingt poignées de main, et partirent en cria
« Vive la République ! » et en brandissant le
fusils.

— Maintenant, dis-je à Darnault, barricade
porte.

— Ma foi, dit Harel, le théâtre est à vous
partir de ce moment, mon cher ami, et vous pou
y faire ce qu'il vous plaira : vous l'avez sauvé

— Allons voir George, et lui annoncer qu'
est sauvée en même temps que le théâtre.

LES FEUX DE LA RAMPE ET DE LA GLOIRE 351

Nous montâmes ; George mourait de peur (1). »

Ce n'était qu'une alerte, mais pour Harel, à ses débuts à la Porte-Saint-Martin, elle avait été chaude. Il se souvenait de 1830 à l'Odéon. L'émeute passée, on effaça la craie sur les portes et la *Tour de Nesle* reprit sa carrière. George y apportait, outre une beauté toujours rayonnante, devenue majestueuse, royale, la fougue tragique demeurée en elle de toutes les représentations de *Rodogune*, de *Cinna*, d'*Andromaque*. Par elle, le mélodrame

Fragment de la *Tour de Nesle*, écrit par Alexandre Dumas sur l'album de la duchesse d'Abrantès.

rachetait sa vulgarité, la grossièreté puérile de ses moyens d'émotion, l'indigence solennelle de son style (2). Mais la *Tour de Nesle* était signifi-

(1) ALEXANDRE DUMAS, *ouv. cit.*, t. X, pp. 8, 9. 10.
(2) Le manuscrit de la *Tour de Nesle* fit partie, sous le n° 94, de la vente Tom Harel. « Cahier de papier, vieux de soixante-douze ans, écrit M. Claretie, jauni, maculé, rapiécé et qui sent encore, avec le moisi, la poudre de la bataille. La plantation des décors y est indiquée et les mouvements de scène et les passades, la vie d'une œuvre ! » J. CLARETIE, *les Mémoires de Mlle George*, le *Journal*, 21 janvier 1903. —

cative d'un genre qui allait connaître tous les triomphes et tous les succès. Harel avait enfin trouvé sa voie. Le 3 novembre il donnait, avec George toujours, *Périnet Leclerc*, dont aujourd'hui il ne demeure que la croix de George, vendue 30 francs en 1903. En Isabeau de Bavière l'ancienne maîtresse impériale retrouvait le succès de Marguerite de Bourgogne. D'ailleurs, des naufrages dramatiques que connut Harel à la Porte-Saint-Martin, elle devait toujours sauver son nom et sa renommée. La critique ne lui fit point partager les désastres que devait forcément éprouver un directeur du genre de Harel. Comme autrefois, il était demeuré à la dévotion de George. Les billets qu'a publiés de lui M. Ginisty, nous montrent Harel « faisant la presse » de George avec une obstination acharnée, accablant les journalistes amis de notes pressantes où ne revient qu'un seul nom : George ! Elle encore, elle toujours, elle règne à la Porte-Saint-Martin en royaume incontesté, maîtresse du lieu et de Harel, régentant tout. Et pourquoi pas, d'ailleurs ? N'est-ce point elle qui assure la fortune et le succès de la Porte-Saint-Martin en cette heure ? La *Tour de Nesle* sans George, c'est alors ce qu'est aujourd'hui la

Cette glorieuse épave fut achetée 245 francs par M. Henry Houssaye, le grand historien de la chute de l'Empire.

Mlle GEORGE A SOIXANTE-DIX-SEPT ANS
PORTRAIT INÉDIT PAR A. LIONNET.
(Collection L. Henry Lecomte).

Dame aux Camélias, sans Mme Sarah Bernhardt. Ainsi on comprend à merveille la tactique de Harel. Nous l'avons dit, Merle en quittant le fauteuil directorial de la Porte-Saint-Martin, avait repris ses fonctions de critique dramatique à la *Quotidienne*. Double raison pour lui dépêcher des notes, qu'il accueille d'ailleurs aimablement. Aussi Harel use et abuse-t-il.

Mon cher Ami,

Vous n'avez pas idée du succès de Mlle George hier. Elle a été magnifique. Ayez la bonté de mettre deux mots, nous vous en serons très reconnaissants. Vous les ferez mieux que nous sous tous les rapports.

Harel.

De quelle pièce s'agit-il ? Impossible de le savoir, car Harel, s'il a le souci de la gloire de George, a le mépris des dates et de la précision.

Mon cher Ami,

Si cela ne contrarie pas la direction de votre feuilleton, je vous serais particulièrement obligé de dire lundi quelques mots de Mlle George dans *Rodogune*. Elle y a été superbe.

A vous de toutes façons.

Harel.

Non, cela ne contrarie ni le bon Merle ni la direction de son feuilleton. Il dira que George a été

superbe dans *Rodogune* puisque cela fait plaisir à Harel, et Harel continue :

> MON CHER AMI,
>
> En rendant compte de mon nouveau drame, vous m'obligeriez essentiellement. Si vous pouvez dire un mot de l'effet véritablement très grand produit hier par Mlle George.
>
> HAREL.

Est-ce dans *Lucrèce Borgia*, qui est du 2 février 1833, dans la *Chambre ardente*, le 6 août suivant, ou dans *Marie Tudor*, qui est du 7 novembre de la même année, que l'effet de George a été ce qu'affirme Harel ? Rien ne permet de répondre avec certitude.

L'insouciant et charmant Merle égare quelquefois les notes, alors Harel insiste :

> MON CHER AMI,
>
> La note que je vous ai envoyée concernant Mlle George, il y a quatre jours, n'a pas paru encore. Au cas où elle serait égarée, en voici une nouvelle : je vous recommande bien cet objet.
>
> HAREL.

Merle, remis au pas, publie la note, aussi

> ... Mlle George et moi nous nous réunissons pour vous dire de disposer de nous deux pour vous et les vôtres à toute occasion. Je vous le répète : cela ne s'oublie pas.
> A vous de cœur.
>
> HAREL.

Merle, lui, oublie. Il oublie de parler de George. Harel surgit :

> Mon cher Ami,
>
> Je lis dans votre spirituel feuilleton quelques lignes trop aimables pour moi. Mais vous avez oublié Mlle George ! Ne pourriez-vous pas, par une note, réparer cette omission ? Voici une note que je vous recommande pour demain. Je n'y ai mis, comme vous voyez, aucune des hyperboles consacrées.
>
> <div align="right">Harel.</div>

Mais ce n'est point que Merle qui est appelé à soutenir la publicité de la tragédienne. Léon Gozlan, au *Figaro*, n'est pas oublié dans la correspondance de Harel, mais ici il y met plus de formes. Merle, c'est l'ami ; Gozlan, c'est le critique dont on veut se faire un ami.

> Mon cher voisin,
>
> C'est aujourd'hui plus que jamais que je fais appel à vos bonnes intentions. Je crois que je tiendrai un succès d'hiver, si les hommes comme vous me prêtent leur concours. Je n'ai pas besoin de vous recommander Mlle George.
> A vous toujours, vous le savez.
>
> <div align="right">Harel.</div>
>
> Votre prénom est le nom de la pièce ; cela lui portera bonheur (1).

(1) Il s'agit ici de *Léon*, drame en cinq actes de M. de Rougemont. M. Paul Ginisty, *art. cit.*, pp. 36, 37, en a donné

Hélas! non, cela ne portera pas bonheur à ce drame bizarre !

Mais Harel a connu d'autres défaites. *Léon* est tombé, tant pis. Il montera autre chose, et cet autre chose, Gozlan est invité à ne point l'oublier. Par une petite phrase adroite, Harel lui ouvre la perspective d'un succès sur sa scène, avec George.

un curieux fragment qui fait aisément imaginer ce que peut être le reste. Léon est un enfant naturel, abandonné par son père et que sa mère sauve de la mort. (La mère, c'est George.) Au dernier acte, le lâche séducteur est confondu par sa victime en ces termes :

« M<small>ME</small> D<small>E</small> L<small>INIÈRES</small>, *s'adressant au comte, avec dignité*. — Albert, me reconnaissez-vous ?

L<small>E</small> <small>COMTE</small>, *étonné*. — Albert ?

M<small>ME</small> D<small>E</small> L<small>INIÈRES</small>, *encore plus digne* (sic). — Me reconnaissez-vous, Albert de Montgeron ?

L<small>E</small> <small>COMTE</small>, *effrayé*. — O ciel !... et comment Mme de Linières a-t-elle pu savoir ?...

M<small>ME</small> D<small>E</small> L<small>INIÈRES</small>, *s'approchant de lui*. — A seize ans, on me nommait Isaure de Chavigny !

L<small>E</small> <small>COMTE</small>, *au comble de la surprise*. — Isaure !... Vous !...

M<small>ME</small> D<small>E</small> L<small>INIÈRES</small>. — Que vous avez lâchement abandonnée !

L<small>E</small> <small>COMTE</small>. — Vous seriez Isaure !

M<small>ME</small> D<small>E</small> L<small>INIÈRES</small>. — Et vers laquelle vous ne deviez revenir que pour consommer le malheur de sa vie !

L<small>E</small> <small>COMTE</small>, *après l'avoir regardée et reconnue*. — Ah ! ce coup manquait à mon désespoir !

M<small>ME</small> D<small>E</small> L<small>INIÈRES</small>. — Dieu vous garde un supplice encore plus grand, Monsieur le comte, il vous a réservé la gloire d'être le bourreau de votre fils... Monsieur le comte, Léon est né sept mois après votre fuite, et je suis sa mère !

Etc., etc., etc.

Gozlan ne serait point critique s'il n'était auteur dramatique.

MON CHER AMI,

Mlle George me charge de vous dire qu'elle serait bien heureuse que vous acquittiez au plus tôt votre gracieuse promesse.

Elle vous propose la soirée de vendredi prochain, ou samedi, les autres jours étant pris par ses engagements.

Faites-nous ce plaisir de venir dîner. Bien entendu, il n'y aura que vous.

HAREL.
11, rue du Helder (1).

Vous verrez, seul, laquelle des deux femmes Mlle George doit jouer.

Et les pièces se succèdent, roulent dans leur fracas d'un soir, dans la renommée d'une première qui est une bataille, le nom de George toujours sur la brèche. Déjà se dessine à l'horizon le soir de la clôture forcée. La malechance va s'acharner sur Harel, une fois encore, une suprême fois. La *Famille Moronval*, les *Malcontents*, le *Manoir de Montlouvier*, la *Guerre des servantes*, *Jeanne de Naples* (2), *Ysabeau de Bavière*, la *Marquise de Brinvilliers*, les *Sept Enfants de*

(1) George habita à cette adresse, avec Harel, de 1831 à 1835.

(2) « Mlle George a été sublime d'amour, de jalousie et de grandeur. » *Le Monde dramatique*, t. IV, 1837.

Lara, la *Vénitienne*, l'*Impératrice et la Juive*
Nonne sanglante, ce sont des triomphes vite fan
des victoires sans lendemain. Dans ce tem
George délaisse Harel ; sans doute commence
à lui répugner avec son éternel débraillé, son
lure de bohème si mal en point, et cherche-t-
des satisfactions amoureuses moins blessan
pour son amour-propre de belle femme. Jadis, d
la maison de la rue Madame, vivait un petit je
homme, poète comme on l'est à vingt ans. S
ventes fois, au hasard de la descente ou de
montée des escaliers, il eut l'occasion de renc
trer la glorieuse tragédienne. Il était de bo
figure, avec ses vingt-six ans ivres de liberté
de littérature. Le romantisme et 1830 l'avai
révélé à lui-même, et, fièrement, il portait une t
auréolée d'une gloire future et de boucles blon
et soyeuses. Sous ce dernier rapport il était
contestablement supérieur à Harel.

Tel, Jules Janin, car c'était lui, plut à Geor
Depuis douze ans qu'elle vivait avec l'anc
préfet, elle avait eu le loisir de sentir se refroi
en elle les cendres de cet amour d'exil. L'hom
d'affaires avait vite effacé en Harel l'amant. D'
leurs ses préoccupations directoriales ne s'alliai
plus avec les exigences passionnelles que pouv
avoir George.

Janin apparut à l'heure de cette crise de la femme de quarante ans.

De cet amour, il ne demeure aujourd'hui que peu de chose (1).

Déjà raillé, à l'époque, par Barthélemy,

> ... le critique Janin
> Sous les appas de George imperceptible nain (2) !

il a été brusquement évoqué lors de la vente Tom Harel.

Parmi les livres de la bibliothèque laissée par George il y avait trois livres de Jules Janin, et ces trois livres c'étaient les trois étapes d'un amour de George. Le premier, *l'Ane mort et la Femme guillotinée*, disait la première phase de la passion, par sa dédicace : « *L'Ane c'est moi, mon amie, qui voudrais mourir pour vous* (3). » C'était 1830. Le deuxième, *Contes fantastiques et Contes littéraires*, indiquait que l'amour n'avait été que bref : « *A vous, Madame, votre ami tou-*

(1) Si ce ne sont ces trois lignes de George dans ses *Mémoires* : « La spirituelle indifférence de Janin. Son enthousiasme factice. Il aimait à détruire ce qu'il avait fait. La contradiction de lui-même l'amusait. »

(2) Barthélemy, *ouv. cit.*, t. I.

(3) « N° 31. — Janin (Jules), *l'Ane mort et la Femme guillotinée*, 2ᵉ édit. Paris, 1830, in-18, rel. gauf. tr. dor. » *Catalogue Sapin*, p. 4. — Le volume fut vendu 48 francs.

jours (1). » Madame !... déjà ! et c'était en 1832. Le troisième, enfin, *la Religieuse de Toulouse*, parlait d'autrefois, avec sa ligne mélancolique : « *Prima inter priores. — Son ami très sincère, très attaché et très dévoué* (2). »

Et cela arrivait dix-huit ans après le respec-

Autographe de Jules Janin, un des amants de George.

tueux *Madame...* de 1832 ! Plus tard encore, il

(1) « N° 32. — JANIN (JULES), *Contes fantastiques et contes littéraires*. Paris, 1832, 4 tomes en 2 vol. in-12, mar., orn. sur les plats, dent. int. tr. dor. 1ʳᵉ édition. — *Catalogue Sapin*, p. 4. — Vendu 130 francs.

(2) « N° 33. — JANIN (JULES), *la Religieuse de Toulouse*, 2ᵉ édit. Paris, 1850, 2 vol. in-8, br. couv. imp. — *Catalogue Sapin*, p. 4. — Vendu 20 francs.

devait se montrer reconnaissant au souvenir d'amour de naguère, et Harel lui-même ne lui en devait pas vouloir d'avoir été supplanté par lui dans le cœur de George. Là, toujours Harel se révélait soucieux de la gloire de celle qui consola son exil. Le 26 juillet 1845, c'est le même billet jadis envoyé à Merle et à Gozlan, qu'il dépêche à Janin. C'est le temps où *Mérope* fournit à Mme Mélingue un brillant succès. Harel n'a point oublié celui de George dans ce même rôle. « Elle voyage en ce moment, écrit-il avec une secrète mélancolie, et peut-être pour longtemps. Un bravo de réminiscence, à l'occasion de *Mérope*, n'aura rien que de naturel et sera très favorable au but industriel des pérégrinations de Mlle George (1). »

Revenons cependant à la Porte-Saint-Martin, où *Marie Tudor* — sur laquelle nous allons revenir — n'avait pas ramené le succès déclinant. En 1836, au dire de Harel, les recettes avaient été de 523.489 francs. Ce chiffre indiquerait une moyenne plus qu'honorable, s'il ne fallait l'accueillir avec circonspection, étant donné la hâblerie coutumière et normande de Harel. Quoiqu'il en soit, les recettes allaient en périclitant. George vieillissait. La faveur allait à d'autres.

(1) *Catalogue d'autographes N. Charavay*, mai 1906.

L'année 1838 semblait devoir être décisive.

« M. Harel ne quitte pas sa direction et Mlle George ne quitte pas Paris, tant pis pour le public (1), » écrivait un journaliste. Et, en effet, Harel tint bon. Mais c'étaient ses derniers efforts. Déjà George promenait à travers les départements le répertoire mélodramatique. M. Lyonnet signale son passage à Lyon, en 1839. Dans ce temps Harel ne l'oubliait point et réclamait encore la complai-

Signature de l'auteur de Vautrin.

sance de Merle (2). *Vautrin*, le drame fameux et malheureux de Balzac, donné le 14 mars 1840,

(1) Cit. par G. Cain, *Anciens théâtres de Paris; le boulevard du Crime, les théâtres du boulevard*; Paris, 1906, p. 214.

(2) « Mon cher ami, lui écrivait Harel, Mlle George part en congé, un mot de vous pour la province lui serait une bien bonne recommandation. Elle se rend à Bordeaux, Toulouse, Brest, Bruxelles. Merci d'avance. Mlle George vous est bien reconnaissante de toutes vos bonnes grâces pour elle. Elle me charge de vous dire que s'il arrive que Mme Dorval puisse avoir besoin d'elle pour son bénéfice, elle lui est toute acquise.

« A vous, mon vieil ami.

« Harel. »

devait porter le coup fatal à Harel. Frédérick Lemaître, pour jouer Vautrin, s'était fait, malgré la présence du duc d'Orléans à la représentation, la tête de Louis-Philippe. Le scandale des uns fut aussi énorme que le tapage des autres. La seconde représentation n'eut pas lieu. Le 15 mars, M. de Rémusat avait signifié à Harel l'interdiction de *Vautrin* (1); le 26, Harel déposait son bilan et la Porte-Saint-Martin fermait ses portes, en faillite.

Harel, le Napoléon des directeurs, avait eu son Waterloo (2).

(1) Le manuscrit original de *Vautrin*, revêtu de l'autorisation du ministère de l'Intérieur du 6 mars 1840, signée Cavé, fit partie de la vente Harel et trouva acquéreur à 129 francs.
(2) E. DE MIRECOURT, *vol. cit.*, p. 83.

III

GEORGE ET VICTOR HUGO
« LUCRÈCE BORGIA » ET « MARIE TUDOR »

Des créations de George à la Porte-Saint-Martin, il faut retenir deux dates qui lui assurent, avec l'amour de Bonaparte, une large part de gloire et un souvenir indéfectible dans la mémoire humaine. C'est, avec le 2 février 1833, celle de la première de *Lucrèce Borgia* ; avec le 6 novembre de la même année, celle de la première de *Marie Tudor*. Toutes deux sacrèrent à jamais George la Reine du Romantisme, et la rendirent inséparable, dans la louange comme dans la haine, des héroïnes que le moment le plus tragique et le plus somptueux de son génie incarna. Harel avait accueilli *Lucrèce Borgia* à la Porte-Saint-

Martin avec un enthousiasme non déguisé. On sait que les événements politiques seuls l'avaient empêché de monter *Marion de Lorme* à l'Odéon, malgré qu'il se fût emparé de vive force du manuscrit, pour y apposer son *visa* de réception. Avec *Lucrèce Borgia* il comptait prendre une éclatante revanche.

Sans contestation, comme une chose toute naturelle, et ne l'était-elle point, en effet, le rôle principal fut décerné à George. Il ne restait plus qu'à distribuer celui de la princesse Negroni. L'auteur ne le trouvait pas digne d'être offert à Mlle Drouet, nous a-t-on dit (1). Nous avons vu que Mlle Drouet, Juliette au théâtre, avait été engagée par Harel à son arrivée à la Porte-Saint-Martin. Suivant Richard Lesclide, Harel lui exposa les scrupules de l'auteur. Elle prit une voiture, se rendit chez l'auteur, demanda le rôle et l'obtint. Le soir même, elle en avisait son directeur par ce petit billet :

« Quoique je sois engagée, Monsieur, à un autre théâtre pour ne jouer que les premiers rôles, je jouerai avec empressement la Princesse Negroni dans *Lucrèce Borgia*. Il n'y a pas de petits rôles dans une pièce de M. Victor Hugo.

JULIETTE.

5 janvier 1833.

(1) RICHARD LESCLIDE, *vol. cit.*, p. 67.

Suivant M. Ginisty, Mlle Juliette ne fut que jolie. Au dire de Victor Hugo, elle avait été la plus belle personne du siècle (1). Mais Victor Hugo avait des raisons pour être partial. Cependant, au témoignage de l'éditeur Poulet-Malassis, « qui n'était pas des amis de la dame », elle avait encore, à cinquante ans, les plus belles épaules de Paris. Mais des épaules, c'est peu dans l'harmonie générale d'une belle femme. Nous avons mieux pour la juger. La statue de la Ville de Lille, sur la place de la Concorde, fut sculptée d'après elle, et il semble bien que l'artiste ait assez fidèlement reproduit ses traits. L'image qu'elle nous donne de Juliette est celle d'une beauté un peu froide, un peu trop régulière, à la mode de 1830. C'était, on peut croire, une jolie femme, mais non point à la manière dont le veut M. Ginisty.

Son éducation première ne semblait guère la destiner à jouer des rôles sur la scène avant de jouer celui qu'on sait dans la vie du poëte. Orpheline de bonne heure, Mlle Gauvain, — car c'était là son vrai nom, nom que Victor Hugo a donné à un de ses plus tragiques et plus purs héros de *Quatre-vingt-treize* — avait été recueillie par un de ses oncles, le général Drouet. Ne voulant ou ne pou-

(1) RICHARD LESCLIDE, *vol. cit.*, p. 64.

vant s'embarrasser de la jeune fille, le guerrier la mit en pension au couvent de Picpus. C'est cette circonstance qui nous a valu, dans les *Misérables*, toute l'idyllique et ardente partie consacrée à ce vieux couvent. Des souvenirs de jeune fille de celle qui fut sa maîtresse, Victor Hugo a tiré ce délicieux chapitre sur les jeunes pensionnaires se livrant à des jeux d'une déconcertante naïveté. Ce ne fut que par pur hasard que Mlle Gauvain échappa à une prise de voile. Elle sortit d'un couvent pour entrer dans un théâtre. Ces destinées ironiques-là ne se rencontrent pas toujours dans les romans.

1833 fut donc une date décisive dans la vie de Juliette. De sa première rencontre avec Victor Hugo devait naître une amoureuse et fidèle amitié que la mort seule vint interrompre. Elle mourut, en effet, avant le poète et celui-ci la suivit à trois ans de distance, le 22 mai 1885, jour de la sainte Julie, « le jour, remarque Richard Lesclide, où l'on célébrait la fête de Mme Juliette Drouet ». Les incidents piquants de cette liaison, on les connaît, et nous n'avons point besoin de les rappeler ici. Une anecdote suffira à démontrer comment le poète acceptait le joug amoureux de la princesse Negroni.

— N'oubliez pas, Monsieur, lui dit-elle un jour dans son salon, que vous avez filé à mes pieds.

Et lui de répondre avec cette bonhomie humiliée dont il aimait à parer sa grandeur :

— C'est vrai, Madame, mais vous oubliez de dire que de temps à autre, je vous prenais la jambe (1).

Nulles répétitions ne furent plus charmantes que celles de *Lucrèce Borgia*. Au cours de l'une d'elles, le poète adopta ce titre nouveau, renonçant à celui du *Souper du Ferrare*, sous lequel Harel avait reçu la pièce. Des frais considérables avaient été faits pour la monter avec un rare éclat. La presse entretenait soigneusement la curiosité du public par des révélations, des on-dit, qui feraient aujourd'hui, par leur ingénuité, sourire dédaigneusement le moindre de nos *interviewers*. Après quelques remaniements, la distribution suivante fut adoptée :

Dona Lucrezia Borgia	Mlle George
Don Alphonse d'Este	MM. Delafosse-Delacroix
Gennaro	Frédérick Lemaître
Gubetta	Provost
Maffio Orsini	Chéri
Jeppo Liveretto	Chilly
Don Apostolo Gazella	Monval
Ascanio Petrucci	Tournan
Oloferno Vitellozzo	Auguste
Rustighello	Serres

(1) RICHARD LESCLIDE, *vol. cit.*, p. 68.

Astolfo Vissot.
La princesse Negroni Mlle Juliette (1).

Le soir de la première, avant le lever du rideau, eut lieu un incident amusant, créé par la minutie exigée par Victor Hugo dans les décors. On plantait le décor du second acte, et brusquement il s'aperçut qu'une porte, indiquée comme « dérobée » sur le manuscrit, avait été transformée par les décorateurs en porte monumentale. On peut se demander comment il ne s'en était pas aperçu plus tôt, mais c'est là un négligeable détail en l'affaire. Hugo bondit vers Harel :

— Cela ne peut pas rester ainsi !
— Que voulez-vous faire ?
— M. Séchan est-il ici ?
— Non, il est allé dans la salle juger de l'effet de ses décors.
— Avez-vous de la couleur, des pinceaux ?
— Oui, les peintres ont travaillé toute la jour-

(1) Quand la direction Raphaël Félix reprit la pièce à la Porte-Saint-Martin, le 2 février 1870, les rôles étaient joués par : Mme Marie Laurent; MM. Mélingue, Taillade, Brésil, Ch. Lemaître, Monval, Paul Clèves, Lenibar, Jouanni, Latouche, Scipion, et Mlle Bonheur. — Le 26 février 1881, la Gaieté, sous la direction Larochelle et Debruyère, remonta le drame avec, comme interprètes : Mlle Favart; MM. Dumaine, Volny, Clément-Just, Rosambeau, Fournier, Marcel Robert, Vernon, Trousseau, Guimier, Jourdain, et Mlle Nancy Martel.

née. Mais vous n'allez toucher à rien, je suppose ?

— Vous allez voir.

Quatre coups de pinceau effacèrent dorures et encadrements, la porte redevint « dérobée », et s'inclinant devant Juliette un peu stupéfaite, le poète dit galamment :

— Madame, prenez garde à la peinture (1).

Réelle ou non, l'anecdote importe peu, mais il semble bien que Victor Hugo avait d'autres soucis en cet instant. En effet, le premier acte n'avait pas été sans quelques sifflets.

Ils avaient commencé aux scènes du début.

— Comment, on siffle ? avait dit Harel ; qu'est-ce que cela signifie ?

— Cela signifie que la pièce est bien de moi, ripostait Victor Hugo (2).

Les applaudissements étaient cependant venus couvrir le cri aigu des sifflets. « Il y eut une frénésie d'applaudissements, » dit Mirecourt (3). Et il ajoute que, succombant sous le poids de l'émotion, George, se jetant dans les bras de Hugo, lui dit :

— Ah ! mon ami, je n'aurai jamais la force de continuer.

(1) RICHARD LESCLIDE, *vol. cit.*, pp. 194, 195.
(2) *Victor Hugo raconté par un témoin de sa vie.* Paris, 1863.
(3) E. DE MIRECOURT, *vol. cit.*, p. 77, note.

Elle continua cependant, se soutenant à la hauteur de l'émotion produite, au premier acte, par « son cri terrible de lionne blessée : Assez ! Assez (1) » !

Le rôle semblait fait à merveille pour elle, alliant la douceur maternelle à la fureur amoureuse ; .a douleur à la haine, portant au *summum* l'exaspération des sentiments. « Le drame moderne n'a jamais eu d'effet plus terrible (2), » dit un contemporain. Cependant, au dire de George Sand, George n'émouvait qu'autant que la situation le lui permettait (3). C'est là une distinction subtile.

La critique fut plus que favorable au drame. Il n'y avait point à nier le succès qui était éclatant, unanime. C'était une manière de mélodrame sublime, carcasse peut-être un peu vulgaire, mais recouverte du plus éclatant manteau lyrique. George s'y était surpassée, incarnant véritablement toute la grandeur barbare de la tragique héroïne. Le plus bel éloge lui arriva avec la première édition de la pièce, et c'était le poète lui-même qui déclarait : « Mlle George réunit égale-

(1) Lettre de George Sand à Victor Hugo, 2 février 1870 (reprise de *Lucrèce Borgia*); *Actes et Paroles : Pendant l'exil*, 1862-1870; t. II, p. 202.

(2) E. DE MIRECOURT, *vol. cit.*, p. 77, note.

(3) *Loc. cit.*

ment au degré le plus rare les qualités diverses et quelquefois même opposées que son rôle exige. Elle prend superbement, et en reine, toutes les attitudes du personnage qu'elle représente. Mère au premier acte, femme au second, grande tragédienne dans cette scène de ménage avec le duc de Ferrare où elle est si bien secondée par M. Lockroy, grande tragédienne pendant l'insulte, grande tragédienne pendant la vengeance, grande tragédienne pendant le châtiment, elle passe comme elle veut, et sans effort, du pathétique tendre au pathétique terrible. Elle fait applaudir et elle fait pleurer. Elle est sublime comme Hécube et touchante comme Desdémone (1). »

L'éloge est difficilement contestable, là, étant données les louanges de la critique. Il le semble moins pour Mlle Juliette, dont le rôle de quelques lignes fut apprécié en ces termes par l'auteur qui n'oubliait point son rôle d'amant : «... le public a vivement distingué Mlle Juliette. On ne peut guère dire que la princesse Negroni soit un rôle, c'est en quelque sorte une apparition. C'est une figure, jeune, belle et fatale, qui passe, soulevant aussi son coin du voile sombre qui couvre l'Italie du seizième siècle. Mlle Juliette a jeté sur cette figure un

(1) VICTOR HUGO, *Notes de la première édition de « Lucrèce Borgia »*.

éclat extraordinaire. Elle n'avait que peu de mots à dire, elle y a mis beaucoup de pensée. Il ne faut à cette jeune actrice qu'une occasion pour révéler puissamment au public un talent plein d'âme, de passion et de vérité (1). »

La vérité n'était représentée, dans ces lignes, que par une seule affirmation : celle du petit rôle de Juliette. Le public ne l'avait en aucune manière distinguée, si ce n'est par le manque de cette

Une signature maçonnique de Frédérick Lemaitre.

pensée et l'absence de cet éclat extraordinaire dont Hugo lui attribuait si bénévolement le mérite. Quant à cette occasion où elle pourrait « révéler puissamment au public un talent plein d'âme, de passion et de vérité », que souhaitait le poète, elle allait bientôt s'offrir à Juliette. On va voir ce que lui réservait *Marie Tudor* (2).

(1) Victor Hugo, *loc. cit.*
(2) A propos des représentations de *Lucrèce Borgia*, Richard Lesclide, *vol. cit.*, pp. 213, 214, conte cette amusante anec-

※
※ ※

Victor Hugo, enhardi par ce premier succès, présenta la même année à Harel son nouveau drame.

Lucrèce Borgia, sombre, violente, passionnée, était surpassée encore par *Marie Tudor*. Cette fois, les répétitions n'avaient pas eu cette charmante familiarité, cette atmosphère de confiance dans le succès, qui avait signalé celles de *Lucrèce Borgia*. Harel et Hugo, après avoir failli se battre en duel, s'étaient contentés d'échanger des mots aigres-doux,

dote : « Victor Hugo parle toujours avec admiration de Frederick Lemaître, qu'il regarde comme le plus grand acteur des temps modernes. L'artiste lui témoignait beaucoup de respect et de soumission. Mais il avait quelquefois des lubies. Ainsi, il prenait un plaisir singulier, au dernier acte de *Lucrèce Borgia*, au souper funèbre du dénouement, à émietter du pain sur les épaules d'une des dames admises à la table de la princesse Negroni. Cela agaçait l'actrice qui l'avait plusieurs fois prié de la laisser tranquille. Par un caprice au moins bizarre, Frederick persistait dans cet amusement. Cela se prolongea si bien que la pauvre fille, nerveuse et larmoyante, alla se plaindre à Victor Hugo des façons de Gemaro. Elle lui fit partager son mécontentement.

— Monsieur Frederick, dit le poète à son comédien, croyez-vous qu'en jouant *Hamlet* Shakespeare tourmentât ses acteurs et s'occupât d'autre chose que de son rôle ?

— Vous avez raison, dit Frederick, et je vous réponds que la chose ne m'arrivera plus.

Cette indulgente réprimande, faite d'une voix grave, avait fait monter les larmes aux yeux du grand artiste. »

moins inoffensifs pour leur épiderme délicat que les deux balles réglementairement sans résultat d'une rencontre de ce genre. Hugo assure que Harel avait fait le serment de faire tomber sa pièce.

— Faites tomber ma pièce, avait-il répliqué, je ferai tomber votre théâtre.

Le serment attribué à Harel semble bien improbable. Ayant, comme pour *Lucrèce Borgia*, fait des frais considérables, allait-il les perdre pour le bénéfice d'une rancune ?

Dix mois après la première de *Lucrèce*, le 6 novembre, eut lieu celle de *Marie Tudor* avec cette distribution :

Marie, *reine* Mmes George
Jane Juliette
Gilbert MM. Lockroy
Fabiano Fabiani Delafosse
Simon Renard Provost
Joshua Farnaby Valmore
Un juif Chilly
Lord Clinton Auguste
Lord Chandos Monval
Lord Montagu Tournan
Eneas Dulverton Delaistre
Lord Gardiner Heret
Un geôlier Vissot (1).

(1) La direction Ritt et Larochelle reprit au même théâtre, le 27 septembre 1873, la pièce, avec cette interprétation : Mmes Marie Laurent et Dica Petit; MM. Dumaine, Reynier,

On le voit, ici encore tout le bénéfice de l'int
prétation féminime était réservé à George et
Juliette.

La bataille de la première surpassa de bea
coup en violence, celle du 2 février pré
dent. C'est dans les journaux, hostiles à Hu
et à son école, qu'il faut en chercher l'écl
car la presse amie de l'auteur masqua. d'
triomphe absolu, ce qui, en somme, n'était qu'u
victoire fort contestée sinon une défaite hor
rable.

« Le public des représentations gratis aux d
nières fêtes de juillet s'est montré plus calme, pl
décent, plus poli, plus littéraire que les amis
M. Victor Hugo, écrit le *Constitutionnel*. C
amis garnissaient la salle, depuis le parterre ju
qu'au paradis. Les uns se distinguaient par l
cheveux et une barbe moyen âge, les autres p
leurs gants blancs ou jaunes, quelques-uns p
un gilet de satin rouge. Quand un coup de siff
se faisait entendre, c'était une explosion de vo
férations. On criait : « A la porte le siffleur ! Asso
mez le siffleur ! » Le petit nombre des spectateu
impartiaux et indépendants ont fait leur devo
en dépit des bravos forcenés et des applaudiss

Taillade, Mangin, Frederick Lemaître, Laray, Perrier, Ren
Machanette, Bouyer et Néraut.

ments frénétiques. On peut donc dire à bon droit
que *Marie Tudor* est tombée (1). »

Ce bon droit apparaît, pour le moins, contestable sous une plume franchement ennemie. Mais ce n'est point là un avis isolé, et la *Gazette de France* écrit :

« C'est la terreur qui a régné dans la salle pendant tout le cours de la représentation, et cette terreur avait été précédée de la *Marseillaise*, hymne que l'on invoque toujours à présent comme prologue des œuvres théâtrales de M. Victor Hugo. Vainement les murmures, les sifflets, les rires satiriques, cherchaient-ils à se faire jour, rien n'a pu prévaloir contre le succès juré d'avance que l'on voulait faire à cet ouvrage insensé. Mais il a percé suffisamment encore des témoignages de dégoût, d'impatience et d'ennui, pour que le public, le théâtre et l'auteur, sachent à quoi s'en tenir sur ce succès (2). »

Ici se devine trop aisément la rancune politique pour qu'on puisse s'y tromper. Cependant, de ces deux dénigrements assurément systématiques, il importe de retenir ce fait de la bataille qui se livra dans la salle et du succès que remportèrent les amis de Hugo sur ses détracteurs. Mais on

(1) Le *Constitutionnel*, n° du 11 novembre 1833.
(2) La *Gazette de France*, n° du 10 novembre 1833.

sait ce que valent ordinairement ces succès d'un premier et seul soir. La carrière de *Marie Tudor* devait donner tort à celui-ci.

A quoi attribuer cette chute ? A l'absence de Frédérick Lemaître ? A la manière dont Juliette se tira de son rôle ? Sans doute ces raisons entrèrent-elles pour quelque chose dans le désastre, mais il semble difficile de lui donner une explication satisfaisante. Les bonnes pièces ont-elles toujours du succès et les mauvaises sont-elles nécessairement des défaites ? Mais l'interprétation subit d'autres assauts.

George, portée aux nues par les uns, fut violemment dénigrée par les autres. Au cours de la pièce elle avait été, à plusieurs reprises, sifflée, manifestations auxquelles elle n'était guère habituée (1). « Mlle George charge trop par ses cris le rôle de Marie, » dit le *Constitutionnel* (2). C'est le plus grave des reproches qui lui sont adressés.

Mais ce qui fut surtout pénible, ce fut l'effondrement total, absolu, de Mlle Juliette. Elle « a a été tellement au-dessous de son petit rôle qu'elle a été remplacée par Mlle Ida à la deuxième repré-

(1) « Mlle George elle-même ne fut pas ménagée ; son imprécation contre Londres fut bourrasquée ; la grande scène finale entre les deux femmes fut sifflée d'un bout à l'autre. » *Victor Hugo raconté par un témoin...* déjà cit.

(2) N° déjà cité.

sentation (1) ». C'était vrai. Harel, au lendemain de la première, avait été forcé de faire relâche pour confier son rôle à Mlle Ida — Mlle Marguerite-Joséphine Ferrand — qui devait épouser Dumas sept ans plus tard, et qui remplaça Juliette « avec des qualités remarquables d'énergie et de vivacité », dit lui-même Hugo (2).

Harel, par une note que nous trouvons dans la *Gazette de France*, du 10 novembre 1833, et qui est incontestablement de lui, annonçait et excusait la chose assez galamment. « Mlle Juliette étant gravement indisposée, disait la note, le rôle qu'elle remplissait dans *Marie Tudor* a été confié à Mlle Ida. La seconde représentation de cet ouvrage se trouve ainsi remise à demain samedi (3). »

Les notes de la première édition de *Marie Tudor* se chargèrent de panser les doubles blessures des interprètes.

« Mlle George, écrivait Victor Hugo, il n'en

(1) *Le Constitutionnel;* déjà cit.
(2) Victor Hugo, *Notes de la première édition de « Marie Tudor »*.
(3) La *Revue de Paris* s'empara de la note pour la railler non sans esprit : « La pièce a d'ailleurs gagné à un changement d'actrice. Celle qui remplissait le rôle de Jane l'a cédé, ce qui l'a beaucoup indisposée, dit-on, à Mlle Ida, dont le talent à la fois énergique et gracieux, rendrait Roméo lui-même infidèle à Juliette. » *Revue de Paris*, t. LVI, p. 204.

faudrait dire qu'un mot : sublime. Le public a retrouvé dans Marie la grande comédienne et la grande tragédienne de *Lucrèce*. Depuis le sourire exquis par lequel elle ouvre le second acte, jusqu'au cri déchirant par lequel elle clôt la pièce, il n'y a pas une des nuances de son talent qu'elle ne mette admirablement en lumière dans tout le cours de son rôle. Elle crée dans la création même du poète quelque chose qui étonne et qui ravit l'auteur lui-même. Elle caresse, elle effraye, elle attendrit, et c'est un miracle de son talent que la même femme qui vient de vous faire tant frémir vous fasse tant pleurer (1). »

La maîtresse aimée eut sa large part de consolation, elle aussi. C'était, repris et à peine modifié, le *leit-motiv* de *Lucrèce Borgia* :

« Mlle Juliette, quoique atteinte à la première représentation d'une indisposition si grave qu'elle n'a pu continuer de jouer le rôle de Jane les jours suivants, a montré dans le rôle un talent plein d'avenir, un talent souple, gracieux, vrai, tout à la fois pathétique et charmant, intelligent et naïf. L'auteur croit devoir lui exprimer ici sa reconnaissance (2)... »

Et par la légende de « l'indisposition », Victor

(1) Victor Hugo, *notes cit.*
(2) *Ibid.*

Hugo espérait donner le change, ruse ingénue à laquelle on ne se laissa point prendre. L'indisposition dura au point que Juliette ne reparut plus sur les planches.

Marie Tudor eut pour George une conséquence plus grave. Cette bataille livrée avec toutes les garanties du succès, et presque perdue, il faut le confesser, lui prouva qu'elle n'était plus, pour une certaine partie du public, la tragédienne à la gloire et au talent incontestés. Sans doute, depuis longtemps l'écho des rivalités de Consulat, à la Comédie-Française, était éteint, mais les mêmes critiques réapparaissaient et blessaient cruellement une vanité qu'elle estimait juste après une carrière de trente années. Déjà l'âge mettait sa rude et froide main sur elle. Cet embonpoint qui devait la rendre difforme commençait déjà à la marquer. « Elle était fort belle encore, dit M. Cain, mais un terrible embonpoint l'avait envahie. Elle régnait de toutes façons à la Porte-Saint-Martin et dirigeait à sa fantaisie le spirituel directeur Harel. Le régisseur Moëssard (1) — qui obtint plus tard le prix Monthyon — l'attendait à la sortie de sa loge et la précédait, marchant à reculons, tout en frappant le plancher de son bâton

(1) « Moëssard qui avait fait naguère partie de la troupe de Murat à Naples. » PAUL GINISTY, *art. cit.*, p. 34.

d'avertisseur. Les bonnes camarades assuraient que cet hommage exagéré avait une cause tout autre et que le « vertueux Moëssard » tenait surtout à s'assurer que le parquet n'allait pas s'effondrer sous le poids de l'opulente directrice (1). »

On peut dire que *Marie Tudor* fut la dernière grande et éclatante création de George. La légion sacrée du romantisme, qui l'avait applaudie deux fois en cette même année 1833, ne devait plus considérer en elle que l'actrice ayant mené les deux pièces à la victoire. Grâce au reconnaissant et enthousiaste souvenir de ces jeunes gens, sa chute ne devait point avoir la sinistre mélancolie de celle où sombra Frédérick Lemaître, par exemple. Elle avait, en outre, à leurs yeux, le prestige napoléonien. Cette femme témoignait de la grandeur de l'épopée révolue. Sur ces lèvres l'Empereur avait baisé la *Muse* tragique elle-même. Dans cette France, livrée aux cuistreries d'un Louis-Philippe, elle demeurait debout comme une ruine antique, comme une colonne demeurée intacte encore au portique d'un temple écroulé.

Mais aujourd'hui que plus rien ne demeure d'elle que son nom dans l'innombrable écho des

(1) G. CAIN, *vol. cit.*, pp. 203, 204.

victoires passées, il faut saluer et aimer la pieuse pensée qui, dans le Musée Victor-Hugo, plaça au milieu des souvenirs du poète déifié, la couronne royale avec les fausses pierreries, que porta George au soir de la bataille de *Marie Tudor* (1).

(1) La couronne de *Marie Tudor*, faisant partie de la vente Tom Harel, fut achetée 82 francs par le conservateur du Musée Victor-Hugo. Un conseiller municipal de Bayeux acheta, pour l'offrir au musée de cette ville, la couronne de *Sémiramis* (40 francs). Celles de *Mérope* (30 francs), de la *Tour de Nesle* (85 francs) et de *Rodogune* (100 francs), portée par George à sa dernière représentation à bénéfice donnée à la Comédie-Française, en 1853, furent acquises pour le Musée de la Comédie-Française où elles se trouvent actuellement. Le lot de ces couronnes était inscrit au n° 74, p. 9, du Catalogue.

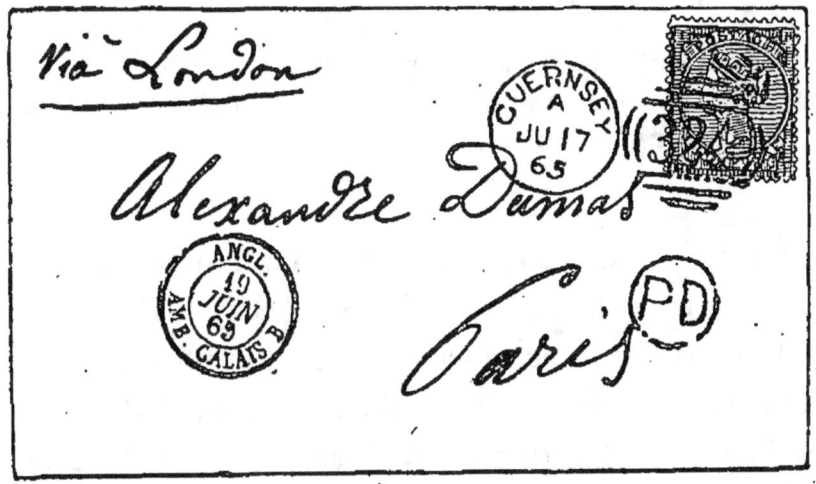

Enveloppe d'une lettre de Victor Hugo en exil, à Alexandre Dumas.

IV

LES FEUX DÉCLINANTS. LES FEUX ÉTEINTS

Mon cher ami,

Mlle George a signé avec Loreux, à partir de son prochain spectacle. Je m'absente pour quelques jours ; à mon retour je vous verrai,

Harel.

Ce billet apprenait à Merle l'engagement de George à l'Odéon, en avril 1842 (1).

Après différentes tournées, fort pénibles et souvent peu heureuses, en Allemagne, en Autriche, en Italie, en Turquie et en Russie, la tragédienne lassée de cette vie errante avait désiré cette halte

(1) M. Paul Ginisty, par une erreur purement typographique, sans doute, donne à ce billet la date de 1849. Or, Harel mourut en 1846.

ÉTAT ACTUEL DE LA MAISON OU MOURUT Mlle GEORGE.

sur la scène de ses succès de 1830. Pour la seconde fois elle y débuta, le 18 avril 1842, dans l'Agrippine de *Britannicus* à la majesté de laquelle ses premiers cheveux blancs ne faisaient qu'ajouter. *Britannicus* eut un succès tel que Loreux, le directeur, remit spécialement à la scène, pour George,

> **THÉATRE FRANÇAIS**
>
> LES COMÉDIENS FRANÇAIS ORDINAIRES DU ROI
> Donneront, Aujourd'hui Mercredi 2 Janvier 1833,
>
> # UNE FÊTE
> ## DE NÉRON,
> Tragédie en 5 actes, de M⁺ *Alex. Soumet* et *Louis Belmontet* ; suivie de
>
> ## MA PLACE ET MA FEMME
> Comédie en 3 actes, en prose, de M⁺⁺ *Bayard* et *de Vailly*.
> Acteurs dans *Une Fête de Néron* : M⁺ Saint-Aulaire, Ligier, Dumilâtre, Bouchet, Geffroy, Mirecourt, Marius, Albert, Monlaur, Arsène ; M⁺⁺ Paradol, Thénard, Moralés.
> Dans *Ma ma Place et Femme* : M⁺ Menjaud, Samson, Faure, Bouchet, Duparai, Monlaur ; M⁺⁺ Menjaud, Moralés.
> *Les Bureaux s'ouvriront à 6 heures. — On commencera à 7 heures.*
>
> Demain *CLOTILDE* et *LES DEUX PAGES*.
> M⁺⁺ MARS jouera le rôle de CLOTILDE.
> Acteurs dans *Clotilde* : Messieurs Desmousseaux, Menjaud, Samson, Faure, Geffroy, Marius, Régnier, Monlaur, Bocage ; M⁺⁺ Mars, Mente.
> Dans les *Deux Pages* : M⁺ Samson, Perrier, Dailly, Faure, Albert, Arsène ; M⁺⁺ Mante, Menjaud, Hervey, Thénard, Eulalie, Thierret.
>
> **Demain au *Théâtre de l'Odéon*.**
> ZAIRE et POURCEAUGNAC.
> S'adresser au Bureau de Location, pour les Stalles de Balcon, d'Orchestre et de première Galerie.
> *Le Billets pris, on n'en rendra pas la valeur.* VINCHON, Fils et Successeur de M⁺⁺ V⁺ BALLARD, Imprimeur

. Une affiche d'une *Fête de Néron*, sans M^lle George.

Mérope, qu'elle joua le 21 avril ; *Rodogune*, le 25 ; *Athalie*, le 29 (Bénéfice de Monrose) ; *Macbeth*, le 15 mai ; *Sémiramis*, le 18 ; *Œdipe*, le 21. Une ultime faveur accueillait la grande actrice de l'Empire et se poursuivit pendant plusieurs mois où elle reprit tous les beaux rôles de sa triomphale carrière, compris *Lucrèce Borgia*. Dans le courant de janvier 1843, elle jouait quatre tragédies :

Rodogune, Britannicus, Heraclius, Médée. En novembre de la même année, c'était la reprise d'*Une fête de Néron* (1), que des rivales faisaient triompher — sans elle — à la Comédie-Française. Un an plus tard elle reprenait *Jeanne d'Arc, Christine à Fontainebleau* et la *Tour de Nesle.* Puis la faveur baisse, il faut recommencer à faire des tournées. Et George repart en voyage avec Harel. Tandis qu'elle joue à Paris, il occupe ses loisirs avec des travaux littéraires. L'Académie Français lui couronne un *Éloge de Voltaire;* l'Odéon lui joue, le 9 mars 1843, une comédie en deux actes, *le Succès*, qui sombre honorablement, et pour le 26 mai de la même année, la Comédie Française annonce de lui une grande pièce en cinq actes : *Les Grands et les Petits*, pour laquelle il semble avoir redouté le *veto* de la Censure (2).

(1) « N° 58. — SOUMET (A.), *Une Fête de Néron*, tragédie, ornée d'une lithographie par Raffet. Paris, 1830, in-8, v. orn. sur les plats, dent. int., dos orné. tr. dor., 1ʳᵉ édition, envoi d'auteur à Mlle George. » *Catalogue Sapin*, p. 7. — Vendu 62 francs.

(2) Il écrit, en effet, à cette époque, au fidèle Merle : « Rendez-moi le service d'annoncer dans votre feuilleton de demain une comédie, dont la première représentation aura lieu samedi. Ne dites rien qui puisse réveiller la censure qui dort. Il y a indice de succès : les rôles principaux seront joués par Samson, Firmin, Geffroy, Provost, Regnier, Mlle Maule. Une bonne annonce, par vous, me sera bien utile. » HAREL.

Mais George l'entraîne. Leurs destins sont indissolublement liés.

Mais tant de soucis, de préoccupations, une lutte aussi constante avec la mauvaise et cruelle chance ont affaibli ses vives et brillantes qualités mentales. Un jour il faut le mener dans une maison de santé à Châtillon. Harel est fou. L'année suivante il meurt. C'est 1846.

Voici George désemparée. De ville en ville elle erre, et ce qu'elle est, elle, la triomphatrice de 1802, la glorieuse tragédienne de 1830, ce qu'elle est, un inconnu va nous le dire. C'est en 1847, elle joue à Saumur, et un spectateur note : « Les rides, les cheveux blancs, la taille monstrueuse, le râlement, la démarche vacillante, la voix brisée, les hoquets de la pauvre actrice frappèrent tellement de stupeur les spectateurs, qu'un sentiment unanime de pitié et de dégoût s'empara d'eux, au point de leur faire fuir ce qu'ils avaient sous les yeux, et que la pièce s'acheva dans la solitude (1). » Et celui à qui on envoie ces nouvelles, c'est un ancien amant, c'est ce Jules Janin pour qui, en 1830, brilla radieusement le sourire et l'amour de George. De toutes parts de pareils témoignages surgissent. C'est M. Jules Claretie qui nous écrit : « J'ai vu Mlle George, dans ma jeunesse, en pro-

(1) *Catalogue d'autographes N. Charavay*, mai 1906, déjà cit.

vince, jouer *Marie Tudor*... (1). » Et ce souvenir d'enfance il l'a conté, comme il sait conter, précisant la vision de naguère avec une netteté d'eauforte. Elle se traînait sur la scène, énorme, dit-il. Tombée à genoux, elle faisait des efforts désespérés pour se relever. Elle « demeurait là, immobile, comme un taureau abattu ». Et elle se relevait, en pleurant, applaudie quand même, trompée, peut-être, par la pitié de la foule pour celle qui avait été la maîtresse de l'Empereur, la Reine du Romantisme. C'est ainsi, que, vieille, triste, écroulée et déchue, parant sa décadence d'une toilette bleue à raies blanches, que Victor Hugo la vit arriver chez lui, le 23 octobre 1847. « Elle m'a dit, raconte le poète : je suis lasse. Je demandais la survivance de Mars (2). Ils m'ont donné une pension de deux mille francs, qu'ils ne payent pas. Une bouchée de pain, et encore je ne la mange pas. On voulait m'engager à l'Historique (3), j'ai re-

Signature de M^{lle} Mars.

(1) Lettre du 29 mars 1908.
(2) Mars était morte la même année, le 20 mars.
(3) Théâtre historique. George cependant devait y entrer l'année suivante, et y reprendre *Marie Tudor*, *Lucrèce Borgia* et la *Tour de Nesle*.

fusé. Qu'irais-je faire là parmi ces ombres chinoises ? Une grosse femme comme moi ? Et puis, où sont les auteurs, où sont les pièces, où sont les rôles ? Quant à la province, j'ai essayé l'an passé, mais c'est impossible sans Harel. Je ne sais pas diriger les comédiens. Que voulez-vous que je me démêle avec ces malfaiteurs ? Je devais finir le 24, je les ai payés le 20, et je me suis enfuie. Je suis revenue à Paris voir la tombe de ce pauvre Harel. C'est affreux, une tombe ! Ce nom qui est là, sur cette pierre, c'est horrible ! Pourtant je n'ai pas pleuré. J'ai été sèche et froide. Quelle chose que la vie ! penser que cet homme, si spirituel, est mort idiot ! Il passait des journées à faire comme cela avec ses doigts. Il n'y avait plus rien. C'est fini. J'aurai Rachel à mon bénéfice ; je jouerai avec elle cette galette d'*Iphigénie*. Nous ferons de l'argent, cela m'est égal. Et puis elle ne voudrait pas jouer *Rodogune*. Je jouerai aussi, si vous le permettez, un acte de *Lucrèce Borgia*. Aussi, voyez-vous, je suis pour Rachel ; elle est fine, celle-là (1). Comme elle vous mate tous ces drôles de comédiens français ! Elle renouvelle ses enga-

(1) « En ces temps belliqueux, le Théâtre-Français payait médiocrement ses acteurs. (O Mademoiselle Rachel ! comme vous avez su, depuis, le corriger de son avarice et ramener la caisse à des procédés plus convenables !) » E. DE MIRECOURT, *vol. cit.*, p. 32.

gements, se fait assurer des feux, des congés, des montagnes d'or; puis, quand c'est signé, elle dit :
— Ah! à propos, j'ai oublié de vous dire que j'étais grosse de quatre mois et demi, je vais être cinq mois sans pouvoir jouer. Elle fait bien. Si j'avais eu ces façons, je ne serais pas à crever comme un chien sur la paille. Voyez-vous, les tragédiennes sont des comédiennes, après tout. Cette pauvre Dorval, savez-vous ce qu'elle devient ? En voilà une à plaindre ! Elle joue, je ne sais où, à Toulouse, à Carpentras, dans des granges, pour gagner sa vie ! Elle est réduite comme moi à montrer sa tête chauve et à traîner sa pauvre vieille carcasse sur des planches mal rabotées, devant quatre chandelles de suif, parmi des cabotins qui ont été aux galères ou qui devraient y être. Ah! monsieur Hugo, tout cela vous est égal à vous qui vous portez bien, mais nous sommes de pauvres misérables créatures (1) ! »

Et la femme qui parlait ainsi au poète, était celle qui avait porté le diadème orfévré de Lucrèce Borgia, et la couronne à croix de diamants de Marie Tudor ! C'était celle qu'invoquait jadis Firmin Didot en tête de ses *Poésies:*

(1) Victor Hugo, *Choses vues*, 2ᵉ série, pp. 90 et suiv.

> Mon vaisseau s'expose à l'orage,
> Je t'invoque, ô George Weimer !
> Si Vénus ne calme la mer
> Qui peut me sauver du naufrage (1) ?

C'était dans ce naufrage que se débattait George en ce moment. Malgré ce qu'elle avait dit à Victor Hugo, elle accepta les propositions du Théâtre Historique. Le 17 août 1848, elle y reprenait *Marie Tudor*. « On l'y fêta chaleureusement (2), » dit M. L. Henry Lecomte. Le 7 octobre suivant ce fut *Lucrèce Borgia* (3). Avec le printemps suivant l'Odéon la recueillit encore, reprenant avec elle les triomphes d'antan : *Une fête de Néron*, la *Tour de Nesle*. Mais la misère était là, griffes ouvertes.

Les sollicitations de George allèrent surtout aux survivants du régime impérial, et comme c'était le temps où à l'Élysée, Louis-Napoléon attendait son avènement à l'Empire, George s'adressa à lui à plusieurs reprises. Cette lettre inédite en témoigne :

(1) *Poésies et traductions en vers,* par Firmin Didot. Paris, 1822. Cet exemplaire fut vendu 18 francs à la vente Tom Harel. *Catalogue Sapin*, n° 16, pp. 2, 3.

(2) L. Henry Lecomte, *Histoires des théâtres de Paris : le théâtre historique* (1847, 1851, 1862, 1875, 1879, 1890, 1891.) Paris, 1906, p. 55.

(3) « Mlle George y fut revue avec intérêt. » *Ibid.*, p. 57.

Mon prince,

Audience

Permettez-moi d'espérer que vous voudrez
bien m'accorder un instant d'audience.
L'accueil bienveillant dont vous m'avez
honorée m'enhardit à solliciter de votre
bonté cette insigne faveur.

Agréez, mon prince, l'assurance
de ma respectueuse considération.

Georges
ex-Sociétaire du Théâtre français

13 mars
43, rue de la Victoire

Une demande d'audience de George au Prince-Président (Napoléon III).
(Collection L. Henry Lecomte.)

Mon prince,

Permettez-moi d'espérer que vous voudrez bien m'accorder un instant d'audience. L'accueil bienveillant dont vous m'avez honorée m'enhardit à solliciter de votre bonté cette insigne faveur.

Agréez, mon prince, l'assurance de ma respectueuse considération.

George W.
ex-sociétaire du Théâtre-Français.

16 mars (1).
46, rue de la Victoire (2).

Nous verrons bientôt ce que fit le neveu de l'Empereur pour la maîtresse de Napoléon.

Ce fut à cette époque que George se décida à demander une représentation de retraite à son bénéfice. Elle pria la Comédie-Française d'autoriser Rachel à y prêter son concours (3), et la représentation fut annoncée pour le 27 mai 1849 à la salle Ventadour (Théâtre Italien.)

Rachel ! C'était la rivale, qui, à près d'un demi-siècle d'intervalle, rappelait les jours de la lutte avec Duchesnois. Rachel qui surpassait George et Duchesnois (4), au dire des uns, Rachel entre le

(1) La lettre est de 1849 ainsi qu'en témoigne le cachet du bureau du secrétariat de la Présidence.
(2) Collection L. Henry Lyonnet. — Nous donnons p. 392 la reproduction de cette lettre.
(3) Lettre à Samson, 18 mai 1849. *Catalogue d'autographes* N. Charavay, juin 1905.
(4) L. Augé de Lassus, *la Vie au Palais-Royal*, p. 156.

Je n'ai presque pas le temps
de vous écrire l'ennui me tue
j'ai des soucis il est vrai
mais pas un ami ici qui me
soit jamais j'erre toute la journée
c'est ma seule distraction
il me semble que je préfèrerais la
mort plus cette vie que je
traine comme un forçat traine
sa chaine Je vous quitte j'ai une
répétition allons il faut encore
souffrir ils sont si mauvais ce sera
peut pour la pauvre Rachel
elle est à plaindre non à blâmer
Rouen 11 juin 1840

lettre de Rachel

talent de laquelle et celui de George, il y avait tout un monde (1), au dire des autres, atteignait la gloire et prétendait ravir à la tragédienne du Consulat et de l'Empire, le laurier qu'un demi-siècle avait fait verdir autour de son noble front.

A l'heure où George cherchait, on doit le dire, de province en province, de théâtre en théâtre, non le pain de ses dernières années, mais le pain quotidien, à cette heure Rachel gagnait 248.292 francs en quatre ans (2). Elle était belle alors, dit un de ses biographes, comme une statue de Phidias ou de Pradier. « Sa tête, ajoutait-il, au front perpendiculaire et fait pour la domination, était posée sur un cou flexible, qui s'harmoniait (*sic*) admirablement avec ses épaules. Bien proportionnée. elle avait les mains délicates et petites, les pieds petits comme les mains. Au théâtre, elle ajustait savamment les plis de ses costumes à son corps si souple lui-même, à sa démarche fière sans roideur, élégante sans recherche. A la ville, elle eut donné aux plus grandes dames, pour leur toilette, des leçons de goût, et les plus riches étoffes paraissaient simples portées par elle (3). » Telle était la femme qui, à cette représentation de charité et de

(1) E. DE MIRECOURT, *vol. cit.*, p. 67.
(2) *Catalogue des autographes N. Charavay*, mai 1908.
(3) A. P. MANTEL, *Rachel, détails inédits*. Paris, 1858, pp. 94, 95.

pitié devait montrer, elle — astre levant — la basse jalousie d'une gourgandine devant les derniers rayons de l'étoile à son déclin.

Cette représentation fut marquée de divers incidents qui la rendirent tumultueuse. Le programme comportait *Iphigénie en Aulide* — le triomphe de 1802 ! — avec George, Rachel et Ligier; le *Moineau de Lesbie* avec Rachel, Brindeau et Maillart, et un vaudeville avec le comique Levassor. En outre on annonçait le concours de Mme Viardot. Malgré le prix élevé des places (1), la foule était venue nombreuse, et maint spectateur de 1849 avait vu les retentissantes et orageuses soirées de 1830 et de 1833. A son entrée dans *Iphigénie*, Rachel, jouant Eriphyle, fut applaudie, mais sans l'enthousiasme délirant qui secoua la salle à l'apparition de la plus majestueuse Clytemnestre qui ait illustré la scène française. Mais Rachel avait là, dans la salle, quelques amis. Complaisants ? Maladroits ? Imbéciles ? On le peut supposer, car à l'arrivée de George, au troisième acte, un sifflet éclata, strident, aigu. Un soir de bataille dramatique du Consulat sembla renaître. La fureur, l'enthousiasme, grondèrent du parterre

(1) Le lecteur trouvera le prix de ces places sur la reproduction que nous donnons de l'affiche de cette représentation, appartenant à la collection L. Henry Lecomte.

THÉATRE ITALIEN.
(Salle Ventadour.)

DIMANCHE 27 MAI 1849.

REPRÉSENTATION EXTRAORDINAIRE

Au bénéfice de

M.^{lle} GEORGE

Et pour sa RETRAITE.

DERNIÈRE REPRÉSENTATION DE

M.^{lle} RACHEL

A PARIS, AVANT SON DÉPART.

M.^{me} VIARDOT

Se fera entendre dans cette Soirée

IPHIGÉNIE EN AULIDE

Tragédie en CINQ actes, de RACINE.

M.^{lle} RACHEL et **M.^{lle} GEORGE** rempliront par extraordinaire et pour la dernière fois les rôles d'ÉRIPHYLE et de CLYTEMNESTRE.

M. LIGIER jouera le rôle d'ACHILLE. Les autres rôles seront joués par les artistes de la Comédie-Française.

LE MOINEAU DE LESBIE

Comédie en un acte et en vers, de M. BARTHET

M.^{lle} RACHEL jouera pour la dernière fois le rôle de LESBIE.

M. BRINDEAU jouera Piso, M. MAILLART, CATULLE.

Les autres rôles seront remplis par les Artistes de la Comédie-Française.

UN VAUDEVILLE

DU THÉATRE MONTANSIER

M. LEVASSOR remplira le principal rôle.

INTERMÈDE DE DANSE.

Une affiche ultérieure donnera de plus amples détails.

PRIX DES PLACES.

Avant-Scènes et Premières Loges fermées de face	20 f	Rez-de-Chaussée de face et de côté, 2^{mes} Loges de côté.	12 fr 50
Premières fermées de côté, Premières découvertes de face et de côté, Deuxièmes Loges de face.	15	Troisièmes Loges de face. Troisièmes Loges de côté Parterre	9 8 8
Stalles de Balcon et Stalles d'Orchestre .	15	Quatrièmes	5

Les bureaux de la location sont établis au théâtre, en face la rue Monsigny, et ouverts de 11 h. à 4?

Un billet-programme de la représentation de retraite de George.

aux loges. Les sifflets accueillirent indifféremment George et Rachel et, au milieu d'une tempête de cris et d'applaudissements, le rideau tomba. Rachel rappelée s'obstina à ne pas paraître. Elle était partie, refusant de jouer le *Moineau de Lesbie*. Mme Viardot se proposa pour la remplacer, ce qui fit dire à un spectateur spirituel :

— On nous avait promis un moineau et on nous donne un rossignol !

Neuf ans plus tard c'était George, George oublieuse ou repentante, qui suivait le convoi funèbre de Rachel (1).

Cette soirée avait accordé quelques ressources à la pauvre femme. Bientôt, cependant, il lui fallut se remettre à courir la province, l'institution dra-

(1) Rachel mourut au Cannet. Voici l'acte de décès qui fut dressé : « Du quatre janvier mil huit cent cinquante huit, à dix heures du matin. Acte de décès de Mlle Elisabeth-Rachel Félix, décédée le troisième du dit mois de janvier, à onze heures du soir, profession de artiste dramatique, âgée de trente-sept ans, née à Harau (Suisse), domiciliée à Paris, fille de Jacques Félix et de Ester Haya.

Sur la déclaration à moi faite par Tampier (Louis), âgé de trente-sept ans, profession de négociant, domicilié à Bordeaux, qui a dit être présent à la mort de la défunte, et Sardou (Camille), âgé de trente-huit ans, profession de négociant, domicilié au Cannet, qui a dit être présent à la mort de la défunte.

Constaté suivant la loi par moi, Perrissol Jean-Antoine, maire du Cannet. »

La pièce a été publiée par M. Fernand Bournon, *Actes d'État civil de personnages célèbres*. 1re série. Paris, 1907, p. 12,

matique qu'elle avait tenté de fonder, n'ayant point réussi. Alors, elle espéra de la charité de Napoléon III, mais l'homme avait d'autres créatures qui, après avoir été soutenu, demandaient à leur tour à être soutenues. On accorda à George la place d'inspectrice au Conservatoire. Une bouchée de pain, ainsi qu'elle disait à Hugo? Non. Le poste était honorifique. La Comédie-Française se souvint cependant de ce qu'elle devait à cette femme, et lui offrit une représentation à bénéfice. George pria qu'on la remît à plus tard, assurant, le 15 juin 1853, à Samson que, « quoi qu'il en soit, la Comédie-Française est toujours assurée de ma profonde gratitude (1) ». La représentation ainsi remise eut lieu le 17 décembre suivant.

Sous le lourd manteau tragique de la Cléopâtre de *Rodogune*, George remonta sur les planches où elle débuta. Marie Laurent, qui prit part à la cérémonie du *Malade Imaginaire* qui clôtura la représentation, dit : « Elle était encore belle, mais elle se traînait ; et, pour dire le long monologue, elle fut obligée de s'appuyer sur le dos d'un fauteuil ; elle ne pouvait rester debout. Mlle George

(1) *Catalogue des autographes N. Charavay*, juin 1905.

a eu, ce soir-là, un écho de ses anciens triomphes, mais ces succès-là sont toujours douloureux. C'est un adieu définitif que l'on dit à l'art, au travail, à la vie ! et on a beau les couvrir de fleurs, les pauvres artistes qui s'en vont ont le cœur navré : il semble qu'ils assistent à leurs propres funérailles (1). » C'était bien là la vieille femme qui s'en allait, celle-là qu'un soir d'hiver, alors qu'elle allait jouer en représentation au théâtre des Batignolles, Henri Rochefort vit courir après l'omnibus, chaussée de socques, sous une pluie battante (2). C'était celle-là que M. Armand d'Artois vit, un autre soir, vieille, énorme, écroulée dans la loge directoriale des anciennes Folies-Dramatiques que dirigeait son neveu, le fils de George cadette et de Harel, Tom Harel. « Quel spectacle !... Et c'était la grande et splendide George Weimer ! Il n'en restait que cette main royale qui avait si longtemps porté le sceptre tragique et qui était illustre... (3). »

Deux fois encore Paris vit George : en 1854, à l'Odéon ; en 1855, à la Porte-Saint-Martin.

C'était fini.

(1) MARIE LAURENT, *Souvenirs de théâtre*, publiés dans les *Annales politiques et littéraires*, 1901.
(2) G. CAIN, *vol. cit.*, p, 204.
(3) Lettre du 25 mars 1908.

LE TOMBEAU DE M^lle GEORGE AU PÈRE-LACHAISE.

Elle rentrait dans l'ombre, dans le silence, dans l'oubli.

* *

... Le public ne veut plus de vous, allez-vous en, vous qui m'avez fait passer des soirées si émouvantes ; je ne veux plus vous entendre, je ne me souviens plus. Allez-vous en le cœur brisé, l'amour-propre humilié. Ceci ne nous regarde plus. Allez-vous en !... Ah ! le vilain métier !...

Ces mélancoliques et poignantes lignes écrites dans sa vieillesse, c'était pour elle aussi qu'elle les écrivait. Dans sa solitude que lui demeurait-il de sa vie passée ? Quelques couronnes de théâtre aux pierreries fausses, de vieux manteaux fripés et un mouchoir offert par Alexandre Dumas, portant brodé dans ses coins les couronnes de Theodora, de Marguerite, de la *Tour de Nesle*, de Christine et de Bérengère de *Charles VII chez ses grands vassaux* (1). Reliques de naguère, toutes ses espérances et ses seules richesses !

Pauvre elle l'était, cela est irrécusable. En 1855 elle sollicitait, à l'Exposition, le privilège du

(1) Ce mouchoir, porté au Catalogue sous le n° 69, atteignit 205 francs à la vente Tom Harel. « Il a été adjugé au prix de 205 francs pour Mme Claretie, m'a-t-on dit. » *New York Herald*, 1ᵉʳ février 1903. — M. Cheramy, le possesseur du manuscrit des Mémoires de Mlle George, nous assurait, au contraire, qu'il appartenait aujourd'hui à Mlle Gilda Darthy.

bureau des parapluies (1). On lui servait une modeste et misérable pension, dont la modicité même l'obligeait à faire de nouvelles demandes de secours. Ludovic Halévy se souvenait l'avoir vue, alors qu'il était employé aux Beaux-Arts, attendant un secours dans l'antichambre, à côté de Rachel venant solliciter un congé. « Deux reines de tragédies ! disait-il, et quelles reines (2) ! » Mais ces secours on lui en marchandait le paiement. Deux lettres demeurées d'elle sont significatives à cet égard.

Mon cher Monsieur Mocquard,

Il paraît que l'augmentation de la pension ne me sera point payé si vous n'avez pas la bonté de faire exécuter les ordres du prince! L'augmentation peut être payé sur la caisse des secours. Si l'on emploie pas ce mode de payement (pour le moment) on dira qu'il n'y a pas de fonds disponibles pour les pensions, et mon augmentation sera illusoire ; il y a très mauvaise volonté ; je ne peux pas vous écrire ce que je sais à ce sujet, mais bien désolée, je comptais sur les 1000 francs de ma pension. Vous savez notre misère, tout Paris la connaît, elle est assez visible.

Je compte sur vous pour faire cesser toutes ces incertitudes, toutes ces mauvaises tracasseries. Quand le prince ordonne ! Il me semble que cela suffit.

(1) *Notes d'un Curieux;* le *Gaulois,* 1ᵉʳ février 1903.
(2) Jules Claretie, *les Mémoires de Mlle George* ; le *Journal*, 21 janvier 1893.

J'attends votre réponse, mon cher Monsieur Mocquart ; je suis bien tourmentée.

Ce samedi soir.

<div align="right">George W. (1).</div>

« Elle était assez aigrie par la gêne, par la vieillesse, » a dit Marie Laurent (2). Cette gêne la portait à soupçonner chacun de lui être contraire, et à écrire, par exemple, au sous-chef du cabinet de l'Empereur :

Cher Monsieur Sacaley,

Je viens vous confier mon gros chagrin ; il me semble que M. Mocquart est moins bien pour nous ; en quoi aurions-nous donc démérité l'intérêt qu'il nous a toujours témoigné ? Dites-moi cela, cher Monsieur, je vous prie, et croyez-moi votre toute dévouée,

Ce 25.

<div align="right">George W. (3).</div>

Ces plaintes cependant ne semblent pas toujours sans fondement. Pour cette société de 1860, pour la *piaffe* de Compiègne, de Fontainebleau, habitués du Café Anglais, ces souvenirs du premier Empire étaient périmés. Une Cora Pearl ou une Hortense Schneider offraient avec Milord

(1) *Intermédiaire des Chercheurs et des Curieux,* 10 mars 1888. — Cit. par M. H. Lyonnet, *vol. cit.*, p. 41.
(2) Marie Laurent, *art. cit.*
(3) *Intermédiaire...* etc. N° cit.

l'Arsouille un autre intérêt! La vieille maîtresse de Bonaparte, raillée dans les petits théâtres, appelée *une tour*, *un mastodonte* (1), datait trop d'un autre âge. Ce spectre de 1802 offensait leurs yeux. Ne pouvant rien faire de pis, ils l'oublièrent.

« N'ayant plus rien ni dans la tête ni dans la tournure de la triomphatrice d'antan, écrit M. Frédéric Masson, lorsqu'elle parlait de Napoléon, c'était avec un tremblement dans la voix, une émotion qu'elle ne jouait pas et qui, aux jeunes gens qui l'écoutaient — des vieillards presque à présent — se communiquait si profonde qu'elle est demeurée inoubliable. Mais ce n'était point l'amant qu'elle évoquait, c'était l'Empereur. Et cette fille, non point par pudeur de vieille femme — car elle parlait volontiers et crûment de ses autres amants — mais par une sorte de crainte respectueuse, semblait ne plus se rappeler qu'il l'eût trouvée belle et qu'il le lui eût dit, ne voyait plus l'homme qu'il avait été pour elle, mais voyait l'homme qu'il avait été pour la France, — pareille à ces nymphes, qui, honorées un instant des caresses d'un dieu, n'avaient point regardé son visage, éblouies qu'elles étaient par la lumière aveuglante de sa gloire (2). »

(1) Charles Virmaitre, *Paris historique*, p. 116.
(2) Frédéric Masson, *vol. cit.*, pp. 139, 140.

Elle se souvenait. Le lecteur a vu, par ce que nous avons donné de ses mémoires, quel culte l'Empereur représentait pour elle. La religion napoléonienne l'avait fait sienne sans effort. A travers les hontes, les tristesses et les mélancolies des régimes successifs, elle n'avait vu que l'éclat triomphal de 1805 et de 1811. Le Roi de Rome était né à l'aurore de sa gloire ; le duc de Reichstadt était mort à l'heure de son déclin. Toute sa

Le roi de Rome, d'après une estampe populaire.

gloire tenait entre ces deux dates. Et riche de ces souvenirs elle pouvait vivre avec ses visions effacées de naguère.

Elle avait alors soixante-dix-huit ans.

Un jour la maladie la coucha. Ce fut bientôt la fin. Le 11 janvier 1867, à neuf heures du matin, elle mourut. L'acte de décès que voici fut dressé (1) :

L'an mil huit cent soixante sept, le douze janvier, à trois heures du soir, devant nous, Henri-Pierre-Edouard baron de Bonnemains, chevalier de la Légion d'honneur, maire du seizième arrondissement de Paris, officier de l'état civil, ont comparu : Charles-Jules Huber, âgé de quarante ans, artiste dramatique, demeurant rue Madame, 39, et Claude Jouvenet, âgé de trente-six ans glacier, demeurant Grande Rue de Passy, 56, lesquels nous ont déclaré que le onze de ce mois à neuf heures du matin est décédée en son domicile à Paris rue du Ranelagh, 3. Marguerite-Joséphine George Weimer, âgée de soixante-dix-huit ans, artiste dramatique, née à Bayeux (Calvados) ; célibataire; fille de George Weimer et de Madeleine Verteuil, son épouse, décédés. Après nous être assuré du décès, nous avons dressé le présent acte que les déclarants ont signé avec nous après lecture faite (2). »

George cadette, qui devait survivre onze ans à sa sœur, assista à son agonie. Suivant les désirs

(1) *Extrait des minutes des actes de décès du 16ᵉ arrondissement de Paris; année 1867.*

(2) Cette pièce inédite nous a fort aimablement été communiquée par M. le maire du XVIᵉ arrondissement.

de la mourante elle enveloppa le cadavre d'une vieille robe de soie et la roula dans le glorieux manteau de *Rodogune*. C'est ainsi que le corps fut mis dans la bière. Sous le ciel bas et gris du 13 janvier 1867, le convoi — payé par une collecte entre artistes (1), George ne laissant rien ! — gagna le cimetière du Père-Lachaise. Devant la fosse béante le baron Taylor prononça quelques mots. Et la terre glacée chut.

Dans la 9ᵉ division du cimetière, chemin du Père Éternel, la tombe est là, pauvre, modeste, sans faste, avec sa sextuple inscription :

<center>

GEORGE
1787-1867
MARGUERITE-JOSÉPHINE WEIMER.

JEAN-CHARLES HAREL
ANCIEN PRÉFET
OFFICIER
DE LA LÉGION D'HONNEUR
DÉCÉDÉ LE 16 AOUT 1846.
A L'AGE DE 56 ANS.

LOUISE-MARIE
TOM HAREL
15 JANVIER 1849
17 AOUT 1902

</center>

(1) « L'Empereur a payé les frais du convoi », dit cependant Mirecourt, dans la troisième édition de sa brochure sur George, en 1870, p. 62.

Louise-Charlotte-Elisabeth
George Weimer
décédée le 29 mai 1878
dans sa 82ᵉ année.

George Weimer
décédé le 2 mars 1832
a l'age de 78 ans.

Eugénie-Pierre-Léopold Weimer
décédé le 7 décembre 1832
a l'age de 8 ans.

A la mémoire de quels passants cette pierre parle-t-elle ?

Qui donc, devant elle, songe à ce qu'elle couvre de gloire, de souvenirs, de tristesse et de mélancolie ?

Là gît ce qui fut de la beauté.

Là gît aussi ce qui fut un peu d'Empire.

Un paraphe
de l'Empereur
(1812).

TABLE DES CHAPITRES

Pages

Préface . ix
Avant-propos 3

LIVRE PREMIER

Des tréteaux forains à la Comédie-Française.

I. Un directeur de province, son théâtre, sa troupe et sa fille. 19
II. Un professeur équivoque 35
III. L'éducation théâtrale, amoureuse et sentimentale. 46
IV. Le Roman comique au château. 62
V. Talma et sa troupe 73
VI. La « fille à parties » rivale 95
VII. La Vénus Française 109
VIII. La bataille d'*Iphigénie en Aulide*. 115
IX. Le conte du Prince charmant et la légende du Prince soupirant. 130

LIVRE II

La Femme qui coucha avec l'Empereur.

I. Borgia ou Don Juan?.	165
II. Les quatre nuits de Saint-Cloud racontées par Mlle George.	181
I. Prologue	181
II. Première nuit	187
III. Deuxième nuit	200
IV. Troisième nuit	206
V. Quatrième nuit	213
III. Un « lâchage » impérial.	219
IV. Le duel dramatique et ses conséquences.	244
V. Une alliance franco-russe en 1808.	270
VI. Les Aigles trahies et la reconnaissance de l'amoureux souvenir	297

LIVRE III

Les Feux de la Rampe et de la Gloire.

I. Un empereur du « bluff »	311
II. Odéon, procès, Porte-Saint-Martin, tournées, etc.	323
III. George et Victor Hugo. *Lucrèce Borgia* et *Marie Tudor*.	364
IV. Les Feux déclinants. Les Feux éteints	384

2214. — Tours, imp. E. ARRAULT et Cie.

www.ingramcontent.com/pod-product-compliance
Lightning Source LLC
Chambersburg PA
CBHW051350220526
45469CB00001B/188